Rimpa Art
Japanese Life Aesthetics

琳派艺术
——日本的生活美学

乐丽君 著

上海大学出版社
·上海·

图书在版编目（CIP）数据

琳派艺术：日本的生活美学 / 乐丽君著 . -- 上海：
上海大学出版社, 2025.4. --ISBN 978-7-5671-5229-8

Ⅰ . J131.3

中国国家版本馆 CIP 数据核字第 2025L6Z065 号

本书受高水平地方高校建设计划上海美术学院项目经费资助

责任编辑　邹亚楠
技术编辑　金　鑫　钱宇坤
装帧设计　柯国富

琳派艺术——日本的生活美学
乐丽君　著

出版发行	上海大学出版社
社　　址	上海市上大路 99 号
邮政编码	200444
网　　址	https://www.shupress.cn
发行热线	021-66135112
出 版 人	余　洋
印　　刷	上海华业装潢印刷厂有限公司
经　　销	各地新华书店
开　　本	710mm×1000mm　1/16
印　　张	17
字　　数	340 千
版　　次	2025 年 4 月第 1 版
印　　次	2025 年 4 月第 1 次
书　　号	ISBN 978-7-5671-5229-8/J·686
定　　价	186.00 元

版权所有　　侵权必究
如发现本书有印装质量问题请与印刷厂质量科联系联系
电话：021-56475919

序

潘 力

 这本书的原型是乐丽君的博士学位论文《日本琳派艺术研究》。如今作为图书出版,她又做了适当调整,添加了许多新的内容。我认为,作为一部学术著作,堪称填补了我国美术理论界在日本美术研究方面的空白;作为一本大众图书,也为中国读者了解日本美术和文化形态打开了一扇新的窗户。

 说起日本艺术,大家比较熟悉的可能是侘寂、简素等概念。实际上,要说日本美术的特征,首推装饰性。这是和日本原生文化密切相关的,体现在日本还没有受到外来文化影响的上古时代的绳纹陶器上,繁复细密的装饰纹样深深根植于日本民族的基因之中,由此决定了日本造型艺术的基本形态。琳派艺术在最大程度上将这种民族基因发展到极致,不仅为日本人的日常生活增添艺术的品位,还对欧洲的新艺术运动产生了重要影响,使得西方现代艺术在很大程度上有着东方艺术的形式感。

 19世纪后期,漂洋过海的日本工艺美术品热潮席卷欧美各国,这一现象被美术史学界称为"日本主义"(Japonisme)。当时,法国的东方工艺品商人萨穆尔·宾创办了一本介绍日本工艺美术的期

刊，刊名为《艺术的日本》，这种说法不仅体现出他对日本美术特征的理解，也由此可见琳派所营造出来的日本工艺美术样式是如何渗透在日常生活的方方面面。

说到日本美术对欧洲的影响，另一个画种就是大家耳熟能详的浮世绘，这是在江户时代形成和发展起来的大众木刻版画。然而，中国读者对同样是在江户时代成熟起来的琳派艺术却相对陌生。借用本书作者的话来说，"浮世绘是俗的艺术，琳派是雅的艺术，共同构成了日本美术的整体面貌"。琳派艺术和浮世绘作为日本传统美术源远流长的文脉一直延续到今天，依然生机勃勃。以两位日本当代波普艺术家奈良美智和村上隆为代表的"日本主义2.0"(Japonisme 2.0) 就是最好的例证。奈良美智塑造的怪脸娃娃脱胎于浮世绘歌舞伎人物画，村上隆笔下的图案纹饰则与琳派一脉相承。

在我看来，日本民族有着浓厚的匠人气质，也就是我们今天所说的"工匠精神"。较之形而上的思辨，他们更善于动手制作，崇尚精益求精，追求细节周到。表现在造型艺术上就是重视工艺感，与生俱来的装饰性格在江户时代这个平民文化的盛世尽情绽放。有史以来精工细作的日常生活用品从服装家具到锅碗瓢盆等都是为宫廷贵族和武家将军所专有的，随着时代的变迁，从17世纪初到19世纪末的两百五十余年间，"生活美学"成为富裕起来的江户市民的精神追求。需要指出的是，这里的"美学"一词不是哲学意义上的思辨概念，而是活生生地存在于日常中的实物。于此可以说，以尾形光琳为代表的琳派艺术家在最大程度上回应了广大市民对精致生活的向往。

众所周知，中国文化对日本产生了深远影响，日本美术也在很大程度上受惠于中国美术。例如青绿山水画传入日本后产生了大和

绘，日本民族性中的装饰基因又使之演变成今天工艺感和装饰感并重的日本画。而水墨画在日本就显得水土不服，虽然历代画师对水墨画追崇有加，但日本不存在文人士大夫阶层这个水墨画的温床，重装饰和工艺感的匠人气质使他们对"气韵生动"的境界不得要领。因此，以装饰性和精工细作为特征的琳派能在日本得到长足发展就显得顺理成章。与其说琳派是一个艺术流派，不如说琳派是日本民族的人生观和生活方式更为准确。他们从来不认为美术只是挂在墙上观赏的图画，而是将其作为装点自己生活的手段，日本人也由此生活在充满艺术气息的氛围里。

从另一个角度看，正如前面提到的那样，日本艺术的侘寂情趣广为人知，禅风禅骨的枯淡境界是日本的独特名片。但这张名片的另一面则是琳琅满目的装饰趣味，这是日本民族基因中的矛盾性的极致体现。正如他们在原汁原味地保留本民族生活习俗的同时，还能驾熟就轻地运行一套西式的日常规范。简而言之，日本人是一个善于在两个极端生存的民族，总是要把事情做到极致才罢休，不像我们推崇不偏不倚的中庸之道。这样的民族性所产生的造型艺术就自然地具有截然不同的两种面貌，清心寡欲的禅宗意境和美轮美奂的琳派风格共同演绎出日本列岛的别样风情。

乐丽君的本科是油画专业，大学毕业后到敦煌现代艺术石窟中心绘制壁画，并参与整理常书鸿先生文献，由此与敦煌结缘。在这个过程中，她对绘画材料技法产生了兴趣。为了进一步学习深造，她又东渡日本，到东京艺术大学油画技法材料研究室攻读硕士学位。在留学过程中接触到东京艺术大学与东京文化财研究所的"阿富汗巴米扬壁画保存修复"项目、荷尔拜因画材"油一"油画颜料研发等重要艺术项目，更对日本文化和历史有了切身体会。乐丽君的博

士研究课题聚焦日本美术史，围绕琳派的起源、发展和影响撰写论文。这样一个从绘画实践到理论研究的学习经历，使她能够基于对美术本体语言的准确把握，对造型艺术的规律和特征展开广泛且深入的探究。

乐丽君在博士论文写作期间，又多次赴日本考察，收集第一手资料。同时，得益于她长年从事中日美术交流与联合教学的经验，她对日本造型艺术从观念到技法材料等有着系统的了解，这是她论文写作的坚实基础。乐丽君在本书中不仅细致梳理了历代琳派画师的风格流变，而且对琳派的艺术特征作了多层次、多角度的分析。她还将视线投向日本文化的诸多概念，将其与琳派研究联系起来，使中国的读者不仅知其然，而且知其所以然，可见她开阔的艺术视野和严谨的治学态度。

相对于日本美术理论界对中国传统美术的研究，我们对日本美术的研究显得相对薄弱，从全国范围看，专门学者和研究成果都比较少。尤其是"生活美学"日渐在我国成为一个热门话题的今天，乐丽君的著作为我们提供了一个解读日本人独特审美意识的翔实生动的文本。尤其是她作为我国专门从事日本美术研究和教学的新一代学者，能有这样一个良好的开端，令人深感欣慰。

是为序。

2025 年 1 月 15 日于芝加哥

目 录

导言　什么是"琳派"？　/ 001

第一章　琳派系谱溯源　/ 007

一、琳派的社会文化根源　/ 008
　　1. 室町时代的市民文化胎动　/ 009
　　2. 桃山时代与江户世风　/ 011

二、本阿弥光悦与俵屋宗达　/ 019
　　1. 光悦艺术村　/ 019
　　2. 宗达样式的出现　/ 023
　　3. 光悦与宗达合作的和歌绘卷　/ 028

三、尾形光琳——生活的艺术　/ 034
　　1. 洗练的和风趣味　/ 034
　　2. 承上启下的屏风画　/ 037
　　3. 国宝《红白梅图屏风》　/ 040
　　4. 匠心独运的工艺创意　/ 042

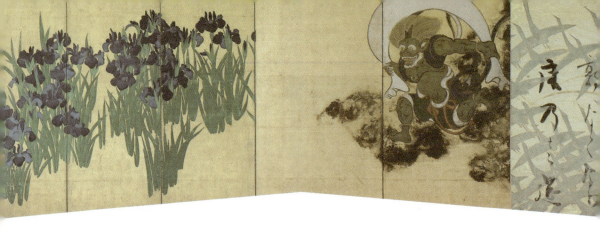

四、琳派的继承与发展 / 047

1. 京都琳派的继承者 / 047
2. 奇想的画家——伊藤若冲 / 052
3. 酒井抱一——江户琳派的绽放 / 056
4. 江户琳派的旗手——铃木其一 / 061
5. 近代设计的先驱——神坂雪佳 / 066

第二章　琳派的艺术特征 / 071

一、华丽的装饰性 / 073

1. 绳纹装饰的"原始基因" / 073
2. 平安贵族的风流 / 076
3. 金与银的奢华 / 082

二、自然的世俗性 / 086

1. 日本的风土与四季 / 087
2. 王朝文学的主题运用 / 090
3. "月次绘"中的自然观 / 101

三、抽象的设计性 / 104

1. 平面的构造 / 104

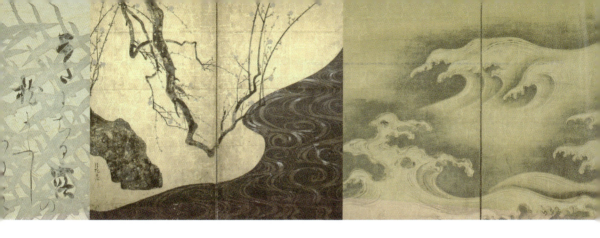

 2. 非对称与余白 / 111
 3. 纹样之美 / 115
四、感伤与游戏性 / 118
 1. "物哀"的情感 / 119
 2. 浮世间的情趣 / 122
 3. "卡哇伊"琳派 / 129
五、多样化的工艺性 / 139
 1. 工艺创意的源流 / 139
 2. 莳绘的工艺制作 / 142

第三章　国际视域下的琳派艺术 / 147

一、从"日本趣味"到"日本主义" / 149
 1. 跨越大海的日本美术 / 151
 2. 席卷欧洲的"日本趣味" / 157
 3. 色与形的革命 / 164
二、琳派与"新艺术运动" / 173
 1. 回归自然主义 / 174
 2. 近代设计与琳派的受容 / 178

第四章　琳派的创造与再生 / 187

一、传统经典与全球化 / 189

1. 琳派四百年祭 / 189
2. 战后琳派的创造力 / 200

二、面向 21 世纪的琳派 / 207

1. 琳派与文化艺术立国的日本 / 208
2. 琳派与"新日本主义" / 214

结　语 / 227

参考文献 / 232

附　录 / 242

附录一：
琳派主要人物列表（安土桃山至昭和时代） / 242

附录二：
日本时代与琳派大记事年表 / 247

后　记 / 258

导言

什么是"琳派"?

什么是"琳派"（Rimpa）？相信这个名词对绝大多数中国读者而言是陌生的。即使是日本人，恐怕也无法用一两句话将之解释清楚，但可以肯定的是，几乎没有哪个日本人没有接触过琳派的艺术，它已完全渗透于人们对生活美学的追求之中。

"琳派"诞生于17世纪初期、兴盛于18—19世纪，是日本江户时代①具有共同审美倾向及表现手法的造型艺术流派。它追求日式趣味的装饰美，影响范围波及日本绘画和工艺美术，特别是在染织、漆器、陶瓷等与生活息息相关的各个领域。琳派在实用的前提下重视工艺设计，具体形式以绘画为主，对近现代日本民族审美意识的建构产生了决定性影响。它创始于本阿弥光悦（Koetsu Honami，1558-1637）和俵屋宗达（Sotatsu Tawaraya，生卒年不详），集大成于尾形光琳（Korin Ogata，1658-1716）与尾形乾山（Kenzan Ogata，1663-1743），最终由伊藤若冲（Jakuchu Ito，1716-1800）、酒井抱一（Hoitsu Sakai，1761-1828）、神坂雪佳（Kamisaka Sekka，1866-1942）等的继承与发扬，成为日本美术的典型代表。

众所周知，日本文化在漫长的发展过程中，曾受到中国文化的极大影响。每当它闭关自锁之际，其"独特"民族样式便得以发展。再次打开交流渠道时，就又一次大量汲取中国的文化艺术，几经循环往复，从而形成了独具特色的日本美术样式。其中，带有"装饰"基因的审美意识无不体现在日本民族日常生活的方方面面。这种独特的美术样式曾在19世纪后期广泛流行于西方，形成极具影响力的"日本主义"②。近年来，日本提出文化艺术立国的基本国策，伴随着中国国内对日本美术关注度的提高，以及世界范围内二次元文化所引发的"新日本主义"热潮，更需要我们对日本美术进行深入研究。

特别值得关注的是，关于日本江户时代的艺术，并非只有国人比较熟悉的"浮世绘"这一种艺术表现形式，此外还有一种典雅的贵

① 江户时代（1603—1868），日本历史上武家封建时代的最后一个时期，从庆长八年（1603）德川家康在江户开创幕府开始，历时265年。又称德川时代。
② 日本主义（法语：Japonisme），19世纪中叶在欧洲掀起的一种和风热潮，盛行了约30年之久，特别是对日本美术的审美推崇。

族艺术——琳派。相比较而言，浮世绘艺术偏于俗，主要是以木刻版画这种表现形式描绘平民大众的日常生活、自然风景和歌舞伎的民族艺术。而琳派重于雅，追求体现典雅、华美的宫廷艺术特征，在日本美术史上占有重要地位。日本思想家加藤周一（Katou Syuiti，1919-2008）明确指出琳派的意义，他认为琳派的意义在于它是日本美学最典型的、完美的表现[1]。在日本美术发展进程中，琳派与浮世绘共同构成江户时代美术的全貌。

琳派的形成，与日本的自然风土、审美特点以及室町时代至江户时代的历史背景、政治经济、市民阶层的文化需求等因素密不可分。遗憾的是，较之日本对于中国各个学科领域以及美术的研究，我国对于日本的研究乏善可陈。中国近代思想家戴季陶早年留学日本，深谙日本文化，早在民国时期就指出中国人研究日本问题的必要性，他说：

> "中国"这个题目，日本人也不晓得放在解剖台上，解剖了几千百次，装在试验馆里化验了几千百次。我们中国人却只是一味的排斥反对，再不肯做研究工夫，几乎连日本字都不愿意看，日本话都不愿意听，日本人都不愿意见，这真叫做"思想上闭关自守""智识上的义和团"了。[2]

这番话虽然有些偏激，但即使在今天，依然有着现实意义。中国学界多以日本美术的源头自居，而忽视了日本风土、民族特点的再生创造能力，继而少有对其审美根源的研究。尤其是目前中国国内对于琳派研究的关注程度远不及欧美，在中文版日本美术的专著中也仅限于概念性的短小篇幅，尚无专门以琳派或琳派中某位代表艺术家为主题的较深入的研究成果，更缺乏相关专业译著。

为何同为日本江户时代美术的典型样式，浮世绘更易于被国人所接受？同为贵族艺术的琳派与中国的宫廷艺术在审美上又有何不同？及至琳派艺术家的艺术理想与多元艺术实践、琳派注重质地与设计的一体化思考、对欧洲新艺术运动的影响，等等，以此为背景的相关文化研究都还不够深入。基于此，本书从以下四

[1] [日]加藤周一.日本艺术的心与形[M].许秋寒，译.北京：外语教学与研究出版社，2013:283.
[2] 戴季陶.日本论[M].北京：东方出版社，2014:2.

个部分展开论述。

第一，以时间为轴，纵向梳理琳派样式的生发、确立和继承的历程，结合社会文化根源与时代背景，分析琳派的代表艺术家创作生平、代表作，指出琳派极具生命力的艺术根源在于不断融入各个时期的审美特征，以及艺术家的个性化创作。需要指出的是，琳派艺术之所以出现在江户时代，与这个时代的特殊性有着紧密的关系，发生于1467—1477年间室町幕府①时代的封建领主间的内乱——应仁之乱，使王朝文化逐渐过渡到了平民大众文化。

第二，提炼琳派的艺术特征，分别从琳派艺术中提炼出华丽的装饰性、自然的世俗性、抽象的设计性、感伤与游戏性、多样化的工艺性等特征，梳理其历史演变过程，对日本美术的发展规律进行解析，寻找、比对和印证琳派艺术的主题表达与叙事模式之间的对应关系。日本美术的生长是基于日本特殊的岛国地理特征及海洋性季风气候，它与日本人的自然崇拜，尤其强调其文化艺术的发展与本国风土，以及由此形成的日本民族"物哀"的独特情感、游戏的心灵、从大陆文化转化为日本本土艺术语言的受容过程，都有着不可分割的密切联系。通过对日本的自然风土与日本人的审美意识和情感进行剖析，重点探讨"和风"审美意识的成因与特点。

第三，一方面，在国际视阈下来讨论琳派在"日本主义"时期对欧洲的影响，以及对新艺术运动的影响，尤其是19世纪后期西方美术受到日本美术的广泛影响。另一方面，考察日本通过他者目光重新认识琳派后的继承与发展，分析琳派在东西方文化交流与碰撞中的艺术价值。

第四，以本阿弥光悦1615年建立"光悦艺术村"作为琳派诞生的起点，琳派至今已有400余年的历史。以琳派400年纪念为节点，将琳派置于现代文化中，通过它的创造与再生，探讨琳派艺术的当代表达以及日本当代艺术新的可能性。

琳派艺术是日本民族在日常生活中重装饰和工艺性格的集中体

① 室町幕府（1336-1573），名称源自于幕府设在京都的室町，又称足利幕府。由南北朝时代足利尊氏1336年建立幕府开始，结束于1573年织田信长废除将军足利义昭。

现。日本美术有其自身的发展规律和审美意识，它的发展确实长时期受惠于中国文化，但并非简单的模仿，而是通过不断学习并加入日本民族独自的审美意识，形成不同于他国的典型和风样式。

 今天，传统美术和表达方式似乎逐渐离我们远去，而琳派艺术却以其独特魅力和强大的日本古典文学与艺术审美为支撑，以及日本民族的心理期待和文化情绪，依然有着强大的生命力和广阔的接受空间。美术史学家河野元昭（Motoaki Kouno，1943- ）认为琳派是日本的文艺复兴，它继承了日本民族的审美精神。我们研究日本当代艺术现象往往忽视了日本民族的内在精神性，因此，一方面，通过对琳派艺术的解读，进而对日本美术脉络和特点加以梳理，有助于我们更好地理解日本传统美术的全貌，以此来深入探讨日本民族的审美意识和创造能力，同时也有助于对地域性文化和全球化叙事的理解。另一方面，琳派艺术是日本古代社会日常生活与文学艺术结合的文化表征，其制作工艺和造型独具匠心。在人工智能呼啸而来的时代，秉承精雕细琢、精益求精的工匠精神，细读琳派艺术，是对正在逝去的诗意与匠心人生方式的追忆。

第一章

琳派系谱溯源

从历史发展来看，以 1615 年本阿弥光悦从德川家康①处拜领京都鹰峰土地、开拓成"光悦艺术村"作为琳派诞生的起点，本阿弥光悦和俵屋宗达以崭新的设计感觉创生出新的造型艺术，接着是 18 世纪承上启下的集大成者——尾形光琳及其胞弟尾形乾山继承俵屋宗达的创意美学，至 19 世纪伊藤若冲、酒井抱一等彰显尾形光琳的艺术风格，最终得以在江户地区继承和发扬光大，琳派艺术发展至今已历时四百余年。

本章结合社会文化根源与时代背景，追溯琳派审美趣味的生发、确立和继承的系谱。室町时代"应仁之乱"②是日本近代历史的一个重要转折点，由此引发了平民文化的繁盛勃兴，贵族王朝关于文学喜好的主题也逐渐走向世俗化，两者结合下诞生了高雅而极具装饰趣味的"琳派"艺术，跨越了整个江户时代。

一、琳派的社会文化根源

"16 世纪末到 17 世纪初，在京都，发生过德川时代美术史上具有决定性意义的两件事。一是初期手笔浮世绘，一是光悦和宗达所创造的琳派美学及其趣味和样式。"③

加藤周一在《日本艺术的心与形》中这样总结德川时代的艺术成就，可见琳派美学、趣味和样式的重要性。中国读者对浮世绘相对比较了解，认为这是代表日本艺术文化的重要样式，实际上在日本国内，代表贵族审美趣味的琳派对民族审美意识的产生有很大的影响，甚至成为主流形态，其影响远高于平民大众式的浮世绘艺术。琳派并没有与欧洲直接接触，而是审慎地迎合德川早期的闭关锁国政策；它也不直接来自中国，因为自元代以后中日两国的交流渐少。可以说，琳派得益于江户时代社会政治稳定、经济发展及市民地位

① 德川家康（Tokugawa Ieyasu，1543-1616），日本战国时代杰出的政治家和军事家。江户幕府第一代征夷大将军，与织田信长、丰臣秀吉并称为战国三杰。
② 应仁之乱：自 1467（应仁元年）至 1477 年，发生于日本室町幕府第八代将军足利义政在任时的一次内乱。主要是幕府的细川胜元与山名持丰（山名宗全）等守护大名的争斗。其范围除九州等部分地方以外，战火遍及其他日本国土，动乱使日本进入将近一个世纪的战国时代。
③ [日] 加藤周一. 日本艺术的心与形 [M]. 许秋寒，译. 北京：外语教学与研究出版社，2013:283.

的上升，文化修养较高的工匠、商人和市民阶层催生了这一独特的艺术样式。

1. 室町时代的市民文化胎动

1336 年，日本武士阶层内部分裂，足利尊氏①对应后醍醐天皇②的南朝在京都的室町建立了北朝政权，导致政府陷入南北朝对峙的内战状态，开启了室町时代。（图 1-1）这是日本历史上中世的划分，也是第二个幕府时期。室町中期发生的"应仁之乱"是形成日本近世社会文化的一个重要转折点，它促使将军与守护大名势力的没落，残存下来的庄园制度等旧制度开始迅速崩坏、持新的价值观且拥有真正实力的势力开始登场，随生产力上升而壮大的市民、商人、农民等取代已有权益阶层，也随之孕育出平民文化的胎动。

史学家内藤湖南③指出："应仁之乱以前的事，我们只会觉得和外国历史一样，而应仁之乱以后的历史才是与我们的身体骨肉息息相关的。""为了解今天的日本而研究日本的历史，几乎没有必要研究古代的历史，只要知道应仁之乱以后的历史，那就足够了。"④

以应仁之乱为转折的日本进入了战国时代，虽然持续战乱但内外通商繁盛，农业、工业技术也有所提高。这一时期，日本先经历

图 1-1
初代征夷大将军
传足利尊氏画像（局部）
绢本　设色
105.5cm×56cm
14—15 世纪
日本净土寺藏

① 足利尊氏（Ashikaga Takauji，1305-1358）：镰仓时代末期至南北朝时代的武将，室町幕府的第一代征夷大将军（1336-1358 年在位）。镰仓幕府灭亡后，由后醍醐天皇赐名为"尊氏"。
② 后醍醐天皇（Emperor Go-Daigo，1288-1339）：日本镰仓时代后期到南北朝时代初期的第 96 代天皇，南朝的第一代天皇（1318-1339 年在位）。但在位途中经过两次废位和让位，打倒镰仓幕府实施建武新政，但不久后因为遇上足利尊氏的离反而进入南朝政权。
③ 内藤湖南（Konan Naitou，1866-1934）：日本东洋史学家，是近代中国学的重要学者，研究范围十分广泛。内藤有中国"分久必合，合久必分"的史观，但其认为历史变迁虽是循环的，然其发展过程则是有差异的。
④ [日] 内藤湖南. 日本文化史研究 [M]. 储元熹，卞铁坚，译. 北京：商务印书馆，1997:175.

过南北朝分裂的局面，后经过短暂的统一，但是地方割据势力仍然非常强大。室町幕府的政策，在某种程度上维护了日本的统一、大和民族的团结，推动了社会的进步，可以说室町幕府实际上处于一个承上启下的阶段。从某种意义上来说，这是足利政府走入了一个新的时代，原有的社会体制被迫瓦解，普通民众得以抬头，由民众产生的市民文化则带有更多的民族性特征。

室町时期的京都、镰仓、奈良等大都市，都出现了以下几个特点：其一，以大名居住的城堡为中心形成集政治、经济一体的城下町；其二，随着港埠发展，形成港湾都市——港町；其三，随着宗教民众化而以寺院为中心发展起来的都市——门前町；其四，因驿站而发展起来的都市——宿场町；其五，因商业活动昌盛而兴起的经济都市——市场町。

室町初期的京都，应永年间（1394—1428）洛中以"町"为名称的小区域作为民众生活组织结构，地域紧密团结，市民（日语称"町人"）[①]们互相协助，为维持町的治安而共同努力。他们与以前的市民有着本质区别，大部分是商人和手工业者，虽然在当时士农工商身份制度中是最低的两级，但是他们依靠商业买卖以及独特的工作技能，部分新兴市民的财力已经高于武士阶层。他们结成自治性共同体，作为具有集体性质的社会成员，成为都市民众的代表阶层，在町内拥有一定的自治权力。

经过这样的时期，日本进入真正意义的市民时代。美国的日本研究学者霍尔在《日本史：从史前到现代》一书中指出："日本14世纪和15世纪的历史最迷人，似乎也是最矛盾的方面之一，就是他的政治秩序虽然混乱，但文化和经济的发展在全国都很可观。从以后的时间来回顾，这两个世纪产生的艺术形式和阐明的美学价值观念，到今天都是日本人最赞美的。也就是在14世纪和15世纪，日本才开始以一个海洋国家屹立于东亚，其内部经济的发展使之生机勃勃。"[②] 这一时期室町文化的最大特点是，一方面日本国内诸文化

[①] 町人：是日本江户时代一种对人民的称呼，即城市居民之意，他们主要是商人、町伎，部分人是工匠以及从事工业的工作。
[②] [美] 约翰·惠特尼·霍尔. 日本史：从史前到现代[M]. 邓懿，周一良，译. 北京：商务印书馆，2013:15.

融汇而成，随着商品经济的兴起和繁荣，文化气象日新月异，在传统公家[1]文化的基础上，武家[2]文化独树一帜；另一方面，农民和市民地位日益上升，由此催生出丰富多彩的市民文化。

众所周知，伴随着以中国为中心的大陆文化的进入，日本传统文化的背景前半是唐代的，后半是宋代的，到了现代又受到欧洲和美国的影响。这里所说的后半，一般指从镰仓时代[3]到江户时代这一历史时期，日本史学界将这一时期称为"中世"。无论日本的中世文化在多大程度上受到宋文化的影响，日本人的本土文化创造还是从根本上奠定了日本艺术自身的发展方向。例如元禄文化[4]以及化政文化[5]，艺术在室町时代所奠基的深厚根基上奇迹般地发展起来，以城市工商业者生活趣味为题材的文艺作品，反映了市民阶层的成长和新的自觉，具有一定的反封建自然主义和现实主义倾向，在复兴和再适应之间找到了平衡。

2. 桃山时代与江户世风

1573年，织田信长[6]废除将军足利义昭，推翻了名义上管治日本逾200年的足利幕府，使从应仁之乱起持续百年以上的室町乱世步向终结，日本历史突然进入桃山时代[7]。织田信长和丰臣秀

[1] 公家：日本侍奉朝廷的贵族、高级官员的总称。一般是天皇的近身侍卫，或在皇宫里仕事，主要是世袭三代以上的地位。

[2] 武家：日本武士系统的家族、人物，与"公家"相对。其核心是平氏和源氏。武家是从在古代公家的领地、庄园中负责武备警卫的家族发展而来，原为公家所统治的阶层，后逐渐壮大，实质性地把持了全国政权，成为统治阶层。公家则被傀儡化。

[3] 镰仓时代（1185-1333）：随着武士阶层在平安后期的逐渐壮大，权力中心开始分化，武士集团取得军事力量的优势之后，在镰仓设立了武家政权。

[4] 元禄文化：广义上一般是指日本17世纪后期至18世纪初期的文化。这一时期的文学、戏剧、小说、建筑、美术工艺勃兴，贯穿着现实主义的批判精神。这一文化发展的高潮时期是五代将军纲吉（1646-1709）执政的元禄年间（1688-1703），因此称为"元禄文化"。

[5] 化政文化：文化至文政年间（1804-1829）以江户为中心发展起来的市民文化。18世纪后半叶，江户的经济地位上升，文化中心也开始从大坂转移到江户，以新兴市民为基础，发展起来的大众文化。

[6] 织田信长（Nobunaga Oda，1534-1582）：活跃于日本战国时代至安土桃山时代的战国大名，于1568年至1582年间掌握日本政治局势。在日本历史上，织田信长、丰臣秀吉、德川家康并称战国三杰。

[7] 桃山时代（1568-1600）：又称安土桃山时代、织丰时代。是织田信长与丰臣秀吉称霸日本的时代。以织田信长的安土城和丰臣秀吉的伏见城（附近山上有桃树而得名又称"桃山城"）为名。上承战国时代，下启江户时代。是日本中世纪向近代的转型期。

吉①施行了许多先进的为政举措，推动了日本的历史进程。经过漫长的战国时代，日本全土总算得以统一，商人代替了武士一跃成为最具势力的阶层，京都以"町"为中心，向来以贵族为主体的都市文化走向了以市民为主体的时代。然而从室町美术到桃山美术，变化是缓慢的，日本美术在经济繁荣的市民文化中，从中世走向近世，它们之间具有承继关系。

桃山美术推翻了一贯华丽的中世大和绘②屏风，以及以水墨画为代表的室町的枯淡印象。但细细探究，桃山时代豪壮及深远幽玄的审美意识变化确实与此息息相关。室町时代中期以来，作为世袭画派的土佐派③与狩野派④在日本画坛活跃了近四个世纪，这是日本独特的文化现象。

一方面，土佐派是大和绘的代表画系，自1407年（应永十四年）以来，土佐光信⑤任宫廷画师，与宫廷和将军家有着密切的关系，达到了画坛权威的顶峰。另一方面，以狩野派为代表的唐绘，即带有中国风格的水墨画，起源于室町时代的幕府御用画师狩野正信⑥，由其子狩野元信⑦、其孙狩野松荣⑧、其曾孙狩野永德⑨等不断薪火相传。迁善之助曾在《中日文化交流史话》中提到："当时大和绘名手土佐光信，于鸟羽僧正觉猷及藤原信实之笔法上，参酌宋画，开一生面。

① 丰臣秀吉（Toyotomi Hideyosi, 1537-1598）：日本战国时代、安土桃山时代大名，著名政治家，继室町幕府之后，首次以"天下人"的称号统一日本的战国三杰之一。
② 大和绘（Yamato-e）：10世纪前后产生于日本本土的民族绘画。它以日本的题材、方式和技法制作，与当时流行于日本的中国风格的唐绘相区别。
③ 土佐派：日本画派。占据大和绘主流地位最久，可以追溯到平安时代。据记载，以14世纪南北朝时代的藤原行光为祖，室町时代的土佐光信是大和绘制作的中心人物。历时两百余年，世袭朝廷的画所。
④ 狩野派：日本著名宗族画派，其画风是在15-19世纪之间发展起来的，长达七代，历时四百余年。日本的主要画家都来自这个宗族，主要为将领和武士阶层服务。
⑤ 土佐光信（Mitsunobu Tosa, ?-1525）：室町时代至战国时代著名大和绘画家，被尊为妖怪画的开山宗师。与土佐光长、土佐光起一起并称土佐三笔，土佐派中兴之祖。
⑥ 狩野正信（Masanobu Kano, 1434-1530）：室町时代足利幕府御用画家、狩野派始祖。作品融合中国水墨画风格。长子狩野元信，次子狩野雅乐助。
⑦ 狩野元信（Motonobu Kano, 1476-1559）：狩野派第二代画家，继承父亲狩野正信画风，广学中国画各种样式，兼采大和绘，尝试融合两者之长处。其简明画风，被视为桃山绘画的雏型，奠定了近世狩野派繁荣的基础。
⑧ 狩野松荣（Shoei Kano, 1519-1592）：狩野派第三代画家，狩野元信第三子，狩野永德之父。画风朴素、温雅。
⑨ 狩野永德（Eitoku Kano, 1543-1590）：狩野派第四代画家，也是狩野派最具代表性的画家，日本美术史上最著名的画家之一。现存代表作有《唐狮子图屏风》《洛中洛外图屏风》《聚光院屏障画》等。

狩野元信，从父亲正信受汉画，与舅父土佐光信所授之大和绘相交，创和汉折中画，为掌握狩野派三百年画界主权之大祖"。两大画派主要活动的领域是宫殿、寺院禅房里作为装饰的障屏画。障屏画是障子绘与屏风绘的总称，是日本独特的绘画形式，它能使室内空间调和，并与室外庭院相呼应。

14 世纪之后，障屏画逐渐大型化，连续画面的表现成为可能。障屏画的全盛期在 15 世纪中期到 17 世纪初，跨越整个桃山时代，也是日本绘画史上最繁荣、最大气的时期，画面豪华壮美，大量使用金色敷地，根据房间的不同用途而主题各异。大和绘与中国风格的绘画最大区别之处在于其具有极强的装饰趣味，画师们放弃了绘画中的文学性，专注于大画面的构成，追求绘画自身的形式语言和构成因素。今天的日本画就是由大和绘与汉画在室町时代至桃山时代合流而成。

16、17 世纪也是欧洲壁画艺术最后的辉煌时代，日本美术研究学者潘力在《浮世绘》著作中指出狩野永德的《唐狮子图屏风》（图 1-2）、长谷川等伯的《松林图屏风》（图 1-3）与同时代的欧洲壁画相比较，虽然规模小得多，但从中可见许多东西方艺术的差异与可比之处：

欧洲壁画的主要内容几乎都是围绕人物形象展开的神话故事或传说，日本障屏画则以花草树木等风景或想象中的动物为主题；欧

图 1-2
狩野永德
《唐狮子图屏风》（右）
纸本　金地　设色
六曲一双
各 223.6cm × 451.8cm
16 世纪后期
日本东京宫内厅
三之丸尚藏馆藏

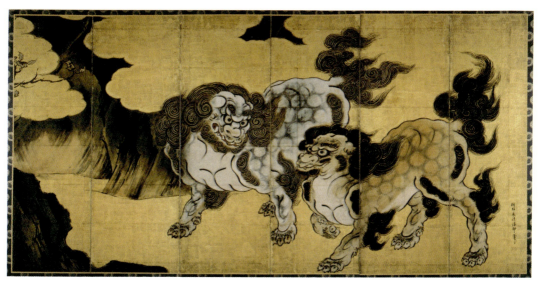

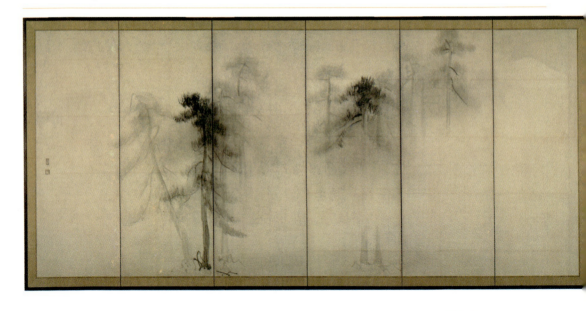

图 1-3
长谷川等伯
《松林图屏风》
纸本 水墨
六曲一双
各 156.8cm×356cm
16 世纪
日本智积院藏

洲壁画的构成多基于透视原理,画面空间与周围的壁面没有联系,以扩大视觉空间为目的;日本障屏画则通过对空间的否定使现实环境产生变化,以营造全新的空间感觉,同时洋溢着季节感等更深层的自然精神。①

《唐狮子图屏风》表现出丰沛的能量,将英雄精神具象化,大面积的金箔上描绘狮子以及大树,与室町时代大和绘屏风中的金箔背景相比,桃山时代没有了室町时代装饰用的磨金、金泥或少许的贴箔,取而代之的是满满的整面平滑的贴金,这种大幅金碧浓彩画的特征充分呈现出力量感和豪华的装饰性,使人强烈感受到金这种材质本身动人心魄的力量与特征。

然而"豪华的装饰壁画并不属于平民阶层,而是属于武士阶级与富裕商人的贵族艺术"②,桃山时代又被称为"黄金时代",作为领导阶层的武士以及商人们壮大的气度、奢华以及矫枉过正的审美意识,使得时代精神高扬而充溢于每个角落,是金银具象英勇气概的时代,熠熠生辉的障屏画只是用来彰显武士阶层与富商极度奢侈的炫丽豪华,并未真正走入市民大众。

室町时代之后,以土佐派为代表的大和绘日渐衰微,从题材到

① 潘力. 浮世绘 [M]. 长沙:湖南美术出版社, 2020:15.
② [日] 马渊明子. ジャポニスム:幻想の日本 [M]. 東京:ブリュッケ, 1997:134.

技法都过分拘泥于旧的程式。"艺术也脱不掉沉滞之气。'大和绘'限于前代之摹写,虽有极端模仿中国绘画的北宗风①新派,但始终不见画卷时代那种日本独特的精彩。"②相比较而言,倒是以汉画为主的狩野派吸收了大和绘的民族样式,不仅开创了艳丽多彩的桃山障屏画,还兴起了早期风俗画,成为传统画坛的主流力量。

虽然狩野派绘画也具有装饰性的特点,但毕竟是以泊来的中国绘画为基础发展起来的、以汉画为背景的流派,无法彻底摆脱中国的影响。而以大和绘为母体的琳派在审美本质上与日本民族自身的装饰意趣有着更直接的渊源关系,在这个时代的末期到江户时代,由新兴的市民阶级复兴了大和绘真正传统的琳派,成就了其他流派无法达到的优美的装饰境界。

1600年(庆长五年),应仁之乱以来全日本最大规模的内战"关原合战"奠定了江户幕府的天下。1603年(庆长八年)3月24日,德川家康就任征夷大将军后,在江户开设江户幕府,由此拉开了江户时代的序幕。江户也因此作为一座政治城市而登上历史舞台,作为东京的前身,是这个时代的政治、经济、文化之都,也是日本最具情趣的历史文化名城(图1-4)。

① 北宗风:北宗画派,以浓墨重彩山水画为主。在日本以雪舟为代表。
② [日] 内藤湖南. 日本文化史研究[M]. 储元熹,卞铁坚,译. 北京:商务印书馆,1997:131.

德川家康最大的业绩在于他继织田信长、丰臣秀吉之后，改组和强化了日本的封建秩序，把封建社会推向了一个新的阶段。幕府设立之初，德川家康采用"庄屋仕立"①的运营体制和大名改易减封政策，颁布了《武家诸法度》②《禁中并公家诸法度》③等法令，沿袭德川家政，建立起严密控制的政治体制，致力于振兴产业和教育，这些都为江户幕府长达265年的政权奠定了坚实基础，同时给日本封建经济、文化的发展提供了良好的社会环境。

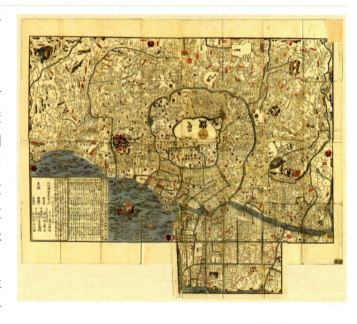

图1-4
《改订江户图》
日本弘化年间
（1844—1848年）
美国德克萨斯大学
奥斯汀分校图书馆藏

江户幕府建立后，天皇虽然享有崇高威望，名义上是国家的最高统治者却没有实权，武家将军才是最大的封建主并掌握实际的权力，全国其他地区分成大大小小两百多个"藩"，藩的首领大名享有藩的世袭统治权，但必须听命于将军。将军与大名都养着自己的家臣即武士，武士从将军或大名那里得到封地和禄米，必须效忠将军或大名，他们构成了幕府统治的基础，从而形成了由幕府和藩构成的封建统治幕藩体制。戴季陶在其著作《日本论》"好美的国民"一文中提到德川家康统一群雄，创造了新型的市民文化，他认为：

> 由统一的公家制度变为分裂的封建制度，就中国的历史比较起来，很像是开倒车。其实把当时日本社会组织和文化普及的范围看来，便可以晓得封建制度的产生，是各地方文化普及的自然要求。所以后来德川三百年的治世，不特把日本民族的势力结合起来，而且把从前垄断在京畿一带地方少数贵族手里的文化普及开来。就艺术上，在德川中叶以后，民间文学民间

① 庄屋仕立：江户幕府政治制度的特征，与农村的村长制度一样，经常用来比喻幕府的制度简明。
②《武家诸法度》：是德川幕府制定的旨在约束诸大名权力、维护德川氏在全国统治地位的诸项法令。1615年（庆长二十年）7月由德川幕府制定，是德川幕府统治大名的基本法。
③《禁中并公家诸法度》：是德川家康命金地院崇传起草制定的针对天皇及公家的诸项法令。1615年（庆长二十年）7月由大御所德川家康、二代将军德川秀忠、前关白二条昭实三人联名签署发布。

美术的发达兴起，是日本空前的巨观。而且这一个时代的特色，是一切文艺都含着丰富的现实生活的情趣。同时一切制度文物也都把"人情"当作骨子。日本民众好美的风习和审美能力的增长养成，确是德川时代的最大成绩。研究它的现象和因果，是日本史上一个最专门而且重要的问题。①

江户时代政治的安定，带来了经济的迅速发展。全体居民都被严格地分为四个阶层：武士、农民、手工业者和商人。同时，学术思想昌盛、学派林立。随着商品流通与人口流动速度的增加，也迫使普通市民必须识字才可维持生计，学校教育也随之发达起来，除了武士受高水平的教育，普通民众识字也越来越多。《近代日本的黎明》中提到："江户时代，日本还没有建立正式的学校教育制度，一般庶民的子弟都在附近被称为'寺子屋'的私人教育机构上学，学习一些初级的实用知识和技艺。其规模不等，多为一教室一教师，单级制，教学内容以习字为主，也有教授朗读、算术、缝纫的地方。"②

浮世绘《文学万代之宝》表现的就是寺子屋授课风景，画面上部有鼓励学艺的文章，孩子们有的认真学习，有的在用毛笔捣蛋。据说寺子屋对礼仪、礼节进行了相当严格的指导（图1-5）。实际上，江户时代日本国民的教育水平，在中古形态的国家中属于相当高的，这与德川幕府提倡朱熹的儒家学说，希望借儒家强调三纲五常，来培养人民忠于幕府的思想有关。而较高的社会教育水平也反过来促进了社会的发展和民众审美意识的提高。

曾经被公家及武士阶层独占的绘画及工艺品，逐渐

图 1-5
歌川花里
《文学万代之宝·寺子屋授课风景浮世绘》
（始之卷·末之卷）
锦绘
约弘化年间
（1844-1848 年）
东京都立图书馆藏
东京志料

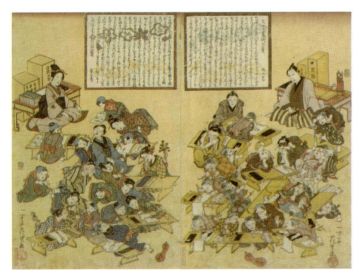

① 戴季陶. 日本论 [M]. 北京：东方出版社，2014:114.
② 近代日本画の夜明け五浦の五人展 [M]. 日本橋東急出版，1986: 图录解说 p.6.

地向市民阶层开放，原本只有公家欣赏的大尺寸画面也替代小尺寸绘画而出现。绘画也多描绘艺伎、四季绘等表现市民风俗生活的主题，这种倾向成为诞生浮世绘版画的契机。市民们扔掉了原来压抑古旧的价值观，开始大肆发展以市民为主体的风俗绘画、歌舞伎等新的艺能，出现了空前的百花齐放的审美意识。美国东亚艺术史学家费诺罗萨（Ernest Fenollosa，1853—1908）将桃山至江户时代多元文化的绽放比作日本的"文艺复兴"[1]，犹如西方14世纪至16世纪，以意大利为中心的古希腊文化的复苏。

在特权门阀化的封建时代，新兴的市民阶层虽然屈服于幕藩体制的威权，内心却有着不羁的精神。在以儒教为基本体制的另一面，他们继承并保持着京都上层民众的文化涵养，仅仅关心民众文化无法满足日常的文化需求，因此，他们常年与公家贵族保持密切交往。当时，和歌、物语等古典文学是贵族和上层武士必备的素养，这样的交流让新兴市民也倾心于学习和依凭贵族文化。为了制作满足上层文化和审美需求的造型艺术，新兴市民需要对室町时代的武家或禅宗文化抱有同样的兴趣与理解。

《言继卿记》[2]一书记载了当时市民的生活变化，应仁之乱打破了众封建主的支配制度，民众作为町的运营主体而心怀感激，由此产生了奔放豪壮、自由阔达的市民文化，同时大批为躲避应仁之乱到地方领土避难的公家贵族回到京都，他们开始融入新兴的市民中继续生活。京都民众迎接了因战乱而没落的贵族，民众的实体变得更加丰富，层次更高，经济力量与知性并存。贵族王朝文学喜好的主题逐渐走向大众的世俗性文化，在两者结合下诞生了高雅且极具装饰的"琳派"艺术。

[1] [美] 费诺罗萨. 中日艺术源流 [M]. 夏娃，张永良，译. 长沙：湖南美术出版社，2015:235.
[2]《言继卿记》（Tokitsugukyoki）：是日本战国时代的公家山科言继的日记。从1527年（大永七年）至1576年（天正四年）经过50年所写成，是了解有职故实和日本传统艺能、战国时期的政治情势等历史的贵重史料。

第一章　琳派系谱溯源

二、本阿弥光悦与俵屋宗达

由本阿弥光悦和俵屋宗达创始的琳派，从复古主义全盛的室町时代跨越至"一切文艺都含着丰富的现实生活的情趣"①的江户时代。光悦和宗达都是出生自京城上层市民的艺术家，在这样的时代背景下，长期浸染于贵族王朝文化，他们的作品是对大和绘精神的真正复兴。在他们的引导下，王朝美术真正融入市民豁达的精神中。

1. 光悦艺术村

1558 年（永禄元年），本阿弥光悦（图 1-6）出生于京都室町时代的富商世家，家族以刀剑鉴定、磨砺、净拭为业，与战国武将们颇有渊源，世代仕奉室町幕府。日本的刀剑最大的特点就是在外形装饰之外，刀体本身展现出的艺术感，自古以来作为武器的同时以其极高的鉴赏需求和优美的造型著称。

光悦在家族审美滋养和与武家阶层交流中认真学习古典文化，发展出方方面面的艺能，除家业之外还擅长书道，与书法家松花堂昭乘②、近卫信伊③并称"宽永三笔"。此外他还精通陶艺、漆艺、出版、茶道、造园等领域，对后世的日本文化影响极大。他早年

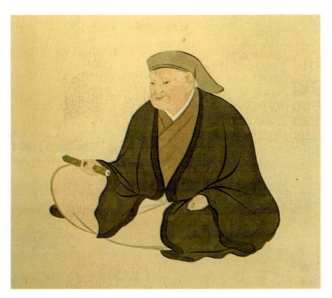

图 1-6
神坂雪佳
《本阿弥光悦肖像》
绢本　设色
112.4cm×41.7cm
1915 年
日本京都光悦寺藏

① 戴季陶. 日本论[M]. 北京：东方出版社，2014:114.
② 松花堂昭乘（Shojo Shokado, 1582/84–1639）：江户时代初期真言宗的僧侣、文人。擅长书法、绘画，精通茶道，创造出独自的松花堂流风格，与近卫信伊、本阿弥光悦并称为"宽永三笔"。
③ 近卫信伊（Nobutada Konoe, 1565–1614）：安土桃山时代的公家，号三藐院。在书法、和歌、连歌、绘画、音曲各种艺术方面有卓越的才能。特别是书法学青莲院流，进一步发展形成一派，被称为近卫流或三大院流。与本阿弥光悦、松花堂昭乘并称为"宽永三笔"。

019

曾随织田长益[①]和古田织部[②]学茶，此后还向武野绍鸥[③]之孙武野新右卫门学茶，深识侘茶[④]的幽玄苦寂之心，与千家三代的千宗旦[⑤]、小堀远州[⑥]等人交厚。制陶最初受到乐家二代常庆[⑦]、三代道入[⑧]的指导，使用乐家陶土烧制（非乐家传人而被允许使用乐家的陶土与釉药烧制茶碗）的乐烧型式茶碗十分著名，后来在京都北部鹰峰自设窑取土烧制。

与光悦交游的都是武家文化的代表人物，其茶事是政治，也是艺术。光悦的黑乐[⑨]与道入的黑乐风格相近，而形、意多具变化，利用缓急有效的切削手法，在土的质感上加以独特的施釉法，每一茶碗的造型与釉色都展现出独一无二的个性，可以看出生活在刀剑世界中的光悦所特有的敏锐造型意识。光悦所制茶碗被誉为"天下逸品"，有很多传世之作。他为女儿出嫁时制作的名茶碗《乐烧白片身变茶碗》（图1-7）独具意境，陶胎上用色釉如同纸上泼墨，大胆挥洒细心运筹、

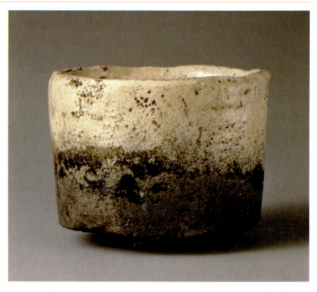

图1-7
本阿弥光悦
《乐烧白片身变茶碗》
铭不二山
17世纪
日本 Sunritz 服部
美术馆藏

① 织田长益（Oda Nagamasu, 1547-1622）：号有乐，织田信长之弟，与古田织部一起都是千利休高徒，同为"利休十哲"之一。
② 古田织部（Furuta Oribe, 1544-1615）：茶人，本名古田重然，织部是其壮年期的官位名。他是继千利休之后日本第一的大茶人，利休曾说过：能继承我的道统的，只有重然。与内敛、纤弱的利休茶风不同，古田是武将，他的茶道风格雄健、明亮且华美。他继利休之后侍奉秀吉，将利休的平民式茶道改革为武家茶道。
③ 武野绍鸥（Takeno Jōō, 1502-1555）：茶坛名人，既是千利休的老师，也是日本茶道创始人之一。
④ 侘茶：狭义上是指茶道的一个样式。相对于流行于书院中的豪华茶道，侘茶流行于村田珠光以后的安土桃山时代，是千利休完成的茶道样式，重视简朴的境界即"侘寂"的精神。广义上指千利休系统的茶道整体。
⑤ 千宗旦（Soutan Sen, 1578-1658）：茶人，千利休次子少庵的长子。继承千利休的侘茶，有着深入的研究。
⑥ 小堀远州（Masakazu Kobori, 1579-1647）：安土桃山时代至江户前期的大名、茶人、建筑家、作庭家、书法家。近江小室藩初代藩主、远州流茶道始祖。江户幕府第三代将军德川家光的茶道师范。
⑦ 乐常庆（Syoukei Raku, 生年不详-1635）：战国时代至江户时代的陶工。乐吉右卫门家的二代当主。构筑了乐家的基础。
⑧ 乐道入（Dounyuu Raku, 1656-1599）安土桃山时代至江户前期的陶艺家。乐吉右卫门家的三代当主。擅长黑釉茶碗，法名知见院道入日宝居士。完成乐烧技法的总结。
⑨ 黑乐：日本传统陶器乐烧的一种。用黑色不透明的釉烧制而成。

第一章　琳派系谱溯源

气势雄迈，是被后世评价最高的代表作，又称"不二山茶碗"①。

同一时期，以光悦为首的町众（市民）、公家和武家之间流行谣曲（能乐的词章），光悦通过与弟子角仓素庵②等协力出版装帧豪华的"谣本"，包括和歌和连歌在内的文艺所培养的语言和图像，被当时的民众广泛接受。谣本使用光悦风格的平假名书写，活字印刷，在色纸上施以云母粉制的多种植物纹样，装饰极雅致考究，世称"光悦本""角仓本"或"嵯峨本"③，现存世有《徒然草》《伊势物语》《方丈记》《观世流谣本》《百人一首》《二十四孝》等13种，在日本出版史上颇有地位（图1-8）。

图 1-8
光悦谣本特制本
江户时代（17世纪）
日本东京法政大学
鸿山文库藏

图 1-9
本阿弥光悦
《扇面月兔画赞》
纸本　设色
17.3cm×36.8cm
17世纪
日本畠山纪念馆藏

绘画方面，光悦师法海北友松④，并吸收土佐派的线条、狩野派的色彩画风，创立新的意境，与同时期俵屋宗达的绘画风格接近，且很多作品无法与宗达分清。现存为数不多的作为光悦的绘画作品《扇面月兔画赞》（图1-9）盖有"光悦"黑文方印，在扇面中用弧线对土坡和月亮进行分割，用金箔贴月，可以看出大胆的构成感和装饰性。

产生于奈良时代的"莳绘"（Maki-e）是日本独特的漆工艺技法之一，类似中国的泥金漆画，以金、银屑加入漆液中，干后做推光处理，显示出金银色泽，极尽华贵。光悦在莳绘技艺上也有革新，

① 不二山：指的是今日的富士山。它隐喻富士山的美与大是独一无二的。光悦茶碗"不二山"因他女儿曾用自己的和服袖子包过此茶碗，故又被称为"振袖茶碗"。
② 角仓素庵（Soan Suminokura，1571-1632）：江户初期土木工程师、儒学家、书法家、贸易商。曾跟随本阿弥光悦学习书法，创设角仓流书道，协助俵屋宗达刊行古活字嵯峨本，又称角仓本。
③ 嵯峨本：与镰仓室·町时代京都嵯峨临川寺出版的"嵯峨本"不同，为光悦与角仓素庵刊行版本。
④ 海北友松（Yuusyou Kaihou，1533-1615）：安土桃山时代至江户初期的绘师。海北派始祖。

图 1-10
神坂雪佳
《光悦村图》
绢本 设色 卷
59cm×183.5cm
20 世纪初
私人藏（日本京都国立近代美术馆寄托）

他大胆采用铅、锡、青贝等原料，手法新颖，他设计的《舟桥莳绘砚盒》《群鹿莳绘笛桶》《樵夫莳绘砚盒》等作品，以崭新的造型和有限的图像解读丰饶的文学世界，富有哲理性，较之桃山时代的莳绘设计更为洗练，被专称为"光悦莳绘"。

光悦的艺术成就极为广泛，令丰臣秀吉、德川家康都刮目相看。据《本阿弥行状记》及《本阿弥次郎左卫门家传》等资料记载，1615 年（元和元年）光悦 58 岁时，德川家康可能因避免政治上的嫌隙而授予他京都北部鹰峰大片土地，于是他连同家族、挚友、工匠一起搬迁过去，专注实践文人之道，使那里成为艺术之乡，后世称之为"光悦村"（图 1-10）。

光悦村最初建设共有 55 间房，居住者除与家业刀剑相关的本阿弥二郎、三郎等本族人，还有金工锻造的埋忠明寿（Umetada Myouju，1558-1631）、明真父子，铸造茶釜梵钟的弥右卫门；莳绘师幸阿弥家出身的德安、前田家的五十岚太兵卫、五十岚孙三等莳绘师，这些都是与漆艺相关的著名匠人；还有之后琳派代表艺术家尾形光琳的祖父尾形宗柏、富商茶屋四郎次郎、笔屋妙喜；制作陶器的乐常庆（RakuJokei，？-1635）等人，他们的艺术活动都与艺术村有着紧密联系，传统陶器乐家茶碗的真正转变也大致以这一时节为界，脱离了创始初期长次郎样式的束缚。

光悦在与武家阶级交流的过程中，以家业发展为基础形成了宏大的艺术人际网络，这也与光悦有着多方面的艺术才能有关。今天看来，围绕光悦的这一文化圈子似乎形成一个艺术的乌托邦，光悦之于"光悦村"，相当于艺术策划和总导演的角色，后人也称光悦为综合艺术家。

后世学者一般将光悦村的建立定为琳派创始的开端,本阿弥光悦凭借天赋般的敏锐感觉、古典主义的文化修养以及宽阔的胸襟,成为对日本绘画之影响既重大且源远流长的琳派的创始人,他的艺术美学赋予同时期和后世的艺术家如俵屋宗达、尾形光琳等人以极大的影响。费诺罗萨在《中日艺术源流》[①]一书中称赞光悦是日本民族中最伟大的艺术家之一,是"琳派"贵族艺术的思想奠基人。与费诺罗萨一同推进日本美术近代化的冈仓天心[②]在《茶之书》中认为茶道大师本阿弥光悦作为琳派的始祖,即使"光彩如他的孙子光甫,以及光甫之甥光琳与乾山的作品,在光悦本人的创作之旁,也几乎变得暗淡无光。(他)使整个琳派都呈现出茶道的精神,观众似乎可以由他们所爱用的粗狂笔触中,感受到大自然的生命力。"[③]

以本阿弥光悦为中心,对其作品和资料进行综合考察时,可以看到他的艺术理想旨在恢复平安时代优雅的诗趣特色,使桃山时代艺术过分外露的豪华奢丽趋于含蓄、平静、纯洁,创造看似平淡实则更丰富深沉、纯粹的日本审美样式。光悦的一生可以说是实践文人生活方式的一生,"光悦村"的建立,使从桃山到江户初期,拥有共同爱好和审美意识的人们超越阶级,共鸣出新的审美倾向。

2. 宗达样式的出现

俵屋宗达是琳派的另一位奠基人,他与本阿弥光悦同处一个时代,具体生平不详。据日本学者考证,其家族可能是因经营织锦商铺或扇面绘画的作坊(日语称作"绘屋"),故以"俵屋"为姓,这也可以从他的画风略具织品感且他制作了大量扇面绘画而得到某

[①] [美]费诺罗萨. 中日艺术源流 [M]. 夏娃,张永良,译. 长沙:湖南美术出版社,2015:278.《中日艺术源流》(*Epochs of Chinese and Japanese Arts*)恩内斯特·费诺罗萨(Ernest Fenollosa,1853-1908)著,London, Dover Press 1963,1912年出版。日译本有有贺长雄译《东亚美术史纲》(1921年)、森东吾译《东亚美术史纲》(上·下)(东京美术,1978年、1981年)。2015年由夏娃、张永良翻译为《中日艺术源流》中文版,湖南美术出版社出版。

[②] 冈仓天心(Okakura Tenshin,1863-1913):明治时期著名美术评论家,美术教育家,思想家。是日本近代文明启蒙最重要的人物之一,强调亚洲价值观对世界进步作出贡献。

[③] [日]冈仓天心. 茶之书 [M]. 谷意,译. 济南:山东画报出版社,2010:131.

些印证。琳派研究专家山根有三[①]指出，绘屋是室町末期开始有记录出现的新兴职业，他们以装饰的工艺绘画为中心，制作贩卖以满足市民的审美需求。绘屋主要从事金银漆画、料纸、扇面画、染织设计、建筑色彩以及屏风画等实用美术工艺品的制作，由此导致绘画与工艺设计在同一平台上开展并日渐成熟，两者有日趋接近、相互融合的倾向，且这种倾向随着时代推移愈加明显。

关于俵屋宗达创作活动的资料、文献很少，现有的研究表明，宗达最初受教于狩野山雪（Kano Sansetsu，1590-1651）门下，早期作品中花卉轮廓线挺括，直追狩野永德时期的风格。现存最早的宗达作品可以追溯到1603年（庆长七年）为《平家纳经》中的"嘱累品""化城喻品""愿文"三卷修复卷首和卷末而画的六张极具装饰意味的绘画，画面呈现明快的构成感，可以看出宗达特有的装饰造型特征。

《平家纳经》是平清盛率家族于1164年向严岛神社奉纳的卷轴形式的装饰写经，被誉为日本平安时代末期装饰美术的高峰（图1-11）。愿文共33卷，各卷表里都使用金银箔、沙金和泥金绘及纹样装饰色纸，经文的纸张线条都用截金来表示，轴和题笺部分甚至

图1-11
《平家纳经》
（药王品卷首画）
1164年
日本严岛神社藏

[①] 山根有三（Yuuzou Yamane，1919-2001）：日本美术史学家。东京大学名誉教授、群马县立女子大学名誉教授。专注近世初期长谷川等伯、俵屋宗达、尾形光琳等琳派研究。

使用水晶和纯金具附加装饰，可谓极尽奢华之能事，从如今保存状态良好的闪闪金银色中依然能体会到敬献者的虔诚之情，卷首画所运用的苇手绘①手法是绘画与文学的完美结合，显示出大和绘的特点。这种书写装饰经进行奉纳的行为一度盛行，贵族们试图通过使用华丽的书写料纸装饰以及使用金银的卷首画这种所谓"尽善尽美"的行为，来保佑他们免受现世灾难。

在为《平家纳经》修复的过程中，宗达接触到平安时代王朝美术装饰的精粹，由此奠定了他装饰性的画风。如他在修复的"化城喻品"卷首绘制了《槇与岛图》，漂浮在海中的岛屿错综复杂，在其间隙铺满波纹表示入江风的海面，山形岛屿采用平坦的金泥色面，与水相接的下摆部分用水平的直线裁剪，这种构图样式与表现手法与他晚年《源氏物语关屋澪标图屏风》中对山的表现十分近似。在绘屋应对各种不同画面形式的过程中，俵屋宗达形成极高的构图能力，尤其是处理画面与不同形状的边缘关系造就了他拓展画面空间的感觉与才能，这为他后来的大画面制作奠定了实践基础。

绘屋出售的经过装饰加工过的料纸十分受民众欢迎。料纸相当于中国的"笺"，中国古代文人雅士往往自制笺纸，以标榜其高雅，不入俗流，有的上饰有各种纹样，精致华美，尺幅较小。日本的料纸与之相似，纹样称为"下绘"（したえ），更加热闹华美，却又单独成画，平安时代以来用以题咏和歌或书写信件。宗达善用金银泥绘来进行料纸的装饰，且与水墨画有密切关联并互相促进，极度细腻润滑的墨与金银泥都交融溶于水，可根据与纸面的结合自由描绘浓淡渐变。宗达利用金银泥来实现水墨下绘丰富的绘画性细节，所作的花卉、动物图案下绘远远不止停留于陪衬的从属地位，而是打破并超越了这样的常识性概念，带有强烈的作画意识，成为作品的有机部分乃至主要部分，将料纸装饰提升到了艺术的高度，与书法相互映衬、相得益彰。

金银泥技法对水墨画也有一定帮助，金银泥在纸面上固着需要有稳当的笔法，如此在水墨画上移动，才存有金银泥绘的泥面感觉，

① 苇手绘：原为书法用语，文字与绘画融合，意指游戏性的书体。后世的工艺作品也有使用苇手，以绘画为描写背景，文字散落其中，亦称"字隐绘"或"判绘"。

这是宗达水墨画特征的重要元素。宗达受中国南宋画家牧溪水墨画的影响,更倾向于表现墨的厚重感,随之发明"溜达"①技法,即在未干的色彩之上点入其他颜色,通过色彩的自然重叠渗透来达到独特的色彩视觉效果,这种技法使墨色更具体量感,也使主题更加明快,具有幽玄和异质感,开拓了水墨表现的新领域。宗达的早期作品《莲池水禽图》(图1-12)还没有明确显现溜达技法,但是莲叶饱满的淡墨上已经渗着与浓墨、泼墨等不同的独特的墨调效果。法桥②时代的《牛图》(图1-13)和《狗子图》中溜达技法渐趋成熟,可以看到立体感和跃动感。尤其是《牛图》中纵横走向的带状浓墨的互相渗透,并用没骨法,让人感受到墨色自身的厚重。

"溜达"技法既保留水墨画的特色又加入色彩的运用,两种异质的颜色混合,例如可以表现出树干的立体感和质感,同时兼备装饰效果。有关表现树木的立体感技法,在中国水墨画中主要是利用笔墨皴法及阴影法来表达,虽然有透明感却阻碍了装饰性。例如海北友松障屏画中的树干具有十分明显的体量感,营造出厚重的视觉效果,但是这样的大和绘缺少装饰性。使用"溜达"技法所达到的量感与质感以及装饰效果的手法,也是牧溪绘画中所流露出的幽玄感及异质世界的感觉,这种技

① 溜达(たらしこみ):日本水墨画的一种技法,由琳派的创始人俵屋宗达所创。其表现技法及效果与中国岭南画派中的"撞粉撞水"基本上是一致的,在中国称"撞彩""积水法"技法。
② 法桥:日本中世纪以后,医生、佛师、画师、连歌师等职业获得认可,被授予的一种僧位称号。

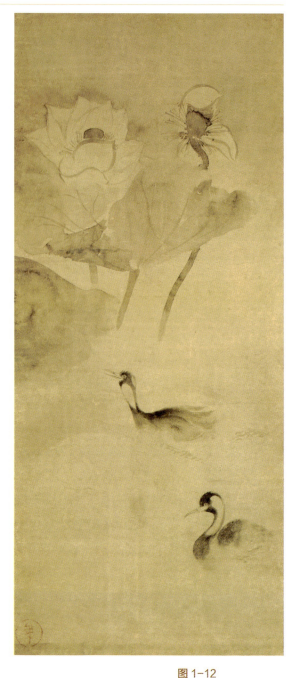

图 1-12
俵屋宗达
《莲池水禽图》
纸本 水墨
116.5cm×50.3cm
17世纪
日本京都国立博物馆藏

第一章 琳派系谱溯源

法成为继宗达以后琳派的专属技法,被后世画家所承袭。

俵屋宗达并没有随本阿弥光悦一起移居光悦村,而是立志成为一名独立画师,开始在京都进行大幅的障壁画和屏风画创作。青壮年时期的宗达在作品中都使用"伊年"圆印章,而不写落款。1630—1638年间,因为出彩的画技和崭新的画风,60岁左右的宗达作为町绘师破格取得"法桥"名号以后,改用落款"法桥宗达"或"宗达法桥",同时使用"对青"或"对青轩"圆印,"伊年"印交由后继弟子和工坊使用。

这一时期宗达创作出了许多宏大的琳派代表性名作,最著名的四幅是纸本金底着色的《松岛图屏风》(六曲一双,各 152cm×355.7cm,美国弗瑞尔美术馆藏)、《源氏物语关屋澪标图屏风》(六曲一双,各 153cm×355.6cm,日本静嘉堂文库美术馆藏)、《舞乐图屏风》(二曲一双,各 155cm×170cm,日本醍醐寺藏)、《风神雷神图屏风》(图 1-14),这些大画面装饰样式的作品对后继琳派艺术家们起到了巨

图 1-13
俵屋宗达 《牛图》 纸本 水墨 双幅 17世纪
各 96.5cm×44.3cm 日本顶妙寺藏

图 1-14
俵屋宗达
《风神雷神图屏风》
二曲一双
17世纪
各 169.8cm×154.5cm
日本建仁寺藏

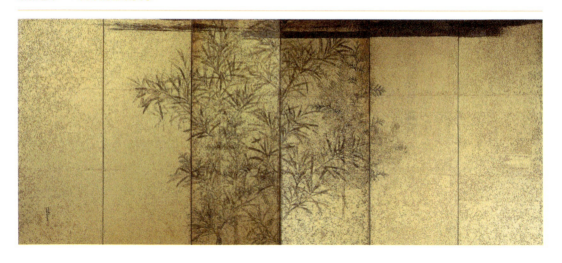

图1-15
俵屋宗达
《槇桧图屏风》
六曲一扇
96cm×223.8cm
17世纪
日本石川县立美术馆藏

大的引领作用，也是大和绘近世风格在江户时代的再生。尤其是《风神雷神图屏风》构图左右对峙，具有极强的张力，被后世的艺术家反复临摹和创新，成为琳派标志性的画题。

晚年的宗达倾心禅宗，他摒弃了金银泥彩绘回归水墨，从金银二色的基础单色（Monochrome）开始直到回归黑的一元水墨画，越发显示出其独特的感觉。晚年代表作《槇桧图屏风》（图1-15）尤其引人瞩目的是金地与墨色的调和之美，宗达在整个画面上撒上金箔，中央以水墨为基调，仅仅添加了蓝色，将槇桧作为装饰的中心部分。画面置以银砂代表霞光，氧化后仿佛流淌的墨，以明快虚实的节奏描绘具象的叶子，表现出远近的空间感，充满了沉思稳静富有禅意的水墨格调。在桃山金碧障壁画的基础上，俵屋宗达以独特的创意，洗练而单纯的色彩，开创了日本极富装饰趣味的琳派绘画体系。

3. 光悦与宗达合作的和歌绘卷

纵览与宗达同时代的日本画坛，一方面，有自京都至室町以来与当权者紧密联系而发展的狩野派，桃山时代巨匠狩野永德的得意门生狩野山乐（Kano Sanraku，1559-1635）、山雪，他们都继承了永德华丽雄壮的障壁画样式；进入江户时代，永德之孙探幽（Tanyu Kano，1602-1674）成为德川幕府武士阶级的御用绘师，在继承桃山

绘画的同时，学习宋元及雪舟①的绘画，适当地使用墨线的肥瘦浓淡变化，活用画面的余白形成淡雅的画风，为江户狩野派壮大打下了牢固的基础。另一方面，继承大和绘传统的土佐派则是光吉②之子光则③的时代，在新兴的町、堺中心为大名、公卿、豪商们以《源氏物语》为题材描绘色纸细密绘画。此外，还有以强烈视觉风格著称的怪才岩佐又兵卫（Iwasa Matabe，1578–1650）的横空出世。

在这样的情势下，俵屋宗达以平安王朝贵族的装饰审美为依据，独创出与土佐派不一样的和风样式，因多用金银和华丽重彩进行装饰，作品的受众多为具有经济实力的贵族阶层。反过来说，只有富有传统文化素养的贵族阶层，才能感受到绘画中的和风传统精神，理解宗达的技法和创意，因此也被活跃交游于上层的光悦所关注。明确宗达与光悦关系的文献很少，从"菅原氏松田本阿弥家图"④宗谱图中可以看到，宗达的妻子是光悦的表姐妹，因此两人带有亲戚关系。几乎可以肯定的是，宗达受到光悦很大的影响。

16世纪末，宗达与光悦开始合作大量行草书画，即在以各种金银色图案为下绘的色纸及卷物的料纸上配以假名书法。光悦流利飘逸的书法与俵屋宗达逸笔草草的下绘纹样珠联璧合，既不失中国水墨的浪漫风格，又洋溢着大和民族的审美雅趣，为大和绘的装饰设计带来了革新。遗存的早期合作代表作有《四季草花下绘古今集和歌色纸》（贴于《樱山吹图屏风》，东京国立博物馆藏）、《鹤下绘三十六歌仙和歌卷》（京都国立博物馆藏）、《四季花草下绘千载集和歌卷》（个人藏）等。

《四季草花下绘古今集和歌色纸》中，茶色系素底上使用金砂、

① 雪舟（Sesshu Toyo，1420–1506）：活跃于室町时代的水墨画家、禅僧。号雪舟，讳等杨。现存作品大部分是中国风的水墨山水画，也有一部分肖像画、花鸟画。雪舟一边吸收宋元古典和明代浙江派的画风，一边在各地旅行，努力写生，摆脱了对中国画的直接模仿，在确立日本独有的水墨画风上有很大的功绩，给予后世日本画坛很大影响。
② 土佐光吉（Tosa Mistuyoshi，1539–1613）：室町时代至安土桃山时代的大和绘土佐派画家。官位从五位下、左近卫将监。他担任了中世到近世的大和绘的桥梁过渡作用。传世作品中反映了桃山的时代精神，作品巨大而十分具有装饰性，他不仅描绘桃山时代流行的金碧障壁画，也以各种古典文学为题材进行新的大和绘的创作，不仅影响了同时代的土佐派画家，也普及到狩野派、琳派以及民间的町众绘师中。
③ 土佐光则（Tosa Mitsunori，1583–1638）：安土桃山时代至江户时代初期，大和绘土佐派画家。土佐光吉之子，或者弟子。1629至1634年，与狩野山乐、山雪、探幽、安信等狩野派的代表画家们一起参加了《当麻寺缘起画卷》的制作。
④ [日]村重宁. もっと知りたい俵屋宗達 生涯と作品[M]. 东京：東京美術出版社，2008:10.

绿青、蛤粉、墨色等色，没骨描绘了白色山茶花，书写的和歌是《古今和歌集》卷二春歌下所记载的纪贯之作"吉野河山风"词，从色纸装饰中可以看出是宗达绘屋早期出品的样式，光悦则用假名书法对画面进行了慎重而又柔和的调和。

在带有1605年（庆长十年）纪年及金银泥摺绘纹样的《花卉摺绘隆达节小歌卷断简》（个人藏），以及配以含木版画的七种连续纹样的《花卉摺下绘新古今集和歌卷》（MOA美术馆藏）中，都可以看到上下平稳散落的假名书体，笔意丰满浓厚且错落有致，都体现出光悦和宗达合作的早期样式。

光悦书法与宗达下绘合作的和歌卷中，尤其以《鹤下绘三十六歌仙和歌卷》（图1-16）最是受人瞩目，绘画可见受中国传统花鸟画影响，且是平安时代以来的传统形式和主题。全卷长约13.6米，画中描绘的仙鹤从小憩开始，到列队向空中飞舞，再到上下波动的列队节奏感，都表现出了画面的故事性，群鹤身形灵动，顾盼生姿，以浓淡墨色加入金银泥信笔描绘，酣畅淋漓，仅用几笔金色晕染勾绘出迷离飘渺的烟云风光，光悦则在下绘上书写了三十六歌仙的36首假名和歌，展现出瑰丽而不可效仿的书法艺术。

这种长幅且支撑起全卷强而有力的构成感，与中国北宋画家马贲《百雁图卷》有共通之处，但是下绘与书法融为一体，却是与中国文人画全然不同的审美取向。

合作后期，宗达丰富的绘画特征更加显现出来，他的下绘多以花草、鸟类等为主题，以金银泥为主进行描线，或者使用没骨画风。

图1-16
本阿弥光悦 书
俵屋宗达 下绘
《鹤下绘三十六歌仙和歌卷》（局部）
纸本 金银泥绘
墨书 一卷
17世纪
34.1cm×1356.7cm
日本京都国立博物馆藏

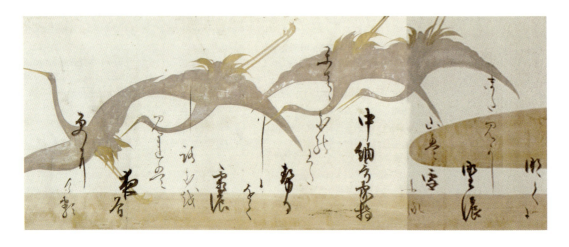

图 1-17
本阿弥光悦　书
俵屋宗达　下绘（传）
《四季花鸟下绘新古今集和歌色纸帖》
各 18.1cm×16.8cm
17 世纪
日本五岛美术馆藏

如写有"庆长十一年十一月十一日"纪年（1606 年）的《花卉下绘新古今集和歌色纸》（北村美术馆藏）中，作为装饰用下绘所描绘的花草及云霞的金银泥面积变大，光悦的书法与绘画呼应，墨迹变得愈加浓厚，字体也随之增大。河野元昭曾指出，室町时代的连歌怀纸[①]的下绘，也曾描绘平面，但俵屋宗达所绘金银泥并非平板的色面，而是富有浓淡变化的表现。从后期的《四季花鸟下绘新古今集和歌色纸帖》（图 1-17）、《四季花鸟下绘新古今集和歌短册》（图 1-18）中，都可以看到这样愈加成熟的大胆的合作风格。

另一方面，从复数的作品中能够看出绘屋流水作业的体系，可见当时作为艺术商品流通的程度之广泛。《鹿下绘新古今集和歌卷》（五岛美术馆、三得利美术馆分藏）、《莲下绘百人一首和歌卷》（大仓集古馆、乐美术馆等分藏）更是展现出丰富的连续空间，转轴式的移动视点，增加了绘画性的表现特征，宗达具有压迫感的大胆画风，将原本从属地位的下绘上升至与光悦书法处于对等甚至更为重要的关系，书法和绘画无不显示出一种即兴式的雅趣。

本阿弥光悦与俵屋宗达出生于室町时代，成长于桃山时代，晚年随着 1603 年德川家康掌握政权而进入到江户时代。他们的作

① 怀纸：日本诗歌用语。即怀中携带之纸之意。亦称叠纸。用于书写和歌、汉诗、连歌、俳谐及以上诸种事迹、情况等。主要使用檀纸、奉书、楮原纸，书写有一定的格式。

图1-18
本阿弥光悦 书
俵屋宗达 下绘
《四季花鸟下绘新古今集和歌短册》"波中垂柳图"（左）"千羽鹤图"（中）"夕颜图"（右）
纸本 金银泥绘 墨书
各37.6cm×5.9cm
日本山种美术馆藏

图 1-19
桂离宫庭园

品行笔间流露出的随机与即兴感,是从室町至安土桃山时代日本文化特征之一,当时流行的即兴式连歌①、在移动中追求景致变化的"回游式庭园"②,乃至讲究室内各部分关系多样化的"书院造"③、以及由此发展而来的"数寄屋造"④建筑,都充满多样化随机性的因素。大回游式庭园桂离宫⑤(图1-19)、修学院离宫⑥就是这个时代纪念碑式的经典园林建筑,它们追求随机变化的精神品质,与作为室町时代精神支柱的禅宗的巨大影响是分不开的。

随着市民力量的兴起、社会体制的动摇与重组,艺术上也追求超越旧有规范、建立全新样式的创造性思维。江户时代的美术完全摆脱了桃山时代宗教的束缚,仅限贵族把玩的艺术也都基本过渡到了普通市民阶层,各类独立的鉴赏艺术百花齐放,在两百多年国泰民安的中央集权封建制度下,逐渐形成了成熟而又可见前代自由精神的美术,各种工艺技法都在此中派生出来。

① 连歌:是日本一种独特的诗歌体裁,一种文学上的"七巧板",它着重文句的堆砌和趣味,而不是个人感情的抒发。最初是一种由两个人对咏一首和歌的游戏,始于平安时代末期,作为和歌的余兴而盛行于宫廷,后又广泛流行于市民阶层,成为大众化的娱乐项目。
② 回游式庭园:是日本庭园的一种形式,指环游园内欣赏的庭园。这种游览园内庭园的形式除了日本以外也有存在,但是回游式庭园这个词主要只指日本庭园。在交通方式上主要指路游式园林,与舟游式园林相对应。
③ 书院造:室町时代至桃山时代完成的武士住宅建筑样式。开始于室町时代僧侣的住宅建筑,后成为武家的住宅样式,今天的日式住宅受到书院造的深刻影响。
④ 数寄屋造:典型的日本建筑样式。是取茶室风格的设计与书院式住宅加以融合的产物,惯于将木质构件涂刷成黝黑色,并在障壁上绘水墨画,意境古朴高雅。日本数寄屋的最高代表——由千利休设计建造的"待庵"(妙喜庵)只有两张榻榻米大。
⑤ 桂离宫:位于日本京都西京区。江户时代17世纪作为皇族八条宫的别墅而创建的建筑群和园林。面积约7万平方米,其中园林部分约5万8千平方米。"桂离宫"之称始于明治十六年(1883),传达了当时宫廷文化的精髓。建筑中的书院以书院造茶室风格为基调,回游式庭园被公认为日本庭园的杰作。
⑥ 修学院离宫:17世纪中期后水尾上皇主持营建的皇家离宫。

三、尾形光琳——生活的艺术

代表贵族趣味与审美的琳派在俵屋宗达所处的桃山时代末期至江户时代初期达到了高峰,而集这种绘画艺术大成的就是百年后琳派的中心代表人物——尾形光琳,他被视为日本美术最具装饰特色的代表艺术家。尾形光琳的艺术追求纯日本趣味的装饰性,以古典文学故事和季节花草为题材,使用高度概括和抽象变形的造型语言,作品呈现出柔和、繁复的装饰之美。最重要的是,他的作品大多是日常生活用品,在设计制作上将绘画和工艺完美结合,为日常生活带来艺术的活力。

装饰性是尾形光琳艺术最重要的特点,也是琳派最重要的艺术特征。随着日本工艺美术品传入西方,优雅且富于装饰意趣的日本美术在崇尚理性、真实的西方美术面前展现出前所未有的魅力,从而在多方面影响了西方的艺术趣味、美学理想和表现手法的变革,推动了东西方艺术的融合。

1. 洗练的和风趣味

1658年(万治元年),尾形光琳出生于京都的"雁金屋"吴服[①]世家,与本阿弥光悦的出生刚好相差一百年。雁金屋是尾形光琳的祖父和父亲在京都经营的一家高级和服商,专门承办宫廷贵族的生意,生意十分兴旺。他的曾祖父与本阿弥光悦的妹妹结婚,祖父尾形宗(Sou Ogaka,1571-1631)常常承担一些宫中事务,晚年在本阿弥光悦建的鹰峰光悦艺术村度过。父亲尾形宗谦(Souken Ogaka,1621-1687)作为"雁金屋"当主时期,德川秀忠的女儿成为后水尾天皇的嫔妃——东福门院,她在雁金屋订购了大量的吴服,使当时雁金屋的生意达到了顶峰。同时,其父

① 吴服:即和服,是日本的民族服饰。江户时代以前称吴服,语出《古事记》《日本书纪》《松窗梦语》,在称为和服之前,日本的服装被称为"着物",而日本古代所称的"吴服"是"着物"的一种。和服可分为公家着物和武家着物。

亲酷爱能乐①，也是一位颇有造诣的光悦流书法家，创作过许多传统风格的绘画。1678年（延宝六年）嫔妃东福门院去世后雁金屋的生意斗转直下，同时期的社会也处于经济的变动期，类似雁金屋这样江户初期的特权商人阶层逐渐被新兴的商人阶层替代。

尾形光琳与胞弟尾形乾山在充满家学渊源、衣食无忧的家庭环境中成长，对各种时尚装饰纹样耳濡目染，在文化环境和社会环境的影响下，自然而然地接受京都上层市民奢侈却又历经洗礼的贵族式美学意识培育，由此造就了他们典雅高贵的审美品位。青年时代的尾形光琳随父亲开始学习狩野派水墨画，后师从精通中国水墨画和日本传统绘画的狩野派著名画师山本素轩（Soken Yamamoto，？ -1706）。现存尾形光琳的早期绘画作品很少，但从遗存的作品来看几乎都是狩野派的水墨画风格，画风粗犷，线条明快，以明暗配合极其单纯的装饰性处理，可见山本素轩对他的影响。后来尾形光琳又学习了大和绘，追随大和绘的色彩样式，从花草画、故事画、风景画的各个领域汲取艺术养分，传统的书画艺能教养和熏陶培养了他良好的艺术素质。

由于家境富裕，青年时代的光琳过着享乐、闲适的生活。1687年当他30岁时，父亲尾形宗谦去世，其兄长继承家主之位。光琳同样继承了丰厚的家财，然而他每日沉溺于玩乐、绘画及能乐等奢侈无度的生活中，很快就耗尽了继承来的财产。17世纪末，光琳已沦落到向弟弟尾形乾山借钱的地步，不得不开始靠艺术谋生，1696年，39岁的尾形光琳才正式从事绘画事业，艺术作品开始崭露头角。

尾形光琳与江户初期的巨匠俵屋宗达并没有直接的师承关系，但他十分仰慕宗达作品的艺术魅力，大量临摹其作品，最著名如直接摹写《风神雷神图屏风》（参见图1-14）《槙枫图屏风》等名作，这对光琳成为一名独立画师有着重要的意义。作为上层市民阶层，尾形光琳频繁交往的公家府邸是五摄家之一的名门二条家，主人二条纲平②给予光琳很大的帮助，在他的强烈举荐下，1701年（元禄十四年）2月，宫廷赐予光琳法桥的称号，成为他绘画事业的转折点，

① 能乐：在日语里意为"有情节的艺能"，是最具有代表性的日本传统艺术形式之一。广义上包括"能"与"狂言"两项。
② 二条纲平（Tunahira Nizyou, 1672–1729）：日本江户时代的关白（辅佐成人天皇的官职）。号敬信院。

标志着尾形光琳作为一名成熟自由的画家得到世人的认可。

1704年（宝永元年），光琳受银座巨富中村内藏助（Kuranosuke Nakamura，1668—1730）资助前往江户，这一时期也是其重要的成长时期。特别是与中国绘画及雪舟、雪村①泼墨山水技法的相遇，使他的画风再度接近狩野派，同时也尝试过浮世绘画风的美人图，水墨《布袋图》（图1-20）就是这一时期的作品。光琳博采众长，兼收并蓄，最重要的在于深化宗达装饰性样式特点，从而探索独自的风格样式。从他《千羽鹤香包》（图1-21）中也不难看出与宗达、光悦合作《鹤下绘三十六歌仙和歌卷》（参见图1-16）的亲缘关系，仙鹤使用白、银（氧化后变黑）、墨等颜色，在金色背景上交相辉映，表现出奢华的画面感，但相比于宗达的表达，光琳画面中的群鹤更具向心力与厚重感。

尾形光琳所处的江户初期，整个社会、经济、美术都有很大的变革，他的绘画生涯由此也受到影响。在继承宗达丰富的绘画性和审美雅趣中，光琳又注入了新的活力，他的屏风画在优雅古典的大和绘描写中，结合江户时代新兴阶层审美需求，采用了崭新的构图和创意，既清晰流畅又独具装饰，确立了雅俗共赏的造型感觉和独特样式。这种样式色彩鲜艳、图案抽象，符合贵族奢侈生活需求，与当时善于体现封建领主威严的狩野派有了明确的区分，尤其富含设计要素，从而奠定了日本美术的工艺性和装饰性的典型样式。

图1-20
尾形光琳 《布袋图》 纸本 水墨
51.2cm×30.6cm 日本畠山纪念馆藏

图1-21
尾形光琳 《千羽鹤图香包》 纸本 金地 设色
33.2cm×24.6cm 17世纪 私人藏

① 雪村（Shukei Sesson，1504—1589）：室町时代后期、战国时代的水墨画家、僧侣，也称雪村周继。

2. 承上启下的屏风画

平安时代以来，在模仿中国隋唐风格的巨大建筑中，屏风成为日本人分割空间的主要手段，因此也成为重要的装饰对象。在江户滞留期间，尾形光琳与数位大名交往，并接受了许多绘制屏风的订单，这也是他绘画作品高产时期。现藏于根津美术馆的《燕子花图屏风》（图1-22）就是这一时期的代表作，画面主题单纯明快，正是光琳年轻时期的作画特征，充分体现其绘画装饰性的才能。

以古典文学为题材是大和绘的特征之一，室町时代为迎合王公贵族的审美趣味，盛行以《伊势物语》[①]为题材进行绘画和工艺品设计。其中最受欢迎的就是第九段"八桥"的场景，讲述平安时代初期贵族在原业平被流放东国，途经三河国（今岐阜县一带）八桥地区，见桥曲之处燕子花盛开，不禁思念起居留在京城中身披唐衣的妻子，旅愁悲切而泣下沾襟，于是吟咏和歌"から衣きつつなれにしつましあればはるばる来ぬるたびをしぞ思ふ"[②]，此首和歌运用藏头技

图 1-22
尾形光琳
《燕子花图屏风》
纸本　金地　设色
六曲一双（右）
各 150.9cm×338.8cm
1701—1702 年
日本根津美术馆藏

[①]《伊势物语》：平安时代初期成立的歌物语，是日本最早的古典文学作品之一。作者佚名。讲述了主人公从元服到死去的生涯故事，也称作"在五物语""在五中将物语""在五中将日记"。
[②] 中文翻译：穿惯了的衣，抛弃了爱妻。迢迢来东国，心绪紧恋依。引自谷宝祥"论日语'折句'与汉语'藏头诗'的修辞特点"，吉林化工学院学报，2013年6月，第30卷第6期。

巧，五句的首文字连起来正是"燕子花"的日文读音"かきつばた／杜若"，在原业平以此寄托对恋人的思念之情。上层贵族尤其喜欢这种古典的风雅情趣，由此八桥不仅作为赏燕子花的名胜地而广为人知，还成为古典和歌常寄情咏唱的对象，此题材也经常被用在莳绘、料纸装饰、小袖的设计中。

尾形光琳的《燕子花图屏风》即取材于此，但他完全放弃了画面的故事性叙述，构图大胆，将环境植物作为单一的描绘主体，以写实手法表现装饰风格。在六曲一双的金色背景上簇生的燕子花洋溢着勃勃生机，左右两幅构图对比及鲜明的主题布局显示出光琳的设计感。色彩上，他使用昂贵的矿物颜料和奢华的纯金箔底子，将金、绿、蓝三色的浓淡凝炼组合成富丽堂皇的格调，茂盛的花和叶子的形状可以看出是对俵屋宗达造型的学习。燕子花造型有全盛开的，也有半开、三分开以及花蕾状，类似"没骨法"的笔致既有版画的力度又富有装饰感，在单纯中表现出花朵的丰富表情，跃动有致的构成使单一的植物形态与简约的色彩组合交织出音乐般的节奏韵律和画面形式感。

与《燕子花图屏风》十分相近的作品《八桥图屏风》（图 1-23）是尾形光琳取得法桥名号十年之后的作品，同样照应《伊势物语》第九段"八桥"的场景，但燕子花群被突出主题的"板桥"横切，

图 1-23
尾形光琳
《八桥图屏风》
六曲一双（右）
各 163.7cm×352.4cm
18 世纪
美国纽约大都会艺术博物馆藏

使之更接近原典的故事性。两幅屏风都选取同样的典故,作品的形式语言从时间关系上却是逆向的,美术史学家村重宁[①]认为尾形光琳的《燕子花图屏风》是工艺设计的造型性倾向开始向单纯化的先行表现。

燕子花形象是《燕子花图屏风》《八桥图屏风》等类似题材的第一视觉实体,但作品都不能单纯被归为植物主题的绘画,古典文学艺术才是侧重的第二个实体。文学家白根治夫[②]提出以观众"已经理解了文本的文化或文学价值,认识到它是价值的象征和表象"[③]为前提,"只由包含暗示文本的印象构成"[④],这是一种以隐喻的引用法而成立的作品,这种暗示、象征的表现正是江户时代的绘画和工艺创意所追求的雅趣。尾形光琳将日本古典文学《伊势物语》与艺术相结合,高度概括化和个性化,再现了八桥典故中的原风景,古典文学中的优雅与思念被融入画中,使《燕子花图屏风》成为日本美术的经典艺术语言。

[①] 村重宁(Yasusi Murasige,1937–):日本美术史史家,专门研究日本美术史。早稻田大学名誉教授。
[②] 白根治夫(Haruo Shirane,1951–):哥伦比亚大学东亚语言文化系教授,研究日本文学、文化史及视觉文化。
[③] [日]白根治夫「物語絵?座敷?道端の文化 ― テクスト,絵,パフォーマンスの諸問題 ―」人間文化研究機構 国文学研究資料館編『アメリカに渡った物語絵 絵巻?屏風?絵本』[M].日本東京:ぺりかん社,2013:32-33.
[④] [日]白根治夫「テクストとイメージの関係」ハルオシラネ編『越境する日本文学研究 カノン形成?ジェンダー?メディア』[M].日本東京:勉誠出版,2009:100-103.

3. 国宝《红白梅图屏风》

尾形光琳晚年庆祝早春的《红白梅图屏风》（图 1-24）也一直被视为琳派最具代表性的作品之一。作品现藏于日本 MOA 美术馆，只在每年春天梅花绽放之际才得以展出。关于这幅"国宝"级作品，长期以来日本美术界众说纷纭，主要是围绕具体制作工艺展开了长期的调查与研究。

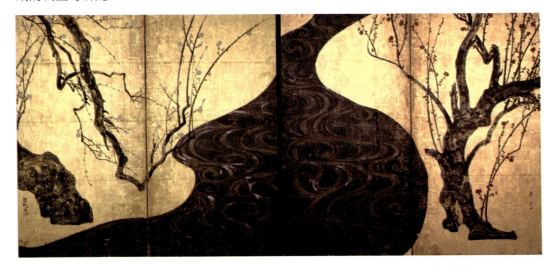

图 1-24
尾形光琳
《红白梅图屏风》
二曲一双
各 156.6cm×172.0cm
18 世纪
MOA 美术馆藏

在《红白梅图屏风》画面中，俵屋宗达名作《风神雷神图》左右对峙的紧张感被屏风两端放置的梅树与水流、具象与抽象的对比关系所取代，绘画性与装饰性这两组对立的造型元素并非简单并列，而是相互独立又互为对比，有着强烈的协调感与装饰性。左右两侧红白梅的描绘至今仍被称赞不已，树干与枝桠都以淡墨为基色，并用白绿、淡绿及墨色溜达，互为撞色，产生出复杂的色面变化，形象生动地表现出老木上苔藓的质感，这是宗达"溜达"技法着色有效活用的例子，使得画面具有丰富的绘画性。相对于写实性的梅树，中央的水流则用单纯流畅的描线表达，互相之间并没有抗拒感和冲突。这种自然的漩涡纹集中的图案，构成了光琳独特的水波纹。

加藤周一在《日本文化论》中评价此画："对局部极其细致的写实与极端的抽象结构（对象的样式化）共存于同一幅画面中，创造出如此和谐的先例，恐怕除日本之外在其他国家的绘画史中

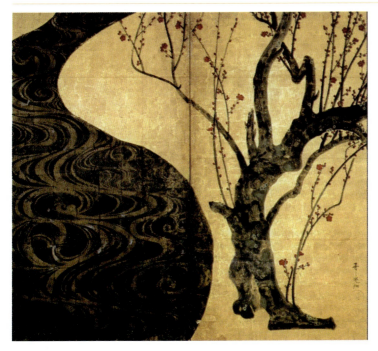

图 1-25
尾形光琳
《红白梅图屏风》
（局部）

是罕见的。"①画面的材质、图式、技法等充满对立的异质要素，在巨大的以金箔铺就的背景上巧妙地搭配在一起。与其说作者勾勒了一个场景，不如说他构建了一个超现实的世界。

在日本，"立梅流水畔"的构图由来已久，自镰仓时代以来画者描绘墨梅之际总会言及中国北宋隐逸诗人林和靖，并吟咏他的"暗香疏影"来表现梅花。尾形光琳十分擅长以水流波浪为主题，从《波涛图屏风》中的写实手法的怒涛到《红白梅图屏风》中设计性的曲线流水，他尝试过各种各样的表现。《红白梅图屏风》中以复杂的着色工艺使单一的图形充满变化，融绘画与装饰于一体的水波纹太过强烈，由此成为"光琳纹样"的经典样式被牢牢印记（图 1-25）。

关于水波纹的制作工艺，多年来学术界的讨论和研究层出不穷，相对公认的推测是使用了"银箔腐蚀法"，即在画面中央的河流区域先贴上银箔，并用明矾水画出水波纹样，然后用硫磺将其余部分腐蚀呈铁锈色，最后再以银粉描绘水波纹。2004 年东京文化财②通过采用包括反射近红外线摄影、可视光激发荧光摄影、高精度全彩摄影等一系列高科技手段的考察，发表的《红白梅图屏风》研究报告又彻底推翻了"银箔腐蚀法"的推测。③研究结果显示在水流部分没有发现任何金属成分，而是在先薄涂一层蓝色有机染料之后，再用事先雕刻好的模板将水纹图案拓印在画面上。更令人意外的是，同

① [日] 加藤周一. 日本文化论 [M]. 叶渭渠, 等译. 北京：光明日报出版社, 2000:203.
② 东京文化财：相当于"国家文物局"机构属性。
③ [日] MOA 美术馆编. 光琳デザイン [M]. 东京：淡交社, 2005:30.

时还证实了此前被一致认定的作为背景的金箔其实并不存在，而是以黄色有机颜料混合少量金泥所作的渲染。

然而，2010年MOA美术馆利用X射线分析法再次考察，作为NHK（日本放送协会）BS Premium"极上美之盛宴"节目，向公众播放"黑色水流之谜"特辑，发表最新的研究报告指出：

（1）作品背景为金箔，水流使银箔黑化的可能性很高；

（2）在中央河的部分里检测出银的残留成分，河的黑色水流有硫化银成分；

（3）从金地和中央的河所含银的定量分析中，估算得出金箔和银箔的厚度；

（4）流水部分黑色格子花纹是银箔重叠的金箔。

也就是说，光琳在画面背景贴以金箔，在中央的河上贴以银箔，用防染剂（不引起硫化反应的覆盖材料）来停止描绘流水图案，使其他的反应产生硫化银的黑色流水图案，再对整体银箔进行防染涂层，经过岁月流转呈现出今天的效果。

无论如何，《红白梅图屏风》作为日本绘画的国宝会被后人继续津津乐道，制作手法上的考察也进一步证实其并非单纯的工艺品，而是以极具工艺性的技法制作的绘画作品。尾形光琳作品的装饰性往往通过写实绘画与工艺装饰性相融合的技法来表现，金箔屏风画、泥金漆器、纹样和服等，都是写实风景画或古典故事的题材。光琳以市民大众的实用性为基础，从装饰效果出发，将绘画技法渗透到织染、漆器、屏风等各种工艺技术之中，他的艺术正是有赖于写实与装饰这两个基点的支撑而达到了空前的高度。

4. 匠心独运的工艺创意

从17世纪中叶开始，由于农村地区经济作物生产的发展以及由此而来的城市居民的兴起，促进了工业的发展和经济活动的增加，日本列岛的文学、学术和艺术由此得到了显著发展。尤其是在雄厚经济实力背景下成长起来的城镇居民，创作了许多优秀的文艺作品。主要集中在大阪和京都等关西城市，普通民众的生活、感受、思想通过出版物和剧场得以表达。许多武士阶级出身的人，

第一章 琳派系谱溯源

图 1-26
菱川师宣
《回首美人图》
肉笔浮世绘
63cm×31.2cm
日本东京国立博物馆藏

将经济重心从京都转移到大阪的同时,也促进了文化东渐运动,这其中江户的发展也是重要因素之一。①

这一时期是由五代将军纲吉(1646-1709)执政的元禄时代(1688-1704),元禄文化经常被称为"从忧世到浮世"的文化,将现世作为"浮世"加以肯定,其特点是重视现实及合理的精神。一方面追求贵族风雅的艺术,另一方面则将被评价为"民势如同潮水"的民众情绪作品化,由此诞生了许多具有现实主义批判精神的文艺作品,特别是并称为"元禄三文豪"的小说家井原西鹤②、俳谐诗人松尾芭蕉③、从事歌舞伎和人形净琉璃(木偶说唱戏)的戏曲作家近松门左卫门④,以及浮世绘鼻祖菱川师宣⑤等人在日本文学美术史上如灿烂星辰。(图1-26)同时,实证的古典研究和实用的诸学问发达,科学方面积极吸收西洋兰学,在火器、文学、医学方面都有极大发展,为明治维新打下了雄厚的基础。

1709年(宝永六年),尾形光琳最后一次从江户回到京都,在那里度过了他生命的最后七年时光。18世纪初的京都达到了元禄

① [日]尾藤正英.日本の歴史 19 元禄時代[M].東京:小学館,1975:233.
② 井原西鹤(Ihara Saikaku,1642-1693):江户时代小说家,俳谐诗人。西鹤的俳谐与初期以吟咏自然景物为主的俳谐相反,大量取材于城市的商人生活,反映新兴的商业资本发展时期的社会面貌。代表作有《西鹤大矢数》《五百韵》等。
③ 松尾芭蕉(Basyou Matuo,1644-1694):江户时代前期著名俳谐师。他公认的功绩是把俳句形式推向顶峰,但是在他生活的时代,芭蕉以作为俳谐连歌(由一组诗人创作的半喜剧链接诗)诗人而著称。在19世纪,连歌的开始一节(称为和歌)发展成独立的诗体,称为俳谐,也称俳句。
④ 近松门左卫门(Chikamatsu Monzaemon,1644-1694):被称为日本的莎士比亚,是日本戏剧作家的代表。所描写的世界可分为两个部分:一部分是描写以历史上的人物和武为主人公的公家的世界,被称为时代物(历史剧);一部分是描写以无名的平民为主人公的私人的世界,被称为世话物(世态剧)。
⑤ 菱川师宣(Hishikawa Moronobu,1618-1694):被称为"浮世绘的创始人",受明清版画的影响,创造了版画与绘画相结合的技法。以美人、演员、力士为题材,通过木板刻印,普及于民间。

文化的最高峰，是日本工艺美术品中心，从服装、日用品到各种刀具、宗教用品等，伴随着城市经济的发达和民众个性的抬头，人们对华丽装饰的追求导致对日常生活用品工艺性的要求日益高涨，较之以前更加华丽、精致，并且大量制作。尾形光琳的作坊因此也承接了大量订单——从磨漆泥金饰盒、扇面绘画到和服与陶器等各个方面，精益求精的工艺制作需求为尾形光琳集装饰与工艺一体的艺术创造提供了良好的社会环境。这也是俵屋宗达与尾形光琳虽有许多共通点，但两者作品的画技、主题等有明显差异的要因所在。

尾形光琳的画风具有多面性。俵屋宗达年轻时惯用金银泥作料纸装饰，中年及晚年倾向于意趣的水墨画和障屏画，期间最多画些扇面画及绘卷等，并没有涉及大领域或画风的改变，同时运笔速度比较一致，线或面的运笔缓慢而坚定，这是他作画的基准，由此决定了画面的自然风格。而尾形光琳的画风，首先是工艺的创意与设计，尤其是有机的图案造型，与之对应的是淡彩画、水墨画极其轻妙的笔法。比如《波上飞燕图》（个人藏）中对二羽燕子的描绘，采用轻妙的线描表现逆向嬉戏的燕子和浪花，这是光琳熟练的描绘情节性的技法。装饰画本来具有装饰性和绘画性两种因素，宗达将这两种因素互相协调，使画面保留适度的设计感和适度的绘画性。

相较于宗达一生较为稳定的画风，光琳时而是极端的设计造型，时而则是情感流露的丰富绘画性表达，创作风格有很大变动及互相转换。从他在江户时期的作品来看，这种倾向尤其明显。例如光琳为一位赞助商妻子设计的和服图案《白绫地秋草模样小袖》（又名《冬木小袖》）（图1-27）对秋草抒情的表达，采用墨和淡彩直接描绘在布料上，淡橘色的菊花、深浅不一的蓝白色桔梗，用纤细而轻快的笔触描绘芒草和甲虫，用金泥点出叶脉和花蕊；考虑到和服的实用性功能，绘画的布局是有意识的设计，

图1-27
尾形光琳
《冬木小袖、白绫地秋草模样小袖》
一领
147.2cm×65.1cm
东京国立博物馆藏

图 1-28
尾形光琳
《波涛图屏风》
纸本　金地　设色
八曲一扇
89.0cm×320cm
18 世纪
日本东京富士美术馆藏

省略了穿着时穿带子的部分图案，下部描绘配置更大的秋草群，配色也变得更深一些，前后的花纹也有变化，光琳在精湛描绘的整体构图上保持了设计的平衡感。

而同时期的《波涛图屏风》（图 1-28）则传达了激烈的情感，作品描绘了汹涌的波涛，可能是受到宗达《云龙图屏风》（美国弗瑞尔美术馆藏）的启发，光琳从中单独取出波浪部分，将其放大固定在八曲一只的屏风上，最大限度地表现出波涛激荡人心的强烈动势感。从 1708 年（宝永五年）遗留的文书记载可知，这一时期光琳每天都在临摹雪舟的作品，由此可以推测受到雪舟水墨山水画风的影响，具有极强的表现主义倾向。光琳在装饰性和绘画性两个方面都带有极其严苛的创作意识，两者皆立，在他广博的艺术世界中达到完美统合。

《八桥莳绘螺钿砚箱》是尾形光琳的漆艺代表作（图 1-29），

图 1-29
尾形光琳
《八桥莳绘螺钿砚箱》
砚箱内下段水波纹（右图）
24.2cm×19.8cm×11.2cm
18 世纪
日本东京国立博物馆藏

虽然学界目前还无法断定光琳实际上从哪一阶段入手制作的，但被公认为是光琳最高杰作之一。日本贵族习惯将精心制作的存放纸墨、砚台的砚箱作为工艺品装饰在室内，这件作品也是日本漆艺的至宝，取材自《伊势物语》中的"八桥"场景。整个砚箱是长方形的黑漆被盖构造，盖子设有尘居①，盖板中央高高隆起，盖蔓两侧刳有手挂；箱体分为二段，下段为料纸箱，上段收纳砚台与水滴。用薄铅板连接而成的木板桥呈之字形不规则弯曲，让人联想到流水曲折；每一面上成群绽放的燕子花在数量和位置上均有变化。使用金粉莳绘技法表现燕子花丛生的叶子，使用鲍鱼壳装饰花瓣；砚箱内则描绘着桥下的潺潺流水，金色的光泽与铅板的哑光展现出不同的质感，尾形光琳凭借布局大胆而极富缜密的设计，将燕子花的绘画性与桥的抽象造型进行统一组合，向传统莳绘造型与技法发起挑战，用新颖的视觉美感展现古典题材。

时代给予光琳无数至高的评价，江户中期文人画家、美术评论家桑山玉洲（Gyokusyu Kuwayama，1746-1799）在著作《绘事鄙言》中为日本南画正名，独创性地解释了中国南宗画、文人画的理论而备受瞩目，其中专门对尾形光琳进行评价："光琳描绘人物画及花草画的时候，重视'古拙'（古代典雅的韵味），与其他画家的法则完全不同。用水墨描绘花草，虽是简单变化，但像是将风吹到露水的形状上，充满了生机。尽管不考虑平民的喜好风尚，却被很多人称赞，真是不可思议。"②GK 设计集团创立者、日本工业设计界先驱人物荣久庵宪司（Kenzi Ekuan,1929-2015）也指出："尾形光琳的高明之处在于，既非纯绘画也非纯图案，而是将日常用品艺术化。"③

显而易见，从《红白梅图屏风》到众多的工艺品，琳派的主要特征在于追求纯粹、优美的装饰性，并与日常生活有着紧密联系，日本美术由此具有了旺盛的生命力。虽然狩野派绘画也具有装饰性的特点，但毕竟是以泊来的中国绘画为基础发展起来的，无法彻底摆脱"汉画"的影响。而以大和绘为母体的琳派在审美本质上无疑

① 尘居：盖子部分名称之一。指盖蔓和甲板接合面的细小段状的水平面。因为容易积留灰尘而得名。
② [日] 桑山玉洲. 绘事鄙言 [M]. 日本古籍，1799:28.
③ [日] 村重宁. 日本の美と文化——琳派の意匠 [M]. 东京：講談社，1984:47.

与日本民族自身的装饰意趣有着更为直接的渊源关系，得以成就了其他流派无法达到的优美的装饰境界。

尾形光琳基于大和绘的脉络，继承俵屋宗达的风格，将日本近世装饰美术推向一个新的高峰。大和绘在接受了唐朝绘画的线描与色彩之后，逐渐淡化原有的中国样式，朝着更适合日本人情趣的流畅与柔媚的方向转化，并逐渐产生出丰富的"曲线纹样"和愈加鲜艳的色彩，更具有工艺的装饰性质，而尾形光琳可谓是这个历史流变的集大成者。从某种意义上说，他的艺术介于"绘画"与"工艺"之间，以至于有日本学者提出，应以"绘画"和"美术的工艺"来进行日本美术史的分类，[①]由此不难看出尾形光琳之于日本美术的意义。综观日本美术发展史，以"汉画"为基础的样式与表现日本本土自然情趣的样式作为两股大的主流几乎同时存在，这种现象一直延续到近代。琳派作为后者的代表流派，细腻的风格与带有王朝贵族的优雅情趣通过俵屋宗达的开创性与尾形光琳的创造性继承，传递到了江户中期琳派继承者们的笔下。

四、琳派的继承与发展

1716年（享保元年）6月，尾形光琳突然逝世，享年59岁。他被安葬在京都菩提寺妙显寺兴善院，夫人多代将他的《梅月图》也奉纳于此。俵屋宗达与尾形光琳在作品中都表现出独特的精神气质和特点，但作品样式具有很大的关联性，两人所处时代的周边都有许多画家存在，受两人的影响，这些艺术家继承了琳派绘画的主题和样式，虽然被大师的光芒所遮盖，但都担任起这一流派发展的羽翼之一。

1. 京都琳派的继承者

尾形乾山是尾形光琳的胞弟，1663年同样出生在京都"雁金屋"

① [日] 玉蟲敏子．光琳の絵の位相[M]. MOA美术馆编《光琳デザイン》．东京：淡交社，2005:134.

世家，他与年长五岁的尾形光琳一直有着亲密的兄弟情谊，同样有着良好的艺术修养，但却有着不同的性格与才能。乾山尤其热心和汉学问，非常尊崇中国的陶渊明与司马光，年轻时研究黄檗禅，生活也很朴素。

乾山最初跟随光悦之孙光甫学习陶艺，27岁时在御室仁和寺附近的双冈附近建了习静堂隐居，他选择该地的理由除了隐世的环境之外，还因为著名陶工野野村仁清①的窑也在仁和寺附近。1699年（元禄十二年），乾山在鸣泷泉谷开窑，靠作陶维持生计。1712年（正德二年）他关闭了鸣泷的窑，搬到京都二条丁子屋町，租借五条、粟田口等市内的窑继续制作陶器。从鸣泷窑时代末期到丁子屋町时代初期，尾形兄弟合作过许多铁绘②作品，如《锈绘观鸥图角皿》（图1-30）《锈蓝金绘绘替皿》《锈绘搔落蔦文火入》等作品。

《锈绘观鸥图角皿》是口缘高约3cm的正方形盘子。是在模具中填入粘土制作成形，表面抹上白色土后进行铁绘，即用含铁较多的颜料上色，再施以透明釉料后烧制而成。边缘绘有花和云的图案，犹如画框一般。在中间的画面里，以浅褐色线条描绘着一名身穿中

图1-30
尾形光琳绘
《锈绘观鸥图角皿》
乾山器
高2.9cm 直径22.2cm
18世纪
日本东京国立博物馆藏

① 野野村仁清（Ninsei Nonomura，生卒年不详）：17世纪江户时代前期的陶艺家。他将泥金画的情趣运用于彩陶制作上，作品雅致，创立"京烧"流派。
② 铁绘：起源于中国3世纪的浙江省北部的古越瓷。日语也称作"锈绘"，是陶瓷装饰技法的一种，釉下彩绘以铁元素为着色剂，故又称"铁绘"。

国风格服饰的人物正从水边观望两只聚在一起的水鸟。画中情景据认为是宋代诗人黄庭坚正在观赏海鸥风景,或许诗人将自由的生活方式和精神寄托于天空翱翔、于水上遨游的鸥鸟身上吧。方盘留有大片空白的构图,以及让人想到水墨画的轻盈运笔,洋溢着丰富的情感,宛如一幅画作,画面左下方,作者留下了"光琳画"的签名。与写意的面画相对,方盘背面是乾山书写的字体工整严谨的铭文。合作的铁绘都是由哥哥光琳画画,乾山制作器形和书写铭文,制陶采用李朝初期的刷毛目白化妆装饰技法及磁州窑的白地黑花技法,器物造型简洁规整,铁绘绘饰用笔简洁而遒劲老辣,雄浑又显得沉稳微妙,笔触色自然流畅,釉色深邃高雅。

光琳去世后,乾山来到江户,在继续开窑制作陶器的同时模仿琳派画风进行绘画创作。他的诗歌造诣深厚,书法优秀,画风朴素,尤其是书法与绘画合璧的画面,带着乾山特有的文人淡雅趣味。乾山与同时代的陶艺家的不同之处在于他的作品没有描写,全部抽象化、图案化,把内部同质且形状相同的色面布置在狭窄的空间里,用高纯度的艳色进行对比配色,具有鲜明的特征。"乾山烧"陶艺作品《芥子图向付》《色绘龙田川文向付》(图1-31)《薄桔梗图长角皿》等都是绘画与造型工艺性的有机统一,成为京都怀石器的原型。

图1-31
尾形乾山
《色绘龙田川文向付》
十件一套
16.3cm×18.0cm×3.4cm
日本MIHO MUSEUM 藏

乾山的绘画代表作《四季花鸟图屏风》及《花笼图》等追求装饰性，《八桥图》及《定家咏十二月花鸟图》等作品蕴含抒情性和潇洒风格，这与忽视文学故事性要素、冷静追求装饰画的光琳有着不同的审美意趣。乾山晚年约20年的活动，可以说是为酒井抱一所主导的江户琳派的形成奠定了发展土壤。

在京都继承琳派风格的还有渡边始兴（Sikou Watanabe，1683-1755）和深江芦舟（Rosyu Fukae，1699-1757）等人。渡边始兴并非仅仅学习光琳风格，同时也广泛学习狩野派及大和绘等技法并灵活运用，为研究大和绘画法曾留下有《春日权现灵验记绘卷》《贺茂祭绘卷》《八幡太郎绘词》等优秀的摹本，尝试基于实证、客观观察的细致写生，擅长山水、花卉、人物等题材绘画。始兴的画风终生以狩野派风、琳派风、大和绘风并存，每一幅作品都体现出一种画派特有的意境，从整体上看，琳派风格的优秀作品更多。

较之光琳，始兴的构成感相对较弱，色彩更加艳丽，他从光琳那里学到装饰性手法并加以发挥，使之更加鲜活。代表作《吉野山图屏风》（图1-32）是一幅让人感受到春光烂漫般幸福感的屏风画。[①]画面描绘了日本第一的樱花胜地——奈良吉野山，山的绿色、樱的白色与空白处的金色形成鲜明的对比，曲线的山脉互相重叠，用金砂子围绕在氤氲的山脉之间宛如霞光笼罩，演奏出华丽的春之乐章，从中可以看出始兴追求光琳华丽的装饰性。陶艺家野野村仁清的名作《色绘吉野山图茶壶》（图1-33）的纹样与之非常相似，圆弧形

图1-32
渡边始兴
《吉野山图屏风》
六曲一双（左）
纸本　金地　设色
18世纪初期
各150cm×362cm
私人藏

[①] [日] 仲町启子. すぐわかる琳派の美術（改訂版）[M]. 東京：東京美術，2015：68.

平缓的群山,以及大幅强调群开的樱花,也许给予了始兴一定的参考。《吉野山图屏风》与俵屋宗达包含波浪、松、岛等元素在内的作品《松岛图屏风》具有相通的感觉,如同这里的山、樱、春霞,从和歌中收集吉野的景观在画卷中雄伟而壮阔地展开。始兴逝世后,京都画坛上不断出现个性十足的画家,但他们的绘画表现在始兴作品中已经萌芽,可以说始兴起到了京都画坛兴隆的先驱作用。

深江芦舟出生于京都,是银座官员深江庄左卫门(Shoroku Fukae)之子,他也和父亲一样与中村内藏助建立深厚的关系。中村内藏助也是尾形光琳的资助者,因而引导深江芦舟师从尾形光琳,善绘花草图等,同时也习得俵屋宗达的画风,用淡墨和淡彩灵活运用"溜込"技法,画风潇洒,成为琳派的代表性画家。深江芦舟的代表作《茑的细道图屏风》(图 1-34)同样取材于平安时代的小说《伊势物语》,画面中,色彩略有不同、宛如舞台

图 1-33
野野村仁清 《色绘吉野山图茶壶》 高 35.7cm
胴径 31.8cm 底径 12.9cm 17 世纪 日本松永收藏品藏

图 1-34
深江芦舟
《茑的细道图屏风》
纸本 金地 着色 六曲一扇
18 世纪
132.4cm×264.4cm
日本东京国立博物馆藏

布景般的几座小山连绵起伏，几个只留下背影的人物和马匹穿行其中。万念俱灰之下离开京城的男子在原业平途经东海道骏河国宇津深山，正当其心惊胆战地走在爬山虎丛生、枫树林立的幽暗小路上时，遇到了一位相识的修行僧人，于是他委托僧人给自己留在京城的恋人送信，这幅画就描绘了其后男子目送着修行僧远去的情形。即使是已经决心与京城做个了断的遁世之人也无法逃脱"害怕""孤寂""思念某人"的感情。在《伊势物语》中，这个故事发生于夏天，而这件作品的画面中则描绘了红色的爬山虎与枫叶，营造出更加寂寥的秋季氛围，具有古典意味。

图 1-35
立林何帛
《松竹梅图屏风》
二曲一扇
纸本　金地　设色
133.9cm×149.1cm
18 世纪
日本东京国立博物馆藏

此外，江户时代中期的画家还有尾形乾山的弟子立林何帛（Kagei Tatebayasi，生卒年不详，活跃于 1736-1764 年前后），乾山曾赠予他光琳临摹俵屋宗达的扇面画。立林何帛仰慕光琳画风，作品以华美著称，并继承尾形光琳的"方祝"用印，也自称为光琳弟子。据传为他作品的《木莲棕榈图屏风》《佐野渡图》《松竹梅图屏风》（图 1-35）等有一种沉稳的画风兼带有不同的意趣。

2. 奇想的画家——伊藤若冲

在京都琳派的继承者中，伊藤若冲以巧妙融合现实与幻想的画风著称，他的作品构图大胆佐以华丽浓彩，是将琳派的宫廷贵族装饰手法与市民大众喜闻乐见的题材相结合的艺术家。

若冲出生于京都锦市场，家族是世代相传的大型蔬果批发商。他 23 岁时因父亲去世而继承家业，承袭伊藤源左卫门之名。由于他笃信佛教，京都相国寺的高僧大典显常（Daiten Kenjo，1718-

第一章 琳派系谱溯源

1801）以老子道德经第45章"大盈若冲，其用不穷"之词赐予其"若冲"之号，意味人的境界越高也就越谦虚，并以此作为自我期许。

根据大典书写的《藤景和画记》（《小云栖稿》卷八）记载，若冲除了画画以外，对俗世毫无兴趣。1755年，他将家业让给胞弟，自己则隐居专注于绘画，最初学狩野派绘画，也师从圆山应举[①]，醉心临摹中国宋元重彩工笔花鸟画，受清代沈南苹等画家影响较大；此外，若冲还从尾形光琳的作品中学习装饰技巧，巧妙地融合了写实与想象。若冲擅长花鸟等实物写生，尤其擅于描绘鸡类，据说也受到当时本草学流行的实证主义学说高涨的影响。

为京都相国寺所作共计30幅《动植彩绘》（图1-36）是伊藤若冲闻名于世的群作，自1757年开始绘制，耗费长达十年时光。其中包括3幅《释迦图》和27幅凤凰、鸟类、鸡、鱼虫类、花草等动植物绘，为了达到画面的最佳效果，若冲不计成本，使用不易褪色、易于保存的高级绢布，画笔与颜料也都采用最高等级。大阪西福寺的《仙人掌群鸡图》（图1-37）吸收了光琳画风，在纯

图1-36
伊藤若冲
《动植彩绘·群鸡图》
绢本　设色
142.6cm×79.7cm
18世纪
日本宫内厅藏

① 圆山应举（Maruyama Okyo，1733-1795）：日本江户时代中期的画家。近现代的京都画坛仍有系统延续的圆山派的始祖，重视写生，画风平易近人。

053

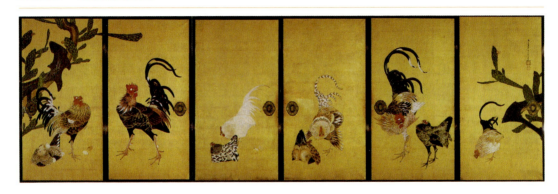

金箔底上描绘的群鸡与仙人掌构成了超现实的装饰画面。作品展现出若冲过人的观察力和细密浓彩的技法，他笔下的物象一方面宛如注入生命般栩栩如生，另一方面却又逗趣而充满灵性，在写实与奇幻之间构筑起独特的世界观。

图1-37
伊藤若冲
《仙人掌群鸡图》
六扇障屏画
各177.2cm×92.2cm
18世纪
日本西福寺藏

值得一提的是若冲在技法上的进一步探索，独创了"枡目描"技法，因色彩的表现与歌舞伎的服装图案"枡文"类似而命名。若冲将巨大的屏风图像画成上万个1厘米见方的格子，先用蛤粉薄涂一层，再用淡彩色填满格子，然后再在每个小格子的左上角四分之一宽处，用更深一层的颜色画出一个小方格，形成一种奇特的点彩效果和立体感，类似西方的马赛克技法。现存使用"枡目描"技法的作品有《树花鸟兽图屏风》（日本静冈县立美术馆藏）、《鸟兽花木图屏风》（私人藏）、《释迦十六罗汉图屏风》（原大阪博物馆藏）、《白象群兽图》（私人藏）共四件，其中美国收藏家乔·普莱斯[①]收藏的《鸟兽花木图屏风》共由八万六千个方格组成。"枡目描"技法很可能是受到了京都西阵织工艺的启发，西阵织在进行高级织物的制作时，会先在方眼纸上进行底本描绘，再选择已经染上不同颜色的丝线来进行经纬的编制。若冲采用"枡目描"技法，将潜意识幻想与现实相融合，表现出鸟兽在乐园的戏剧化舞台效果。

受涅槃经"山川草木悉皆成佛"思想的深刻影响，又有别于一般画师仅绘制神佛的常规，若冲关注最为平常的瓜果草木鱼虫，

① 乔·普莱斯（Joe D. Price，1929-2023）：美国艺术收藏家，专注于日本江户时代的绘画，心远馆馆长。自从1953年在纽约的一家古董店遇见伊藤若冲的《葡萄》后，尽管不懂日语，他仍然依靠自己的审美意识继续收集，并建立了世界上最大的日本画收藏体系之一，其中主要包括伊藤若冲的作品。

这与他从小生长在锦市场的青菜水果间不无关系。他将自己投身于自然界来提高自身的感悟,更多的从自然出发,认为万物有情,以冷静客观的视角描绘出自然界的真实形态。其画面上的皑皑白雪、潺潺流水、琳琅满目的果蔬,都是最好的禅境,即使是一只微不足道的小虫,被虫食后的变色树叶,奇形怪状的花瓣等不符合美感的东西都是若冲想要表现的。这种残缺的美,正是以日本禅宗"无常观"为视角,将不完善、不圆满、不恒久的事物,与无常的生命产生共鸣。

伊藤若冲在《平安人物志》①上名列前茅,在当时拥有相当高的人气和知名度。1889年京都相国寺将收藏的若冲代表作《动植彩绘》等献给明治天皇,天皇视若珍宝而将其纳入皇室收藏,从此这些画作与外界隔绝,也造成了此后若冲近一百年间的沉寂。从20世纪70年代开始,因一系列私人藏品的公开和辻惟雄②《奇想的系谱》著作出版,伊藤若冲开始重新受到广泛关注和高度评价,辻惟雄将他与曾我萧白③、长泽芦雪④等人并称为"奇想的画家"。

20世纪90年代起"若冲热潮"从日本一直延烧到喜爱日本趣味的欧洲国家。遗憾的是他的佳作基本都已被欧洲、美国等海外藏家收走。2011年日本发生大地震、海啸、核泄漏等灾害,收藏家乔·普莱斯为了鼓舞日本人民,以"江户绘画的美与生命"为题,带着自己的私人收藏来到日本东北地区巡展(福岛、岩手、仙台三地),"若冲热潮"再次升温,他的画作唤起了人们对生命和自己所生活的土地的思考。

尾形光琳之后,随着政治中心的迁移,琳派舞台的中心也逐步往江户转移,那边也发展起来诸多资助阶层。不久,以酒井抱一和

① 《平安人物志》:1768年初版,由弄翰子(生卒年不详)编写汇集而成的人名录,收录近世京都居住的文化人、知识分子,是为告知到京都进行学问修行的人们而发行的。这是了解那个时代的人气度的重要资料,特别是对当时的画家进行研究的珍贵资料。
② 辻惟雄(Nobuo Stuji,1932-):日本美术史学家。著作《奇想的系谱》对被时代忽视的岩佐又兵卫、狩野山雪、伊藤若冲、曾我萧白、长泽芦雪、歌川国芳等画家进行重新评价,引发了日本江户绘画热潮。
③ 曾我萧白(Shohaku Soga,1730-1781):是一位特异且叛逆的日本画家,曾在狩野画派学画。他最钟爱的题材是中国佛像和道教肖像,肖像多是水墨为主,最大的特色是强有力的动作和怪诞的表情,现存于东京国家博物馆的《崟山长卷》和《寒山拾得图》两幅最著名。
④ 长泽芦雪(Nagasawa Rosetsu,1754-1799):江户时代画师,师从圆山应举。与老师形成鲜明对比的是使用大胆的构图、崭新的特写镜头,展现出奇特而机智的画风,被称为"奇想的画师"之一。

铃木其一为中心的江户琳派繁荣起来，不同时代的私淑关系历经两个半世纪，又焕发出新的精神力量。

3. 酒井抱一 ——江户琳派的绽放

江户时代中后期，随着工商产业的发达，城市进一步繁荣。18世纪晚期，日本城市人口已达 15% ~ 20%；有 6% ~ 13% 的人生活在 10 万人以上的大城市，其中江户、大阪、京都是全国最大的城市。当时的江户城不仅是幕府所在地，也是经济文化中心。据1693年（元禄六年）的调查，江户人口总数达100余万人，超过当时世界上最繁华的城市伦敦。①城市的兴盛使商业更加繁荣，为保证商业利益，批发商们组成同业公会，不断地积蓄财富，出现了大阪鸿池、江户三井等大商人。

江户城的发展也与贯穿整个江户时代的"参觐交代"②制度有很大的关系，1635年，德川家光修改武家诸法度，正式规定参觐制度："诸大名参觐定例，不得二十骑以上集体行进。"（图 1-38）参觐交代是幕府控制大名、强化将军权威最有力的实际措施，要求各藩的大名在一定时间内前往江户觐见将军，并在幕府执行政务一段时间，然后再返回自己领地执行政务。参勤对大名而言可谓财政灾难，

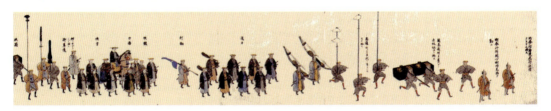

但对于幕府而言可带来经济收益，长期各地往来江户的人流极大地刺激了江户地区的商业水平，这成为德川幕府能够维持 200 多年稳定统治的一个重要原因，也为江户琳派的发展奠定了良好的社会经济环境。

图 1-38
《园部藩参觐交代行列图》
嘉永年间

1761年，在尾形光琳诞生百年之后，酒井抱一在江户神田小川

① [美]Conrad Totman. 日本史[M]. 王毅，译. 上海：上海人民出版社，2014：65.
② 参觐交代：指江户时代各藩的主要大名交替在江户出仕的制度。也写作参勤交替、参观交替、参觐交替等。

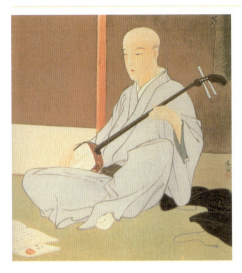

图 1-39
铃木清方
《抱一上人》
绢本 设色
40.5cm×35cm
1909 年
日本永青文库藏

町姬路藩的别邸出生，父亲是姬路藩世嗣酒井忠仰（Tadamoti Sakai，1735-1767）。（图 1-39）抱一成长在大名富贵而又错综复杂的政治环境下，却一心向往风雅的生活，最终出家遁世，有着传奇的人生经历。在同样环境中成长的大名子弟虽有很多，但今天在文化史上留下名字的只有增山雪斋①和幕臣出身的浮世绘师鸟文斋荣之②、水野庐朝③等寥寥数位，酒井抱一也是其中为数不多留名于美术史的画家之一。酒井家世代精通文武两道，兄长酒井忠以（1755-1790）擅长茶道、能、俳谐、绘画等文艺之事，酒井抱一自幼在兄长举办的文化沙龙中接触风雅的文艺世界，私淑尾形光琳高雅的画风，也以狩野高信④和狩野惟信⑤、长崎派⑥的宋紫石⑦、紫山⑧父子、歌川丰春⑨等人为师，野口米次郎⑩在其著作《光悦与抱一》中这样描述：

① 增山雪斋（Sessai Mashiyama，1754-1819）：增山正贤，号雪斋。江户时代中期到后期的大名。伊势长岛藩第五代藩主，长岛藩增山家 6 代。作为文人大名而闻名，画有许多书画。
② 鸟文斋荣之（Eisi Tyoubunsai，1756-1829）：江户时代后期武家出身的浮世绘师、旗本（日本近世武士中高规格的身份）。活跃在宽政到文化文政期，以清秀谨慎的全身美人画浮世绘博得了人气。
③ 水野庐朝（Rotyou Mizuno，1748-1836）：江户时代出身于旗本之家，浮世绘师。
④ 狩野高信（Takanobu Kanou，1740-1794）：江户时代中期的画家。狩野英信的长子，遵循父亲继承中桥狩野家业。
⑤ 狩野惟信（Korenobu Kanou，1753-1808）：江户时代木挽町家狩野派 7 代目绘师。父亲狩野典信，儿子狩野荣信。号多记为养川院惟信。
⑥ 长崎派：江户时代的锁国体制下，在唯一与外国（荷兰、中国）进行交涉的长崎产生的各种各样的画派的总称。这一画派可以分为：汉画派（北宗画派）、黄檗派、唐绘目利派（写生派）、南苹派、南宗画派（文人画派）、洋风画派、长崎版画等 7 大派别。他们并没有共同的主张和特定的样式。而是通过长崎从国外流入的新样式，以向京都和江户等中央画坛传播新兴的绘画艺术为契机而形成的派别。特别是南苹派的影响很大，在近世绘画上萌发了追求写实性的意识形态。
⑦ 宋紫石（Siseki sou，1715-1786）：江户时代中期的画家。将沈南苹的画风在江户发扬光大，给予画坛巨大影响。本名楠木幸八郎，号紫石。
⑧ 宋紫山（Sizan Sou，1733-1806）：江户时代中后期的画家。南苹派。跟随父亲宋紫石学画，擅长花鸟山水。
⑨ 歌川丰春（Toyoharu Utagawa，1735-1814）：浮世绘画师，歌川派创始人。初在京都学狩野派打下绘画基础，后往江户，在浮世绘的美人画和役者绘方面取得极高成就，尤其手绘美人画，与鸟居清长并称于当时。此外，其运用西洋透视法所绘作品极有特色。歌川派是日本江户时代浮世绘界中最大的派系，自 1700 年代开始至今，均深受歌川派影响。因其生于神奈川县伊势原市歌川村，故取名歌川。
⑩ 野口米次郎（YOnezirou Noguti，1875-1947）：昭和前期的诗人、小说家、评论家、俳句研究者，精通英文写作。著名艺术家野口勇之父。

抱一并没有像豪迈高逸的光琳一样画年迈的梅树，他擅长描绘幽雅清妍的一丛秋荻，"松露和小荻更显风情"这句话可以看到他描绘秋荻的一半情绪。他是一个纯粹的游荡者，也完全是一个贵公子，但绝不是以富贵为荣的轻薄才子。①

受家世变故的影响，抱一37岁出家，更加专心于喜爱的文艺。木村兼葭堂出版的桑山玉洲遗稿集《绘事鄙言》解释了宗达、光琳、松花堂昭乘等并非专门的职业画家，而是以自由的意志绘画的"本朝的南宗（文人画）"。这样的评价也在一定程度上影响了抱一对琳派的学习，仰慕宗达、光琳在京都所构筑的美学样式。光琳逝世后，尾形乾山的弟子立林何帛及俵屋宗理②等琳派风格的画师活跃在江户地区，琳派风格逐渐被江户所吸收，在京都和江户都出现了许多私淑光琳风格的画家，白井华阳编《画乘要略》卷四（天保三年刊）中记载圆山应举的弟子渡边南岳（Watanabe Nangaku，1767-1813）书写"慕光琳"文字，以及大阪的文人画家中村芳中也曾和抱一一样在作品中题"法光琳"文字。酒井抱一对这样的动向是非常敏感的，而且酒井家曾资助过光琳，还藏有一些光琳的作品，这为抱一私淑光琳提供了最为有利的条件。

1806年，以宝井其角③百年祭日为契机，酒井抱一更加努力地研究光琳的事迹并加以宣扬。他从光琳的养子小西家处询问了尾形光琳的家谱图，于1813年（文化十年）将现有的光琳画传和印谱编辑发行了一枚摺④《绪方流略印谱》（图1-40）单幅印谱集，明确了尾形光琳作品的落款和履历等基本信息，并将以本阿弥光悦、俵屋宗达开始的流派称为"绪方流（尾形流）"⑤，由此为后世提出了定义琳派的决定性方向。

1815年6月2日，酒井抱一策划并举办了光琳去世100周年祭辰活动。他在自住的庵中（之后的雨华庵）举办祭祀法事，在根

① [日] 野口米次郎. 光悦と抱一[M]. 野口米次郎ブックレット：第3编. 东京：第一书房，1925.
② 俵屋宗理（Souri Tawaraya，？-1782）：自称元知，号柳柳居、百琳、百琳斋等。先到幕府御用画师住吉家学画，后私淑俵屋宗达和尾形光琳等画家。画风是豪华的京都琳风派过渡到潇洒的江户风。江户琳派的先驱。葛饰北斋曾一度以俵屋宗理二代为名。
③ 宝井其角（Kikaku Takarai，1661-1707）：江户时代著名俳谐名家，被誉为江户座的远祖。
④ 一枚摺：单幅版画或印刷物，日语称为"一枚摺"。"摺"意为"拓印"。也是浮世绘的典型样式。
⑤ 绪方流：日语发音与"尾形流"相同，也称尾形流。

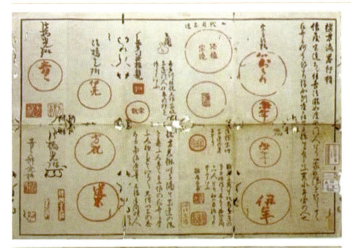

图 1-40
酒井抱一编
《绪方流略印谱》
单幅印谱集（正、反面）
1813 年
日本东京大学综合
图书馆洒竹文库藏

岸的寺院举办光琳遗墨展，出版缩小版展览图录增补版《光琳百图》（上下二册，封面为菊花图样的云母摺绘）刊登了百余幅光琳绘画的木版墨摺图版，以及《尾形流略印谱》（一册，22 页，封面为燕子花图样的云母摺绘），在妙显寺寄奉《观音像》《尾形流略印谱》及二百金，继续对光琳艺术进行研究和表彰。

在《尾形流略印谱》中，抱一列举了尾形光琳之前的重要艺术家是俵屋宗达，而且在之后再版书中追加了本阿弥光悦，这是第一次将尾形流的创始人明确到了光悦这里。光琳遗墨展也是日本个人策划艺术家个展的开端，研究酒井抱一的泰斗相见香雨[①]在 1927 年（昭和二年）出版的著作《抱一上人年谱稿》中具体介绍了遗墨展的作品清单以及许多残留的文书。在《古画备考》卷三十五的抱一条目中，也对其中六十余件展品有所记录。

尾形光琳的许多优秀作品通过这个展览得以展出，现藏于美国纽约大都会艺术博物馆的光琳作品《波涛图屏风》（图 1-41）也刊登在《光琳百图》中，该作主要采用墨色线条表现出汹涌澎湃的大海，借助细长触手般的浪沫与龙爪状的波浪，传达了大自然的威力。酒井抱一受此启发创作出《波图屏风》（静嘉堂文库美术馆藏）六曲一双纯银色底屏风画，相对于光琳《波涛图屏风》二曲一只金地

① 相见香雨（Kou Aimi, 1887-1970）：明治至昭和时代的美术史学家。参与大村西崖《东洋美术大观》的编辑，担任日本美术协会美术品的收录工作，日本文化遗产保护委员会专门审议会委员。著有《群芳清玩》等。

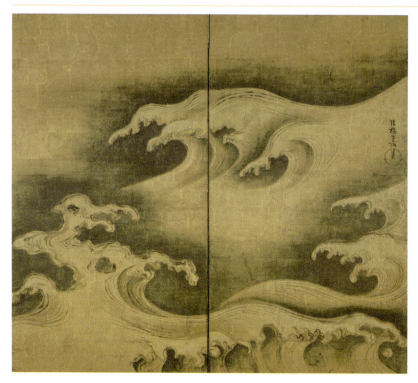

图 1-41
尾形光琳
《波涛图屏风》
纸本　金地　设色
二曲一扇
146.5cm×165.4cm
18 世纪
美国纽约大都会博物馆藏

屏风有了进一步大胆构图和豪放的波浪设计。画面描绘月光照耀下的银色海面以及沐浴在月色之下的波浪，在波头上重叠着白色的淡绿色胡粉，产生出微妙的视觉变化，展现出抱一擅长与俳句相通的风雅情趣以及自身独特的审美意识（图 1-42）。

酒井抱一整理了江户琳派的系谱，出版尾形乾山的作品集《乾山遗墨》，又出版追补之前《光琳百图》的《光琳百图后编》两册，皆是光琳和乾山的名作集，印刷十分精美，作为当时艺术家参考的临摹版本而广受欢迎。在继承琳派装饰风格方面，抱一还积极引入圆山四条派、土佐派、南苹派及伊藤若冲等技法，同时也使用浮世绘的技法，例如《光琳百图》《尾形流略印谱》封面采用的云母摺

图 1-42
酒井抱一
《波图屏风》
纸本　银地　设色
六曲一双
各 169.8cm×369cm
1815 年左右
日本静嘉堂文库美术馆藏

技法，是在底色的基础纹样上采用各种技法敷设云母粉。云母摺技法最初出现在 1762 年（宝历十二年）胜间龙水的俳书插图《海之幸》等作品中，后来浮世绘师喜多川歌麿①进一步优化，此后出版商茑屋重三郎②有意识地将云母摺技法引入浮世绘歌舞伎画中。云母的光泽具有独特的豪华感，十分符合琳派的装饰意趣。由此可见，酒井抱一对各种艺术的吸收和灵活运用，尤其自小在江户市井的浮世绘和狂歌文化中自由成长，亲和于富有变化且机智的俳谐，他以俳句洒脱的诗情引入优雅画风，从而确立了自己独特洒脱、抒情的风格，成为江户琳派的创始人。

与装饰华丽的京都风琳派相比，抱一开创的江户琳派更具写实洗练之风，描绘的自然、人物、动物不拘泥于以往的绘画常识，最大的特征是设计性和抽象性，表现出视觉上的意趣。酒井抱一对光琳的追慕之情一生都没有衰退，他宣扬光琳及琳派的史料成为后人研究琳派的基本文献。《光琳百图》等出版物后来传到欧洲，影响了 19 世纪后半叶日本趣味的盛行，为尾形光琳在西方受到好评做出了贡献。然而对于酒井抱一的全面研究和作品展览是从 1972 年东京国立博物馆举办"琳派"展之后开始的，1978 年刊行《琳派绘画全集第五卷·抱一派》（日本产经新闻社出版）对抱一及其弟子等进行了专门的介绍，美术史方才开始有了对他的评价。近年来，酒井抱一进一步被认为是继俵屋宗达、尾形光琳之后琳派的第三位巨匠。

4. 江户琳派的旗手——铃木其一

江户时代初期，德川幕府实行锁国政策，严禁与海外交往和贸易。1609 年 8 月 24 日，以德川家康之名发行了与荷兰的通商许可证，但 1637 年（宽永十四年）的岛原之乱成为锁国的直接契机，对外贸易只限在长崎一地同中国（明、清）、朝鲜、荷兰等国通商。

① 喜多川歌麿（Utamaro Kitagawa，1753—1806）：江户时代浮世绘画家。与葛饰北斋、安藤广重有浮世绘三大家之称，他也是第一位在欧洲受欢迎的日本木版画家。以描绘从事日常生活或娱乐的妇女以及妇女半身像见长。著名的有《妇人相学十体》和《青楼美女》等。
② 茑屋重三郎（Juzaburo Tsutaya，1750—1797）：江户时代中后期的著名出版商。出版喜多川歌麿及东洲斋写乐等的浮世绘、小说、狂歌集等，他有着卓绝的识人辨才之能和高瞻远瞩的筹谋策划之力，在发展自己的出版事业的同时，也成就了众多江户时代画家文人。

锁国后，德川幕府重视国内政策，基本上形成了国内经济自给自足的状态。因此形成了以京都、江户、大阪三大都市为中心的全国经济和以各地城下町为中心的藩经济的复合性经济体系，各地的特产主要在大阪集中，然后再输送至全国。然而，19世纪中期以来，随着资本主义经济的发展，日本开始受到来自西方的影响，随着西学东渐，国内受西方艺术影响的流派纷呈，也随着酒井抱一的去世，琳派虽已渗透于日本民族的审美意识之中，但其热潮较之以往有所冷却。琳派的后继者们在继承和复兴日本趣味的同时，各自加入了时代的审美与特点，构架起琳派走向近代艺术表达与设计的桥梁。

　　酒井抱一江户琳派门下有铃木其一（Kiitsu Suzuki，1795-1858）、池田孤邨（Koson Ikeda，1803-1868）、酒井莺蒲（Hou Sakai，1808-1841）、田中抱二（Houji Tanaka，1815-1885）、山本素堂（Sodou Yamamoto，生卒年不详）、野崎抱真（Hosin Nozaki，生卒年不详）、酒井道一（Doitsu Sakai，1845-1913）等弟子，其中铃木其一凭借彻底的写实主义风格、犀利的造型意识、时而带有幻想性的图像，在日本美术史上独树一帜，是酒井抱一最著名、也是事实上的后继者。

　　铃木其一年少时成长经历有很多的不确定性，但从小就拜师抱一，1813年（文化十年）成为内弟子，不仅跟随抱一学习绘画，还学习抱一的茶道和俳谐，制作过许多狂歌本插画、狂歌摺物、团扇绘版锦绘、千代纸等版下绘工作。抱一在世期间，很多作品落款只写有抱一的号"庭拍子"或"其一笔"草书，这一时期其一住在抱一住所"雨华庵"的斜对面，一边照料抱一生活一边向他学习。根据密歇根大学所藏的《抱一书状卷》记载显示，其一常常担任酒井抱一的代笔，在抱一作品如《青枫朱枫》中也能看到与其一酷似的笔风。[1]

　　铃木其一有纪年的作品虽然很少，但从落款的变迁中可以看出他追求画风的变化，在学徒时期，惯用草书落款；35岁以后画风高扬时期则使用"噲々"作为号，落款"噲々其一筆"延用十年之久；

[1] [日]玉蟲敏子.都市のなかの絵酒井抱一の絵事とその遺響[M].日本東京：ブリュッケ，2004.

第一章 琳派系谱溯源

1844年（弘化元年）左右开始，改为"菁々其一"号的"菁々"落款。两个号皆出自《诗经》小雅，对照光琳曾使用同样出自《诗经》小雅的"青々"之号，其一很明显地表现出希望超越师傅抱一，进一步向光琳学习的意图。从1841年（天保十二年）到1846年（弘化三年），酒井抱一出版的《光琳百图》雕版不幸被烧毁，铃木其一重新复制并再次出版，在制作过程中，他重新学习宗达和光琳作品的图案和构成法，临摹《风神雷神图屏风》并创作出新的《风神雷神图襖》（图1-43），画风也受到了影响。

铃木其一在画风成熟期回归琳派传统，不断提高造型的纯化效果，极高的描写力以及明快的色彩和构图，带有让人惊讶的机智画趣。最著名的代表作之一《朝颜图屏风》①（图1-44）采用了与尾形光琳《燕子花图屏风》（参见图1-22）相似的色调和图形反复使用的手法，有意识地学习光琳，在金色的背景上使用群青色和淡绿色。巨大的

图1-43
铃木其一
《风神雷神图襖》
绢本　设色
屏障画（八面）
各168 cm×115.5 cm
19世纪
日本东京富士美术馆藏

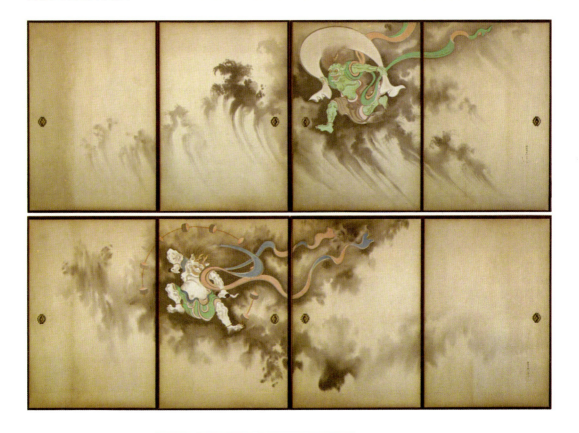

① 朝颜：日语，即牵牛花。

琳派艺术——日本的生活美学

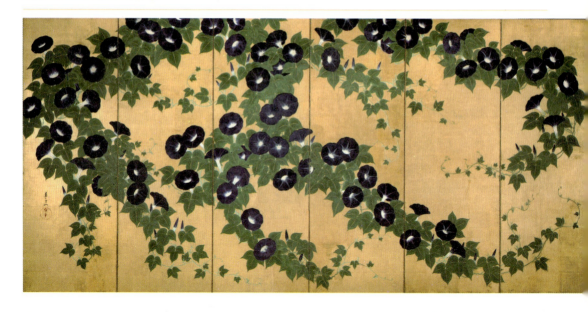

画面上放置了150多朵硕大的深蓝而鲜艳的牵牛花，花似乎彼此相似又各不相同，通过改变群青色的色相使花卉产生立体感；藤蔓自由跃动，与图案化的叶子形成绿色的波纹，具有装饰性的设计意识，类似画风在光琳的作品《红白梅图屏风》等中也能看到，体现出明显的琳派特征。

与抱一抒情雅趣的画风相反，其一的作品有着硬质和野俗的感觉，因此长期以来在日本国内的评价并不高，作品也多有流失。但是，近年来美术史家重新研究并评价他为"奇想的画师""江户琳派的旗手"，作为在琳派史上散发异彩的画家而备受瞩目[1]。2008年在东京国立博物馆举办的"大琳派展"上，与宗达、光琳、抱一并列，成为琳派的第四位大家。

池田孤邨是酒井抱一另一位得意门生，他十几岁就从家乡越后国来到江户师从抱一。1859年（安政六年）出版的《书画会粹二编》中"画名高天下，然不喜得名，闭门独乐"是对孤邨人物的写照，他擅长书画鉴定，爱好茶道，精通和歌，喜爱莲花，号"莲城"。孤邨自认是琳派的继承人，晚年出版了《光琳新撰百图》上下（弟子野泽堤雨跛，美国波士顿美术馆等藏）、1865年（庆应元年）出版《抱一上人真迹镜》上下两册，这些作品除了作为绘画范本使用

图1-44
铃木其一
《朝颜图屏风》
纸本　金地　设色
六曲一双（左）
各379.8cm×178.2cm
19世纪
美国纽约大都会艺术博物馆藏

[1] [日]小林忠.日本の美術463酒井抱一と江戸琳派の美学[M].东京：至文堂，2004:41.

之外，还借着日本趣味的东风远渡西方，为装饰美术的兴盛做出了贡献。

1882年英国第一位工业设计师克里斯托弗·德莱赛[①]（Christopher Dresser，1834–1904）出版的《日本建筑、美术和美术工艺》一书中，就引用了《光琳新撰百图》图案。孤邨没有其一那么高产，作品的质量也大打折扣。另外，与抱一、其一、酒井莺蒲相比，有不少画材处于劣质状态，可以推测，与他们相比大名和富商的订货较少。但是，其代表作之一《青枫朱枫图屏风》（图1-45）是柔和舒展的青枫与沉甸甸的老树朱枫在金地上的对比，作品构图的原型参照了《光琳百图》收录的光琳屏风画《青朱枫图》，而且酒井抱一也创作过同名作，从作品中不仅可以看到琳派的直接师承关系，同时也体现出近代日本画的先期表现。

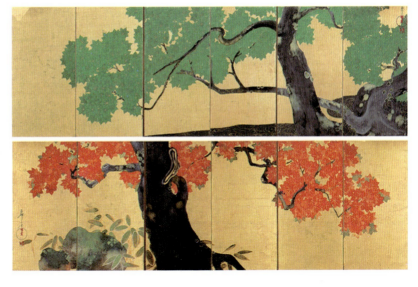

图1-45
池田孤邨
《青枫朱枫图屏风》
纸本　金地　设色
六曲一双
各66.2cm×143.6cm
19世纪
日本石桥财团石桥
美术馆藏

江户琳派在酒井抱一的推崇下，在其高徒铃木其一、池田孤邨等画师的不懈努力下，在宗达、光琳构筑的京都琳派样式基础上加入江户后期的审美意识，确立洗炼而典雅的"江户琳派"新样式。在以风流而典雅的花鸟画见长的同时，广泛创作风俗画、佛画、吉

[①] 克里斯托弗·德莱赛（Christopher Dresser, 1834–1904）：19世纪下半叶的英国设计师和设计理论家，被誉为世界第一位独立设计师，同时也是唯美主义、英国-日本风格和现代英式风格的重要人物。1876年，英国政府任命德莱塞为驻日特使，在他的许多作品中表现出对日本艺术的开创性研究，被认为是典型的英日风格。

祥画、俳画等各种主题作品，并加入独自创作的融合性，创造出具有鲜明个人气质的江户琳派的华丽艺术世界。

5. 近代设计的先驱——神坂雪佳

时隔江户琳派确立百年，京都地区也焕发出近代琳派复兴的艺术光辉。1867年10月14日（庆应三年），德川庆喜在尊王攘夷的呼声中将大政奉还予天皇，德川家族统治的江户时代终结。随着明治时代拉开帷幕，工业化浪潮席卷日本全境，欧洲文明开始成为人们追崇的先进生活方式。19世纪末期，日本开始参与世界博览会，明治政府不仅在参展数量上，在质量上也希望得到西方的高度评价和认可，以此来打造日本的国际形象，因此开始从根本上革新传统工艺品的纹样设计和批量生产方式。"图案"这个词就在这个时期被创造出来，意思是在制作工艺美术品或普通工件时，事先将创意用平面图表示，即"画出图的方案"，后来引申为用于装饰的图画和花纹①。随之，出现了专门从事图案创作的"图案家"。

琳派以近世的新感觉追求日本美术传统的装饰美，被图案家们所关注，对当时的工艺设计产生了不可估量的影响。其中以神坂雪佳最具代表，他出生并成长于京都，16岁起拜四条派日本画家铃木瑞彦②为师，最初研习日本画，后来又从事图案研究。1890年拜图案家岸光景③为师学习工艺创意图案，受其师影响尤其关注琳派装饰图案的发掘与再创造，与工艺家们一起探索新的近代工艺的存在方式。神坂雪佳的艺术对以染织、陶艺为代表的京都传统工艺产生了巨大影响，不仅被誉为"光琳再世"，也被认为是日本近代设计的先驱者，在海外享有盛誉。

1901年（明治三十四年），神坂雪佳前往欧洲考察英国举办的

① [日]古谷红麟，神坂雪佳. 新美术海：日本明治时代纹样艺术[M]. 长沙：湖南美术出版社，2023:3–4.
② 铃木瑞彦（Zuigen Suzuki, 1847-1901）：日本画家，出生于京都，号松梦斋。在内国绘画共进会和内国劝业博览会等获奖。之后作为京都美术学校的教授努力培养后辈。
③ 岸光景（Kishi Goukei, 1839-1922）：日本明治时代图案家，从小师从父亲岸雪，同时受土佐派、琳派等影响。为日本内务省、大藏省制图，改良图案。在京都指导陶瓷、漆艺的图案，在香川县设立工艺学校，振兴日本工艺美术。

第一章　琳派系谱溯源

格拉斯哥国际博览会（Glasgan International Exhibitions）和世界各地图案的状况。当时的欧洲正流行"日本主义"，受日本美术影响的新艺术运动催生出新的美术样式，这给予年轻的雪佳很大激励。对于神坂雪佳来说，与新艺术风格的相遇，让他更加感悟到了琳派绘画在设计领域的潜能与日本装饰艺术的优秀性。回国后，雪佳开始了大刀阔斧的改革：糅合西方抽象主义美学，在绘画中大胆尝试，将日本琳派美学运用到当代设计中。作品描绘的花朵叶片的形状与藤蔓蜿蜒的曲线都脱离了对自然单纯模仿的阶段，逐渐形成了自己的艺术风格，从而引起了明治时代琳派艺术的复兴（图1-46）。

同时，雪佳开始致力于工艺图案家和设计师的培养活动，担任京都市立美术工艺学校的教师，教授图案设计。1902年，他与高徒古谷红麟（Furuya Korin，1875-1910）共同监修刊行图案杂志《新美术海》，汇集了日本新艺术派的大量图案，共登载数百幅花、鸟、水和波纹的纹样，是东方琳派与西方新艺术运动的完美融合。

1907年（明治四十年）雪佳成立了美术工艺团体"佳都美会"，积极探索染织、陶艺、漆艺等工艺品的装饰图案，这个团体聚集了

图1-46
神坂雪佳
《春日野》
彩色木版画
30cm×40cm
1909年
荷兰阿姆斯特丹国家博物馆藏

琳派艺术——日本的生活美学

许多相关工艺领域的年轻艺术家，深入到从图案设计到制作、展示、销售的整体过程，类似综合设计事务所。神坂雪佳提出"以染织业和其他工艺的实际应用为目的，以广泛参考为目的"的出版理想，出版了《海路》(图 1-47)《蝴蝶千种》《百世草》《新图案》(图 1-48) 等各种图案集，不断向工艺美术家输送各种设计元素。作为设计师，雪佳把自己的理想都寄托在图案集里，他对光琳的仰慕和模仿，在花草种类的选取、配色和根茎叶片细部的处理上显而易见，作品采用低饱和度色系，斑斓且雅致，散发着典型的日式淡雅与静谧。

图 1-47
神坂雪佳
《海路》
1903 年出版
水波纹图案（左）
封面（右）

图 1-48
神坂雪佳出版的《新图案》集

学习琳派进而创作出具有共同装饰审美意识的图案成为一种新的时尚，虽然除了雪佳之外，也有很多艺术家保存了琳派的实用图案，但大部分只面向亲人和弟子，很少对外。而雪佳的图案集则以木版印刷大量制作并公开发行，大大推动了民众对琳派纹样的运用和审美意识的普及。同时，他还发表关于琳派的研究论文，举办展览，不遗余力地推广琳派。1914年（大正二年），他作为发起人之一参与策划琳派始

第一章　琳派系谱溯源

图 1-49
古谷红麟图案作品

祖本阿弥光悦创立琳派的 300 周年纪念茶会"光悦会"。作为日本的代表性茶会之一，"光悦会"一直持续到今天，每年 11 月在光悦宅邸遗迹的鹰峰光悦寺举行。

古谷红麟是神坂雪佳的继承者，从 1892 年（明治二十五年）开始向其学习图案，很早就参与了图案集的编辑。因仰慕光琳，故更名为与光琳同音的"红麟"[①]并发表作品，出版有《松纹集》《伊达花纹集》《竹纹集》《梅纹集》《扇面图案纹集》《花筏》《写生花草图案》等多部图案集。神坂雪佳和古谷红麟用平易的手法表现了京都的传统和雅致的生活美学，并融合当时流行的欧洲现代设计手法，兼含着异国情调，将绘画性与装饰性完美统一在他设计的花鸟图案中。这些图案既可作为工艺美术创作的纹饰参考，又可作为独立的作品欣赏，堪称华丽的现代琳派。（图 1-49）从明治时代到大正时代，这些新图案在社会上得到广泛的认可，在众多工艺美术家的努力下，完成了从传统纹样到现代设计的转换。尤其是在大正时代自由的浪漫主义气氛中，20 世纪初期以来作为潜流的唯美主义和理想主义呈现出表面化趋势，开创了日本现代设计的先河。[②]

纵观琳派系谱，本阿弥光悦凭借日式的审美感觉复兴了王朝时代的优雅，并通过室町时代的水墨画纯化了桃山时代的外在豪华，提炼出丰富的纯日本气质，对后来的日本工艺美术产生极大影响。俵屋宗达则以光悦为榜样，学习大和绘的技法和精神，并受室町时代水墨画的启发，融合了桃山时代以狩野派为中心的金碧屏风，为

[①] "光琳"与"红麟"的日语发音相同，皆为"Kōrin"。
[②] [日] 古谷红麟，神坂雪佳. 新美术海：日本明治时代纹样艺术 [M]. 长沙：湖南美术出版社，2023:6.

069

后人留下一批杰作。

百年之后的尾形光琳和尾形乾山兄弟继承了宗达的画风并加以创新，这时琳派美学已臻化境。光琳主张省略、夸张和大胆，并根据明快的画面构成，创作出轻妙洒脱的集印象性和装饰性于一体的绘画作品，奠定了王朝贵族的高雅艺术走向市民生活的坚实基础。"奇想画家"伊藤若冲又以冷静客观的视角将琳派与自然界的真实形态相融合，创造出超现实的画面。19世纪，通过酒井抱一、铃木其一、神坂雪佳等人的发扬光大，琳派艺术从江户时代走向了近代化的日本社会，融入到艺术、工艺、设计中，生生不息且极具生命力。

令人瞩目的是，琳派并非家系传承，它与具有明确家系、师承关系和稳固流派意识的狩野派不同，而是一个通过仰慕前人艺术学问，尊之为师、受其影响的私淑关系传承下来的画派。主要代表人物都处于不同时期或相隔百年，总体而言都属于间接传承，这种超越时间和空间的师承关系，是琳派独一无二的特色。

琳派艺术家的创造性洋溢出共同的具有古典贵族的装饰性审美意识，通过作品、美术工艺品、出版、图案设计、展览等方式覆盖了整个江户时代和明治时代，是平民对王朝的追忆与复兴，新兴市民蓬勃的创造力引发了日本民族的共鸣。毋庸置疑，琳派的传承系谱是日本美术史重要的一部分。今天，"琳派"这个名称既不指特定的时代，也不赞扬个人的绘画成就，更多的是对他们共通的审美意识所具有的社会必然性而形成的风格的褒扬，人们对琳派的留恋是因为琳派明朗的性格和对日本风土的赞美，它是扎根在自由又典雅的形式之上的。

第二章

琳派的艺术特征

日本美术的特征是基于对四季的热爱，在与自然融为一体的同时表现出的装饰性，并极端地升华为象征化、样式化，"琳派"将这种特征发挥到了顶点。西方的设计与美术则是与自然隔绝的，它缘自面对严酷自然的自身保护意识，其特点最集中体现了基督教将神奉为唯一的或至高无上的地位，美术、建筑等一切均由此派生。而在日本，文化艺术都是在与自然相融合为基调发展起来的。①

村重宁在著作《日本的美与文化：琳派的意匠》中引用了日本设计师永井一正（Kazumasa Nagai，1929- ）对于琳派特征的归纳，这段话一针见血地指出了日本美术与西方美术的不同，强调了日本美术与自然密不可分的关系。基于这样的观点，我们就可以理解日本在汲取大陆文化的同时，却为何能派生出与中国审美样式完全不同的琳派艺术美学。这是日本美术自身发展的必然，尤其是日本人时刻接受美丽岛国自然环境的恩惠和培育，对自然怀有深切的亲和感情和自然崇拜，其文化艺术的发展与本国风土有着不可分割的密切联系。

琳派艺术作为日本美术的精粹，美学风格和特征涉及诸多工艺领域，追溯其源头，是以奈良时代和平安初期从中国传来的唐朝绘画为基础，衍变形成的大和绘样式。从根本上说，线描与色彩这两个绘画的重要元素是以唐朝绘画样式为出发点的，因而最初的艺术带有中国绘画的痕迹。之后的琳派艺术家们积极引入了日本民族的审美感觉，经过日本文化最盛期——平安王朝的洗礼而完全日本化，因此琳派艺术具有日本民族特有的印象性、装饰性、象征性与感伤性的特质。经过对琳派系谱艺术作品和风格的梳理，本章结合日本民族审美意识提炼其更加具体的艺术特征：其一，华丽的装饰性；其二，自然的世俗性；其三，抽象的设计性；其四，感伤与游戏性；其五，多样化的工艺性。正是这些艺术特征构成了日本美术的独特样式并成为后来风靡欧洲的、极具魅力的"日本主义"。

① [日]村重宁.日本の美と文化：琳派の意匠[M].东京：講談社，1984.47.

一、华丽的装饰性

毋庸置疑，装饰性是琳派最大的特征，它追求日本趣味的装饰美，在日本美术史上也有学者将其定义为装饰画派。实际上，日本的绘画与工艺装饰性具有近亲关系，这种宿命般倾向的历史其实非常久远，日本民族对于装饰的喜爱是其独特精神性的体现。美术史家辻惟雄将贯穿时代和领域的日本美术特质总结为"装饰性""游戏性"和"万物有灵"，以此作为进入日本美术的三把钥匙。[1]日本美术研究学者潘力在《"文极反素"：读〈简素：日本文化的根本〉有感》一文中指出：

> 就造型而言，（日本美术）也可以看到两种截然不同的表现形态，其一表现为崇尚单色的直线造型，蕴涵枯淡俭朴的性格；其二表现为色彩丰富的装饰性，具有华丽高贵的气质。日本文化就是以此互为表里，柔和简洁的外表形式包含着坚强复杂的内在精神。这既是日本民族精神结构的特征，也是日本民族文化的性格。[2]

琳派作为日本美术的典型代表，其装饰性是日本美术装饰特点的最集中体现。通过探源日本民族精神的"原始基因"和文化特征，我们才能从根源上理解琳派的装饰性特征。

1. 绳纹装饰的"原始基因"

日本民族对于装饰的热情有着共同的"原始基因"，它的起源最早可以追溯到上古日本列岛绳纹时代[3]的"绳纹陶器"（图 2-1），在长达数千年的历史进程中，从绳纹前期开始，陶器的纹样便是有意识而为之了。绳纹人在陶器上用篦尖刻画出精美的纹样，或用绳

[1] [日] 辻惟雄. 日本美术の见方 [M]. 东京：岩波书店，1992：7.
[2] 潘力. "文极反素"：读《简素：日本文化的根本》有感 [N]. 文汇读书周报，2017-02-06(6).
[3] 绳纹时代：也写作"绳文时代"，是日本石器时代后期，国际学术界公认，绳纹时代始于公元前12000 年，于公元前 300 年正式结束，日本由旧石器时代进入新石器时代。

子缠在器壁上滚动器物，或用贝壳押印成奇特的装饰纹样，同时调整器物的形制。绳纹中期，这种倾向达到高峰，表现为黏土作的"绳子"隆起的纹，而且器皿厚而大，口缘的波形纹也变得像大型把手一样，充满力度和量感。最盛期的花纹是非对称的自由变化，是一种无穷动态线条的游戏。绳纹后期，陶器转向平面表现，这时的施纹方法以磨消手法为主，将器壁上绳纹的一部分磨消而形成纹样带，纹样呈现典型的非对称性。

图2-1
《火焰形深钵陶器》
约5500年前
日本绳纹时代中期陶器

日本美术原始造型的装饰性之所以可以追溯至此，因为绳纹陶器的形状和花纹都具有惊人的独创性。比如碗口的卷边部有如上升的火焰般复杂的、立体的装饰，姑且不说它是不是火焰，也先不谈其象征性意义，单说这种强有力的、令人振奋的、动感很强的形状不仅在后来日本的造型中很少见过，而且在世界其他地方也极少见到这样的陶器。绳纹陶器遍布日本全国，无论从地域还是从时代来说，其形状的丰富多样都是显而易见的。在旧大陆、新大陆以及南太平洋，也有很多新石器文化，但如此具有独创性且形状多样的例子却不多见。

加藤周一认为"如果说美术史是人类创造的有形状的历史，那么可以认为，日本列岛出现形状如此独特的陶器之时就是日本美术史的开始"[1]。当然，陶器也有实用性，而实用性在一定程度上制约了形状。以相同的用途，又可以做出适应不同目的的各种形状，但特定的形状都显示出了目的的合理性。绳纹陶器表面的装饰纹

[1] [日]加藤周一. 日本その心と形[M]. 东京：德間書店，2005:77.

样与容器本来的用途是没有关系的，当然也包括一些祭祀用容器的装饰纹样的象征性意义。容器的用途和目的在一定程度上决定了形状的一般性特征，作者对形状本身的关心，是与用途无关的、独立的、企图创造美的秩序的意志。"如果把它称为造型意志的话，绳纹陶器则是强烈的造型意志的表现。由此说来，可以认为陶器的形状是制作者心灵的证言"①，这可以说是日本美术极具装饰性的最初源头。

20世纪50年代，正当战后日本美术界兴起现代艺术思潮、陷入否定传统的旋涡之际，曾于20世纪30年代留学法国、参加过行动画派的前卫艺术家冈本太郎（Tarou Okamoto，1911-1996）首次令人惊异地指出，日本原生的艺术精神体现在远古的绳纹陶器，他以日本历史上发掘出来的绳纹时代出土文物为素材进行创作，作品富有现代审美意义。从此，历来只受到一部分考古学者关心的、埋没在久远历史烟尘中的绳纹陶器开始被作为艺术品受到关注。

潘力指出绳纹陶器的装饰性特质：如果将几乎与此同时出现的中国半坡彩陶文明与之相对照，可见两种截然不同的文化性格。彩陶体现的是一种静谧的合理主义精神，绳纹陶器却反其道而行之。②绳纹陶器奇异的造型与奔放的纹饰，蕴含着一种强烈的宗教意识，最精彩的部分就是那些凹凸有致、笔走龙蛇般的装饰性纹饰，飞舞的线条是陶器的精神所在，蕴含着对压抑和限制的反抗、无限上升的不可思议的生命力量。这里所表现出来的、作为后来琳派的装饰性格是不容忽视的。

例如，俵屋宗达的经典之作《风神雷神图屏风》（参见图1-14），从中可以看到从具象到抽象、从绘画性到装饰性的转换，大面积的金色背景在赋予画面以抽象性的同时，封闭了画面的深度空间，将构图在简练的平面上展开。鲜明的色阶对比有力地衬托出无以言说的神性，富有弹性的线条使画面产生强烈的动感，甚至可以从二神略带谐谑的神态上感受到当时新兴市民阶层自由与乐天的精神状态。日本设计师原田治指出：俵屋宗达的作品具有一种强烈的心灵体验，

① [日]加藤周一. 日本その心と形[M]. 东京：德间书店，2005:78.
② 潘力. 浮世绘[M]. 石家庄：河北教育出版社，2012:23.

这种源流可以追溯到绳纹时代。正如从绳纹陶器丰富的造型表现上可以看到的那样，那是一个灵感丰富的时代。俵屋宗达的作品表现出了绳纹时代的丰富性、本土性和亲切感，奔放的装饰纹样与绳纹陶器的装饰美感有着内在的相通之处。①

原生文明对于一个民族的生存来说无疑具有决定性的意义。任何民族在其发展历程中都必然有一段积淀凝聚进而升华的时期，在这个时期所形成的生活与文化方式等一系列文明形态，如同人的生命基因那样，将稳定而长久地甚至永远地影响着一个民族的生命轨迹与发展方式。②

绳纹文化作为日本文化的原始基因，在弥生文化③之后的农耕文化中一边变换形态一边生存下去。从具有和谐美感造型的弥生陶器中可以看到纹样的秩序感，虽然没有了绳纹陶器的奔放与力量感，但是弥生陶器开始施以朱彩，衍生出明快几何学的、细密的美感，持续了日本民族喜好装饰的特征。以后虽几经变形，但仍以不同形态继续存在，它们被隐匿在活着的文化背影下，虽没有表现于表面，但对日本的生活和文化仍然起着作用。这种日本民族原生的装饰性特征也一直持续出现在琳派中，是区别于其他艺术的最根本特征。

2. 平安贵族的风流

真正日本固有的文化特色只限于广义上的弥生时代以前的文化。伴随着外来文化特别是中国文化的传入，日本出现了两种相互对立的文化模式，即以具体的文化形态传入日本的隋唐文物、典章制度所代表的理想主义原则和以绳纹文化为基础的实用主义原则，在这两种相悖的文化模式相互作用下，日本文化以及美术样式在后来的发展过程中逐渐形成了自己的特点。

英国东方艺术学者劳伦斯·宾雍（Laurence Binyon, 1869-

① [日] 村重宁.日本の美と文化——琳派の意匠 [M]. 東京: 講談社, 1984: 48.
② 潘力.浮世绘 [M]. 石家庄: 河北教育出版社, 2012:23.
③ 弥生文化：公元前 300- 公元 250 年, 日本古代使用弥生式陶器的时代, 其文化称弥生文化。1884 年这种陶器首次在东京都文京区弥生町发现。弥生时代在绳文时代之后, 古坟时代之前, 于公元前 300 年至公元 250 年之间存在, 可分前、中、后期。弥生文化是在绳纹文化的基础上, 受到大陆（包括中国和朝鲜半岛）文化的影响而产生的。

1943）在《远东绘画》一书中提到"日本眼中的中国，正如我们（英国人）眼中的希腊和罗马：一片古典的土地，日本艺术不仅从中汲取了方法、材料、设计的准则，还有变化无穷的主题和题材"[1]。形象地体现了两国文化交流的状态。日本美术这块园地一直承接着源自中国的恩惠，犹如丰沛的雨水滋润，并以此为基础发展为"边境美术"。但日本并非原封不动地照搬或无原则地盲目追随，而是始终保持本土文化的自觉，基于本民族的喜好有意识地吸收与消化，日本美术史家矢代幸雄（Yukio Yashiro，1890-1975）曾就日本人这种对其他民族艺术的受容态度做过如下评述：

> 吾国日本在接受其他国家艺术的时候，并不只是一般所认为的，接受后便忘却自我，自始至终都醉心、倾倒和模仿对方，而是在迅速学习摄取后，先从主观上予以强烈反对，然后随意地翻案改废被接受者，并不顾一切地作适合于自己的变更。如此坚决的态度，着实令人吃惊。但这种变更往往无视被接受方的本质、趣旨和特色，甚至还将其彻底还原为日本化的东西。这倒是个很有趣的现象，可以说它确实展示了日本人的天才见识。但正因为如此，便有充分的余地说日本人，或者对本来的意思不求甚解，或者只作非常浅薄的理解，等等。对此，我们应当有所反省。[2]

日本自公元 7 世纪的飞鸟时代始派遣唐使，开始接受先进的大陆文化，在盛唐美术的影响下自然地接触到金碧山水技法。他们被严谨的笔法、浓烈沉稳的色彩、"青绿为质、金碧为纹"富有装饰性的效果所吸引。这种样式恰恰契合日本民族对装饰的喜爱，随着大和绘样式的发展而逐步转换为琳派的装饰因子（图 2-2）。

受盛唐文化华丽富贵的装饰风格影响，日本公元 9 世纪平安时代前期被称为"唐风文化"，并发展出屏风画。为区别于唐风美术的形式，平安时代后期兴起了传统样式的世俗画，统称为"大和绘"。在大和绘出现之前，日本还不存在真正意义上属于本民族的绘画样式，因此这个名词的出现对于日本美术来说具有重要

[1] [英] 劳伦斯·宾雍. 远东绘画 [M]. 朱亮亮, 译. 上海：上海书画出版社, 2020：3.
[2] [日] 矢代幸雄. 日本美術の特質 [M]. 東京：岩波書店, 1965：110.

图 2-2
李昭道（传）
《明皇幸蜀图》
绢本 青绿 设色
55.9cm×81cm
唐（12 世纪）
中国台北故宫博物院藏

的历史意义。大和绘是基于日本民族喜好装饰性的精神，以唐风文化为基础发展起来的绘画样式，描绘的是藤原时代的贵族生活，内容上取材于日本的风物人情且具有文学性，给人一种色彩鲜明、手法细腻的感觉，优雅而极富装饰性，这种装饰性成为琳派趣味的最明显特征。唐宋画论中提出的绘画观，其中就有对当时日本绘画的评价。12 世纪，北宋末期的画论《宣和画谱》卷十二中针对宋徽宗收藏的大和绘屏风，对日本美术进行评价，精准地指出了日本美术装饰主义的本质：

> 日本国，古倭奴国也。自以近日所出，故改之。有画不知姓名，传写其国风物山水小景，设色甚重，多用金碧。考其真未必有此。第欲彩绘粲然以取观美也。然因以见殊方异域，人物风俗。又蛮貔夷貊，非礼义之地，而能留意绘事，亦可尚也。抑又见华夏之文明，有以渐被，岂复较其工拙耶？旧有日本国官告传至于中州，比之海外他国，已自不同，宜其有此。太平兴国中，日本僧与其徒五六人附商舶而至，不通话语。问其风土，则书

第二章　琳派的艺术特征

以对。书以隶为法，其言大率以中州为楷式。其后再遣弟子奉表称贺，进金尘砚，鹿毛笔，倭画屏风。今御府所藏三：海山风景图一，风俗图二。①

唐朝是中国装饰美术的黄金时期，华丽的宫廷美术，豁达开朗而充满色彩的官能性。日本在接受中国文化影响的同时，唐朝洗练的装饰样式契合了日本民族对生命感觉的体验，以及对装饰感性的旺盛需求，大和绘以新的造型感觉而再获新生，进而兴起了更加日本化的装饰绘画——琳派，它与中国绘画最大的不同在于具有极强的日本装饰趣味。

自古以来，日本的工艺制作都认可画家的参与，例如在平安末期的公卿藤原赖长②日记《台记》中有平安时代宫廷贵族、绘师藤原隆能关于砚箱下绘的记事（久安三年，1147），还留存有室町时代土佐光信画的《芦屋釜》上施行的设计底稿。俵屋宗达经营的绘屋也兼各种绘画业务，与装饰十分接近，这也为琳派多样性艺术空间的处理创造了综合性土壤。琳派创始者本阿弥光悦与奠基人俵屋宗达同为上层市民，交往密切，可以想象本阿弥光悦在京都鹰峰的光悦艺术村是实践"策划和制作的分离"的场所。

光悦、宗达继承大和绘并加入桃山时代的装饰趣味，尾形光琳加入富丽的元禄人审美而使琳派全面盛开。（图2-3）日本自平

图 2-3
俵屋宗达
《伊势物语色绘》（左）
住吉之浜
《水镜》（中）
第六段芥川（右）
纸本　设色
各 24.5cm × 20.7 cm
17 世纪
私人藏

① 佚名. 宣和画谱 [M]. 北宋, 卷十二.
② 藤原赖长（Fujiwara no Yorinaga，1120–1156）：日本平安时代末期的公卿。通称宇治左大臣，自幼博览群书，收藏了大量书籍，建有"赖长文库"，被誉为富有和（日）汉（中）之才的大学者。

安时代开始经常使用"风流"和"过差"这样的词语,不仅指贵族的唯美生活,还与美术本身有密切关系。中国自汉代以来就有"风流"的传统,其意义和内容因时代不同而发生变化。在日本平安、镰仓时代的贵族社会中,所谓"风流"更多指的是"装饰风流",用现代话语表达,就是凝聚匠心的"设计"。这种风流分为两种:一种是装饰生活实用品的风流,例如用金银泥装饰的扇子;另一种则是标新立异的装饰自然景物和实用器具模型,例如《明月记》[①]中提到的"栫风流",就是用芦苇的枯叶制作小屋,给纸糊的儿童人偶穿上和服置于小屋中,用梳子模拟地面和屋顶,用线绳表示流水,用化装道具代表其他景物。《拾遗和歌集》[②]中的"摄津国,苇叶曾掩吾草庐。冬风度,草庐毕露,苇叶枯疏"描写的就是这样的景致。

贵族宴会或节庆时,会使用奢侈的材料来制作日常生活器具,用金银和进口的唐绫、唐锦等把会场装饰得富丽堂皇,出席的人和舞者的衣裳与平日大不相同,化装也大胆离奇。极端奢侈的做法称为"过差",即过度华丽或奢侈,虽说这种过分奢侈广受限制,却丝毫不见弱化,"过差"反成了表现这一时期审美意识和价值观的流行语。院政时代的佛画和大和绘中的装饰性倾向,与贵族生活中对"风流"和"过差"的热衷互为表里,相辅相成。[③]这些都说明了日本美术的装饰性与制作工艺的密不可分。

俵屋宗达的艺术以继承平安时代华丽的装饰风格为基点,善于借用古典图式并发挥出创造性的构图,为后来浮世绘版画中暗藏视觉渊源的"见立绘"[④]样式开创了先河。他的经典作品《源氏物语关屋澪标图屏风》(图 2-4)取材于古典名著《源氏物语》,辉煌的金色衬底不仅具有传统屏风画的装饰性,还与斜贯画面的青绿山坡相呼应,为空灵的构图拓展出神秘的视觉效果。集中于画面右下端人

① 《明月记》:镰仓时代公家藤原定家的日记。记录了1180(治承四年)至1235(嘉祯元年)这56年间的事情,别名《照光记》、《定家卿记》。
② 《拾遗和歌集》:约成书于1005年,是日本继《古今和歌集》、《后选和歌集》后的第三本天皇下令撰写的和歌集,也称为和歌第三代。
③ [日]佐野みどり.風流造形物語:日本美術の構造と様態[M].日本兵庫:スカイドア,1997:56.
④ 见立绘:是江户时期日本画家广泛采用的一种构思方式,即参照前人画意或图式来进行新的创造,并指涉前人作品。类似中国的"典故画""指涉画",特别受各阶层人们所喜爱。

第二章　琳派的艺术特征

图 2-4
俵屋宗达
《源氏物语关屋澪标图
屏风·关屋图》（右扇）
纸本　金地　设色
六曲一双
各 152.2cm×355.6cm
17 世纪前期
东京静嘉堂文库美术馆藏

物车马细致入微的刻画，透露出精致的工艺感，与抽象简约的整体画面形成强烈对比，由此清晰地看到他对《源氏物语绘卷》样式的理解、继承与发展。加藤周一这样描绘这幅作品：

> 青绿的美丽单色占据了画面的大部分，如马蒂斯的平面剪纸般抽象。其形状是简单的、极度抽象化、样式化了的。如果只把那山形提取出来，几乎就是不折不扣的现代抽象绘画。[①]

动人的故事情节、优雅的色彩组合以及华丽的装饰效果，不仅表现出俵屋宗达在经营色彩与构筑空间上的创造力，而且在无时间感的静态画面中，人物与环境的关系呈紧密的自律性构成，几无视觉中心而使观众的视线难以落在某一特定对象上所形成"虚幻空间"，观众只能旁观而无法身临其境。[②]俵屋宗达为确立日本美术的装饰性特征留下了不朽的样板，同时，他所处的时代正是国泰民昌的"弥勒之世"[③]，富庶的社会背景也是他艺术的潜在渊源之一。宗达作品中的典雅风格来自平安王朝的贵族气质，而新兴市民文化又为他的艺术注入浪漫情怀，在承前启后的源流中，凝炼出日本美术的精髓。

① [日] 加藤周一. 日本文化论 [M]. 叶渭渠, 等译. 北京：光明日报出版社, 2000:203.
② [日] 村重宁. 日本の美と文化——琳派の意匠 [M]. 东京：講談社, 1984:37.
③ 弥勒之世：日本战国时代开始，民间流行弥勒信仰，作为乌托邦的"弥勒之世"在现世的出现备受期待。在江户时代与富士信仰相融合，弥勒信仰有着很强的影响，代表稻谷丰熟的和平世界。

3. 金与银的奢华

平安贵族也将"净土"称为"黄金乡",而桃山时代更是将金色视为权威、权力的象征,大量使用金银的金地障屏画占据画坛主导地位。大和绘风格的屏风画也被饰以金箔,如《日月山水图》《柳桥水车图》等就可见装饰性的水纹、泥金技法等强烈的工艺效果。俵屋宗达或尾形光琳等皆尝试了各种作画方式,作品的魅力之一在于多彩,毕竟他们的绘画源于大和绘金地障屏画。尤其是对于宗达而言,金色具有重要的意义,金色温和稳定的光辉使与它相临的色彩产生更加丰丽的感觉,同样极彩色与金色一起使用会产生独特异样的感觉。不可否认的是,金地与色彩的调和是他的大画面制作装饰性的关键所在(图 2-5)。

日本的金地障屏画的历史,据文献记载最早可追溯到 15 世纪室町时代初期。在西方,中世纪基督教圣像画上也贴有金箔,可以说金地绘画的盛行是东西方共通的现象。然而,西方圣像画的金色背景,是为牢固的宗教观念和要求服务的,基督教认为金色背景可以把每一个形象从世俗环境中解脱出来,进入到永恒不变的超自然境界,从表现形式、技法材料到精神实质都显示出一种传统宗教的象征性。因此,西方至今依然保持这样的观点而很少在普通绘画上使用金色。

图 2-5
俵屋宗达
《槙枫图屏风》
纸本　金地　设色
151.7cm×361.6cm
17 世纪
日本山种美术馆藏

第二章 琳派的艺术特征

图 2-6
俵屋宗达
《松图》
纸本　金地　设色
12 面屏障画之东面
各 174 cm×76cm
约 1621 年
日本京都养源院藏

15 世纪初期的日本美术虽然在造型上与西方不同，但也在佛画上多用金彩，或在绘卷中为了表达灵域或圣地而使用金泥，以及信仰对象与宗教空间也用金来表现，在这一点上和西方是一致的。但随着时间的推移，进入室町时代的障屏画、花鸟画及景物画、物语绘等都使用了金地，将金色使用在世俗的空间装饰中，开始区别于欧洲的宗教意义。尤其金地障屏画对于色彩的运用，具有强烈的样式化和鲜明的原色组合，作品憧憬、缅怀平安时期的美术风格，越是明亮的色彩越是以浓彩表现，体现出单纯、华丽的倾向，在造型表现的同时寻求陈设、装饰的功能。由于当时照明不足，室内相对昏暗，金地障屏画使人在屋内也能感受到明亮光感的包围。后来的桃山、江户时代为显示其盛极一时的权力与财富，以狩野派为中心大量使用金地作为绘画的背景，雄伟的建筑内部势必采用金地障屏画装饰，这种做法风靡一时。

俵屋宗达的金地障屏画就是在这样的时代背景之下诞生的，1621 年（元和七年）再建京都养源院的《松图》（图 2-6）以巨大的松树为主题，金地着色，留下了雄壮的桃山金碧画的气宇。然而关注琳派金地的构成时，可以看出与其他传统画派金地表现的不同。例如狩野派障屏画虽然也将金地作为背景，但更多的是用来表现云彩造型，从云的间隙可以望见繁华的城池或山川大地，金地构成的空间具有立体、重叠的纵向感。传为狩野永德作品的《桧图屏风》（图2-7）虽然与宗达的《松图》构图几乎一致，但由于金地本身是金箔一块一块组成，会有明显尖锐的裂缝，因此需要利用金云弧线来加强轮廓，强调金色的存在，对应这样的金地，画有色彩鲜艳浓烈的树木及岩石等，运用强有力的线描，同时表现有阴影部分，接近视

觉中心的对象物通过周边大幅的空白来突出重点。也就是说，金地与图像的强烈对比，在同一画面中互相竞争，是强烈统合的观赏方式。而宗达《松图》的金地并非在单一平面上的自身变化组合，是单纯的金色平滑背景，类似这样的金地形式被称为总金地。宗达在总金地上只描绘了松树与岩石，松树也是桃山时代的样式，弯曲往返的曲线构成，与狩野永德的《桧图屏风》相比较，它们基本的渊源和差异由此可见一斑。总金地不仅是俵屋宗达的创新，也是之后琳派障屏画的基本手法——以大面积的金箔为背景表现图案和金色之间的空间构成，同样的手法在室町时代的大和绘屏风、土佐光信的《松图屏风》（东京国立博物馆藏）等作品中都不曾出现。

较之俵屋宗达，尾形光琳更加多元地应用金与银的元素。代表作如《红白梅图屏风》（参见图1-24），将丰富的绘画性与装饰设计性协调于金色背景上，以《岁寒三友》为画题创作的水墨画《竹

图 2-7
狩野永德（传）
《桧图屏风》
纸本　金地　设色
八曲一扇
169.5 cm×460.5cm
1589 年
日本东京国立博物馆藏
日本京都养源院藏

图 2-8
尾形光琳
《竹梅图屏风》
纸本　金地　水墨
二曲一双
各 66.4cm×183.2cm
18 世纪
日本东京国立博物馆藏

第二章 琳派的艺术特征

梅图屏风》（图2-8），利用缓慢而慎重的笔法，对竹子结节的写实表现，描绘出竹子凛天而立的造型；粗犷而轻快地描绘出真实的梅花。两种不同的表现手法组合在画面上虽然形成了对比，但充分利用纸本金地着色的空白，成功地让人感受到高度的统一性。这样的表现手法虽然使画面极具豪华和装饰性，但同时具有优美的雅性和某种寂静的、思想性的独特世界观。

《夏秋草图屏风》（图2-9）是酒井抱一广为人知的代表作，曾经收藏在德川氏的支系一桥德川家。这幅作品是绘制在尾形光琳临摹俵屋宗达名作《风神雷神图》金地屏风的背面，具有纪念性的双面屏风象征着琳派系谱。为了保护画面免受损伤，日本文化财保存修复工作人员近年来将正面和背面分离开来，分别改装成一对独立的屏风。抱一在"风神"的背面描绘被强风撼动的秋草以及飞舞的常春藤红叶，在"雷神"的背后描绘阵雨之后恢复生气的夏草以及骤涨的河流。水的表现手法正是光琳风格，描绘了曲线式的河流。另外，与金地屏风相对应制成的银地屏风也体现了抱一式的风雅情趣，他力求展现出明快色彩的效果，两扇屏风都有"抱一笔"的落款及"文诠"的红色圆章，表现出对《风神雷神图》的出色照应。这幅作品是抱一在绘画上追求抒情性与装饰性表现达到自然融合境界的力作。

琳派艺术家继承和发扬宗达的装饰意趣，不论是尾形光琳还是

图 2-9
酒井抱一
《夏秋草图屏风》
纸本 银地 设色
二曲一双
各 164.5×181.8cm
19世纪
日本东京国立博物馆藏

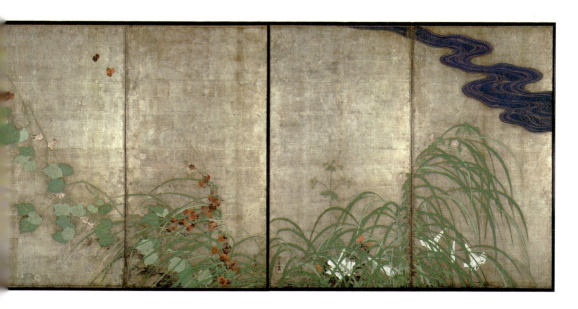

酒井抱一的作品都体现出装饰的特点，尤其是酒井抱一将银色低调而带有日本感伤美学发展得更臻意境。风流、过差、装饰、见立（みたて）[①]等词都是围绕装饰美术展开的，受平安绘卷的影响，画家们追求不亚于金彩银彩的色彩力量，将颜料厚涂在画面上力求达成浓彩装饰的效果。"装饰的能量"是日本美术装饰性格产生的原动力，矢代幸雄将日本美术的特色之一上升为"自然物的装饰变形"[②]。具有儿童般敏锐感觉的日本人的心，对有趣的东西有意识地反映出鲜明的印象，热爱樱花会将樱花无限放大如同星光，这是日本人无视自然比例的放大，是只向往描绘鲜明印象的纹样，乍看仿佛是对所崇拜的自然的忽视，实则是日本民族内心与自然共鸣而产生的"装饰的自然"。

二、自然的世俗性

值得关注的是，琳派作品中极少出现佛和神像，没有不动明王，也没有神佛教中的任何东西，除了俵屋宗达《风神雷神图屏风》中的风神雷神形象以外，甚至也没有传说中代表祥瑞的龙、麒麟等造型。费诺罗萨指出，"琳派绘画和设计的根本标志，在于足利艺术理想衰落之后对日本题材的自然回归"[③]。琳派对日本题材怀有更深刻、更准确、更特殊的自然情感，尤其体现在日常花卉蔬菜的描绘上，自然世俗的性格从16世纪末至19世纪初，历经几百年，基本没有变化，虽然当时画世俗题材的不仅限于琳派艺术家，题材的世俗性也不能作为琳派固有的特征，但是琳派的世俗性格却是最彻底的，是德川时代将文化的世俗性运用到绘画中的典型代表。

费诺罗萨在《中日艺术源流》中提到：

 没有一个国家或民族的艺术是孤立存在的。好比一条大河，那些遥远的涓涓溪流都来自暗藏的源头，而所有文明的起源，都受惠于神话。我们对早期先民或古人类并不了解，也不能推

① 见立：模仿。艺术的技术，即将对象比作其他东西来表现。
② [日] 辻惟雄. 日本美術の見方 [M]. 东京：岩波书店，1992：46.
③ [美] 费诺罗萨. 中日艺术源流 [M]. 夏娃，张永良，译. 长沙：湖南美术出版社，2015:285.

测在久远年代他们分成迥然不同的种族的起因。我们只能粗浅地推测那些深不可测的未知。①

一如日本国立西洋美术馆馆长马渊明子指出的"就世界上任何地域的文化艺术而言，无论或多或少地受到来自外国的影响，依然还是基于本国风土和文化传统的改变而发展的"②。由此可见，日本岛国优美的自然风土与特殊性海洋季风气候是德川时代文化的审美意识的源头。

1. 日本的风土与四季

"风土"一词最早出自中国战国《国语·周语上》："是日也，瞽帅、音官以（省）风土。廪于籍东南，钟而藏之，而时布之于农。"韦昭注："风土，以音律省风土，风气和则土气养也。"本指一方的气候和土地，后汉以后泛指风俗习惯和地理环境。受中国文化影响，在古代日本人就有这种"风土观"，不仅指外界自然，也包括独自的生存态度、生活习惯，甚至建筑形式等，既有"自然的风土"也有"人文的风土"。在《永远的琳派》一文中，设计师田中一光（Ikko Tanaka，1930-2002）指出："琳派讴歌日本湿润的四季的微妙情趣，当然，这种情趣在多雪的大陆或沙漠等严峻的地带是产生不了的。"③由此，我们需要解读日本的风土与四季，这是探寻日本人生活模式与思考模式的原点之一。

为了能在岛国有限的土地上生存，人与自然协调、和谐相处变得尤为重要。日本佛教中提到"山川草木悉皆成佛"，这种认为天下万物皆宿有佛性或自然精神的泛灵论深深扎根于日本人心中，这种思想源于最原始的自然崇拜——即对自然物本身的直接崇拜。人们把与自身生存密切相关的日月星辰、风雨雷电、山川河海、土地动植物等自然现象与自然物皆视为神祇，从民族的生活体验中产生和培育起来的发端于原始时代的自然宗教——神道教（Shinto）。同时正是因为岛国特殊的季风性气候，使得日本人在敬畏和仰慕大自

① [美] 费诺罗萨.中日艺术源流[M].夏娃，张永良，译.长沙：湖南美术出版社，2015:16.
② 马渊明子.孕育日本主义的浮世绘版画、绘本和型纸[R] 上海：上海大学.融合的视界——亚欧经典版画暨国际学术研讨会.2018.
③ [日]田中一光.设计的觉醒[M].朱锷，译.桂林：广西师范大学出版社,2009：60.

然的同时深刻认识到个人力量的渺小和集体力量的强大，从而塑造了日本人"界限""节制""正确"的审美意识形态。他们"极尽所能"地顺应自然，接受自然，配合自然的时序，这不但影响了日本人的生活形态也影响了他们的审美观念。

日本位于亚欧大陆东端，自东北向西南呈弧状延伸，是一个四面临海的群岛国家，其自然的山岳、海滨、湖沼和地形丰富而有变化，国内水气充沛，四季分明，朝夕晴雨，云烟不绝，变幻莫测。美国作家诺曼·梅勒（Norman Mailer，1923—2007）25岁时根据他在第二次世界大战中的体验，于1948年写成了长篇小说《裸者与死者》。虚构的故事讲述了发生在太平洋一个热带小岛安诺波佩岛上的战斗，美军少将卡明斯率领一支六千多人的特遣部队，攻打控制该岛的日本军队。梅勒在书中这样描绘日本：

> 他十二岁那年到过日本，那时候他觉得日本真是他见过的最珍奇、最美丽的国家。什么都是那么小巧玲珑；国家的一切设施，似乎都跟十二岁孩童的个儿大小正好相称。……他记得只要站在铫子的半岛上放眼一望，两英里以内的种种景色就尽收眼底。高可数百尺的如拱悬崖一落到底，下面便是太平洋的波涛；一处处小林子宛如一颗颗绿宝石那么光洁无瑕，精致可爱；……远远近近的土地，都已有千年的整治历史了。……日本到处就是这样的美丽，虽说不上风光无限，可也让人觉得世间少有，正如陈列室里或展览会上展出的一盘布置精妙的全景模型。①

类似于这种外国人描述日本自然风景之美的例子还有很多，大都带着一种羡慕的语调。而日本人对于自然的情感则更加深厚，日本民族的审美意识最初源于对自然美的感悟。日本近代唯心主义哲学家、伦理学家、东洋文化研究专家和辻哲郎（Teturou Watuzi，1889—1960）在《风土》一书中对亚洲和欧洲各地风土特性，及各自地域文化的传统特质和关系进行了比较，他举出日本夏有暴雨和冬有大雪这两大特征，来区别于其他同属季风地带的国度。再加上台风所具有的"季节性""突发性"更给日本人独特的存在方式打上了双重烙印，"一是丰富流露的情感在变化中悄然持续，而其持久

① [美]诺曼·梅勒. 裸者与死者[M]. 蔡慧，译. 上海：上海译文出版社，2023:304.

过程中的每一变化的瞬间又含有突发性；二是这种活跃的情感在反抗中易沉溺于气馁，在突发的激昂之后又静藏着一种骤起的谛观"[1]。日本的国民性正如此，即在沉静的过程中时刻蕴含着某种突变的可能性，因此感情总是处于激活状态而反应敏捷。

一如美国当代文化人类学家鲁思·本尼迪克特（Ruth Benedict，1887-1948）提出最早的文化形貌论（Cultural Configuration），认为文化如同个人，具有不同的类型与特征。她在研究日本文化的报告《菊与刀》（The Chrysanthemum and the Sword）中，特别选用象征日本皇室的"菊"与象征武士道精神的"刀"，揭示日本民族的矛盾性格——好战而祥和，黩武而好美，沉静而富于激情。追溯这种双重性格的源头，其独特的风土所形成的自然观已在日本早期民族文化特征里成形。

在欧洲的文化语言中，自然与本性都是"Nature"这一单词，意指"存在中的固有性质"。日本翻译学家、比较文化论研究学者柳父章（Akira Yanabu，1928-2018）将"翻译文化"作为日本的学问、思想的基本性格，提出了翻译词语在创造过程中起到的作用与演变，是"文明批评"的必要过程。其著作《翻译的思想——"自然"与NATURE》[2]中提到日本将"自然"这个词作为 Nature 的翻译词固定下来是在明治中期以后，在此之前，日本使用"天地""万物""造化"等词语。西欧的自然是与人类主体对立的客体世界，因此美术作为人类精神的活动，与自然属于对立的概念。

基于独特的季风性风土，日本人自古以来的自然观所产生的审美意识，并没有像欧洲那样明确地将自然划分为主体和客体，所以把 Nature 翻译为"自然"的时候，"自然与美术"既不对立，也不区分主客体。学习西方美术史，会出现"自然的模仿"这个词，简单理解就是用自然科学的方法和态度来观察自然、接近自然。而在日本，"自然的模仿"是以与自然融为一体的境界为目标的词语，与自然一体，融自然之心于己心的理念成为日本哲学、思想、宗教等一切精神活动的根本。

[1] [日]和辻哲郎.风土[M].陈力卫,译.北京：商务印书馆，2006：120.
[2] [日]柳父章.翻訳の思想—「自然」とNATURE[M].东京：平凡社，1977：134.

对自然的信仰使日本人观看事物的角度有着与众不同的独到之处。考古学家樋口清之（Kiyoyuki Higuti，1909-1997）在《大自然和日本人》中提到"日本人是喜爱自然的，这是因为日本人认为大自然的美是最基本的美。日本人最初的性格和审美意识的形成，在某种程度上是由他们生活的自然环境所决定的"①。评论家多田道太郎（Mititarou Tada，1924-2007）在《日本文化的构造》中也指出："日本文化中固有的一些东西都是通过日本自然中的美感、丰富感、清澈透明感表现出来的"②。日本美术的传统，就是依托于日本人的自然观而形成，在自然中形成创造性的自我性格，自然界中的形、色、态又被集中反映在日本文化中，形成日本人特有的审美方式。

2. 王朝文学的主题运用

日本国的山水，除了高耸的富士山③，其他都是优雅精致的，犹如刻意雕琢一般。这样明媚的风光，对于整个民族而言也是一种美育，对自然的鉴赏也成为普遍的习性。《徒然草》的序文中提到："在花间鸣的黄莺，水里叫的青蛙，我们听到这些声音，就晓得一切有声的生物，没一样不会作歌。"④这样的自然审美趣味已融于日本民族的内心，正是贵族王朝的文学喜好的主题。

日本文学起源于公元 7 世纪的《万叶集》，随着时间推移，发展出了众多的文学流派。平安初期，受中国唐代文化影响，在天皇新政的律令体制之下，贵族大名都热衷于儒学文章之道，形成汉诗文集的全盛时期。其中最著名的文学作品有女作家紫式部⑤撰著的《源氏物

① [日] 樋口清之. 日本人の歴史 1 自然と日本人 [M]. 東京：講談社，1979：65.
② [日] 多田道太郎. 日本文化の構造 [M]. 東京：講談社，1972：98.
③ 富士山海拔 3776 米，位于东京西南方的静冈县，是一座休眠火山，也是全日本 250 余座火山中形态最简洁、最壮观的一座。多少年来人们用无数的艺术形式表现和赞颂它，富士山已成为日本人精神归宿的圣地。这不仅是对自然优美景观的单纯赞誉和景仰，从中体现出的是日本人基于神话传统的历史观和崇尚自然的人生观，也是日本民族审美创造的底蕴。
④ 《徒然草》：吉田兼好著，写于日本南北朝时期（1336-1392）。《徒然草》与清少纳言的《枕草子》并称日本随笔文学的双璧。书名依日文原意为"无聊赖"，也可译为"排忧遣闷录"。全书共 243 段，由互不连贯、长短不一的片段组成，有杂感、评论、带有寓意的小故事，也有社会各阶层人物的记录。
⑤ 紫式部（Sikibu Murasaki，约 973 年 -？）：日本平安时代女作家，中古三十六歌仙之一。本姓藤原，字不详，式部是她在宫廷服务期间的称呼，因其兄曾任式部丞，当时宫中女官多以父兄之官衔为名，故称为藤式部。后来她写成《源氏物语》，书中女主人公紫姬为世人传诵，遂又称作紫式部。

语》①和清少纳言②的《枕草子》③，她们描写了贵族的生活感情和宫廷生活的体验，此外还有日记、随笔和小说，是贵族王朝文学的全盛时期。欲将孤独的自我重构于文学世界的作者们，敏锐而细致地捕捉到了宫廷贵族生活的现实场景和情趣，通过与自然主题的融合，将其鲜活而忧伤地描述出来，表达了人生无常的佛学观和以哀为极致的美学观，从而迎来了日本文学史上的黄金时代。

热衷结交宫廷贵族的上层市民的本阿弥光悦和俵屋宗达从一开始就紧贴贵族的审美喜好，题材几乎全部取自平安贵族王朝的文学，尤其是《源氏物语》《伊势物语》的场景、和歌中的词句以及花草和流水，此外还有松、竹、梅、鸟等自然题材，同时具有世俗性。在教育水平普遍较高的江户时代，市民大众多少具备一些古典文学的知识，他们在欣赏作品时更能够感受其中的趣味（图2-10）。

图2-10
《伊势物语绘卷绘本大成"大型本"》
第一册
爱尔兰都柏林图书博物馆藏

① 《源氏物语》：是由日本平安时代女作家紫式部创作的一部长篇小说，也被认为是世界最早的长篇小说，对往后日本文学之影响极大。"物语"是日本的文学体裁。作品的成书年代一般认为是在1001—1008年间。
② 清少纳言（Sei Shonagon，约966-1025）：日本平安时期著名的女作家，中古三十六歌仙之一，与紫式部、和泉式部并称平安时期的三大才女，曾任一条天皇皇后藤原定子的女官，少纳言是她在宫中的官职。
③ 《枕草子》：平安时代女作家清少纳言创作的随笔集，大约成书于1001年。作者在宫廷之中任职期间所见所闻甚多，她将其整理成三百篇，从几方面来记述。《枕草子》最为核心的内容实际上就是表达作者的感受以及感悟，不仅能够将作者积极的生活态度呈现出来，同时不乏表现散文的特点。本书开日本随笔文学之先河，与《源氏物语》、《徒然草》并称为日本的三大随笔。

选用文学性主题的独创性在12世纪院政时代①的绘卷中发挥得淋漓尽致，尽管如此，其原型之一依然可以从中国的"变文""变相"中找到源头。变文是一种起源于唐代的说唱文学体裁，也称为"变"，最初内容主要为佛经故事，但随着时间的推移，其内容范围逐渐世俗化，发展为中国通用的"俗讲"②教本，日本佛教天台宗山门派创始人圆仁法师（Ennin，793-864）留唐近十年，他广泛寻师求法，足迹遍及中国近十省诸地，在用汉文写的日记《入唐求法巡礼行记》中记载他曾在唐朝见过这种"俗讲"。为敷演佛经变文的内容而画成具体图像称为"变相"。变相中有保罗·伯希和（Paul Pelliot，1878-1945）在敦煌发现的《降魔变》③，富有动感的线条和栩栩如生的画面描绘与12世纪"男绘"系列绘卷之间存在因果关系。

　　唐朝的"俗讲"传入日本后，成为诸如《今昔物语集》④之类民间传说的母体，变相推进了日本绘卷的发展。俵屋宗达受室町时代绘卷影响很深，追求作品的独特风格，从他的作品来看，采用过的绘卷有《西行物语绘卷》⑤《异本伊势物语绘卷》《保元物语绘卷》《平治物语绘卷》⑥《北野天神缘起绘卷》⑦《执金刚神缘起绘卷》等，

① 院政时代（1086-1192）：指日本政权由摄关转移到幕府的过渡时期的政治体制。院政时代是日本历史上继摄关政治之后的一个时代。白河天皇为对抗摄关，退位为太上天皇。居住在白河院，依靠中下层武士，招募军队，建立朝廷百官，频频颁布院宣，成为政务的仲裁者，最后出家为太上法皇，仍掌握大权。以后天皇多遵循此例。
② 俗讲：中国说唱文学体裁名。由六朝以来的斋讲演变而成的，指古代寺院应用转读（咏经）、梵呗（赞呗）、唱导等手法进行佛经的通俗讲唱，流行于唐代。其主讲者称为"俗讲僧"。这种讲演因地制宜地通过杂说因缘比喻，使一般大众更易理解佛教经论义理，从而达到了随类化俗之目的。在古代，俗讲对于佛教义理的普及有巨大的推动作用。
③ 《降魔变》：描绘牢度叉与舍利佛斗法的绘卷，水墨纸本，27.5cm × 571.3 cm；现藏于法国国家图书馆，伯希和敦煌文献，编号：P4524。
④ 《今昔物语集》：日本平安时代（794-1185）末期的民间故事集，旧称《宇治大纳言物语》，相传编者为宇治大纳言源隆国，共31卷，故事一千余则。
⑤ 《西行物语绘卷》：描绘西行一生的画卷。绘于13世纪后半期，纸本设色。原本推测有4至5卷，现仅有2卷。据传作者为土佐经隆，细密的线描和柔和的色调画风中有着精炼的韵味。
⑥ 《平治物语绘卷》：描绘有关平治之乱的故事，叙述保元之乱（1156年）中立有战功的源义朝与平清盛的争权，并涉及藤原信赖与藤原通宪（信西）的斗争。作于13世纪的镰仓时代，东京国立博物馆藏。
⑦ 《北野天神缘起绘卷》：作于13世纪，绘卷收录有北野天满宫始创由来，即为了将因谗言卒于发配之地的菅原道真（845-903）的灵魂作为天神加以祭祀而初创北野天满宫，同时还收集有相关灵验谭。在社寺缘起绘卷中也属于流传最广的作品，且遗留作品较多。在诸多流传下来的缘起绘卷中本绘卷被称为"弘安本"，从北野天满宫所藏的3卷中流散至民间的绘画，现分别藏于本馆以及大东急记念文库、美国西雅图美术馆（America Seattle Art Museum）等处。

第二章 琳派的艺术特征

例如作品《舞乐图屏风》有很高的可能性取材于《应永古乐图》。

琳派在世俗化主题创作中体现出大胆革新的魄力，那么与同时代其他画派的绘画相比较有何区别呢？土佐派的屏风绘在室町以后以描写《源氏物语》等古典文学为题材的传统立足，尤其是土佐光吉作为当时源氏绘画第一人具有深刻的影响力。美国纽约大都会博物馆藏《源氏物语图屏风》（图2-11）是土佐光吉传世大作中为数不多的真迹，四曲一双的屏风分别描绘《源氏物语》"关屋""行幸"以及宇治十帖之一"浮舟"的场面，描绘的景色是以其他京都舞台

图 2-11
土佐光吉
《源氏物语图屏风》
纸本　金地　设色
四曲一双
各 166.4cm×355.6cm
16 世纪末至 17 世纪初
美国纽约大都会博物馆藏

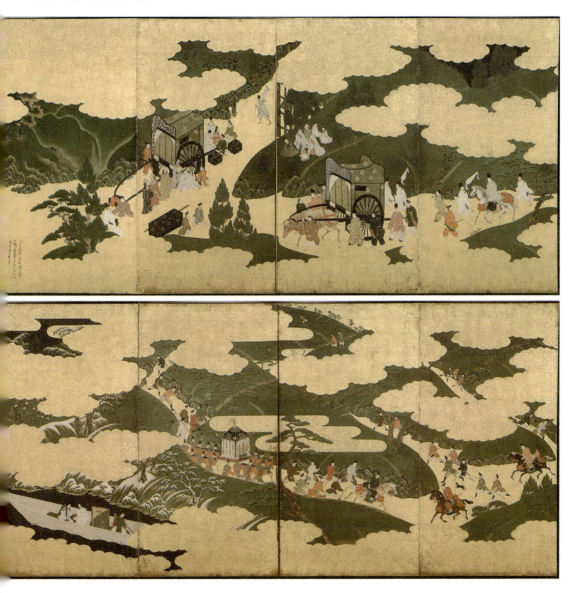

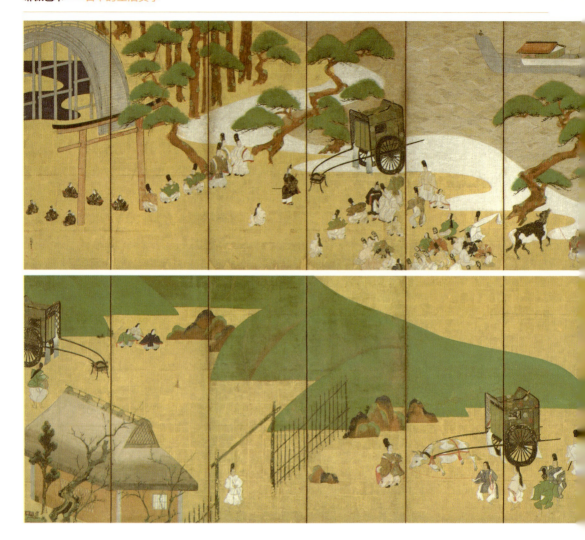

为题材对照性绘画的。俵屋宗达的《源氏物语关屋澪标图屏风》（图2-12）从画题到构图的选择都与之有共同之处，学界推测宗达很有可能参考了土佐光吉的作品，两者都是利用传统的物语绘在屏风上扩大再创作，但却有非常不同的意趣表达。

　　土佐光吉《源氏物语图屏风》左双"关屋"表现空蝉随夫伊豫介返京偶遇去石山寺还愿的光源氏的画面，两队车马在横长画面中表现出行进的动势；右双"行幸"表现冷泉帝行幸大原野，列队出游规模宏大的场景；"浮舟"表现了源氏之孙匂宫和情人浮舟独坐在宇治川轻舟上的场景，这一画面和"行幸"的场景一起出现在右双屏风中。土佐光吉用几乎相同的色调构成两幅不同的画面，横向

图2-12
俵屋宗达
《源氏物语关屋澪标图屏风》
纸本　金地　设色
六曲一双
各152.2cm×355.6cm
17世纪前期
日本静嘉堂文库美术馆藏

惯用架空的金云将两幅画面紧密连接在一起。同样室町末期的作品《澪标图》描绘的是较小的屏风，画面中央部分有鸟居与太鼓桥表示住吉社头，源氏一行等境内聚集的人物散在松林之中。可以看到土佐派的构图欠缺重点，横长的画面彷佛就是绘卷的再现，仅仅是将比较流行的物语绘卷的感觉用在屏风绘中。

而俵屋宗达的《源氏物语关屋澪标图屏风》选取了海浜的"澪标"与山野的"关屋"两个章节情景相互对照，他有意识地将象征住吉的鸟居和太鼓桥的场景放在画面左上端，以源氏为中心的人物群出现在画面右下方，上方的松林与人物混在一起，形成了海、松林、人物、桥几个重点区分；画面完全排除金云和霞彩而构成一个明朗的空间，形成一个装饰画面的整体。屏风中的人物甚至梅树、牛等，每一个几乎都是借用绘卷里的古老素材，这并非简单绘画场面的阔大，而是极具装饰意图的整体，这是与土佐派源氏绘屏风大不相同的地方。俵屋宗达以古典文学、物语的出典为题材，又不拘泥于特定主题的出处或故事，只要是适合场景、造型和元素都可以拿来使用在绘画中。由此也可以看出，相对于整体画面的装饰创作需求，宗达对于故事性的意识比较稀薄，在之后创作的《关屋图屏风》（图2-13）中，宗达完全省略了背景，纯金的背景上只描绘了为给源氏等人让路而停车等待的空蝉一行，更加极致简洁。

图 2-13
俵屋宗达（传）
乌丸光广 题字
《关屋图屏风》
纸本 金地 设色
六曲一扇
95.5cm×273cm
17 世纪
日本东京国立博物馆藏

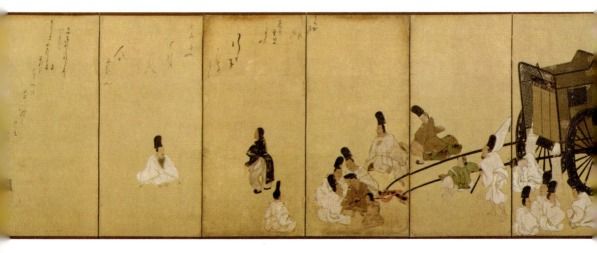

传俵屋宗达所画、江户初期代表歌人乌丸光广①题词的《茑的细道图屏风》（图2-14）具有十分重要的价值，作品取材自《伊势物语》"东下"一段中宇津山的场景，这也是琳派艺术家莳绘创作时非常喜爱的名画题材。其他艺术家更多关注对主人公一行翻越宇津山与修验者们相遇的情节性描写，然而宗达表现的屏风上完全省略掉了人物，山脉一字排开，常青藤的叶子与两种金地用不同的色彩差暗示了细道，始终是极其象征性的表现。画面要素最大限度地呼应主题，

图2-14
俵屋宗达（传）
乌丸光广 题字
《茑的细道图屏风》
纸本 金地 设色
六曲一双
各159cm×361cm
17世纪
日本京都相国寺

① 乌丸光广（Mistuhiro Karasumaru, 1579-1638）：日本江户时代前期的公卿、歌人、能书家。官位为正二位权大纳言。研究二条派歌学，致力于歌道的复兴。

将意味不明的花草图进行抽象化处理，是极其典型的物语绘的设计化作品案例。

尾形光琳尤其擅长以《源氏物语》《伊势物语》等古典文学为题材创作崭新的装饰画及设计，这与他从小就培养的良好上层市民文学素养不无关系，同时也是受到宗达的影响。尾形光琳的《燕子花图屏风》（参见图1-22）也是从江户时代知识阶层享受知识游戏感觉中得到的启发，可以看到他的作品与宗达对传统美学的抽象设计性表达一脉相承。假设在《燕子花图屏风》中将《伊势物语》的暗示性痕迹完全抹去，那么相比《茑的细道图屏风》，燕子花图则更难以理解。但作品不能单纯被归为植物主题的绘画，古典文学艺术才是其侧重的第二个实体。白根治夫[1]提出以观众"已经理解了文本的文化或文学价值，认识到它是价值的象征和表象"[2]为前提，"只由包含暗示文本的印象构成"[3]，这是一件以隐喻的引用法而成立的作品。理解作者的意图后再来欣赏作品是上层贵族的雅趣，《伊势物语》以和歌为支柱，和歌本身就是如白根治夫所说的"共同体语言"[4]。光琳在物语绘、花草绘中有其自身的观察判断和解释，这正是他天才创作意识的体现。

琳派广泛采用文学故事题材，将文学与绘画相结合，以自然风雅为媒介的艺术表现形式，纯化故事情节和画面，以装饰性手法将王朝贵族的审美趣味逐渐过渡到市民阶层。这种将自然装饰之美和文学的趣味性相融合所体现出来的独特魅力，不仅限于古典文学，在和歌绘中，琳派借助文字基础而充分发挥了绘画的特长。

和歌是日本的一种诗歌，由古代中国的乐府诗经过不断日本化发展而来，这是日本诗相对汉诗而言的，和歌包括长歌、短歌、片歌、连歌等。随着时间的推移，作短歌的人愈来愈多，短歌有五句三十一

[1] 白根治夫（Haruo Shirane，1951- ）：哥伦比亚大学东亚语言文化系教授，研究日本文学、文化史及视觉文化。
[2] [日]白根治夫「物語絵？座敷？道端の文化 － テクスト，絵，パフォーマンスの諸問題 －」人間文化研究機構 国文学研究資料館編『アメリカに渡った物語絵 絵巻？屏風？絵本』[M]. 東京：ぺりかん社，2013：32-33.
[3] [日]白根治夫「テクストとイメージの関係」ハルオシラネ編『越境する日本文学研究 カノン形成？ジェンダー？メディア』[M]. 東京：勉誠出版，2009:100-103.
[4] [日]白根治夫、鈴木登美編『創造された古典 カノン形成？国民国家？日本文学』[M]. 東京：新曜社，1999：35.

个音节，是一种日本传统定型诗，格式为五、七、五、七、七的排列顺序，据日本最早的诗集《万叶集》记载，第一首和歌作于公元757年。《万叶集》与《古今集》《新古今集》并称日本三大歌集，是现存最早的和歌总集，收录629年至759年间的作品4500余首，这130年是和歌发展的黄金时期，文学史上又称"万叶世纪"。

9世纪末，随着假名文学的出现，日语以及日本人心情的表达变得容易起来，因而使用假名文字表现的国文学取代了汉诗文的现象开始繁盛。假名文学从一开始就与和歌有着密切联系，通过女性的手笔，那些不具有汉字、汉文的公开性的假名文学变得特别精炼，并得以弘扬，形成当时一股从复兴和歌文学向女性假名文学发展的潮流。

书写和歌的色纸及册子中运用了料纸的装饰美，本阿弥光悦与俵屋宗达合作大量的行书和歌就是琳派将自然装饰之美和文学的趣味性相融合的早期体现，随着南北朝时期连歌的流行，这种倾向愈加明显。在公家贵族的家用陈设中，砚箱与书桌上经常会书写长连歌作为装饰。江户时期，以"苇手"为中心的漆艺与文学创意关系发生了很大变化，由本阿弥光悦创始、尾形光琳继承的琳派莳绘中，这种关系带来了绘画上的转机。

图 2-15
本阿弥光悦
《舟桥莳绘砚箱》
24.2cm×22.9cm×11.8cm
17 世纪
日本东京国立博物馆藏

从本阿弥光悦遗留下的漆艺作品中，我们可以看到绝大部分也是取材于日本古典文学。东京国立博物馆藏光悦作《舟桥莳绘砚箱》（图 2-15）就是引用《后撰和歌集》①的"东路佐野舟桥渡，知我长思未有人（原文：東路のさのの舟橋かけてのみ　思ひわたるを知る人そなき）"为主题②，在独特

① 《后撰和歌集》：是受村上天皇的命令编纂的第二部敕撰和歌集。体裁模仿《古今和歌集》，分为春（上·中·下）、夏、秋（上·中·下）、冬、恋（六卷）、杂（四卷）、离别（附羁旅）、贺歌（附哀伤）共20卷，总歌数为1425首。将贺歌和哀歌一同收录，是较为独特的。
② [日] 小松大秀.漆艺品中的文学意匠再考[J]. MUSEUM, 2000:564号刊.

第二章　琳派的艺术特征

的壳鼓起制作而成的砚箱盖子表面作全体组合的金地，薄肉高莳绘描绘流水和舟，用黑色的铅板做成桥挂在上面，银板切割成歌文字的形状散落镶嵌在画面上，但是在绘画中只表现了舟和桥，引用歌的内容几乎都是直接用的文字表现。

同样MOA美术馆藏《樵夫莳绘砚箱》表现了《源氏物语》的"早蕨"帖，《子日莳绘棚》是《源氏物语》"初音""夕颜""关屋""桥姬"各段文学的创意表现。这些古典文学创意在室町时代的砚箱或手箱等莳绘作品表现上十分盛行，创意中的苇手绘风将文字的出典明确下来，光悦将文字配在上面，是象征的意向表达。大和文华馆藏《群鹿莳绘螺钿笛筒》（图2-16）、东京国立博物馆藏《芦舟莳绘砚箱》、滴翠美术馆藏《扇面鸟兜莳绘料纸箱》等都属此类方式的创作。

室町时代还流行歌绘，琳派用绘画的形式表现歌的意境，特别是以中世的和歌之神（住吉明神）或小仓山、龙田川等著名的歌枕①为主题创作的作品广为流传。江户时代之后，有相当多的作品留存了下来，较容易解读的作品有《樱西行莳绘砚箱》，砚箱表面盛开的樱花以及怡然自得的老僧身影，至今都让人赞赏不绝，画面是根据《山家集》②的"睡在春天的花下直到死去，在望月之时（原文：ねがはくは花の下にて春死なん、そのきさらぎの望月の頃）"和歌而创作的。还有《女郎花莳绘砚箱》描绘女郎花盛开的秋野上的马匹，根据《古今和歌集》卷四收录的歌人僧正遍昭③的歌"被快乐折断的女郎花，我只败落来与人语（原文：名にめでて折れるばかりぞ女郎花、われおちにきと人に語るな）"而创作。《佐野之渡莳绘砚箱》是将和歌绘画化作品的代表作，骑马渡河的白面贵公子的形象收录在《新古今和歌集》卷六藤原定家和歌"停住马，连积了的雪都没有像掉下来般的影子，黄昏时分、佐野渡口的雪（原文：

图2-16
本阿弥光悦
《群鹿莳绘螺钿笛筒》
17世纪
日本大和文化馆藏

① 歌枕：和歌的一种修辞方式。最早出现于《万叶集》，在古今集时代得到成熟，《万叶集》中出现了大量的地名，其中一些地名由于被和歌注入了一些特定的感情背景，变得著名起来，后人再用这些地名时，就会有一种约定俗成、不言而喻的形式所表现，《古今和歌集》以后，就把这种地名称作"歌枕"。并作为一种修辞手法被固定下来。
②《山家集》：是平安末期的歌僧西行法师的歌集，咏叹自然和人生的无常之世。是西行法师与俊成、良经、慈圆、定家、家隆等六家集之一，别名为《山家和歌集》《西行法师歌集》。
③ 遍昭（Henjo，816—890）：平安时代前期的僧人、歌人。俗名良岑宗贞。号花山僧正。六歌仙或三十六歌仙之一。

驹とめて神打はらふかげもなし、さののわたりの雪の夕暮)"的绘画表达。

尾形光琳作《住江莳绘砚箱》也是箱盖鼓起造型，表面用金箔打底进行各种组合，歌文字散落银制全部画在了砚箱的表面，表达"住江岸边有浪的夜晚，梦中看到模糊的路人（原文：住江の岸による浪よるさへや，夢のかよひ路人めよくらむ)"的场景。漆艺专家小松大秀（Taishu Komatsu，1949— ）指出"光悦、光琳派的莳绘作品多以古典文学为主题，在十分注意保持苇手这样传统手法意识的同时，对文字的造型及切口都有所创新"[1]。以古典文学为主题进行创作的琳派莳绘作品，一般观众并不能立刻解读出歌意，但另一个层面日本民族对于和歌的喜爱是将其作为一种"知"的游戏，以这样的方式来制作和欣赏，契合了大众对宫廷贵族王朝文学的喜好，并以此为主题逐渐走向大众的世俗文化需求。

装饰的琳派与严谨的狩野派也展开过竞争。一方面，有钱有闲的贵族极尽奢华之能事，另一方面，德川家康试图将整个"武家"训练成斯巴达式的勇士，这种两极分化导致了德川时期生活的动荡。17世纪，日本没有尖锐的社会矛盾，狩野探幽和俵屋宗达的艺术影响力不相上下。然而，18世纪早期至19世纪早期，日本艺术受政府改革的影响趋于保守，反对奢华且用色节制。虽然唯美而有古典美学修养的琳派更受生活奢侈的大名青睐，但琳派与狩野派的并存，也反映了天皇与幕府不同的审美取向。概括而言，琳派更符合皇室贵族气质，而狩野派善于体现封建领主的威严。藤原家族之类的贵族认为纸醉金迷的生活再正常不过了，他们沉迷于日本文学与和歌情怀成为彬彬有礼的贵族和绅士，而不是中国儒家哲学的中庸之道。因此，我们就不难理解琳派为何特别钟情于表达日本题材、皇家装饰和大名奢侈生活，为何喜欢回归自然，这些被称为"日本印象派"[2]的天才，是德川艺术的灵魂人物。

[1] [日] 小松大秀. 漆艺品中关于苇手的表现及其发展历程[J]. MUSEUM，1983：383号刊.
[2] [美] 费诺罗萨. 中日艺术源流[M]. 夏娃，张永良，译. 长沙：湖南美术出版社，2015：286.

3. "月次绘"中的自然观

一如前文提到日本的风土,日本人对四季更替的意识根深蒂固,因而文化艺术对季节的变化异常敏感,这种自然情感在"月次绘"中有了另一种表现。月次绘也称"四季绘",镰仓时代早期,诗人藤原定家[①]在每月绘制的画作上创作诗歌,该诗歌主题成为后世月次绘的传统。平安时代中期,描写日本风景、风俗的障屏画与和歌结合而流行,月次绘是最重要的题材,画人们将一年12个月的活动、风俗、自然的变迁作为画题选出,按月或四季的顺序排列,经常表现在屏风、隔扇的连续构图中。从收录在敕撰集、私家集等同时代的和歌集和书刊中,可以了解到丰富的月次绘画题,主要体现在四季风物和花卉蔬菜的描绘上。

矢代幸雄在《日本美术的特质》中提到日本美术的第三个特质就是以植物为主题的作品比比皆是。日本植物的繁茂,受惠于温带充足的日照与降雨量,优美的森林及种类繁多的草木,养育在这样山野中的日本美术如同"日本自然的植物园",费诺罗萨在《中日艺术源流》中指出:

> 自然界中线条的色彩和无穷之美,被超一流的艺术天才领悟,并用线条和色彩表现出来。从这一意义上来说,琳派可谓全世界最伟大的花卉画派。他们将地位稍显次要的花卉题材表现得如此尽善尽美,将其上升到与希腊人体艺术同样尊贵的高度,触及大自然的灵魂。[②]

实际上,对自然的描绘更多的是对应四季的自然情趣,"风物"一词语出中国晋代诗人陶潜《游斜川》诗序"天气澄和,风物闲美",可以释义为:(1)风光景物;(2)风俗特产;(3)风俗、习俗。层次分明的四季风物,影响日本人的灵感和思维,在琳派的艺术创作中也有明显的体现。首先是季节感影响艺术创作的思想感情,创作来源于艺术家对事物的感觉,而四季分明的季节感影响着他们的

① 藤原定家(Fujiwara no Teika,1162–1241):日本镰仓时代初期公家、歌人。被誉为日本近代最初的诗人。
② [美]费诺罗萨.中日艺术源流[M].夏娃,张永良,译.长沙:湖南美术出版社,2015:286.

琳派艺术——日本的生活美学

图2-17
《古今和歌集序》
（局部）
12世纪
日本大仓集古馆藏

思绪，这些四季风物让琳派艺术家感受到大自然之美的同时，也会发生情感上的变化。《枕草子》中写道："春天最美的是拂晓，夏天最美的是夜晚，秋天最美的是黄昏，冬天最美的是清晨。"这些描绘都是源于大自然四季风物的季节感，不同季节的景色给予艺术家以不同的创作灵感。

日本人将对自然的热爱深深地融入季节变化和路边的野花秋草之中，尤其认为秋天是最能表现人类时间意识的季节。例如日本古典文学宝库《古今和歌集》[1]（图2-17）中春天为二卷，夏天为一卷，秋天有二卷，冬天为一卷，咏唱春天和秋天的歌的数量最多。这是因为秋天有一种非常的感伤情怀，给人一种时间易逝的强烈意识。和歌诗人若山牧水[2]写有这样的诗歌："秋草如花，太过令人怀念（原文：かたはらに秋草の花かたるらく、過ぎにしものはなつかしきかな）。"

秋天的过去，最令人深刻感怀，这是以悲为美的民族物哀情怀的体现。而能表达这种情感的非秋草莫属。秋草并非枯草，而是各种芒草植物、胡枝子花、桔梗花、女郎花等，尤其是女郎花呈黄色，这种颜色在天平时代非常受人喜爱。正仓院[3]藏公元750年左右天平年代的《弥陀绘盆》中就描绘有秋草。与之相比，在中国的传统绘画中，几乎没有发现以秋草为主题的作品。日本人自古善于以和歌为主题

[1]《古今和歌集》成书于公元905年，是日本第一部"敕撰（天皇敕命编选）"的和歌集，与我国的《诗经》一样，反映了当时的人文风貌。由纪贯之、纪友则、凡河内躬恒、壬生忠岑共同编选而成。简称《古今集》，与《万叶集》《新古今集》一起是日本文学史上公认的最重要的三部古典和歌集，对此后的日本民族诗歌的创作产生了深远影响。

[2] 若山牧水（Bokusui Wakayama，1885-1928）：战前日本的和歌诗人。本名繁。喜爱旅行，咏唱在旅途的各个地方吟咏和歌，在日本各地都有一座歌碑。

[3] 正仓院：即日本奈良东大寺内的正仓院，是用来保管寺内财宝的仓库，建于公元8世纪中期的奈良时代。日本正仓院收藏有服饰、家具、乐器、玩具、兵器等各式各样的宝物，总数约达9000件之多。正仓院中的宝物一半以上来自中国、朝鲜等国，最远有来自波斯的宝物。有一种说法甚至认为，"正仓院是丝绸之路的终点"。

作为绘画题材,文学中对自然易逝的感伤情怀也自然表现在美术作品中。

季节感同样影响着艺术家的性格,通过影响其性格进而体现在作品当中。一方面,无常的自然灾害使日本人带有强烈的顺应自然、敬畏自然之心;另一方面,日本气候影响下的日本人性格是委婉、含蓄的,因此作品的表达也多较为委婉、内敛,艺术创作往往利用四季风物表达自己的感情,借景赋情。

酒井抱一晚年致力于《十二月花鸟图》(图2-18)的连作是大江户的花鸟赞歌,他在藤原定家的月次花鸟和歌传统造型上,加入江户町众的季节感,选择丰富的元素,巧妙引用在京都、大阪流行的圆山四条派花鸟画对角线构图中,将琳派特有的"溜达"技法应用在抒情性的花草表现上,以此确立了具有优美现代性的"抱一花鸟画"样式,后人将之称为抱一画业集大成之作。

从宫廷走向大众的世俗化主题贯穿整个琳派谱系,可以看到日本民族多愁善感、情绪纤细而深凝的艺术性在琳派作品中体现得淋漓尽致。讨论日本民众的艺术生活,诗歌、音乐、绘画、雕刻、园林、建筑、衣饰乃至一切生活形式,自然观与文学性充盈其间,无处不有美的痕迹。由统一的典章制度和学术的宗教信仰两种艰深文化成熟起来的艺术,本身带着贵族的气质,内容厚重,形式具有特殊的审美趣味,加之日本人对于自然美玩赏的微妙情趣,琳派艺术的优雅精致可以标榜为日本民族审美的极致。

图 2-18
酒井抱一
《十二月花鸟图》(部分)
绢本　设色
各 140.2cm × 49.3cm
1823 年
日本宫内厅三之丸尚藏馆藏

三、抽象的设计性

琳派艺术所表现的抽象设计性是日本民族传统美学的投射，琳派通过平面的构成、非对称与余白、纹样等要素将日本传统美学过渡到日常生活的各个领域。正如美术史学家泷精一（Taki Seiichi，1873-1945）指出："日本美术因为有精神性而变得抽象。"[1]日本艺术的一大特征是或多或少偏于"抽象的"方向，欧洲15世纪尼德兰地区的肖像画、17世纪荷兰小画派所表现出的具象写实主义，并没有在日本美术史上出现。从《信贵山缘起绘卷》到《北斋漫画》，人生喜怒哀乐的敏锐观察家们一直试图通过线的整理、要点的夸张、抽象化的提炼来表现所观察到的结果。而一些试图表达内在情感的画家，则通过水墨画来接近抽象的表现主义，达到极致的"气韵生动"。

然而，始于《源氏物语绘卷》、经俵屋宗达发展、由尾形光琳继承下来的琳派绘画的抽象性，并不属于上述类型，而是基于纯粹造型动机的一种美的几何学的抽象性。从某种意义上说，琳派是日本近代设计的开端。

1. 平面的构造

创作于12世纪的《源氏物语绘卷》是日本物语文学绘卷的经典代表作，也是现存最早的绘卷。它依据长篇小说《源氏物语》的54回故事内容，每回选出1—3个精彩片段，连环画式地画在卷轴上，共十卷，一百幅点洒着金银箔的彩图，并配以飘逸的假名书法，抄录原作的美文与绘画相呼应，从样式到技法都可视为大和绘的集大成者，不仅规模宏大，而且在绘画手法上也极尽奢华。绘卷现仅存19幅，分别藏于名古屋市德川美术馆和东京五岛美术馆，与《伴大纳言绘词》《信贵山缘起绘卷》《鸟兽人物戏画》并称日本四大绘卷。

[1] [日]三井秀树. 琳派のデザイン学[M]. 东京：NHKブックス，2013:115.

如果说《源氏物语》是日本文学的最高表现，那么《源氏物语绘卷》则是同一文化下产生的最高的造型表现。加藤周一通过对《源氏物语绘卷》的欣赏和研究，回答了什么是日本之美。他指出：

> 《源氏物语绘卷》的完成，在这个国家的感觉历史上是一件起决定性作用的大事。绘画部分……如果根据纯粹的绘画要素用一句话来概括的话，那就是以直线分割画面的技法纤细微妙至极，其程度之高古今未有。据我所知，不仅日本绘画史上没有，恐怕在世界绘画史上也没有能与之媲美的。如果将其称之为绘画几何学，那么，有意识地研究这种几何学的是荷兰画家蒙德里安，而进行更高的感觉的推敲是绘制了《源氏物语绘卷》却没有留下姓名的日本人。①

《源氏物语绘卷》属于当时所谓的"女绘"②，与多表现寺院的缘起、战争等重大题材，以线条为本位的"男绘"相对应，使用浓抹重彩的作画技法，多以平安贵族的恋爱生活为主题，以室内描写为中心。因此在构图上既非焦点透视，也非我国古代绘画的散点透视，而是采用独特的自上向下的斜俯视角度。另外，既是俯视，却又不画房子的屋顶，这是为了使观者可以看到屋内的情景，这种无屋顶的鸟瞰式构图，日语称"吹拔屋台"。卷轴一旦从右向左打开时，观者的眼光便自然地随着动作，从右朝左俯瞰。将人物置于室内、庭园、回廊等无顶空间来描绘，人物形象与屋外自然景物的描绘相结合，还通过各场面不同色调的微妙变化，来表现季节时令的推移以及衬托人物的心境。这种透视关系被西方学者称为"斜面——等角透视"，画师在略去屋顶的同时强化画面斜线效果，以此来营造空间的纵深感，这样便摆脱了中国传统绘画平视和散点透视的局限，呈现出独特的日本形式意味。

分割画面的直线由门楣、边框、栏杆、柱子、帘子以及建筑的其他部分组成，虽然与无顶房屋式俯视构图有关，但是典型的画面

① [日]加藤周一. 日本艺术的心与形[M]. 许秋寒, 译. 北京：外语教学与研究出版社, 2013:272-273.
② 女绘：散见于平安时代文献中的绘画用语。推断是贵族和宫廷女性们所喜爱的富有情趣性的故事画，技法上擅用浓彩作画，多为《源氏物语绘卷》（德川·五岛本）样式。另外，在同时代文献中出现"男绘"的用语，形式上与女绘相对应，可以解释为以线条为本位的绘画。

往往是通过多条从左下到右上的平行线来分割,再通过几条垂直线来分割细长的空间。这种分割空间的方法,巧妙配置了复杂的形状和色彩,从"宿木一""宿木二"(图2-19)的画面中可以看到对纯粹抽象空间的处理手法。这种技巧虽然不是《源氏物语绘卷》的独创之处,但是它所表现的所有的垂直线,无论长短都很规范,

图2-19
《源氏物语绘卷》
宿木一、宿木二
12世纪
日本名古屋德川美术馆藏

由直线分割而成的空间给人以稳定感,空间与色彩达到完美的统合协调。

《源氏物语绘卷》对于日本民族艺术空间的表现具有重大意义,俵屋宗达的屏风就是以这种优雅的空间构造感觉为根基发展而来。从《源氏物语绘卷》到琳派,随着时代的变迁,绘画形态发生了很大变化,然而始终不变的是日本民族在艺术空间上对构造的把握与感觉。琳派艺术家以《源氏物语绘卷》为基础探索日本式画面分割的构成,达到将现实空间抽象化,并与局部细节的精密描绘形成鲜明对照,强烈的宇宙观和时间感中带有意味深长的余韵。

日本美术善于将对自然的感觉主义情怀和细腻感受高度完美地统合在一起,通过抽象与工笔结合的表现,达到统一且和谐的格调,呈现出既抽象又写实的设计性特征。这样的表现方式在中国很少见到,在欧洲美术史上也不曾出现,从这个意义上说,这是日本人所有创作中最具独特性的手法。一方面是感觉主义情怀走向形式主义的抽象性,另一方面是细腻感受而关注脱离整体的具体事物,两种不同的表达形式,体现出日本美学的特质。

作为日本美术精髓的琳派艺术把这种形式主义的抽象性与脱离整体的具象性综合起来,创造出至高的和谐,从而形成它的第三个特征,即平面的构造。琳派十分强调画面的位置关系及空间的动势,这种平面的构造倾向贯穿于琳派作品的始终,靠等质平面上主题间的相互距离和位置关系创造出来,又通过色彩的明暗选择加以强化;对个别具体对象物处理应用大胆"变形"的同时,又十分注意对细节的处理,即常用的工笔画手法。

琳派的扇面屏风多是在等质金箔上贴上形状和大小完全相同而图案不同的扇面,从远处并不能看清扇面的图案,重点在于显示出扇面的位置关系。典型作品有酒井抱一的《扇面贴交屏风》(图2-20),酒井道一《四季流水扇面散图》(图2-21)等,画面中四散的扇面呈波状形排列,这种效果完全依靠形状、大小相同扇面的位置关系创造出来。扇面中描绘的山水花鸟表现四季风物,但这并非作品的重点,贯穿于作品始终的是强调整体构成的倾向,这种表现方式在土佐派和狩野派的画面上都十分罕见。

平面构成引起的画面变形和处理是琳派传统美学的抽象设计性

图 2-20
酒井抱一
《扇面贴交屏风》（右）
纸本　金地　设色
六曲一双
各 159.5cm×332cm
19 世纪
细见美术馆藏

图 2-21
酒井道一
《四季流水扇面散图》
纸本　金地　设色
二曲一扇
148cm×161cm
日本富士美术馆藏

特征。前文提到的俵屋宗达在京都养源院绘制的金地着色障屏画《松图》（参见图2-6）以细金箔打底，画面上只有一棵浓绿的松树，松叶团状虽大小不一，但颜色形状几乎相同，相互之间的位置关系是绘画的要点。没有土坡，没有沙地，也没有霞光，唯有三块假山石来强调松树的构图，形成左右不对称和不规则的起伏以及微妙安定的空间秩序。在放置时，既注意了画面的均衡，又避免了单纯的几何学秩序给人带来不规则的、交错的感觉。其匀质的金地，不失漂亮、高雅的风格，又具有鲜艳的装饰性效果。

在平面构造中，琳派作品在对个别对象物的处理中采用"变形"的手法，同时也十分关注细节的处理，即常用的工笔画手法。"变形"的代表性例作是京都养源院大殿廊下杉板门上传为俵屋宗达所画《白象图》（图2-22）和《唐狮子图》（图2-23）。狮子的鬃毛和尾巴呈漩涡状花纹，有明显的装饰性，这也是琳派以花纹组合来追求装饰效果的特点。白象的整个躯体用白蛤粉涂染，配以粗墨线条，给人以厚重强大的力量感。大面积的白色无论形是否写实，都能强调这种存在感。

简而言之，在写实的基础上，超越对细节的处理，抓住个体形态的本质，这种表现贯穿在琳派的创作中。但是，他们也和大和绘

图2-22
俵屋宗达
《白象图》
设色　杉户绘
1621年
日本养源院藏

图 2-23
俵屋宗达
《唐狮子图》
设色　杉户绘
1621 年
日本养源院藏

一样关注细节。例如俵屋宗达《源氏物语关屋澪标图屏风》的牛车车轮上纤细的装饰花纹，尾形光琳在《红白梅图屏风》中用"溜込"的手法在梅树干上画青苔，在《孔雀开屏图屏风》的孔雀羽毛表现上，用的是细笔描绘类似工笔画的技法。这样对细节的描绘，在远距离观赏整幅作品时是无法察觉的，但如果接近画面观察局部，就会被细节打动。

大画面中的工笔也是构成整体的要素，表现出琳派艺术家对与整体有关的独立局部的关心。这种表现手法早在《源氏物语绘卷》之《蛉虫》（图 2-24）中就有出现，局部可见精细地描绘了贵族吹横笛的气孔和按在气孔上的手指，横笛和吹笛人手指的屈伸是绘画的需要，用哪个指头按哪一个气孔则是演奏家的技法问题。从横笛

图 2-24
《源氏物语绘卷·蛉虫》
12 世纪
原作日本五岛美术馆藏，
此图为东京艺术大学
日本画研究室现状临摹

的指法到宗达的车轮，再到光琳的孔雀羽毛，这种用工笔画表现细节的情趣，也显示了日本文学作品的特征，更是日本文化的一个特征，在琳派的画面上明显地表现出来。

2. 非对称与余白

日本美术从传统的平面表现开始，始终保持对描绘物轮廓线的提取，轮廓线内用色面平涂的技法。这种技法也导致日本美术缺少立体感和深度、动感与存在感，同时，到近代为止的日本艺术也缺失透视感。与之相对，日本人衍生出对主题现实描写的夸张手法。而且，并不一定将对象物放置在画面视觉左右对称的中心点，而是一种有意识的创造具有"余白"的非对称性构图。

李禹焕在著述《余白的艺术》中指出"余白"并非在画面中所做的单纯的留白，而是在此基础上进行沿承与超越，通过高技巧性的安排，在空白的画布上引起共鸣效应，就可以从中感受到绘画性的真实感。[1]通过余白，可以使观者感受到作品意识与空间的可能性与无限性。自古希腊时代以来，西方绘画一直遵循以对象物为视觉中心的左右对称的构图，基本上严格遵守黄金比例的平衡感和样式化构图，这种构图法有一种非常稳定的艺术性及形式美感，也贯彻西方整体文化。在日本美术中，当然也有类似肖像画放置于视觉中心的构图，然而，具有"余白"的非对称性则是琳派艺术表现的一大特征。

琳派艺术家在一定的画面空间中展现出绝妙的构图技巧，他们擅长将主题超出画面外的破格表现方式，在画面中只画出部分重点，而不是将图像完整呈现出来。这种破格表现方式是受中国南宋画家马远和夏圭边角式构图的影响，马远的山水画突破传统中国画的全景式构图，大胆剪裁，常把山景置于一角，以山之峻峭与大片的留白形成强烈对比，位置经营独到而达极致；夏圭受马远"一角山"的影响创造出半边式构图，多用边角之势取景，巧妙利用画面上的留白，表现深邃辽阔的画境。"马一角，夏半边"的独特构图深受

[1] [韩] 李禹焕. 余白的艺术 [M]. 洪欣，章珊珊，译. 广州：花城出版社，2022.13.

日本民族推崇，在琳派艺术中表现得尤为典型。他们打破了以往繁复平整的传统构图法则，从边角式构图发展出破格的表现方式，画面上留出大幅"余白"以突出景观，使近景、远景层次分明。并在此基础上，利用笔墨技巧，运用墨色变化，使画面虚实相生，幽远深邃，给人以"无画处皆成妙境"的艺术感受。琳派形式主义的抽象性往往是从指定的某个面的构造开始，在形式上高度提炼，构成画面的元素性质越是不同，越需要下功夫提炼，以达到在任何形状的面上都能形成构造性的秩序。

俵屋宗达的《舞乐图屏风》（图2-25）运用鲜烈的原色，各画面主体适度放大而温和的表达，形成"余白"的非对称性构图，具有丰富的背景空间构成，色彩在金地中自然地融合在一起。宗达利用金色来表达权威及豪奢的象征性手法，换言之并非只是利用金属的质感，而是作为色彩表现的素材之一，这一点在他年轻时擅长的金银泥绘中就显著地表现出来。

《舞乐图屏风》描绘的是奈良时代从亚洲大陆各国传来的舞蹈和音乐的融合艺术，是与公家和神道寺院有深厚关系的"舞乐"。右双画有"采桑老""纳曾利"、左双画有"罗陵王""昆士乐八仙"等著名的舞乐，画面左上角画的是松树的下半部，右下角画的是幕布上的装饰物，松树和装饰物显示了极端的"微调作品"，这种手法在二百年后被浮世绘画师使用，是使金箔地的空间形成左上右下的一条斜轴的必要手法。松树和饰物都不是画面的目的，沿斜轴画

图2-25
俵屋宗达
《舞乐图屏风》
纸本　金地　设色
2曲1双
各155.5cm×170cm
约17世纪
日本醍醐寺藏

图 2-26
尾形光琳
《孔雀立葵图屏风》
纸本　金地　设色
两曲一双
各 146cm×173cm
18 世纪前半期
私人藏

的四个衣服飘动的舞蹈人物——两个穿红色衣服，两个穿深暗色衣服，他们形成了活动的画面中心。左侧松树下穿蓝色衣服、戴绿色面具的四个人和紧靠右侧饰物的面朝画面中央、穿白色衣服的人，对画面的整体起到了左右平衡的作用。

这样的构图，前人也曾在其他作品中使用过，但是俵屋宗达在那些作品的基础上创造出自己的"舞乐图"。不画背景，无疑让人感到了金地空间的宽阔，四个舞蹈人物创造出运动感，左边的四个人与右边着白色衣服的人物形成了左右平衡，或者说给人以画面的安定感，这一切都是宗达独特的构思。这种效果是靠等质平面上人物间的相互距离和位置关系创造出来的构造主义，又通过色彩的明暗色阶选择加以强化。斜轴上的松树为暗色，两个舞蹈的人为明快的红色，右下方的两个舞蹈的人为暗色，饰物为红色和白色，由此形成明暗旋律，通过斜轴加强动感。这是装饰，更是匠心，是动与静、变化与调和、多样与统一、明与暗在同一画面上的表现，是典型的个性化绘画。

尾形光琳的代表作《燕子花图屏风》就是把花卉样式化后置放于抽象空间，创造了千变万化的草丛流动构造。描绘的不是其中一朵花，也不是哪一片叶子，而是整体的形状，特别是决定每一草丛位置的空间整体构造。花丛与花丛之间的金箔没有画任何东西，但当我们长时间凝视的时候，似乎可以感受到水、微波、河岸和小桥等原风景。光琳的其他作品还有《孔雀立葵图屏风》（图 2-26），乾山晚年也作有《红梅立葵图屏风》，每一朵葵花都很类似，而构

图位置不尽相同，根部被屏风的底边齐齐切掉，呈一字排列的葵花，茎的高低不同，主要表现出葵花所处位置的关系。花朵很大，所以颜色越鲜艳，其位置关系越能支配画面。

琳派的抽象设计处理，并非都是依靠同形同质的对象物置放在等质的底子上来完成的。大和绘传统的等质大色面，例如小的丘陵或土坡，其边缘总是用舒缓的曲线，以此法来分割画面。以宗达所作《莺的细道图屏风》（参见图2-14）为例，画面仅以大块面的浓绿色面与金地加以分割，却极致鲜明地表现出了空间构造。浓绿色块面在宗达的《源氏物语关屋澪标图屏风》（参见图2-4）中再次出现，作为"关屋图"大画面上半部的背景丘陵而高度抽象，后来的琳派传人俵屋宗雪（Tawaraya Soestu，生卒年不详）的《秋草图屏风》两分画面的土坡完全地继承了这一特色。小画面有光悦的《樵夫莳绘砚箱》（图2-27），表现的是樵夫背着大捆柴行走。在小小的砚盒盖表面，从左中向右下形成一条舒缓的弧线，下面三分之一为金色的土，上面三分之二为暗色的背景。两色之间的樵夫，完全是写实的，其身体所处的空间利用一条舒缓且具韵律的曲线划分，又是彻底的抽象处理。

图2-27
本阿弥光悦
《樵夫莳绘砚箱》
漆绘　镶嵌
长24.3cm　横22.9cm
高10.2cm
17世纪初
日本MOA美术馆藏

3. 纹样之美

在传统美学的抽象设计中，琳派整体艺术家所创造出的纹样之美是经典的造型与象征美的表现。如同装饰文化的原点中必定有纹样的存在，在世界各地文明的发端都诞生有地域性的纹样，以这种纹样为中心繁盛的装饰文化及其构图，在世界各地具有共通性。

有史以来，人类对时代的划分并不仅限于政治体制，西方也有类似哥特风格、洛可可风格等以流行纹样和样式来作为时代的区分。美术、工艺的历史随着艺术家及时代流行，呈现出来的表现形式也有所不同，但装饰纹样的创意设计及样式，则是在连续变化的过程中加入时代样式普遍的美，成为市民大众身边的装饰之美。世界各地的装饰纹样几乎都是藤蔓性的四方连续构成的平面，古埃及文明的莎草纸及莲纹、古希腊文明的月桂、美索不达米亚的椰纹、波斯文明的葡萄等果实的创意设计装饰样式都是如此，中国有被称为忍冬纹的藤蔓植物，以及理想中装饰宝相华盖和唐草纹样都表现得极其华丽富贵。

日本的纹样诞生于平安时代的宫廷，一开始是贵族为了区分私家物品而设计的标记，随着盛唐佛教的传入，纹样装饰美术也从正仓院御物及佛教美术中发展起来，最初就是用外来的忍冬纹及宝相纹进行装饰，逐渐地，花鸟风月作为王朝贵族雅及风流审美意识的象征也成为纹样设计的元素。

日本人带着独特的自然主义视点，在吸取外来文化的同时，创造了秋草纹样、漩涡纹、青海波纹、七宝纹、花菱纹、龟甲纹、立涌纹等，从佛教纹样过渡到具有贵族审美趣味的王朝纹样。琳派基于构造主义以及非对称的特点，对于纹样设计和构图有着独特的风格，并非一面连续的纹样，而是将纹样进行布局和散点的分布，形成一种纹样的非对称性和余白之美。

琳派的纹样之美，最初是从本阿弥光悦与俵屋宗达的合作开始的，在下绘和书写诗文中提炼创造日本独特的纹样造型。在6世纪时中国的书法随佛教一起传入日本，8世纪盛行写经。著名的空海大师（Kukai，774-835）于804年入唐学习，回日本后根据中国的草书

发明了日文平假名，被称作是日本书法的"祖先"，更是与嵯峨、橘逸势并称为日本书法的"三笔"，他广学二王、智永、虞世南、贺知章、颜真卿等人笔法，深有"晋唐风韵"。书法家沈鹏曾说："以汉字为基础的书法，是一门地域性很强的艺术，目前世界上真正具有全民性的发展活力的，除了中国以外就是日本。"空海在学习中国晋唐书法后，还能自出机杼，为发展出"和风"书法做了极大贡献。

平安时代盛行假名书法，在画有花纹的纸上书写和歌，代表作就是12世纪的《古今和歌集》二帖，多彩的纸上布满小型花纹，在上面用浓墨书写假名以及《古今集》。12世纪末，料纸在装饰性方面已极为讲究，就像"石山切"段简（12世纪，《伊势集》段简）所使用的料纸，用不同质地、不同颜色的纸制成。当时的料纸，有的甚至华丽到用金银泥画下绘，这样画面上的文字成为一种符号，观者都能明了它的意思，但文字同时也具有造型性质，例如假名的优美线条逐渐演变成一种抽象的符号纹样设计（图2-28）。

光悦的书法现存很多，例如在京都妙莲寺的日源上人的请求下写的《立正安国论》，完全按照中国书法传统，料纸上没有下绘。再如著名的鹿下绘《新古今和歌集》、《四季草花和歌卷》的《千载和歌集》的和歌书法，不是等间隔的纵行书写，而是从造型的角度出发，选择每一个文字的位置，区分用墨的浓淡和笔线的粗细，根据需要调整假名（变化假名）笔画的多少。笔画多的用浓墨粗写，从而产生强而有力的"重点"，笔画少的用薄墨细写，以此控制视觉效果，宛如音乐的强拍和弱拍，与下绘协调，调整创造出了独特的视觉旋律。文字成为绘画的一部分，文字的"旋律"由下绘决定强弱。光悦实现的是文字书法的构造主义与下绘的具象形象之间的微妙统一，平安时代在强调假名书写造型方面达到了极致，这是光悦的独创性，琳派继承和发扬了这种传统美学。

琳派传统美学的抽象设计性的根本标志，在于对日本题材的自然回归。在这方面，琳派艺术家们弥补了狩野派的不足，虽然此前狩野派也开始尝试画日本山水，但尚未实现对日本民族性的真正回归。而琳派特别注重日本形式的研究：先是研习土佐派的许多细密化技艺，用于宫殿巨制壁画装饰。宗达的巨制山水画如同"放大"了的土佐派山水，金碧辉煌。但是尺寸上的改变引起了绘制、构图、

图 2-28
本阿弥光悦 书
俵屋宗达 下绘
《忍草下绘和歌色纸"郭公"》
17 世纪前期
细见美术馆藏

色彩和轮廓画法的巨大变化,犹如日本的印象派,焕发色彩的云朵、人物、岩石上的树木、郁郁葱葱的灌木丛等,都美妙地笼罩以绯红色、紫色、橙色、橄榄色、黄色及其调配后万花筒般的色彩。既不是现实主义,也不是理想主义,而是尝试表达一种压倒一切的印象,一种朦胧而非常"日本"的感觉,柔和明亮的波形线条,远承中国南宋艺术及狩野派的传统美学的抽象设计性。

四、感伤与游戏性

日本岛国由于多雨多雪的潮湿气候，经常为雾霭所笼罩，自然风光留给人们的是朦胧、变幻莫测的印象，同时又频繁受各种自然灾害的侵袭，日本人常看到的是稍纵即逝的美。所以他们认为，美好的事物并不稳定，不完美更是历史痕迹的一种美。佛教的传入更强化了日本人的这种认识，佛教所揭示的人生虚幻感以及万物流转的"无常观"，加速了日本人本已获得的朦胧的"物哀美"意识的完成。

日本唯美派文学主要代表人物谷崎润一郎①在文艺随笔《阴翳礼赞》中呼唤东方古典和传统，他对矢代幸雄的观点"日本文化是一个没有本质阴影的日照文化"提出疑问，敏感地指出日本是一个独特的薄暗美感发达的国度，在明媚的外光调子中混入了美妙的"灰色调"，使得日本的色调变得丰富而独具美感，他说："美，不存在于物体之中，而存在于物与物产生的阴翳的波纹和明暗之中。……日本人从明暗中发现美，享受暗，使得阴翳美学成为日本独特的美学传统。"②日本民族有种与生俱来的对世事无常的深切感知，他们情感细腻、感受性强，尤其钟情于自然的变幻无常和丰富色调，如此丰富而变幻极致的自然性格给予绘画、图案以莫大的影响，成为日本美术的特质。

日照文化明媚无比，阴翳文化则敏感薄暗，由此衍生出日本既感伤而又欢愉的情感，契合了前文提到日本独特的风土所形成的日本人的矛盾性格和民族性，这种双重性格体现在琳派作品中，既带有一种物哀的情感，又带着浮世间的游戏性，同时衍生出"卡哇伊"琳派。

① [日]谷崎润一郎（Tanizaki Junichiro，1886-1965）：日本近代小说家，唯美派文学主要代表人物之一，《源氏物语》现代文的译者。代表作有《刺青》《春琴抄》《细雪》等。
② [日]谷崎润一郎.阴翳礼赞[M].陈德文，译.上海：上海译文出版社，2010：21.

1. "物哀"的情感

日本有句民谚：樱花七日。意为一朵樱花从开放到凋谢大约只有七天。作为日本的国花，日本人爱惜樱花盛放时的绚烂，而又惋惜其无比脆弱堪怜，往往于最绚烂之时看到零落之后的悲凉。这种"盛极而衰"的瞬间美好是日本的美学观所崇尚的至高境界，古代武士以樱花自誉，以无畏的殉死追求短暂生命的闪光。相对于永恒的富士山，樱花象征着日本民族性格的另一极致，并将其视为民族之魂，深深陶醉于这种美的极致和短暂之中。日本人体会到自然界中生命的无常与运作的轨迹，因此心中始终有一种对残缺美和瞬间美的感悟，这种整体"以悲为美"的情感，就是"物哀"的情感。

"物哀"（もののあはれ）是日本古已有之的美学思想，不仅深深浸透于日本文学，而且支配着日本人精神生活的诸多层面。日本史书《古语拾遗》[①]从古代原初歌谣进行分析，认为"物哀"是"啊"（あ）和"哟"（はれ）这两个感叹词组合而成的。平安时代女作家紫式部创作的长篇小说《源氏物语》将单纯感叹的"哀"真正发展成为日本式浪漫的"物哀"思想。据学者上树菊子、大川芳枝的统计，《源氏物语》中出现"哀"多达1044次，出现"物哀"13次，紫氏部将"哀"（あはれ）之前加上了"物"（もの），"物"是客观存在，"哀"是主观情感，主客观合二为一。物哀的情感并非简单的悲哀之意，也不通指消极情绪或颓废意识，而是人心接触自然万物时的感物生情，由此生发出或喜悦、或悲哀、或恐惧、或愤怒、或思恋、或憧憬等的诸多情感，并进一步赋予了美学意义上的审美指向和道德引导。

中国学者叶渭渠将"物哀"的要点概括为：客观对象（物）与主观情感（哀）一致而产生的一种审美情趣，是以对客体抱有一种朴素和深厚的感情态度为基础的。在此基础上主体表露出静寂的内在心绪，并交织哀伤、怜悯、同情、共鸣等感动成分。这种感动的

① 《古语拾遗》：日本史书。平安初期学者斋部广成著。807年（大同二年）成书，记述"神代"至天平年间的历史。

图 2-29
《源氏物语绘卷·第40帖（御法之段）》
纸本 设色
21.8cm×48.3cm
12 世纪
日本五岛美术馆藏

对象主要是社会人事以及与人密切相关的具有生命意义的自然物，并由此延伸出对人生世相的反应，包含着对现实本质和趋势的认识，以从更高层次体味事物的"哀"的情感。①

《源氏物语绘卷》中的"御法之段"（图 2-29）描绘光源氏最爱的妻子紫上病入膏肓，预感即将死亡，她与源氏在明石中宫告别的最后场面，将生命无常比喻为在庭院里盛开秋草上的露水，互相吟咏和歌。画面左侧用银泥调和微妙调子的庭院空间，描绘秋草（萩、铃花、女郎花）被风吹拂的凌乱景象，这里的秋草并非只是用来点景，而是象征画中人物悲伤的心情，烘托画面整体情感，使观者感同身受。这种情感用语言来形容的话，就是"物哀"，如同室町时代的连歌师宗祇（Sougi，1421-1502）在歌中唱道："枯野芒草有明月，望见心亦变孤寂。"②

意指当见到枯野的芒草和明晦无常的月亮后，即变成了孤寂之心。宗祇的连歌风格淡泊而高雅，在当时的连歌界备受推崇，并对后来的文人如江户时代的"俳圣"松尾芭蕉等人产生了一定

① 叶渭渠，唐月梅. 物哀与幽玄：日本人的美意识[M]. 桂林：广西师范大学出版社, 2002:85-86.
② 枯野芒草有明月，望见心亦变孤寂：日文原文"見ればばげに心もそれになりにけり、枯野のすすき有明の月。"

的影响。松尾芭蕉在《笈之小文》中写道:"西行①之和歌、宗祇之连歌、雪舟之画、利休②之茶,所体现的精神是一样的。所谓俳谐,随造化,与四季为友,所见之物皆花,所想之事皆月。"可以说,只有了解日本的"物哀"文化,才能真正了解这个民族的哲学维度和性格来源。

江户末期浮世绘画家歌川广重(Utagawa Hiroshige,1797-1858)的名作《东海道五十三次》中描绘第四十五站庄野(现三重县铃鹿市)《庄野·白雨》(图2-30)同样是"物哀的情感遗传"绝佳体现。画面描绘伴随狂风的阵雨突然袭击路人的情形,往来于

图2-30
歌川广重
《东海道五十三次·
　庄野白雨》
锦绘版画
25.4cm×38.1cm
19世纪
日本东京国立博物馆藏

① 西行(Saigyo,1118-1190):日本平安时代至镰仓时代初期的歌人、僧侣,尊称西行法师。西行的和歌,平淡中有诗魂的律动,文词自由跌宕,具有修行者清冽枯淡的心镜和个性,被认为是和歌史上可与歌圣柿本人麻吕匹敌的歌人,对后世产生巨大影响。《山家集》收其歌1500首,其他有《西行法师家集》《山家心中集》《别本山家集》等。还有近侍晚年西行的人记录的和歌、歌论等。如《闻书集》《西公谈抄》。

② 千利休(Sennorikyu,1522-1591):热衷于茶道,18岁时拜日本茶道史上承前启后的伟大茶师武野绍鸥为师,先后成为织田信长和丰臣秀吉的茶头,继承并创造了闻名于世的"草庵茶道"。茶道最初称作"茶の汤",安土桃山时代"茶の汤"才逐渐演变为茶道,千利休则是茶道形式的完成者。

山坡的旅人因为大雨骤降而行色匆匆,远处高高的竹林左右摇摆。虽然没有对人物形象的具体刻画,但背景上层层叠叠的竹林幻化成灰暗的阴影,透露出一股淡淡的感伤情怀。歌川广重不单描绘主题,而是发现主题中的情感并用秀丽的笔致及和谐的色彩,表达出笼罩于典雅而充满诗意的幽抑气氛中的大自然——一种完全柔和抒情的境界,这是一种更适合日本人物哀情怀的艺术趣味。他所描绘的自然景象,总是和人物有着密切的关系,并且富于诗的魅力,他的画面带有地道的日本风味,内敛、优美,透露着和歌式的温情与浪漫,还带有一丝茕茕独行的寂寥。

川端康成[1]多次强调"平安朝的'物哀'成为日本美的源流"。他认为艺术的极致就是毁灭,而美的终点便是死亡。1972年4月16日,川端康成突然以自杀的方式离开了人世,没有留下遗书。

当我们看日本电影、文学抑或是其文化中的各类道学,几乎所有的主题都绕不开这种对美无休止的思辨和不惜一死的执着精神。在这样的情感中,日本文化绝少有过分夸张和强烈的表露,日本美术更是倾心于一棵小草、一片树叶、一朵无名之花,以片山独枝寓意万里盛景,以鸟语花香暗示四季变迁,让人从中慢慢体会浓郁和细腻的人情。这种注重内在的含蓄甚于外露的辉煌,追求洗炼的高雅甚于繁华奢丽,是日本美术"物哀"的精神内核,是一种形意皆妙、至于化境的和歌式哀寂风情。

2. 浮世间的情趣

迄今为止,时常能在日本绘画中感受到一种对自然描写的"情趣"心情,这似乎是一种带有情感移入的咏叹调子。但是,在日本绘画的自然描写中,就作者的自然情感投入而言,都是同源性的;在自然的动态感和能量寄托的积极感情释放上,也不能忽视性格的对比性。文学家冈崎义惠(Yosie Okazaki,1892-1982)提倡基于美学的日本文艺学,他认为与"物哀(あわれ)"深切的情绪美相对比,

[1] 川端康成(Yasunari Kawabata,1899-1972):日本文学界"泰斗级"人物,新感觉派作家,著名小说家。1968年以《雪国》《古都》《千只鹤》三部代表作获得诺贝尔文学奖,成为继泰戈尔和萨缪尔·约瑟夫·阿格农之后亚洲第三位获得诺贝尔文学奖的亚洲人。

就是"情趣（をかし）"明朗而积极的感觉美，这是将愉悦而玩笑的、向对方敞开心胸的心情寄托于画面中。①

这种"情趣"凭感觉捕捉景物，理性的、客观的表现倾向，因此常作为鉴赏、批评的语言使用，《枕草子》就是基于这种审美理念而写成的。室町时代以后，"をかし"变成了带有诙谐有趣的"游戏性"意思，这种感觉美与日本绳纹文化的乐观主义（Optimism）有必然联系。绳纹时代陶器最能代表日本上古文明的形态，从那个时代开始，纹样的不对称（Asymmetry）就是日本美术最大的特点之一，这与日本美术的"游戏性"又有深厚的关系。

从日本古坟出土的埴轮（ハニワ）②造型可以看到"游戏性"的表现，制作埴轮的大都是社会底层工匠，因此创造出来的造型十分朴素而带有天真无邪的表情。埴轮按其形制和风格特征可分为"圆筒埴轮"和"象形埴轮"两大类型。圆筒埴轮的基本特征是器物上下呈圆筒状，类似器座，是一种抽象性很强的陶塑纪念丧葬用品。象形埴轮的形制则更为丰富，以表现人们生活有直接关系的内容为特征，是一种具象的陶制纪念物，有模拟武士、农夫、巫师等人物形象的"人物埴轮"。为了让死者在冥府也能获得欢乐，常常以大量埴轮陪葬——这是产生这些形态各异、风格多样的陶艺作品的动力和原因。

较之中国古代的明器和陶俑，日本埴轮的造型显得更加稚拙，动物和人物的五官犹如记号，但却传递给我们一种不可思议的、深深的乡愁和明朗的乐观情感。陶偶《微笑的男子》（图 2-31）的脸部造型是为了某种祈福或守护功用而制作的，与 17 世纪初风俗画中赏花的人们所流露的愉悦表情不谋而合。《埴轮女子头像》（图 2-32）是公元 5 世纪的埴轮女子头像，眼、眉、鼻、嘴、脸型皆描摹生动，有一种莫可名状、朴实无华的游戏性。相隔千年的人们在表现"微笑的表情"中有着惊人的共通性，这是跨越时空而不变的日本人乐天本性。

有日本学者认为，绳纹时代的美术作为日本民族的文化是一

① [日] 辻惟雄.日本美術の見方 [M].東京：岩波书店，2001:21.
② 埴轮：日语ハニワ，是古坟的附属物，属于贵族阶层陪葬用品，类似中国的明器或陶俑。

琳派艺术——日本的生活美学

图 2-31
《微笑的男子》
埴轮
6世纪后半期
前之山古坟出土

图 2-32
《埴轮女子头像》
古坟时代 5 世纪

种异质的存在，并不能代表日本美术的传统精神，与其后从弥生时代开始的传统美术有着本质的不同。[1]哲学家上山春平（Syunpei Ueyama，1921-2012）也基于相同的课题，从不同角度导入弗洛伊德（Sigmund Freud，1856-1939）深层心理学的分析方法，对日本文化进行了深层的剖析，并得出了完全相反的结论。他认为，在日本文化发展中，从层次上看，旧物为深层，新物为表层，旧物不断为新物取代而由表层下沉为深层，日本祖先使用的石器、陶器等，从新的东西到旧的东西被分层埋在地下，这象征着先祖的文化成层地潜存于今天的文化深层之中。

构成今天日本文化表层的是适应所谓"大众社会""信息社会"而采取的具有国际特色的文化，因而具有浓厚的欧洲色彩。但若剥去这一表层，其下层沉睡着的是中国文化色彩很强的农业社会文化，再下层便是绳纹时代即农耕以前的狩猎采集文化。绳纹文化的遗产，在弥生文化以后的农耕文化中一边变换形态一边生存下去，以后虽几经变形，但仍以种种形态继续存在。也就是说，"已经过去的荣枯的诸文化——它们被隐匿在活着的文化背景下，虽没有表现于表面，但对日本的生活和文化仍然起着作用"[2]。

人类从自然中脱离出来，第一次认识到与自然的关系是相对的。美术评论家松井绿在《土的感触、想象力的觉醒》[3]一文中肯定了人与自然是未分化的状态，从日本的自然崇拜开始，自然就被拟人化，作为人格神被表现出来。人类畏惧自然，为使其与人类之间能够沟通而催生出日本本土宗教——神道教，从神话到宗教的转移产生了人类和自然的交涉。例如日本民俗学家折口信夫（Sinobu Orikuti，1887-1953）对他界来访神、常世及神灵依附物等问题有独到的研究，他理解的万叶的古代人而言，认为"没有感谢的神。虽然孤独，但也没有出现光明"[4]。折口信夫理解的古代是在只有"荒芜神"的自

[1] [日]江上波夫.日本美術の起源[M].東京：平凡社，1982：73.
[2] 潘力.浮世绘[M].石家庄：河北教育出版社，2012：24.
[3] [日]松井みどり.「土の感触、想像力の目覚め—奈良美智の原点回帰—」(『美術手帳』2010年7月号)
[4] [日]折口信夫."歌の円寂する時 統"折口信夫全集（第7卷）[M].東京：中央公論社，1974：312.

然面前，古代人的生活是绝对孤独和绝对寂静。

但是，由于佛教传入，第一次出现了孤独和感谢、寂静和光明、悲痛和大欢，给懵懂未开世的古代人带来了救济。从古代人绝对的孤独和寂静中，最先诞生的是歌曲，《古事记》中的歌谣与《万叶集》的和歌清晰体现了古代日本民族明快率直的性情，因此在古代日本音乐中也强烈地折射出这样的民族性：毫无拘束地把自己的感情和盘唱出，使听者无不受其感染。

佛教带来的救济，对于折口信夫来说，只有否定的对象。他所憧憬的古代，是一个被诅咒的孤独与寂静所支配的世界，而在松井绿所憧憬的万物有灵论世界里，完全看不到世界的不合理、不如意的东西。松井在奈良美智和茂田井武的作品中看到的自然或是与灵性世界融为一体的世界，明显是受佛教影响的自然观，万物有灵论（Animism）就这样被称为乐观主义（Optimism）。

古代有空想的乌托邦，在那里寻求日本文化的永恒不变性，由江户时代国学家本居宣长[①]所形成的日本文化观，追求不受佛教和儒教的外来思想影响的"日本性的东西"，这与近世日本知识分子们所看到的"古代憧憬"（"原始憧憬"或"原始回归"）和被日本当代艺术看到的"古代憧憬"之间大不相同——是有无文学的批评。近世日本的"古代憧憬"中有《古事记》《万叶集》，可以成为古典的文学批评，但在日本当代艺术的"古代憧憬"中，并没有可以成为古典的文学批评。所以想区分日本当代艺术中的"古代憧憬"和近世日本的"古代憧憬"，只能从"洞窟绘画"和"绳纹之美"来进行万物有灵论的论述。

镰仓时代的绘卷，京都北野天满宫旧藏的《北野天神缘起绘卷》（1219年前后），描绘诸如菅原道真[②]的怨灵谭的阴郁主题，却描写得极其明朗，有一种豁然开朗的情感流露。自然描写也不例外，例如道真前往九州途中乘船的场景，虽然以波涛汹涌暗示菅原道真前途未卜，但是画面动感十足，很容易让观者略去悲伤的情感，进而

[①] 本居宣长（Norinaga motoori，1730-1801）：日本江户时期国学家、文献学家、医师。他提倡《源氏物语》中的"物哀"这一日本固有的情绪，才是文学的本质。
[②] 菅原道真（845-903）：日本平安时代中期公卿、学者。日本古代四大怨灵之一。生于世代学者之家，擅长汉诗，被日本人尊为学问之神。

图 2-33
《北野天神缘起绘卷》
（第 5 卷局部）
左右长 52cm
1219 年
日本北野天满宫藏

导入一种激昂的情绪（图 2-33）。类似《北野天神缘起绘卷》中如此生动的自然描写，在古代、中世的日本绘画中当然也有例外，但是到了近世、桃山时期，这种时代的情感成为主流。

桃山时代的武将宅邸或寺院的室内，都用画有四季树木花草、鱼虫花鸟主题的障壁画来装饰，普遍运用金箔背景，画面熠熠生辉。用金银"化妆"过的自然，如同现世的佛陀国土——弥勒净土，通过这种思想将佛教的国土引入现世。丰臣秀吉为夭折的爱儿弃丸建造祥云寺的客殿各室，都用长谷川等伯一门制作的绚烂四季花草树木的襖绘装饰，体现了平安贵族向往净土而制作"四季之庭"的趣味。从智积院收藏的遗品看，净土印象表现得栩栩如生。例如《松林秋草图》（图 2-34），在 2 米高的画面上端有芒草和芙蓉繁茂生长，倾斜画面伸张的松树巨干，中途冲入金云中消失不见，部分枝叶如同天盖横亘于画面。兰登·华尔纳[①]曾评价这样的画面"如同冲破画框一直延续到空中"。作品体现出日本式的自然观和特有的丰富诗意，同时吸收中国画的水墨技法以纤细的笔触和秀雅的墨色，这种和汉融合的绘画模式，给当时的障壁画、屏风画带来了一股新风。

这种以自然为主题进行积极而又能动的表现主义传统，在接下

① 兰登·华尔纳：（Langdon Warner，1881—1955）：美国著名探险家、考古学家。因盗取大量的中国敦煌文物，后人对其评价不一。

来的德川幕藩体制框架里体现得更加淋漓尽致。葛饰北斋浮世绘系列《富岳三十六景》中最著名的《神奈川冲浪里》（图 2-35），画面整体使用蓝、白、棕褐色调，采用线性透视中低地平线的手法以营造强烈的空间感，渲染出动荡不安、紧张惊险的氛围，鹰爪般的浪花与尾形光琳的《波涛图屏风》一脉相承，画面右下方沉稳、岿然不动的富士山，与前景的大浪、船只形成了静与动，富于戏剧性的鲜明对比。该作品是葛饰北斋近 70 岁时创作的，又受到西方现实主义艺术的启发，开创性的构图、明丽的色彩让这幅画产生无法言喻的视觉冲击力，给观者以莫名的压迫感。不禁让人感慨，这种传统仍具有顽强的脉搏。

图 2-34
长谷川等伯
《松林秋草图》
纸本　金地　设色
约 1592 年
原祥云寺障壁画
日本智积院藏

图 2-35
葛饰北斋
《神奈川冲浪里》
浮世绘　木刻版画
25.7cm × 37.9cm
1831—1833 年
日本东京国立博物馆藏

从绘画中可以看到日本人对于自然的描绘，与其说冷静而客观，不如说是一种不断期待移入的情感，是一种"情趣"的明朗而积极的性格。矢代幸雄认为这就是日本人知性的特色，是一种内心的感伤，从对感叹的心情的沉积，洋溢出的激烈的生命感，在这两者之间剧烈摇摆，这就是日本人一贯的对自然抱有无限的共鸣。

3. "卡哇伊"琳派

美国亚洲美术收藏家夏曼·利[①]在《日本的装饰样式》一书中将日本绘画与中国绘画进行比较，指出日本绘画具有装饰样式的特征。为了进一步说明，他将中国宋代牧溪与日本16世纪画家雪村的水墨画进行了比较。他指出：

> 牧溪描绘的老虎，画家通过精致的笔致运用，真实表现了动物皮毛及真实的外观，极其认真地表现了老虎的真实存在。与之相对，将这样宋元绘画中的老虎作为模特的雪村所描绘的老虎，则住居在审美意识的世界里，运用的笔触是自我意识的表达，创造出一种让人愉悦的游戏心理（Playfulness）。[②]

图 2-36
牧溪
《虎图》（局部）
轴　纸本　水墨
187cm×111.8cm
13世纪
日本德川美术馆藏

图 2-37
雪村
《龙虎图》（局部）
二曲一双　屏风
57.2cm×339cm
16世纪
美国克里夫兰艺术
博物馆藏

① 夏曼·利（Sherman Lee，1918–2008）：美国学者、作家、艺术史学家和亚洲艺术专家。他于1958年至1983年担任克里夫兰美术馆馆长。是美国屈指可数的"亚洲艺术领域的知名专家"。
② [美]Sherman Lee . Japanese Decorative Style[M].Wisconsin：Literary Licensing,LLC.2013.167.

我们确实可以看到，牧溪与雪村所画的虎有着本质的区别（图 2-36、图 2-37），夏曼·利为了说明日本美术的装饰性手法，指出日本绘画的游戏心理。冈仓天心在他的英文著作《东洋的理想》中使用同样的词"Playfulness"来评价雪村的绘画，冈仓天心认为雪村的前辈雪舟之所以享誉画坛，是因为他的绘画集中表现了禅思想的直接与克己，相对沉着冷静，他指出：

> 雪村所表现的则是禅思想的又一特点，即自由、洒脱与轻松。在他看来，生活体验不过是游戏（Playfulness）一场。从那淋漓尽致的笔墨中，我们可以感受到他的气魄宏大，尽情享受着自然所赋予的一切。[①]

对雪村而言，一切人生经验都只是一种无忧无虑的事情，他具有坚强的精神，能享受到充满活力的自然。雪村虽然尊敬雪舟，但并没有受他的画风影响，而是确立了自己独特的画风。俵屋宗达、尾形光琳等后世琳派艺术家都曾学习雪村的绘画，尤其喜欢其自由而舒展的笔致和幽默感。在光琳养子小西家遗留的史料中，至今还

图 2-38
雪村
《哈欠布袋·红白梅图》
纸本　水墨
各 120.5cm×64.3cm
16 世纪
日本茨城县立历史馆藏

① [日] 冈仓天心. 东洋的理想：建构日本美术史 [M]. 阎小妹, 译. 北京：商务印书馆, 2018:95.

保留着光琳尝试模仿雪村的作品以及雪村使用过的石印。光琳晚年的代表作《红白梅图屏风》（参见图1-24）与雪村的《哈欠布袋·红白梅图》（图2-38）相比较，除中央所描绘水流和布袋和尚不同之外，整体的构图、梅花的枝条等都相似得令人惊讶。

继雪舟、雪村之后，接连涌现出宗湛（Sotan Teno，1413-1481）、狩野正信、狩野元信等大家名墨，呈现出前所未有的百花齐放的艺术盛世，这也是足利幕府将军偏爱庇护艺术所致，尤其是围绕将军身边的称为"同朋众"职位的"三阿弥"，即著名的能阿弥[①]、艺阿弥、相阿弥，他们精于艺术又具有极高审美品位，帮助将军鉴别、护理和展示中国艺术品。由能阿弥、相阿弥两人合撰《君台观左右帐记》是室町幕府时代的中国美术史著作，记述了宋元绘画的评鉴、陈列挂轴的方法、配置工艺器物的图说等。因此，足利时代的日常生活本身对丰富和提升社会文化素养产生了不可忽视的作用。

夏曼·利认为，7—10世纪的佛教美术，14—16世纪的水墨画与茶之美术，18—19世纪的文人画派，这三个时期的日本美术都是在中国传统的基础上形成的"极东国际样式"框架。其他时期，日本人是一种"用夸张漫画（Caricature）的手法来进行写实的说话样式"以及"有意识的洗炼装饰样式"来形成日本独特的本土艺术风格。从这个角度来说，日本美术的独特性就是写实的说话样式与装饰样式。

辻惟雄在评价日本美术特色时，作为关键词，与冈仓天心及夏曼·利一样，会加入"Playfulness"这个词。Playfulness在日语里翻译为游戏性、游戏、玩乐，从禅的由来而言，从上古绳纹时代到现代，都是日本造型中流露出的要素之一。夏曼·利在说明日本美术的装饰性时，从到处使用的Playfulness一词中也可以看到，装饰性与游戏性在日本美术的表现中具有特别亲密的关系。外国人常说日本人不理解幽默，确实从表面看日本人的生活态度十分严谨认真。但是，荷兰语言学家和历史学家约翰·赫伊津哈（Johan Huizinga，1872-1945）在《游戏的人》[②]中指出，在日本人日常严谨的外表下面，

[①] 能阿弥（Noami，1397-1471）：室町时代的水墨画家、茶人、连歌师。子艺阿弥、孙相阿弥。
[②] 《游戏的人》（Homo Ludens）是荷兰学者约翰·赫伊津哈在1938年写的一本著作，是西方休闲学研究的重要参考书目。它讨论了在文化和社会中游戏所起的重要作用。

实际隐藏着旺盛的游戏心理,这种游戏心理正是与绳纹时代乐观主义契合的表现,在美术中找到了绝佳的表现出口。

在中国美术中也有游戏的世界存在,称之为"逸品画风"。这种特别画风的开拓者有8世纪中后期的王墨、张志和等山水画家,虽然他们的作品已经没有存世,但从遗留的文章中可以看到他们创作态度和画风的改变,例如一边喝酒一边活跃气氛,配合演奏的音乐,铺开大的画绢泼墨,描绘愉悦、歌舞的人物形象,画面出现偶然的肌理效果,如同山水岩石,是同时代日本无法想象的大规模的行为艺术。这种作画方式其实蕴含着一种哲学理念,这种接近造化无为天真境界的制作,所描绘的山水造化之神妙,就是老庄哲学的"遊"。在《庄子》一书中,"游"字出现在篇名中的有内篇的《逍遥游》和外篇的《知北游》,尤其在《逍遥游》中"游"字是重要用例,庄子用"游"来表达精神的自由活动。庄子哲学中,特别喜欢用"游"、"游心"及"心游"等表达一种精神的安适状态,所谓游心,乃是对宇宙事物做一种根源性的把握,从而达致一种恬淡、和谐、无限及自然的境界。

活跃于17世纪末的八大山人是这种逸品画风的末裔,他描绘的水墨花鸟鱼虫,具有逸品画风传统的机智和即兴性,作品洋溢着幽默感。而且在毫无造作的表现中似乎又有一种隐喻,常常具有讽刺的意味。八大山人是明太祖朱元璋第十七子朱权的九世孙,本是皇家世孙,明亡后一生坎坷,内心极度忧郁、悲愤,便假装聋哑,隐姓埋名遁迹空门,潜居山野,在绘画中体现出孤独的感受。八大山人有一首题画诗:"墨点无多泪点多,山河仍是旧山河。横流乱世杈椰树,留得文林细揣摩。"最言简意赅地说出了他绘画艺术特色和所寄寓的思想情感,他的花鸟画最突出的特点是"少",一是描绘的对象少,二是塑造对象时用笔少,透过少而给读者一个无限的思想空间。

图2-39
八大山人
《安晚帖·木莲图》
册页 纸本 水墨
31.7cm×27.5cm
1694年
日本京都泉屋博古馆藏

第二章 琳派的艺术特征

其次是形象的塑造，八大的花鸟造型，不是简单的变形，而是形与趣、与巧、与意的紧密结合，予人一种无邪气的单纯境界。李禹焕认为八大山人的作品是余白绘画的经典，"承载了人的生命，表现了丰富的人性，为一种震撼灵魂的存在"[①]。如日本京都泉屋博古馆藏《安晚帖·木莲图》（图 2-39）仅用寥寥数点与线的连接创造出了整个画面的意境以及涌动的生命力。笔墨的简洁并非只是为了绘画表现上的处理，这正是八大画中的诗性体现，这是在对于自然观照、提炼与净化过后所呈现的本质性的特征。

将 18 世纪的琳派艺术家伊藤若冲的水墨画与八大山人进行比较，若冲活跃的时间比八大山人晚半个世纪左右，但两者的水墨画法却有着不可思议的相通之处。也许是八大山人的画风在其去世后一度流行，随后传播到了日本，伊藤若冲使用相同的手法表现类似的题材，但是结果却不相同。简而言之，若冲的游戏类似儿童的游戏，是肯定生命的乐天性和天真无邪。"Childlike"在艺术中未必是赞美之词，但若冲的水墨画却如同孩童一般的造化，充满游戏的情怀（图 2-40）。

天真无邪而又率真的游戏表现，无论在哪个民族都会获得认可。在中国旅行，可以看到桥梁石栏上的石雕，猿猴、狮子的表情十分惹人怜爱，在木版年画的画面里也可以看到悠然自得的表现，类似这样情趣表现的民间作品还有很多。朝鲜李朝陶瓷上有大胆奔放的图案，有民间所画的奇想天外的老虎等形象，都表现出民众游戏的心灵和幽默感。但美术追求高雅的人格，这种劳作的精神风土，天真无邪的游戏世界，与宫廷和文人的美术有所不同。在日本美术中，孩童般游戏的情趣表现却包含在宫廷美术中，覆盖了整个日本美术史。尤其值得一提的是德川时代的另一种民间绘画形式——浮世绘，单就字面而言，欧美人将"浮世"译作"Floating world"，然而究其本源，原是佛教中"尘世""俗世"的意思，15 世纪后被特指为由妓院、歌舞伎所构建起来的感官享乐世界。

国际浮世绘学会会长小林忠[②]在为潘力著作《浮世绘》作序中

[①] [韩] 李禹焕. 余白的艺术 [M]. 洪欣, 章珊珊, 译. 广州: 花城出版社, 2021:42.
[②] 小林忠（Tadashi Kobayashi, 1941– ）：日本美术史学者, 专攻日本美术史。《国华》主编, 国际浮世绘学会会长, 冈田美术馆馆长, 江户时代绘画史研究学者, 尤其对浮世绘有深入的研究。

琳派艺术——日本的生活美学

图 2-40
伊藤若冲
《百犬图》
纸本　设色
143cm×84.4cm
18 世纪
日本京都国立博物馆藏

提到：

> 浮世绘是江户时代（1603—1867）中期之后，由当时的武家政权（德川幕府）所在地江户（今东京）的市民阶级孕育的大众美术。浮世绘作为美术的特色在于，不同于朝廷与武家等贵族阶级所崇尚的传统雅致风格，率直地传达了人间真情和具有革新意义的民俗表现。浮世绘描绘不断变化的现实社会的流行时尚与生活在当时的人们的欲望，并运用新的技法与样式，可谓美好地反映鲜活日本的"时代之镜"。若借用本书作者的话说，浮世绘就是"以当时的社会万象为基本题材，通过表现社会生活的各种现象，生动记录平凡人生的艺术"。①

实际上，江户时代的平民由于严苛的等级制度，既然无法在今世看到改变的希望，不如放弃不可捉摸的来世期待，肯定积极的现世快乐，否定抽象的理想，已然成为新兴都市的市民阶层普遍滋生的"及时行乐"的人生观。本着现实的态度将古典精神世俗化，人们对现世的理解普遍由过去消极的"忧世"转为积极享乐的浮世观。圆山应举描绘在地面打滚的小狗，歌川国芳②激发了猫的可爱魅力，（图2-41）禅僧们把难以理解的禅教寄托在微笑着的孩子和动物的

图2-41
歌川国芳
《猫饲好五十三只》
木版　浮世绘
1848年
私人藏

① 潘力. 浮世绘[M]. 石家庄：河北教育出版社，2007：序.
② 歌川国芳（Kuniyoshi Utagawa，1798-1861）：江户时代末期的浮世绘师。他根据中国古典文学作品《水浒传》中108个梁山好汉的人物性格，生动地描绘出富有个性的典型人物肖像，威武繁复，细腻浓烈，丝丝入扣，格外受人欢迎。国芳也创作了大量鬼怪画，风格繁复，形象生动。

身影里，都是这种积极的浮世观的表达。

　　日本神道教，与西方宗教的"原罪"以及佛教的禁欲主张不同，《古事记》记载的日本创世神伊邪那歧和伊邪那美，便是在交合中产生天地万物，日本人将这一融合了爱与性的创世事件称为"神婚"。他们生性自由，对可爱小巧的事物极易产生共鸣和爱惜，也会对单纯描绘的线条和形状产生共鸣。"卡哇伊（日文：かわいい，译文：可爱）"一词参考《明镜国语词典》的解释具有丰富的内涵，可见有对幼小、脆弱的事物包含怜悯、慈爱的心情，另外也指对外形、动作、性格、行为方式等方面能体察到可爱之情的意思，包括对小巧玲珑的日用品产生爱怜之意；其次对抱有好感的对象也可以使用。另外，在百科词典中，"卡哇伊"原意是表示对方很优秀，以至于自己不敢与对方见面，表示"害羞、害臊"之意。从平安时代的《枕草子》开始，"可爱"就成为日本审美的一部分，后来逐渐用"萌"来称呼。

　　若冲画过不少很"萌"的主题，其中的一幅颇有些特别：一只青蛙和一条河豚摆出相扑的姿态，互相角力。在西方童话里，青蛙有华丽转身成王子的设定。在中国文化里，青蛙更多的是与带着露水的荷叶一起出现，代表着初夏的季节感。在日本文化里，"青蛙"的日语为"かえる"，与"归来"的发音相同，因此青蛙也被当作预示平安归来的好兆头。2017年由日本Hit-Point游戏公司开发、曾一度风靡中日两国的互动APP"旅行的青蛙"，也传递着这层寓意。中国还有"拼死吃河豚"一说，在日语中也有相同的表达，河豚是日本人最喜爱的美食之一，这两种动物之间的战争让人有些摸不着头脑。有趣的是，略作调查就会发现，自然界还真的存在青蛙吃河豚、河豚吃青蛙的现象，哪一方能占上风，要看哪一个的体量更大。若冲一定是在对生活的细致观察中发现了这个秘密，并将之转化为一种"萌"的表现形式。

　　平安时代的天台宗僧人鸟羽僧正（Toba Sojo，1053-1140）的画作《鸟兽人物戏画图》尤其被世人津津乐道，其中甲卷里登场的主角都是动物，描绘的场景有动物之间相扑和青蛙扮作神明等场景，因其富含幽默和讽刺精神的画风，被称为戏画，有时也被认为是漫画的始祖。日本的美术史家认为，正是这种体现在绘画中的"玩乐精神"造就了日本的漫画路线。

同样"卡哇伊"的感觉,日本与西方也存在着巨大的差异。《枕草子》中认为"凡是细小的东西等于可爱的东西",这种体现在幼儿和小麻雀等小动物的无邪之气,能引发母性本能的爱恋之情。日本民族自古就有对小的、年幼的、未完成的东西的可爱、虚幻的"可爱"文化。"卡哇伊"一词所反映的感性与审美情趣,已经和日本人的生活紧密联系在一起,并深深浸透在美术作品中,同样体现在琳派的造型特征上。

从卡哇伊的角度来看,"圆形"是琳派的共同造型特征,如同京都东山的山丘,优美的圆形支配着整体。光悦的浮桥、宗达的鹿和象、光琳的波浪、乾山的梅,都有美丽的弧线,丰满而非尖锐的线条,宛如用平假名书写的诗,所有的作品都把人类的心包容在温柔的曲线里。山、人物、动物等都画成圆润丰腴的样子,如果有月亮出现通常也会是满月或是半月,圆润图形除了让观者感受到有趣幽默之外,同时还能够放松心情。

尾形光琳的水墨画里有很多温柔轻妙的感触,诞生出有趣可爱的作品。《竹虎图》(图2-42)描绘的老虎与牧溪的老虎对比,少了威严与凶猛,让人感受到轻妙的、漫画般的意趣,体现出与雪村自由洒脱一脉相承的心性。中村芳中(Houtyou Nakamura,?—1819)仰慕光琳的绘画,他被称为江户时代中后期的琳派画家,虽

图2-42
尾形光琳
《竹虎图》
纸本 水墨
28.3cm×39cm
18世纪
日本京都国立博物馆藏

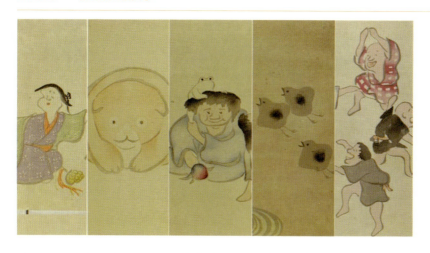

图 2-43
中村芳中
《光琳画谱》(局部)
木刻　版画集
27.2 cm × 19 cm
1802 年
私人藏

然琳派有豪华绚烂的装饰，但芳中的作品外向、具有幽默表现，在琳派中属于异类的画风。他主要活跃在大阪，在近世大阪画坛有着独特的存在感。1802 年，芳中出版了《光琳画谱》(图 2-43)，最初出版虽然写着"光琳"的写生画集，但实际都是中村芳中的作品，画谱中出现更多柔顺可爱的游戏性作品，今天都成为日本"卡哇伊"作品的代表。京都的神坂雪佳也将这种游戏性发挥到琳派的新高度，他的代表作《百事草·狗儿》(图 2-44) 憨态可掬，作者充满情趣且自由的"游戏"心理设计了的可爱形象，使观者毫无抵触感，从而引发共鸣。

元禄文化以京都为中心，以新兴市民为主角。随着江户日趋繁荣，文艺中心转移到江户，市民的享乐气氛也浓厚起来。他们不同于西方人类中心主义的世界观，而是将悠久的历史和自然和谐地纳入美术作品中，而且在笃定的"浮世观"影响下，不但冲破封建理学的束缚，更敢于宣泄人性和市民的心情，让生活变得更加富有趣味。今天，日本的"卡哇伊"文化的影响波及全球，备受世界瞩目，这种由日本民族感伤与游戏的心理衍生出的文化已成为新的"日本主义"现象。

图 2-44
神坂雪佳
《百事草·狗儿》
木刻　版画集
约 30cm × 45cm
19 世纪
私人藏

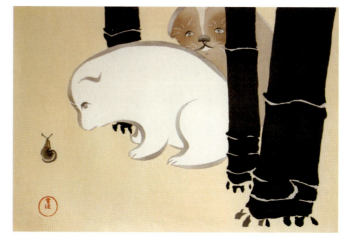

五、多样化的工艺性

在西方,绘画与工艺之间有明确的区分,而日本美术中,绘画与工艺是综合的装饰样式,很难加以明确的区分。很多装饰样式既能从绘画的角度可以看到工艺的范畴,也能从工艺的角度看到绘画的范畴,具有两面性。以自然为主题,将身边的日常用品大胆创意,加以写实的手法进行具有生命力的表现,整体而言,日本美术给予绘画与纹样的中间领域以高度的艺术性,这是日本美术的最大特色,也是琳派的最典型表现,多样化的工艺性也是重要特征之一。美术制作在江户时代进一步普及,造型与设计都达到空前的水平。随着市民的生活水平显著提高,对实用美术的需求空前高涨,各种工艺技术的开发以及高难度、高精度装饰手法相继出现。绘画技法渗透到从染织到漆器等各种工艺技术之中,积淀在日本人意识深层的、丰富的造型感觉与旺盛的创造力也得以充分发挥。

1. 工艺创意的源流

琳派作品从漆器、陶瓷器、染织到障壁画、屏风、扇面、香包、料纸等与生活息息相关的物品中,随处可见绘画与工艺的并存,相互兼融或处于"未分化"状态。绘画作品的大小、形状,不仅限于长方形,还受限于扇形以及团扇形等绘画载体的特殊形状;有的不仅在平面上作画,甚至画在各种生活器皿、摆设等不规则凹凸面上,琳派艺术家带着日本民族特有的工艺性进行创作,将艺术的抽象意境和无声韵律具体再现,多样化的工艺性成为日本工艺创意的源流。

本阿弥光悦以刀剑业为生的本阿弥家与京都著名的后藤家[①]、茶

[①] 京都后藤家:以祐乘为始祖,兴起于室町时代的足利义政时期,历经十七代,延续到江户时代末期。自祐乘以来,后藤家就引领着日本的金工界,与足利氏、丰臣氏、德川氏保持着密切的关系,创造出了众多的旁支,是屈指可数的实业家族。

屋家①、角仓家②交往密切，与其有姻亲关系的俵屋宗达家，以及出生于富裕的吴服商雁金屋的光琳和乾山兄弟都是生活在都市的富裕阶层，他们有着上层市民高雅审美的生活和畅想，相对古典进行自由的再构成，创造出具有丰富装饰性的室内工艺。这些琳派工艺的特征，尤其表现在陶瓷器、襖绘屏风、扇面、料纸上的设计创意。从光悦的《舟桥莳绘砚箱》《子之日莳绘绘棚》到光琳的《八桥莳绘砚箱》《住之江莳绘砚箱》，都可以看到从《后选和歌集》《源氏物语》的"初音"及《伊势物语》的"八桥"、《古今和歌集》等古典文学中的取材和创意，然而他们都没有表现文学故事中的人物形象，而是选取船桥、月光、花、贵族乘坐的牛车、宇治桥等象征性形象进行艺术表现。

除古典文学之外，选用古典风流和四季风物，如尾形乾山《绘替金彩土器皿》中的帆船、流水、浮草的形象，以及善于使用波浪、四季花草、鹿、兔等形象。从描绘技法的特征看，擅于溜込与没骨技法，都是不使用轮廓线而借助墨与色的浓淡与宽广来进行表现，从俵屋宗达京都养源院的障壁画《松图》和《源氏物语关屋澪标图屏风》中皆可见其装饰而柔和的立体感。

跨领域合作也是琳派工艺特色之一，即具有感性创作的画家与具有高超工艺技术的匠人一起协力制作。光琳绘画中异质种类统合的构想，也许就是从模仿光悦的创作体验中生发而来的，光悦的《子之日莳绘绘棚》可见细致的薄肉高莳绘螺钿、金银贝壳切割镶嵌等正统的莳绘技法，是室町时代以来世代将军家御用莳绘师五十岚家与光悦共同合作的；再如光悦书写的《金银泥摺下绘料纸》中体现出他与俵屋宗达的合作。尾形光琳擅画墨竹、墨梅，他与乾山合作的《竹绘四方皿》《佗寂绘梅图角皿》中可以看到兄弟合作的特征，光琳的描绘加上乾山的书法，体现出两者的巧妙配合。

江户后期，酒井抱一工坊的制作体系日趋完善，他画下绘，与

① 京都茶屋家：从桃山时代到江户时代初期最活跃的京都富商，当家人世代承袭"茶屋四郎次郎"的名号。
② 京都角仓家：京都富商，与茶屋四郎次郎的茶屋家、后藤庄三郎的后藤家一起被称为"京都三长者"。

第二章　琳派的艺术特征

图 2-45
酒井抱一　下绘
原羊游斋　制作
《梅木莳绘印笼》
1850 年
美国大都会艺术博物馆藏

古河藩莳绘师原羊游斋①一起制作莳绘，代表作有《梅木莳绘印笼》（图2-45），这也继承了琳派艺术跨领域合作的方式。琳派工艺具有一定的产业性，通过为满足社会需求进行各种生产，他们自然地开始合理的合作关系，而且在绘画和工艺品融合的合作中，他们可谓运用"乘法美学"，即通过充分发挥双方独特的个性，以加深对本质的追求，让作品趋于完美。

在日本传统美术中，纯粹鉴赏本位的绘画作品非常之少。直到西洋绘画传到日本之前，日本人几乎从未把绘画孤立地当作欣赏对象，而是本着与生活空间密切相关的心态——在绘画与书道、诗文、工艺及建筑等融为一体的背景下加以描绘和欣赏，同时兼具实用性。例如最初的绘卷也是具有讲述故事的使命，绘卷擅长连续描绘随时间推移而变换的空间环境。屏风则是另一种体现日本绘画时空观的代表形式，《史记》中记载："天子当屏而立"，屏风在中国作为名位和权力的象征，传入日本后经过不断演变，衍生出更多的表现形式。

平安时代以前的屏风作为寝殿造②的空间分割和陈设品十分流行，随着寝殿造到书院造建筑样式变化的同时，屏风较之实用功能更注重表现空间的视觉效果，屏风上的绘画一般从右到左表现四季的变化。自古以来，唐绘、大和绘、水墨画、文人画等都有大量屏风画的表现，从安土桃山到江户时代，贵族居所的室内必然放置屏风，屏风画作为艺术，地位也得以提升。狩野永德就是安土桃山时代的画师，由此创造出许多美术史上的名作。

今天在画册等印刷品上看到的屏风一般是完全展开的平面状态，

① 原羊游斋（Youyusai Hara，1769-1845）：江户后期著名莳绘师。善光琳风的泥金画，以制作代表江户趣味的印盒等小工艺品广为人知。文化初年开始与酒井抱一合作，酒井抱一描绘下绘，他制作江户琳派的印笼、栉类等莳绘工艺用品。与当时江户著名莳绘师古满宽哉齐名。
② 寝殿造：日本传统建筑样式，有较多的中国影响。通过皇宫、庙宇的建设流行于日本大贵族府邸。

141

但在实际空间中，屏风是曲折的状态，带有一定的立体感，画面会随着左右的视点改变而有所变化，让观者有一种视觉上变化的乐趣。安土桃山时代的风俗屏风画会在周围设置圆形或不规则的装置，以便根据观看的需要而自由转动使用。屏风在建筑中的摆放与分割能使空间产生不规则性和无规定性的微妙变化，既需要营造出"隔而不离"的效果，又强调其本身装饰性的艺术效果，这种微妙变化是日本人最喜玩味的，日本绘画最初就带有鲜明的多样性空间特征，而琳派工艺美术的一大特征就是围绕作品的不同空间和侧面进行创作，不受简单平面的限制。

这样的巧妙处理最初体现在俵屋宗达和本阿弥光悦大量行草书画的合作中，俵屋宗达早期经营的绘屋从事大量的小品装饰、色纸、短册、画卷、扇面画等工艺制作，他在应对各种不同画面形式的过程中培养出敏捷的构图能力，尤其是处理画面与不同形状的边缘关系造就了他拓展画面空间的感觉与才能，通过剪掉画面的边缘，得到强烈扩张的空间多样性，这为他后来大画面创作奠定了坚实基础。尾形光琳的团扇作品《椿图》和《龙田川图》都采用了这样的边缘处理。

琳派工艺创意的特征还在于排除了背景的深度空间。俵屋宗达放弃了以往狩野派飘浮不定的金云装饰手法，在单纯的金箔平面上直接落笔，在经典之作《风神雷神图》中可以看到，风雷二神的姿势在画面中表现出强大有力的气魄，沉稳的线条描绘边缘，色彩及绿青、胡粉都施以平涂。画面具有从具象到抽象、从绘画性到装饰性的特点，大面积的金色背景在赋予画面以抽象性的同时，将构图在简练的平面上展开，但却给人一种无限宇宙空间的厚重感和想象力。后来的尾形光琳、酒井抱一、铃木其一等私淑俵屋宗达，都临摹过这幅《风神雷神图》，这种封闭画面深度空间而得以创作出无限宇宙空间的特点成为琳派作品的显著特色，如同"无声似有声"的境界，十分契合日本非物理性空间感觉的想象。

2. 莳绘的工艺制作

中国的白磁、青磁工艺闻名西方，欧洲人直称瓷器为"China"，而称漆器为"Japan"，日本漆器的地位可见一斑。在中国描金漆工

艺的基础上，日本漆艺工匠发展出具有本国特色的泥金漆画，日语为"莳绘"（Makie），受到欧美收藏家的追捧，尤其是奢华精美、色泽迷人的莳绘漆器最引人注目。尽管琳派艺术涉及生活中的各种领域绘画，如和服、料纸、陶磁、扇绘等，但在技法工艺上，以泥金漆器最为复杂多样，表现出的形式也最有特点，并形成了"光悦莳绘"的专门样式。

9世纪末，日本废止遣唐使，但日本国内依然在消化中国文化，寻求与以平安为中心的风土人情相适应的艺术表现形式，丰满富丽的"唐风"被淡雅优美的"和风"所取代。正仓院可见螺钿、平脱、漆皮、金银绘、末金镂、漆绘、密陀绘等技法，特别优秀之作品的平脱、螺钿来自中国，莳绘或受其影响，以此发展成为漆艺独特技法之一。在漆涂面上用漆描绘纹样，等漆固化后用金、银粉等金属粉施莳；再次漆固化后，做推光处理，显示出金银色泽，极尽华贵，莳以螺钿、银丝嵌出花鸟草虫或吉祥图案。室町时代之后，琳派艺术家与漆工合作，设计图案，以淡雅而优美的表现形式不拘泥于自然景象的描写，以相对自由的莳绘来表现绘画般的效果，极大地提高了漆工艺的艺术性，两者相辅相成，成为艺术表达的绝好载体。《东大寺献物帐》[①]中有对"金银钿莊唐大刀"鞘的装饰工艺作"末金镂作"的记载，与后世的研出莳绘属于同一技法，是日本莳绘滥觞期的有力证据。

"莳绘"之语，在《醍醐天皇御记》[②]公元916年（延喜十六年）条"三尺莳绘厨子"的早期记录中，有"尘莳"的词语。10世纪初期成立的《竹取物语》中有"建造美丽的屋，涂以漆莳绘"（原文：麗しき屋を造りて漆を塗り蒔絵をし）的记载。平安初期遗品《花蝶莳绘挟轼》、《宝相华迦陵频伽莳绘塞册子箱》等具有浓厚的唐样式。尤其是后者，不仅是莳绘创始的基准之作，也可以看到和风样式的创意胎动，但是当时莳绘的样式都仅限于装饰和纹样

① 《东大寺献物帐》：记载光明皇后奉纳给东大寺卢舍那佛的圣武天皇的遗品的目录总称。共包括五册：756年6月21日的《国家珍宝帐》和同时的《各种药帐》、同年7月26日的《屏风花毡帐》、758年6月1日的《大小王真遗迹帐》、同年7月21日的《藤原公真迹屏风帐》。都是在白麻纸的卷子上盖上高雅的装帧，这本书也被认为是与王羲之书法风格一样的名迹。藏于正仓院。
② 《醍醐天皇御记》：也叫《延喜御记》。是醍醐天皇的日记。与宇多天皇、村上天皇的日记统称为"三代御记"。

图 2-46
《梅莳绘手箱》
木质 漆涂
高 19.8cm
长 25.9cm
横 34.8cm
13 世纪
日本大岛神社藏

化。平安后期和风样式成熟，随着造粉技术的发展，莳绘技法渐趋成熟。

室町时代，完成大和绘和王朝文学结合的创意，表现和歌的歌绘和图样配以歌文字的苇手手法盛行，《梅莳绘手箱》（图 2-46）就是表现《白氏文集》[①]汉诗一节的绘画化，镰仓末期的《长生殿莳绘手箱》是《和汉朗咏集》[②]汉诗的图样巧妙融合的苇手歌绘的典型作品。

莳绘技法根据莳绘粉的形状命名分为：尘地、平尘、沃悬地、梨子地、平目地等；使用同样的粉，也可分为诘莳、淡莳、晕莳、

① 《白氏文集》：是唐代白居易编著的一部诗文别集，又名《白氏长庆集》《白乐天文集》《白香山集》。
② 《和汉朗咏集》：11 世纪初编成的和刊中日诗歌选本，是中日古代文学的经典选本，对后世影响广泛深刻。

斑莳等；根据莳绘的程序又分为研出莳绘[①]、高莳绘[②]、平莳绘[③]等；根据应用技法，有肉合研出莳绘、研切莳绘、木地莳绘等；还有莳绘表现有丰富的技法，付描、描割、针描、莳晕等。这些技法在发展过程中可以独立或综合使用，还有螺钿、平文（平脱）、切金、各种埋物（珊瑚、玉石、雕金、牙角、陶磁）、色漆等并用。

莳绘粉从材质上可以分类为金、银、铜、锡、铅、白金、铝等金属粉和青金、赤铜等合金以及其他，还有干漆粉、炭粉、色粉等。从制法上可分为锒粉、平目粉、梨子地粉、丸粉、平粉等。道具有线描、地涂用的莳绘笔、莳绘粉施莳之际用的粉筒、小型调色板的爪潘、毛棒等。

琳派创始人本阿弥光悦参与设计与制作，完成了莳绘的日本化，这种受本阿弥光悦影响，加入俵屋宗达创意产生的独特莳绘样式被称为"光悦莳绘"。1901年（明治三十四年）刊《稿本日本帝国美术略史》中第一次出现了"光悦莳绘"的词语，随着森田清之助编《光悦》，六角紫水编《东洋漆工史》，林屋辰三郎编《光悦》等书籍的出版，以及京都国立博物馆"宗达光琳派特别展"的推动，确立了今天"光悦莳绘"的概念。这种样式的特征多为王朝古典文学的主题，运用特异的形状及崭新的材料，例如用鲍贝和铅进行装饰，制作以盖甲高高突出的砚箱器形为特色。光悦作品《舟桥莳绘砚箱》（参见图2-15）是与许多工匠和艺术家携手创作的，第一次展出是在1880年（明治十三年）第一回观古美术会。砚箱全面铺金底，舟采用高莳绘技法，波浪用付描（平莳绘的一种技法）的绘画表现，同时采用藤原时代流行的"苇手绘"花纹图案，在隆起的金地箱盖上用"凸纹描金"表现船只，上面再横卧一条宽宽的铅桥，其造型极为大胆，构图卓尔不群，是迄今为止这类作品中从来没有过的，为拥有悠久传统的漆器描金描银技法带来巨大变革。光琳对于光悦

[①] 研出莳绘：莳绘技法之一。用漆描绘的纹样上，莳以金银粉等莳绘粉，硬化后进行粉固，莳粉固着。之后全面的漆涂，漆硬化后，用柔软的朴炭、骏河炭、蜡色炭等研炭研出纹样。

[②] 高莳绘：莳绘技法之一。纹样高高盛起，使看上去立体的技法。堆高部分使用锖、地粉、锡粉、炭粉、漆等。炭粉堆上的时候，在做好的涂面上用漆描绘纹样，用炭粉均匀施莳，硬化后，用朴炭对炭粉研出，漆固。

[③] 平莳绘：莳绘技法之一。在漆下地上用漆画画，上面撒上金，银，锡粉，色粉等，涂层干燥后用透明漆加以固定。实际上，画面花纹比下地面高起。平莳绘技法始于平安时代，最流行于安土桃山时代。

的《住之江莳绘砚箱》进行了模造，他使用金与铅在金地上描割形成波浪，运用铅的材质构成岩石。

戴季陶认为日本民族有着一种艺术的生活，其特质有两点：

> （日本民族）一点是战斗的精神，超生死的力量；一点是优美恬静的意态，精巧细致的形体。前者是好战国民战斗生活的结晶，后者是温带岛国之美丽的山川风景的表现。如果用时代来说，前者是武家时代的习性，后者是公家时代的遗音。……固然这种分别都不是绝对的，而且横的交通、纵的遗传的变化，经过很长久的时期，已经由混合而化合，造成了一种不易分析的日本趣味。……我想称赞它一句话，就是"日本人的艺术生活，是真实的。它能够在艺术里面，体现出他真实而不虚伪的生命来"。而且我还想称赞他们一句话，就是"日本的审美程度，在诸国民中，算是高尚而普遍"。①

这种生活中的审美到处透露出对自然和生命的热爱，琳派艺术表现出华丽的装饰性、自然的世俗性、抽象的设计性、感伤与游戏性、多样化的工艺性，无处不体现典型的和风式审美趣味。

① 戴季陶. 日本论[M]. 北京：东方出版社，2014: 110–111.

第三章

国际视域下的琳派艺术

"日本绘画的历史便是艺术史本身。……要去了解次级艺术，也就是我们所称的装饰艺术，绘画是其中的关键。"①

法国评论家路易斯·冈斯（Louis Gonse 1846-1921）在1883年出版的专著《日本美术》②开篇就这样宣示了日本绘画的重要性。《日本美术》（全二卷）按照类别共分为绘画、建筑、雕塑、雕刻品、漆器、织品、陶瓷及印刷八个部分，绘画是该书的第一部分。著作出版的第二年，费诺罗萨针对此书的绘画章节专门写了题为"评冈斯《日本美术》绘画章节"③的评论文章，受到学界的重视。劳伦斯·宾雍在"费诺洛萨：远东与美国文化"一文中称此著作为"第一份对日本艺术发展的充分调查"④。

自1860年开始，日本工艺美术品通过贸易大量流入西方，在欧洲大陆掀起了一股空前的"日本趣味"的风潮，从而形成了"日本主义"（Japonisme）⑤，并进一步影响到家具、室内及工艺设计等，这是东方艺术第一次正面与西方艺术相遇并对其现代化进程产生巨大影响。但大多数人对于日本艺术的理解和期待尚停留在工艺的范畴，冈斯《日本美术》把长期被忽略的日本绘画拉到前台，正视绘画在日本美术中的重要性。这是第一本全面介绍日本艺术的西方著作，由此奠定了冈斯作为"Japoniste"⑥的名声⑦。此书被视为西方早期关于日本艺术的重要著作，英国学者马克斯·普特（Max Put）的著作《掠夺与享乐：在西方的日本艺术，1860-1930》以此书做了大量的参考。⑧德国理论家克劳斯·伯杰（Klaus Berger, 1940- ）更是称此书"真正的书写了'历史'及'艺术'"。⑨

① [法] Louis Gonse. L'art Japonais, London: Ganesha, 2003: 151.
② [法] Louis Gonse. L' art Japonais, （Paris: A.Quantin, 1883）本文参考为2003年reprint版本：Louis Gonse, L'Art Japonais, （London: Ganesha, 2003）
③ [美] 费诺罗萨（Ernest Francisco Fenollosa）: Review of the chapter on painting in Gonse's "L'Art Japonais"（评冈斯《日本美术》中绘画章节）（Boston: James R.Osgood and Company,1885）. Reprinted from 'Japan weekly mail' of July 12, 1884.
④ [英] Lawrence W Chisolm. Fenollosa:the Far East and American Culture.Westport, Conn:Greenwood Press, 1976: 59.
⑤ 日本主义，法文Japonisme，也有翻译作"日本风。"本书一直沿用日本主义。
⑥ Japoniste: 法文，意指日本文化艺术的爱好者。
⑦ [法] Francois Pouilllon edited.Dictionnaire des Orientalistes de Langue Francaise.Paris:Karthala, 2012: 479.
⑧ [英] Max Put. Plunder and Pleasure: Japanese Art in the West 1860-1930.Leiden:Hotei Pub, 2000: 27.
⑨ [德] Klaus Berger. Japonisme in Western painting from Whistler to Matisse, trans.David Britt, Cambridge New York: Cambridge University Press, 1992: 108.

与浮世绘一样，琳派在被日本承认之前，也通过日本趣味的风潮而受到西方国家的高度赞赏。不同于其他日本艺术形式或多或少受到中国或西方艺术的影响，琳派因明显突出的日本风格而被学界认可并引起注意，这从西方精品的收藏中显而易见。简而言之，现在被视为日本美术精髓的"琳派"形成初期，以及琳派概念的形成和研究史的进展，与来自西方异文化的视角有很大关系。费诺罗萨指出日本绘画并非仅限于装饰性，而是值得与欧洲大师的作品并列比较，这里提到的日本绘画，基本以琳派绘画为主。他赞赏冈斯并非强硬地将西方审美观套用在日本美术中，而是真正能体会日本品味及目的："对一个如此遥远的岛屿来说，他已经能够进入鉴赏的内在殿堂，而有许多居住在日本的欧洲人却被拒在门外。"[1]

在"世界艺术"及"世界美术馆"概念盛行的当下，跨文化的艺术作品被放置在更大的框架下解读，本章在前人研究的基础上，以概观西方从"日本趣味"到"日本主义"的过渡，以及受琳派艺术影响的新艺术运动及时代背景为切入点，分析国际视域下琳派的发展与研究，以及与西方设计发展的关系，探讨琳派的未来前景。

一、从"日本趣味"到"日本主义"

宏观地看，日本美术对欧洲的影响大致可分为两个阶段：第一阶段自17世纪至19世纪初，第二阶段自19世纪中期至20世纪初第一次世界大战爆发为止。

第一阶段，主要是通过荷兰将日本的陶瓷器、漆器等大量输出到欧洲，时值西方美术史上的巴洛克与洛可可时代，与当时进入欧洲的中国工艺品一样，日本江户时代的工艺品装饰样式也被大量吸收到巴洛克与洛可可华丽的室内装饰中。但这种模仿还停留于表面阶段，欧洲的艺术家们并没有从本质上真正领会日本美术的精神所在。具体而言，陶瓷器、漆器等是基于优良材质、精美装饰效果和装饰材料构成的工艺美术品整体，日本的莳绘漆艺也是基于对材料

[1] [美] Ernest F. Fenollosa, Review of the Chapter on Painting in Gonse's "L' Art Japonais", 1884: 5.

和工艺的综合运用形成其独特、精致的装饰效果。在这些精美工艺品的深层，蕴含着日本人独特的审美观与自然观，这在当时尚无法为文化背景有着本质不同的西方人所理解。

第二阶段，西方对外来文化尤其是东方文化的理解日渐深入，尤其是随着欧洲近代文明弱点的逐渐表面化，伴随现代物质文明对人性以及环境的威胁，文艺复兴以来欧洲现代文明的发展弊端日益突显，导致西方文化对自身的再认识与重建。在这个过程中，外来文化成为他们修正自我的一个重要坐标，但这种修正基本上还是以欧洲文化为中心展开的。在现代欧洲世界观的转型过程中，日本文化的本质精神开始成为其新的艺术道路的参照系，因此日本美术不仅从艺术形式上，更多地从本质精神上引起他们的关注[1]。

这分别代表了西方的"日本趣味"到"日本主义"的两个阶段，"日本趣味"一词代表社会现象所呈现的风潮、风格，而"日本主义"则代表当时对这风潮所带来的广泛影响。与此同时江户时代的后半叶，西方美术也开始影响日本，明治时代之后，给日本带来了更大的影响。我们可以理解，西方与日本是相互影响的，只是双方所受到的影响性质不完全相同。

当日本向西方打开国门，大量的工艺美术品涌向欧洲之日，正是以居斯塔夫·库尔贝为旗手的现实主义美术走到顶点之时。欧洲美术正处于新的发展路口，琳派和浮世绘等日本美术样式适时地为西方人带来了对自然新的观察与表现方法，为西方写实绘画和装饰艺术启示了新的方向。法国美术批评家阿德里昂维西在《艺术》杂志上撰文感叹："日本主义！现代的魅惑。全面侵入甚至左右了我们的艺术、样式、趣味乃至理性，全面陷入混乱的无秩序的狂热……"[2]

各类出版物对于当时的西方全面、完整地了解日本美术起到了十分重要的作用。单纯平展的色彩、细腻流畅的线条、简洁明朗的形象，与自古希腊以来建立在理性主义基础上的西方美术样式形成了鲜明对照，东方式的感性体验为反对学院派的艺术家们提供了一个可操作的现实样板，由此催生的世界范围的现代艺术运动从整体上表现出明显的东方印迹。

[1] [日] 山田智三郎. 浮世絵と印象派 [M]. 东京：至文堂，1973：12-13.
[2] [日] 高阶秀尔. 美術史における日本と西洋 [M]. 东京：中央公论美术出版社，1991：10.

1. 跨越大海的日本美术

1543年，葡萄牙商人、冒险家费尔南·门德斯·平托①从中国宁波出发返回葡萄牙，由于在海上遇到风暴迷失了方向，最后漂流到现日本九州鹿儿岛县所属的种子岛，他们由此成为第一批到达日本的欧洲人。日本从此开始接触西方文明，而在此之前，其在世界上的活动范围还仅限于亚洲，直接交往的国家只有中国和朝鲜。1600年荷兰人开始对日展开贸易，先后在平户、长崎开设商馆。荷兰成为欧洲最早对日本展开商业活动的国家，日本美术品也是以荷兰为最初的窗口开始了对欧洲的输出和传播。

事实上，16—18世纪，中国对西方的各种贸易输出中大量外销瓷器曾引发欧洲的中国热潮。朱彧在《萍洲可谈》②卷二文中记述当时广州陶瓷出口盛况："舶船深阔各数十丈，商人分占贮货，人得数尺许，下以贮物、夜卧其上。货多陶器，大小相套，无少隙地。"可见陶瓷在当时对外贸易中所占的重要地位。（图3-1、图3-2）郑

图3-1
《五彩鱼藻纹接水盘》
中国清朝外销瓷器
17世纪
广东博物馆藏

① 费尔南·门德斯·平托（Fernão Mendes Pinto，1509-1583）：葡萄牙商人、冒险家。26岁开始在东方四处游历长达21年之久，他是最早随同耶稣会传教士去日本的第一批欧洲人中的一员，于1558年返回葡萄牙以后开始撰写游记《远游记》，1576年完成，1614年出版葡萄牙文版本，此后被译成多种文字，在欧洲广为流传。
② 《萍洲可谈》：中国宋代记述有关典章制度、风土民俗及海上交通贸易等的笔记体著作。作者朱彧，生卒年不详。

图 3-2
《轮花染锦盘》
18 世纪初
日本有田窑烧制的外销瓷器

和下西洋之后，明代瓷器更是大量外销。郑和率领庞大的舰队，在近 32 年内七次远航，足迹遍及亚洲、非洲三十多个国家和地区，最远到达今天的索马里和肯尼亚一带，大大促进了中国和这些国家的政治、经济、文化交流。

据 T. 沃尔克编著的《瓷器与荷兰东印度公司》[1]记载，1602—1682 年，即明末清初的八十年间，仅荷兰人贩运中国瓷器就达 1600 万件以上。在这些外销瓷中，不少是专为外销而特制的产品，其造型和图案纹饰有些是根据国外客户的要求而设计的，带有中国风格的外销瓷器繁复的装饰纹样与描写生活情趣的主题给欧洲人留下深刻印象，与当时流行的洛可可风格取向相契合，因此在工艺美术领域掀起了一股中国热潮。

《大不列颠百科全书》中的"Chinoiserie"条目解释说这一"中国风格"始于 17 世纪的欧洲，从对中国家具、瓷器、刺绣的自由仿效开始，并发展为一种室内设计风格。"中国风格"从凡尔赛宫狂热蔓延至德国的每一座宫殿，且大多与巴洛克式和洛可可式融合在一起。

然而这股热潮随着洛可可艺术被新古典主义取代，在 18 世纪末衰微。同时由于中国明末农民起义和清兵入关等一系列事件，导致中国国内局势动荡不安，这些战乱给中国瓷业带来了极大伤害，导

[1] 荷兰东印度公司（Vereenigde Oostindische Compagnie，简称作 VOC）：是日本幕府封行锁国政策后当时唯一可以与日本进行贸易的公司，除此以外，没有任何日本人或欧洲人可以进出日本进行贸易。

第三章　国际视域下的琳派艺术

致一直从事中国瓷器贸易的荷兰东印度公司中断了商品来源，于是他们将货源目标转向日本，最初的商品就是瓷器和漆器。

17—18世纪的日本各种工艺品精彩纷呈，漆工制品要数德川幕府的莳绘工房幸阿弥家十代长重的婚礼陈设类，以及专门的外销漆器类；染织有宽文小袖及刺绣袱纱；陶瓷器有野野村仁清的作品和肥前磁器、古九谷等日本样式（图3-3）。

图3-3
《色绘山水纹大钵（青手）》
古九谷样式
高9.8cm　口径43cm
底径20.8cm
17世纪
日本五岛美术馆藏

日本的瓷器制作始于1610年，虽然出现时间较晚，但在归顺日本的朝鲜陶工的帮助和地方政府干预下，日本制瓷业一方面充分地吸收并学习中国技术，另一方面则是在模仿的基础上，谋求创新特色和精益求精、不断改良。例如参考并吸收中国流行的青花瓷审美特色和制作技巧，以划花、印花、模压等多种技巧来制作类似青花瓷图案和纹理的陶瓷制品，至1650年后便已步入成熟阶段，规模上达到了量产，成熟度已不亚于中国。

日本人还将中国式纹样与日本古典样式以及来自欧洲的订单要求相结合，发明新的染色技术。在出口最高潮的1652—1683年的30余年间，日本共向欧洲出口了约190万件瓷器。[①]众所周知的浮世绘最早就是作为运输中防止瓷器破损的填充物和包装，因其高度的艺术性而率先受到欧洲艺术家们的关注。

在这个过渡时期，对西方而言，日本仍然是一个与世隔绝的未知力量，贸易只允许通过出岛——长崎海湾一个小小的人造岛上的荷兰贸易站进行（图3-4）。为了加深对日本的了解，1823年，荷兰先行

① [日]小林利延."日本美術の海外流出"《ジャポニズム入門》[M].東京：思文閣出版，2004:14.

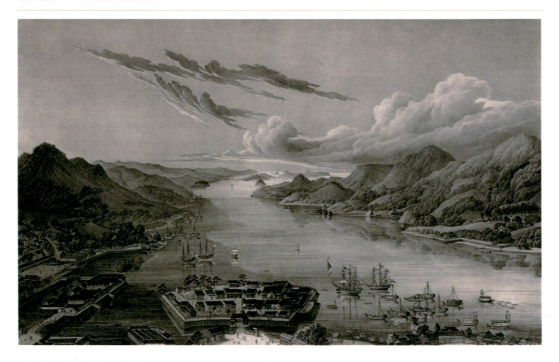

图 3-4
日本长崎与海湾——唯一开放给外国贸易的港口
1853 年 3 月 26 日
伦敦新闻刊图

派遣受过植物学培训的医生菲利普·西博尔德（Philipp B. Siebold，1796-1866）对日本进行科学调查，负责搜集日本列岛上的信息，社会和政治结构以及调查扩大现有贸易的可能性。虽然外国人都不准离开贸易站，但作为医生的西博尔德因治愈了日本一个有影响力的地方官员，而得以获准在贸易站以外活动，以及应日本患者要求上门服务，在日期间他完成了大型民族志考察报告《日本植物志》（Flora Japonica）。继扬·布洛霍夫（Jan Blomhoff，1779-1853）（1818—1823 年的出岛主管），以及藏书家约翰·菲舍尔（J.Fischer，1800-1848）之后，西博尔德收集了许多日常家庭用品、版画、工具和手工制品。他带回国的藏品中有多幅《光琳百图》，至今仍保存在荷兰莱顿市的荷兰国立民俗学博物馆，收藏中日本文献的一部分被卖给了英国和法国，现在法国国立图书馆收藏的《光琳百图》就是其中之一[1]。这些都成为西方了解日本民族文化艺术等方面的最初资料文献（图 3-5）。

经历了江户时代漫长的锁国政策，1854 年美国海军准将马休·佩里（Matthew C.Perry，1794-1858）率领舰队驶抵江户附近的浦贺，

[1] [日]田边由太郎.シーボルト？コレクション（文献）の現状——オランダ？イギリス？フランス[J].参考書誌研究，第 22 号.1981.6.

图 3-5
佚名
《荷兰船》
1766 年

史称"黑船事件"①（图 3-6）。该事件彻底打开了日本封闭的国门，随着开国的交涉和贸易的开始，很多西方人踏上了日本的土地，其中也有不少人被这个国家的美术吸引而大量带回日本的工艺美术品（图 3-7）。

图 3-6
维尔赫姆·海涅
（佩里随行画家）
《1854 年横滨的
　黑船来航》
油画
19 世纪

① 黑船事件：指 1853 年美国以炮舰威逼日本打开国门的事件，日本嘉永六年（1853），美国海军准将马休·佩里和祖·阿博特等率舰队驶入江户湾浦贺海面的事件，最后双方于次年（1854）签定《日美和亲条约》（又称《神奈川条约》）。舰队中的黑色近代铁甲军舰，为日本人生平第一次见到，因此也称为"黑船事件"。

图 3-7
佚名
《合众国水师提督口上书》
浮世绘
19 世纪
美国国会图书馆藏

初到日本的西方人一方面对日本的工艺美术品保持好奇心，因它具有审美的趣味和异国情调。例如伊萨克·蒂进（Isaac Titsingh，1745—1812）作为荷兰东印度公司在亚洲贸易与江户幕府交涉的全权代表，曾两次前往江户，其间收藏了大量日本工艺品，晚年移居巴黎，就将收藏品都带回了巴黎。另一方面，文化的宣传或推销背后离不开资本的参与。从商业意义而言，工艺美术品作为出口商品而备受瞩目，进一步加速了日本美术向海外的输出。1872 年在明治政府的出口统计中，包括"折扇""团扇""屏风"等含有绘画要素的物产，虽然出口金额仅是漆器的八分之一到十分之一左右，但折扇的数量约 80 万把，团扇高达 100 万把。平安时代以来，扇子就是日本文化人身份和地位的重要象征，制作者为此做了不懈努力，其中包括琳派艺术家，田中一光曾提到俵屋宗达的扇面画题材极为丰富，而且他制作扇子的工作："在很多方面与现在的设计师几乎没有区别：让扇子在具有最基本功能的同时，还要成为能拿在手中的绘画艺术，具有装饰性并且可以传达信息，要根据订货设计出多种多样的风格，要对众多的不同需求量体裁衣，要在制作一件作品的过程中和众多人协同合作，还要具有敏感的时代触觉……"[1]

[1] [日] 田中一光. 设计的觉醒 [M]. 桂林：广西师范大学出版社，2009：62.

可以想象，琳派艺术作为商品也占有重要比例。18世纪以来，随着访日外交人员在日期间开始大量收集日本美术品带回国内，同时出现了专程前往日本直接收购工艺美术品的商人，收藏业的出现也将美术品转化为商品，这给资本制造"日本趣味"带来了巨大商机。

2. 席卷欧洲的"日本趣味"

从19世纪中期开始，日本美术出现在世界范围的各类展览和博览会上，由此引发了席卷欧洲的"日本趣味"热潮。博览会的起源是中世纪欧洲商人定期的市集，市集起初只涉及经济贸易，到19世纪，商界在欧洲地位提升，市集的规模渐渐扩大，商品交易的种类和参与的人员愈来愈多，影响范围愈来愈大，从经济到生活艺术到理想哲学等各个领域，形成了极大规模的世界博览会，为日本趣味起到了推波助澜的作用。

1851年，英国在伦敦海德公园举办历史上首次现代国际博览会，日本虽然没有参加，但东印度公司收集的大量日本工艺品参加了展示。英国由于这个博览会而获得了莫大的利益，1862年继续举办第二届伦敦万国博览会，并正式向日本发出了参会邀请。德川幕府为了应对，委托第一代驻日英国公使卢瑟福爵士阿礼国（Sir Rutherford Alcock KCB，180-1897）与神奈川英国领事荷沃德·威斯（F·Howard Wise）大尉一起，在日本收集漆器、陶瓷器、铜器，以及竹制品、纸制品和染织等工艺品计六百十四件出品参展[1]。在威斯看来，这些日本工艺品足以与当时欧洲最高水准的艺术品相媲美。从日本方面来看，这是阿礼国斡旋的展示，他曾这样赞赏道："日本人没有利用机械技术的精彩成果。他们的磁器、青铜、绢织物、漆器、金工品等设计及细工的精巧作品，不仅是欧洲最高级制品的竞争对手，也是各个领域中我们竞相模仿而不能的。"[2]

在阿礼国的斡旋下，1867年，日本首次正式参加巴黎世界博览会，也成为日本工艺美术品大量传入欧洲的契机。由于是第一次正

[1] Ellen·P·Conant. "曲折的朝日———八六二年至一九一零年的日本参加万国博览会"《JAPAN与英吉利西日英美术的交流》[C]. 东京：世田谷美术馆，1992.

[2] [日]吉田光邦. 万国博覧会の研究[M]. 東京：思文閣出版，1986：36.

式参加，也引发了日本政府的激烈讨论，最终决定选以工艺品和绘画类代表日本出国展示，此次展品包括：鎏金漆器、金属器、陶瓷器、兵器、铜器、和服及浮世绘（包括歌川国定、国芳等的肉笔绘、美人画、风景画等约 100 件）等文物展出，共海运 1356 箱参展，无论是陶瓷、漆器还是版画，都使欧洲人耳目一新，在巴黎竟然被迅速抢购一空，最后应主办方要求，又迅速追加了百余幅浮世绘应急销售。通过这次亮相，日本工艺美术品获得了许多关注和赞赏，这一时期成为日本美术热潮席卷欧洲的开端。

除政府主导的如巴黎世界博览会等国家行为之外，日本民间商人也积极从事工艺美术品的对外贸易，最早从事民间美术品贸易的是古董商清水卯三郎（Usaburo Shimizu，1829-1910）。1867 年，得到洋学家箕作秋坪（Mitsukuri Shuuhei，1826-1886）的推荐，清水卯三郎作为唯一的日本商人随政府使节团参加了巴黎世界博览会。在世博会上，卯三郎一手策划建造了传统日本民居作为日本馆，屋内有传统榻榻米，走廊屋檐挂下灯笼，庭院四周围绕着日式木质围栏，并且特意从日本请来三名艺者表演才艺和负责茶水服务招待，由于独具特色而受到了极大的欢迎，使得日本馆参观人潮汹涌，络绎不绝（图 3-8）。卯三郎由此还获得了拿破仑三世亲自颁发的世博会银牌奖章，以表彰他的独特设计。

世博会结束后，卯三郎前往欧洲各国学习学问、工艺，经美国回国，以进口洋书为开端，开始从事日本与欧洲的商贸活动。同时，他还进口印刷机从事出版业，发行《六合新闻》介绍海外情况。在此基础上，卯三郎向日本政府提交《建议召开博览会》的白皮书，在他的大力倡导下，1887 年（明治十年），日本

图 3-8
1867 年巴黎世界博览会日本馆

第三章 国际视域下的琳派艺术

国内举办了"第一届内国劝业博览会"。通过举办博览会，日本开辟了经由贸易的繁荣之路，并通过展示西洋产品的实物，触动了许多日本人。

1873年维也纳世界博览会期间，明治政府派日本代表团参加，并遵从奥地利公使馆员西博尔特（H.Siebold，1852-1908）及德国人瓦格内尔（G.Wagener，1831-1892）的指导，从日本购买了大量浮世绘、锦织品、漆器、家具等优秀的美术工艺品，其中包括尾形光琳代表作《红白梅图屏风》也一同展出，表现出积极的对外交流态度。展示品获得了极大的好评，进一步引发了欧洲对日本艺术的兴趣。这种西方对日本器物的造型、色彩等视觉元素的关注和兴趣被称为"日本趣味"，是欧洲东方主义（Orientalism）下"异域想象"的组成部分。

19世纪中期的欧洲社会正在发生颠覆性变化，中产阶级的都市生活以及唯美主义风潮都为"日本趣味"的走红打下了基础。当时受到欧洲人青睐的浮世绘，葛饰北斋的漫画中有关异域都市生活的描写，浮世绘女性题材的作品，装饰性的琳派艺术品等等恰好符合了欧洲人的审美喜好。

明治维新之后，很多日本人陆续来到欧洲留学，目睹了当时日本工艺美术品在欧洲倍受追捧的盛况。林忠正（Hayashi TAdamasa，1853-1906）（图3-9）是日本近代史上最重要的民间工艺美术品商人，他毕业于东京大学法语专业，1878年作为留学生前往巴黎学习，在当年的巴黎世界博览会期间担任日本工商公司的翻译，后来成为公司的正式职员，负责销售业务，他很快就显露出对艺术的关心。当时正值"日本趣味"风靡巴黎，林忠正迅速投身其间，设立了"林商会"艺术商贸公司，开始为各大美术馆提供日本美术品的鉴定与贩卖服务，走上了向欧洲人推销日本美术的道路。

同时，林忠正结识了许多

图3-9
林忠正
（Hayashi TAdamasa，
1853-1906）

巴黎艺术家和文化名人，与大收藏家维维尔、文学家埃德蒙·德·龚古尔（Edmond de Goncourt，1822-1896）、印象派画家莫奈等人都有密切的交往，向他们宣传介绍日本工艺美术的情况，协助他们翻译出版有关日本美术的书籍杂志。在他的帮助与支持下，龚古尔于1891年和1896年分别出版了《歌麿》与《北斋》两部著作，使得喜多川歌麿、葛饰北斋的作品在欧洲名声大噪。1886年5月，林忠正执笔的《巴黎画报》（Paris Illustre）日本特辑号（Le Japon，vol 4，May 1886）是日本人面向欧洲的首次介绍（图3-10），在林忠正等人的不断努力之下，浮世绘的价格被炒作到了惊人的地步。

图3-10
林忠正执笔的
《巴黎画报》
（Paris Illustre）
日本特辑（1886年5月）

在此之前，"日本美术"主要是指工艺品。浮世绘只是印象派画家和少数人的喜好品，林忠正成功地将浮世绘介绍到西方并获得了巨大的成功，他最初的用意是希望通过浮世绘的传播而让西方人认识日本美术，当然从中可以获得巨大的商业利益。但是，林忠正从不认为浮世绘是日本美术的代表，他的友人法国美术史学家雷蒙·柯克林（Raymond Koechlin，1860-1931）曾提到林忠正的讲话："浮世绘并不能代表所有的日本美术，希望大家能明白此点。浮世绘是有母体的，而这母体就是日本文化总体，也就是真正的日本美术，希望大家能了解。"[1]因此，眼光独到的林忠正也搜集了许多日本国宝级美术精品，并带入欧洲市场倾售一空，这其中就包含有许多琳派艺术品。

在推销日本文化的同时，林忠正还以其专业的艺术眼光和知识储备深受东西方美术品收藏界的信任，先后为柏林国立博物馆、柏林东亚艺术博物馆等重要部门形成日本及东亚美术品的收藏作出重要建议，担任1889年巴黎世界博览会审查官和1893年芝加哥世界博览会评议员，直至在1900年巴黎世界博览会上担任秘书长的重

[1] [日]木々康子. 林忠正——浮世絵を越えて日本美術のすべてを[M]. 東京：ミネルヴァ書房，2009：302.

第三章 国际视域下的琳派艺术

要职务。在他的指导下,不仅将日本工艺美术品与欧美展品一同在美术馆展出,还设立了日本古美术馆,除浮世绘和工艺品之外,将日本八百件国宝级文物综合展出,为向欧洲推广日本美术付出巨大精力。但由于其中掺杂着个人商业行为,林忠正在日本的评价褒贬不一。

随着日本趣味的盛行,大量的琳派艺术品和带有琳派风格的工艺美术品也受到欧洲收藏家的青睐,与浮世绘作为陶瓷器的包装材料和填充物不同,琳派作品作为典型的贵族用品被专门收藏。浮世绘虽然后期作为商品销售为艺术经销商创造出巨大财富,但在收藏家去世后,收藏品由于不具唯一性而意外地很快散失。而琳派的海外收藏作品却得到分外珍重与保护,其中著名的有波士顿美术馆藏尾形光琳的《松岛图屏风》(图 3-11),就是当年费诺罗萨在日本任东京大学哲学科教师时期购入的,他也对欧美其他收藏家作了积极建议。

在西方还没有充分信息和书籍介绍日本的情况下,费诺罗萨成为欧美国家的日本美术权威,1886 年(明治十九年),他将自己收藏的两万余件日本美术品通过查尔斯·G·韦德(Charles Goddard Weld,1857-1911)捐赠给了波士顿美术馆。此后,美国动物学家爱德华·S·莫尔斯(Edward S. Morse,1838-1925)和日本文化研究者威廉·S·毕格罗(William S. Bigelow,1850-1926)的庞大美术收藏也捐赠出来,以及日本学者冈仓天心的捐赠藏品,一同构建了

图 3-11
尾形光琳
《松岛图屏风》
六曲一扇
150.2cm×367.8 cm
18 世纪
美国波士顿美术馆藏

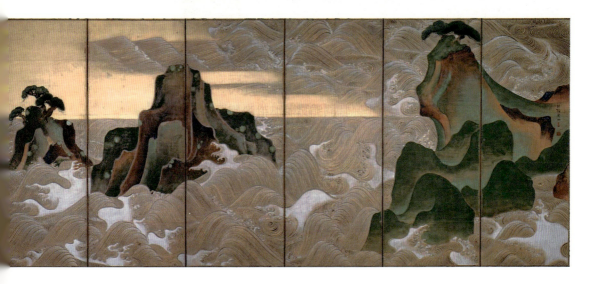

波士顿美术馆亚洲部门的核心藏品。毕格罗捐赠了他毕生藏品 4000 幅日本绘画和 30000 多幅浮世绘版画中的大部分,这是世界上同类藏品中最大的捐赠,也使波士顿美术馆成为除日本以外收藏日本艺术品最好、最大的艺术机构。

19 世纪末,这些捐赠者们都居住在日本,收集了从 8 世纪到近代在宗教和世俗艺术方面的大量藏品。其中包括 8 世纪的法华堂根本曼陀罗图(Hokkedō konpon mandara),这是东亚现存最早的风景画之一;佛师快庆①于 1189 年雕刻的最早的弥勒造像;13 世纪中期代表了镰仓时代绘卷最高峰的《平治物语绘卷》,生动详细地描绘了三条殿的燃烧过程;以及 18 世纪被称为"奇想画家"曾我萧白创作的《商山四皓图屏风》。

此外,波士顿美术馆还藏有重要的漆器、陶瓷、刀剑具及大量面具等工艺美术品。其中包括琳派艺术精品,比如本阿弥光悦《蝴蝶图案诗》等 3 件,俵屋宗达《四季花草图屏风》《水禽·竹雀图》《菊图屏风》《芥子图屏风》(图 3-12)等 11 件,尾形光琳《松树四季花草图屏风》《松岛图屏风》、《竹垣花草图隔扇》《锈绘观瀑图角盘》等十余件,伊藤若冲的《鹦鹉图》《十六罗汉图》等都收藏其中,另外还有酒井抱一、中村芳中编著的《光琳画谱》《乾山遗墨》(图

图 3-12
俵屋宗达
《芥子图屏风》
六曲一扇
150.3 cm×352.8 cm
17 世纪
美国波士顿美术馆藏

① 快庆(Kaikei,生卒年不详):日本镰仓时代活动的雕刻佛像的佛师。与运庆一起是代表镰仓时代的佛师之一。这个流派的佛师多在名字上用庆字,所以被称为庆派。快庆也被称为安阿弥陀佛,其理智、绘画细腻的作风被称为"安阿弥大人"。

图 3-13
中村芳中编著
《乾山遗墨》
19 世纪
美国波士顿美术馆藏

3-13)《莺村画谱》等图册及其他工艺制品。

在商业资本的参与下,日本美术在欧洲受到了全面关注。这股热潮甚至回流到了日本,引发日本国内开始重新评价日本绘画的价值,国人的艺术观念也随着欧洲人一同有了"维新"。1892年,浮世绘出版商小林文七(Kobayashi Bunshichi, 1862-1923)在日本东京上野首次举办浮世绘展,林忠正在展览目录里撰文道:"以巴黎文化界人士对浮世绘的艺术尊重为例,警告若无视浮世绘艺术的存在,浮世绘终将会从日本完全消失。"[1]浮世绘在当时日本社会属于底层阶级的粗俗趣味,以浮世绘为代表,可以让日本民众重新认识到本民族艺术的特色与精华。

19世纪末日本趣味并非只是一场商业炒作,这场热潮的出现,最根本的原因在于日本传统美术中的自然主义。从东西方风景画中关于人物的描绘能够清晰地看到这种价值观的差异,东方风景画中的人物基本上是作为点景式道具而存在,山道旅人、旷野牧童、深庵隐者、长河垂钓,他们默默无闻地成为自然的一部分。西方从19世纪法国的巴比松画派开始,才出现了真正意义上与东方绘画相同

[1] [日] 木々康子. 林忠正——浮世絵を越えて日本美術のすべてを [M]. 東京:ミネルヴァ書房,2009: 148-149.

的点景人物，而这较之中国与日本绘画显而易见有时间上的差距。印象派以风景画家为主体绝不是偶然的，1898年在巴黎的《歌麿与广重》浮世绘版画展上，毕沙罗就感叹"歌川广重是伟大的印象派画家"。①随着基督教影响的弱化，新的价值观的产生以及产业革命带来的城市环境的恶化，促使人们将目光转向田园自然。正当西方艺术开始探寻新的自然表现方法的时候，日本美术的自然观以及表现手法如期而至。

3. 色与形的革命

1862年对当时"日本趣味"所带来的广泛影响而形成的"日本主义"有着重要的意义。这一年在巴黎销售中国和日本美术工艺品的杜索瓦（Desoye）开业，这家店与波图·西诺瓦斯（LaPorte Chinoise）并列闻名。1864年，杜索瓦店为了装扮模特的着装，特意购买了日本和服。惠斯勒②完成于1864年前后的《陶瓷之国的公主》（图3-14）主人公就是身着这样的和服，手持日本团扇，衣服上的花纹与背景有着相似的图案，互为照应。惠斯勒使用了大量的玫瑰金和银色调，整体画面以印象派的方式呈现，集中体现了艺术家对日本乃至东方艺术的喜爱和赞誉之情。

惠斯勒是最早倾倒于东方艺术的欧洲画家之一，1858年开始以伦敦为中心展开创作活动。他从一开始接触到日本美术就表现出极

图3-14
惠斯勒
《瓷器之国的公主》
布面油画
201.5cm×116.1cm
1865年
美国华盛顿弗瑞尔美术馆藏

① [日]三浦笃：「フランス1980年以前——絵画と工芸の革新」、『ジャポニスム入門』思文閣出版，2004：37.
② [美]惠斯勒（James Abbott McNeill Whistler，1834—1903）：19世纪后半叶的美国画家、版画家，活跃于伦敦和巴黎进行艺术活动，深受日本绘画影响。

图 3-15
惠斯勒
《白色交响曲 No.2·白衣少女》
布面油画
76cm×51cm
1864 年
英国泰特美术馆藏

大的兴趣，对日本美术的构图等造型手法投以极大的关注，这与他一贯以来试图打破文艺复兴固有传统的努力有密切关系。在他的伦敦住宅里，从墙上到天花板都贴满了日本的折扇画，睡床是中国式的，进餐用的是蓝白两色的青花瓷餐具。受浮世绘鸟居派画家的影响，惠斯勒在油画《音乐室》中运用黑色作为主色调。在 1864 年创作的《白色交响曲 No.2 白衣少女》中（图 3-15），惠斯勒将委拉斯贵兹的厚重写实手法与葛饰北斋明快的装饰性巧妙地结合在一起，少女手中拿的扇子更明显地标志着日本浮世绘的影响。

在东方艺术的影响下，惠斯勒的艺术不再把注意力集中在库尔贝的现实主义上，而是转向探索更容易激发观众感情的色调关系上，画面主题已退居次要地位，取而代之的是色彩和线条，并把绘画与音乐结合起来。19 世纪 60 年代，尤其是在伦敦世博会之后，惠斯勒在素描和水彩等方面反复进行尝试，描绘了将几张团扇撒在墙上的情景。

通过当时刊登在《美国艺术杂志 12》（American Magazine of Art 12）的室内照片能确认，他实际是在自己家里尝试这样的实验。惠斯勒还发表了许多赞誉日本和东方艺术的言论，他的活动推动了欧洲"日本主义"热潮并影响了许多欧洲画家。

比利时画家阿尔弗雷德·史蒂文斯（Alfred Stevens，1823-1906）受到惠斯勒较大影响，他从 1844 年开始居住在巴黎，1860 年与日本美术相遇后开始改变主题，风格发生明显改变，描绘的服饰极具装饰性，作品在拿破仑三世的帝政宫廷中大受欢迎。他和惠斯勒一起热衷于日本美术，在 1867 年巴黎世博会获得最优秀奖，并获得了名誉军团国际勋章（L'ordre national de la légion d'honneur），同时他也是

图 3-16
爱德华·马奈
《团扇与妇人（尼娜的肖像）》
油画
113.5cm×166.5cm
1873 年
法国奥赛博物馆藏

爱德华·马奈的好朋友，通过艺术家们的交谊，日本风格在他们之间互相渗透影响。

值得关注的是，这一时期西方许多绘画作品的背景上都有团扇的描绘，尤其是拿着团扇的女性形象。团扇是为数不多的日本设计，与欧洲的扇子不同，在日本趣味影响之前，在西洋绘画中从来没有出现过团扇。平安时代初期，日本的团扇发展到用扁柏薄片拼接做成的柏扇，其后产生了所谓的蝙蝠扇，形同现在的纸扇。这些扇面上画有日本景物，很多都使用金银和色彩，具有浓郁琳派风格的画面，深受欧洲的欢迎。爱德华·马奈（Edouard Manet, 1832—1883）的《团扇与妇人（尼娜的肖像）》（图 3-16）画面背景墙上就散落着团扇，形成一种他所理解的日式装扮。实际上，在日本并没有用团扇装饰墙面的做法，大约是受到以团扇和扇子为主题的散贴屏风的影响，尤其是受俵屋宗达及琳派屏风构图的影响（图 3-17）。

日本开港之后，在横滨有座面向西洋人的游轮岩龟楼，我们可以从相关主题的浮世绘中看到用镶嵌的扇子进行装饰的手法，也能在江户时期的和服设计中可见一二（图 3-18）。有趣的是，《团扇

第三章 国际视域下的琳派艺术

图 3-17
俵屋宗达
《扇面贴交屏风》
八曲一双
各 111.5cm×376cm
17 世纪前期
日本宫内厅三之丸尚藏馆藏

图 3-18
歌川芳几
《五国于岩龟楼酒盛之图》
浮世绘三联绘
各 37.5cm×25.4 cm
1860 年

与妇人（尼娜的肖像）》的背景并不是画出来的团扇屏风，也不是团扇的图案，而是用发夹粘贴的真实的团扇。这样的背景同样在其作品《马拉美》和《娜娜》中可以看到，马奈所描绘的团扇不是新的，到处都是裂口或破损，看上去相当有年代感，可以推测1859年，通商贸易刚开始不久，这些团扇并非是在开国后向法国的出口贸易商品，而是在此之前作为个人随身行李带到国外的。

印象派画家雷诺阿（Auguste Renoir，1841-1919）《读书的卡米娜·莫奈夫人》（图 3-19）画的是好友莫奈的妻子卡米娜夫人，背景墙面上贴有散乱的团扇。从中可以了解莫奈也在日常生活的墙壁上贴着团扇，1875 年，他的夫人穿上日本和服，以团扇的壁面

167

为背景，摆出读书的姿势。莫奈著名的《日本的女性》（图3-20）、《手持团扇的女人·尼娜肖像》等作品描写，都反映出日本工艺品大量出口到海外，影响到了欧洲日常生活的方方面面，这种典型的和风式审美意识和装饰手法也随之融入到西方艺术家的创作中。

法国画家詹姆斯·蒂索（James Tissot，1836-1902）的作品构图与装饰手法同样受到日本美术的强烈影响，其作品《注视日本工艺品的年轻女子》（图3-21）中所绘的日本屏风，就来自于如今大英博物馆收藏的狩野派《源平合战图屏风》。（图3-22）同样，在英国维多利亚与艾尔伯特博物馆（V&A）收藏的景观设计师威廉·尼斯菲尔德（William Nesfield，1793-1881）用日本艺术品做成的屏风等都能看到受日本艺术的影响。

从1872年法国美术评论家菲利普·伯蒂（Philippe Burty，1830-1890）提出"Japonisme"（日本主义）一词以来，西方对"日本趣味"的喜爱成了一种经久不衰的情结。1883年冈斯著作《日本美术》的出版，大量浮世绘的传播，欧洲人艺术家开始正视绘画在日本美术中的重要性，他们绝大部分都未曾身临其境地踏上过日本的土地，但却热烈地拥抱日本文化并在自己的作品中有所表现，以巴黎为中心活跃的印象派画家们更加狂热地迎接日本艺术并从中汲取养分。

较之中国以及亚洲其他国家的绘画，日本美术以其独特的色彩与造型对欧洲艺术产生了重大冲击，这是其他国家所无法相提并论的。欧洲美术经历了迥异于其传统文化的表现手法和本质精神，当

图3-19
雷诺阿
《读书的卡米娜（莫奈夫人）》
布面油画
61.7cm×50.3cm
1873年
美国克拉克艺术中心藏

第三章 国际视域下的琳派艺术

图 3-20
莫奈《日本的女性》 布面油画
231cm×142cm 1876年 美国波斯顿美术馆藏

图 3-21
詹姆斯·蒂索
《观赏日本工艺品的女人》
布面油彩
1870 年
私人藏

图 3-22
狩野派
《源平合战图屏风》
金地六曲
155.4cm×373.8cm
17 世纪
英国大英博物馆藏

时的巴黎正酝酿着现代艺术的变革,艺术的多样性理想开始挑战新古典主义理性的造型观念。

与其说日本美术作品多么出色,不如说是西方人发现崭新的表现手法所产生的"稀奇"和"有趣"的情感。但日本热的流行并没有停留于异域想象的猎奇,随着日本文化的传播,欧洲人不再满足于对日本艺术品简单的题材摹写与重复的"趣味"层面,而是真正开始汲取日本艺术的手法、构图、技法等造型规律,在去掉民族性的标签之后,转入对现代美学共通规律的探索,"日本主义"催生出世界范围的现代艺术运动,从整体上表现出明显的东方印迹。

需要注意的是,"日本主义"现象是以欧洲人的眼光判断好恶、在以他们的喜好购买收藏的工艺品的基础上形成的,是欧洲透过异国趣味的表面形态,寻找到的新的造型原则和材料技法,及其所蕴涵的独特的美学精神乃至世界观,而非日本文化对西方文化的有意识的主动行为。法国学者吉妮维尔·拉甘布勒夫人通过对日本与西方艺术关系全面、深入的研究,将从"日本趣味"到"日本主义"的发展过程概括为以下四个阶段:

第一,在折中主义的知识范畴内导入日本式的主题内容,与其他时代、其他国家的装饰性主题共存;

第二,对日本的异国情调中自然主义主题的兴趣与模仿,并很快将自然主义主题消化吸收;

第三,对日本美术简洁洗练的技法的模仿;

第四,对从日本美术中发现原理与方法的研究与应用。[①]

相对于西方绘画真实再现客观物象的"写实性",日本美术尤其是琳派艺术体现出强烈的"装饰性"特征,日本美术所具有的华丽色彩、非对称性构图以及样式化、单纯化等特征,无不源自这一"装饰性"特点。比较东西方文化时,西方常常强调人类中心主义,东方则重在人与自然的融合,尽管日本人的自然观还缺乏形而上的哲学体系归纳,但这种"装饰性"以直观形式所展现的对空间的消解、和对造型与色彩的平面化处理,正是在视觉上将具体的物质形态抽象化的有效途径。19世纪末热衷于日本美术的纳比派画家莫里斯·德

① 潘力."日本主义"与现代艺术[N].中国美术报,2016-06-27.

图 3-23
克劳德·莫奈
《睡莲·云》
油画
200 cm×1275cm
1920—1926 年
法国巴黎橘园美术馆藏

尼（Maurice Denis，1870-1943）给绘画本质下过著名定义："一幅画，在成为一匹战马，一个裸女或某个小故事之前，主要是一个布满着按一定秩序组合的颜色的平面。"[1] 预示着在主导 20 世纪现代艺术美学理想的背后，日本美术的造型观是强而有力的灵感之源。

琳派艺术对欧洲绘画的重要影响是一个意味深长的话题，它包含在日本艺术之中，使西方艺术在光色处理、视觉建构和审美情趣等方面松动了极强的传承性。莫奈的作品就体现出装饰性趣味的潜移默化，尽管目前还没有资料能够证实莫奈对日本障屏画的接触，但是他的《睡莲》（图 3-23）系列却可以让人联想起古代日本的屏风。《睡莲》中的绿色、紫色、白色和金色，这又令人联想到光琳的绘画。

莫奈在画布上取得了看起来不可能取得的艺术效果：将印象主义绘画和装饰美术绘画两者看似矛盾的艺术追求协调起来。因此，莫奈按照自己的做法，终于将日本美术吸收到了法国传统绘画的主流中去[2]。但这种影响显然不是形式上的模仿和抄袭，更多的是对自然真实的表现和追求。这一点正吻合印象派强调的对景写生、真实表现自然的审美趣味，莫奈对光与色的追求在《睡莲》系列中达到了最高峰。

欧洲绘画很难将具有设计意味的单体花卉、枝叶等与自然观的表现联系在一起，显然莫奈的《睡莲》突破了这种局限。他基于自己的视觉经验，不仅以写实的手法将自然景物作装饰性整理排列，而且在表现自然空间幻觉的同时，将其与装饰性目的完美地结合起来，被画面切断的柳树、水中倒影的天空都暗示着画框之外更加广阔的空间，这是典型的日本美术样式。莫奈将湖面的睡莲、深处的水草以及画面之外的天空这三层空间中的景物有机地安排在同一个平面上，独特的装饰性效果所营造的独特空间感，实际上已经超越

[1] [日] 高阶秀尔. 西方近代绘画史 [M]. 崔斌, 译. 北京：中国画报出版社.2021:152.
[2] [英] 苏立文. 东西方艺术的交会 [M]. 赵潇, 译. 上海：上海人民出版社，2022:242.

了对日本美术的模仿与借鉴,达到了一个新的境界。

莫奈在 1909 年曾说道:"如果一定要知道我作品后面的源泉的话,作为其中之一,那就是希望能与过去的日本人建立联系。他们罕见的洗练趣味,对我来说有着永远的魅力。以投影表现存在、以部分表现整体的美学观与我的思考是一致的。"[1]此外,德加对主要形体的大胆裁切、劳特累克流畅的设计感、梵高强烈而明亮的色彩、高更趋于装饰性的综合主义等,合力引发了欧洲绘画走向 20 世纪色与形的革命。

二、琳派与"新艺术运动"

"新艺术运动"一词,最初源于德国艺术品经销商萨穆尔·宾[2]在巴黎开设的东洋美术品店。1895 年,他在仿效威廉·莫里斯[3]设计事务所的基础上将店名改为"Maison de l'Art Nouveau"(新艺术沙龙),首次提出"新艺术"的概念,并由此成为后来风行三十年之久的艺术风潮的名称。这是 19 世纪末 20 世纪初在欧洲和美国产生并发展的一次影响深远的"装饰艺术"运动,涉及十多个国家,从建筑、家具、产品、首饰、服装、平面设计、书籍插画到雕塑和绘画艺术都受到影响,是设计史上重要的形式主义运动。

日本江户时代的美术工艺品与"新艺术运动"有着深刻的联系,尤其是琳派创造的图案样式,或者可以说琳派样式的装饰要素已大众化,渗透于德川时代的工匠之中,成为谁都可以用的图案、谁都可以使用的形式。如同加藤周一谈及的一样:

> 俵屋宗达是伟大的画家,本阿弥光悦是以完美的方式将生活艺术化的天才。不是他们给了大众以影响,与其说一百年后

[1] 潘力. "日本主义"与现代艺术 [N]. 中国美术报,2016-06-27.
[2] 萨穆尔·宾(Samuel Bing, 1838-1905):德国出生的犹太人,是人们公认的日本艺术鉴赏家,作家,商人。画廊不仅展出美术作品,同时也展出实用艺术品。
[3] 威廉·莫里斯(William Morris, 1834-1896):19 世纪世界知名家具、壁纸花样和布料花纹设计者兼画家、诗人、早期社会主义活动家、自学成才的工匠。他设计、监制或亲手制造的家具、纺织品、花窗玻璃、壁纸以及其他各类装饰品引发了工艺美术运动,一改维多利亚时代以来的流行品味。1868 年至 1870 年间出版的叙事诗集《地上乐园》,借古希腊到中世纪的传说一抒胸中块垒。1881 年在伦敦郊外创立莫里斯商行。

他们给了尾形光琳以影响，倒不如说产生了光琳。光琳决定了那以后的德川时代的美学。稍微夸张地说，就是这美学，在那个世纪末的西方变成了"新艺术"。①

1. 回归自然主义

　　萨穆尔·宾是当时在欧洲迅速蔓延的"日本主义"热潮中的主要人物之一，他出生于德国汉堡，是一个拥有不同商业利益大家庭的成员。从19世纪70年代开始，他成为家族企业的负责人并开发了进出口业务，通过商业实体、合作伙伴和家庭成员的合作，开始专注于日本和亚洲艺术品的进口和销售，同时也将法国商品出口到日本。他多次亲赴日本去寻觅工艺美术品，成为欧洲各大美术馆日本艺术收藏的最早供货商。"新艺术沙龙"展示和出售他经过精心挑选的、反映世纪末艺术家审美情趣的日本工艺美术品，以及符合他理念的欧洲工艺品美术和新作品。由此不难看出，日本趣味和新艺术运动的联系。萨穆尔·宾的客户包括私人收藏家和主要博物馆，

图 3-24
萨穆尔·宾开设的"Maison de l'Art Nouveau"（新艺术沙龙）一角 19世纪

① [日] 加藤周一. 日本艺术的心与形 [M]. 许秋寒, 译. 北京: 外语教学与研究出版社, 2013:125.

图 3-25
《艺术的日本》
(*Le Japon artistique*)
封面（部分）

在他的努力下，日本艺术被介绍到了欧洲各地（图 3-24）。

从 1888 年到 1891 年，萨穆尔·宾主编每月发行的《艺术的日本》(*Le Japon artistique*)（图 3-25）法文杂志，同时请他的朋友、汉堡艺术和工艺美术博物馆馆长尤斯图斯·布林克曼（Justus Brinckmann，1843-1915）翻译并印刷该杂志的德语版，英国艺术品经销商马库斯·B. 休伊什（Marcus B. Huish，1843-1921）负责发行英语版本并在美国流通。这本杂志共发行了 36 期，介绍日本艺术的方方面面，不仅有浮世绘和传统木版印刷，还涉及绘画、染织、陶器、建筑等各个领域，甚至还有诗歌和戏剧。杂志印刷精美，每一期都配有几页彩色的日本艺术复制品，收录了菲利普·伯蒂、龚古尔和路易斯·冈斯等评论家关于日本艺术和艺术史的文章，这些文章均来自宾在艺术界的广泛熟人圈。

杂志的发行将"日本主义"推到了高潮，萨穆尔·宾的主观意愿在于强调并传达他以欧洲人的眼光所看到的日本人艺术化的生活，扩大日本美术爱好者的范围，以增加其商品的销量。他将杂志命名为《艺术的日本》，而非《日本的艺术》，是将日本人的整个生活

看作是一个整体的"艺术",由此提出宾的本质追问:艺术对于人类而言意味着什么?换言之,他挑战了当时欧洲根深蒂固的"作为艺术的艺术"的美术观念,从这个意义上说,是日本美术对欧洲美术影响的本质所在。[①]

欧洲人通过对日本美术的研究,惊讶地认识到日本绘画本身并非作为单纯的作品而独立存在,而是与自然有着紧密联系,同时也是日本人现实生活的一部分。如前所述,在日本传统文化中,艺术从来就不是与日常生活分离的另一个世界,不存在所谓"纯美术"和"实用美术"的明显界限。尤其是日本绘画的中心支柱——自然主义,是完全不同于其他国家的、富有独特民族性的深层文化心理。他们崇尚和顺应自然的本来面貌,通过对各种自然事物和现象欣赏性的细致观察,追求与自然融为一体。这种自然主义观念因应了当时欧洲希望突破传统的艺术理念和美学规范、试图寻找一种能够契合当时人们的精神取向的新的美学原则的需求。

新艺术运动的特征是反对传统的古典风格,受当时日本美术装饰性的影响,最常以自然的花、植物等为主题,擅长使用充满活力、波浪形和流动的曲线组合,以不同常规的样式,具有开放性的装饰手法,多用铁和玻璃等当时的新材料进行创作。"新艺术运动"这个名称把众多人物及艺术实践都容纳其中,涉及建筑、工艺、图形设计等诸多领域,虽然彼此之间各不相同,但学术界仍然认可这样一个以"新"字识别其共同特征的统一标签。

借助于对自然的关注与研究,新艺术运动主张运用高度程式化的自然元素,使用其作为创作灵感和扩充"自然"元素的资源,这使欧洲艺术家认识到,新的艺术样式源于自然主义与抽象化手法的结合,这也是他们从日本美术中得到的感悟。新艺术运动以艺术的方式对当时的主流时代精神的一种反射,他们对自然世界和自然精神给予格外关注,具有一定的超现实主义色彩,但同时又具有极其强烈的人文关怀。法国评论家罗歇·马克斯指出:"无视这一影响,将无法正确理解近代绘画革命的起源……将无法看清今天样式的本质因素。实际上,这种影响可以与古典艺术之于文艺复兴时代的重

① 潘力. 浮世绘[M]. 石家庄:河北教育出版社,2007:282.

要性相提并论。"①

日本风景画家、散文家东山魁夷（Kaii Higashiyama，1908-1999）形象而生动地阐释了日本与西方自然观的不同之处：

> 想到帕特农神庙屹立阿克罗波利斯的丘陵上，以蔚蓝的天空为背景，大理石圆柱上闪烁着光辉，再看看伊势神宫②，静静地矗立在清澈的河流经过的幽深的森林中，简朴而清静，就不难明白西方和日本精神基础的不同。帕特农神庙的建筑模式，就像人的力量和意志的象征，显示了威容和庄严；而伊势神宫则是通过同周围的大自然相谐相应而显示出其美来，它是不能与幽深的森林、河流与山岭分割的。前者是在干燥的空气中享受着明媚的阳光，具有立体感，是以一种与大自然对立的姿态出现的；后者则是白木造、芭茅葺屋顶的朴素祭神殿，坐落在森林葱郁的山麓下，由于靠近河流与森林，湿润的空气包围着它，神宫与大自然融合在一起。③

虽然不能说新艺术运动完全是从日本美术而来，但是"日本主义"在欧洲的出现，正好契合了西方艺术家们对于历史主义的厌恶和新世纪需要一种新风格与之为伍的心态，西方艺术家吸收以日本文化背景的美术作品的营养，进而影响了西方的新艺术风格。费诺罗萨是将琳派体系化总结的先驱，他评价琳派"是日本真正的'印象主义'，它既不是现实主义，也不是理想主义，而是尝试表达一种压倒一切的印象，一种朦胧而非常'日本'的感觉"④。

19世纪末以来，日本政府开始积极主动地来推销本国文化。《Histoire de l'art du Japon》（日本艺术史）就是1900年日本政府为参加第五届巴黎世界博览会而在巴黎刊行的一册法语书。这是日本第一次向世界打开门户、系统刊行的美术史书籍，其中着重介绍了日本民族学习并脱离大陆的唐朝审美样式，形成日本民族的独特美学，在平安时代以后淬炼出和风样式的精华——琳派艺术。以琳派艺术为

① [美]费诺罗萨.中日艺术源流[M].夏娃，张永良，译.长沙：湖南美术出版社，2015:256.
② 伊势神宫：是位于日本三重县伊势市的神社，主要由内宫（皇大神宫）和外宫（丰受大神宫）构成。建于690年（持统天皇四年）左右，其建筑样式来源于日本弥生时代的米仓，是日本神道教最重要的神社。
③ 叶渭渠，唐月梅.物哀与幽玄：日本人的美意识[M].桂林：广西师范大学出版社，2002:112.
④ [美]费诺罗萨.中日艺术源流[M].夏娃，张永良，译.长沙：湖南美术出版社，2015:128.

首的日本美术样式为新艺术运动的艺术家和设计师们提供了一种崭新的视觉形式，它们以其曲线、平涂、强烈对比的空间效果和平整的画面效果启发了西方的艺术家们。由此，琳派在欧洲获得了更为瞩目和广泛的影响力，也成为西方学者重要的研究领域之一。

2. 近代设计与琳派的受容

日本学者高阶秀尔指出，文艺复兴之后的西方绘画，画面视点是唯一不变的，他们把从这个视点捕捉到的世界在画面上再现出来，强调的是画面垂直的深度感，而日本绘画中的视点是移动的，各个视点看到世界的样子被并置在画面上，几乎是以平行的平面性为自己的特色。[①]可以说，尊重对象性的日本绘画通过并置局部图覆盖二维画面，是以"装饰性原理"为基础的。琳派艺术华丽高雅的色彩、局部的特写、平面的构造与非对称的余白，以及形式上的变形、单纯化、专业分工处理等都带有现代设计的元素，这些元素给予西方艺术家新鲜的感受，从而影响了近代设计的进程。

从设计学的角度看广义的琳派，日本美术史上除了俵屋宗达、尾形光琳、伊藤若冲、酒井抱一、铃木其一等京都、江户的琳派作品之外，日本传统审美意识培育出来的陶艺、小袖、织物、装饰工艺乃至浮世绘的江户装饰文化的广泛领域里都蕴含着琳派的设计原理，这都是使西方耳目一新的地方。尤其在江户时代，尾形光琳不仅以作品本身，更是通过其冠名的工艺图案而闻名，以其名字命名的"光琳纹样"作为一种经久不衰的经典元素一直是人们追捧的时尚。个性独特的纹样设计彰显着时代的品质，今天依然可以超越时间和空间，打造出艺术都市女性的独特性格，成为一种永恒的记忆。

马渊明子就东西方文化的交融，还特别提到了另一种被忽略的艺术传递方式，即日本的染色型纸。型纸是日本染色和服时使用的道具，相当于漏花纸板，主要分为在染色（型染）中使用的纸质标图案模型，和在裁衣制版等中有表示布地的裁断用的型纸。染色（型染）用的纸型，是在用油或柿涩等加工过的纸上雕刻出花纹，印染

① [日] 高阶秀尔. 看日本美术的眼睛 [M]. 北京：中国财政经济出版社，2017:99.

染料或防染胶水，或进行注染，在中国、日本、琉球等地被广泛使用，特别是伊势型纸，由于花纹之美，型纸本身就被珍视。

19世纪末西方工业文明的侵入导致日本生活方式发生改变，大量和服印染产业衰落，倒闭后印染厂所使用的型纸大量流传到了西方，被西洋装饰工艺类美术馆收藏。型纸里水流中的菊花、漩涡中的海星等细腻的日本图案，启发了西方的图案设计，而这些日本图案的精华就是光琳纹样。出版业的发展也帮助了型纸和日本文化的传播，萨穆尔·宾所发行的杂志《艺术的日本》也让日本型纸被更多的艺术家知晓并从中获取灵感，一些世界级的服装设计师甚至直接模仿了日本型纸的纹样（图3-26）。马渊明子总结道：

> 日本趣味，主要是由于版画、绘本和用于印染的型纸传到了西方。他们把这些要素运用到了自己的艺术创作世界当中。当然，很多艺术家都高度评价日本美术，但是"日本主义"的本质不仅仅在于好评，而且还具有其实用性。①

1901年，神坂雪佳前往欧洲考察英国举办的格拉斯哥世界博览会时，他关注的是欧洲大陆兴起的"新艺术运动"。在这场以工艺美术为中心的艺术运动中，波浪形流动线条和植物形状装饰

图3-26
《流水纹型纸》
日本型纸
19世纪
美国国家设计博物馆藏

① 马渊明子.孕育日本主义的浮世绘版画、绘本和型纸[R]上海：上海大学.融合的视界——亚欧经典版画暨国际学术研讨会.2018年6月.

的走俏，使琳派与欧洲工艺美术短暂地共振了一阵子。神坂雪佳从回国后直到去世之前，潜心于工艺美术的世界，他设计的染织纹样和漆器作品依然传达着京都风情中持久不变的性格：与世无争的闲散和逍遥。

2001年，奢侈品牌爱马仕（Hermes）用雪佳的图案作为广告杂志 *LE MONDED'HERMES* 封面（图3-27）成为大家关注的对象。神坂雪佳致力于发掘琳派丰富的设计性，他并非追求纯粹的日本画表现，对于神坂雪佳而言，与新艺术运动相遇，使他更深刻地理解

图3-27
神坂雪佳
LE MONDED' HERMES 杂志
38期封面
2001年

了以琳派为首的日本美术设计的精彩之处，由此构架出琳派走向现代艺术设计的桥梁。

浅井忠（Chu Asai，1856-1907）是奠定近代日本西洋画基础的代表性画家，也是琳派走向现代设计的重要人物之一。他最初在工部美术学校跟随意大利风景画家丰塔内基（Antonio Fontanesi，1818-1882）学习油画，1900至1902年留学法国，在巴黎世界博览会上发现见证了西方吸收日本装饰的元素，回国后以新艺术运动的日本化为目标，与神坂雪佳一起共同努力寻求琳派新的活力，在寻求西洋画民族化的同时研究工艺图案。浅井忠先后任京都高等工艺学校教授，关西美术会的鉴查及美国圣路易斯世界博览会（1904年）、日本第一回文部省美术展览会（1907年）等的审查员，通过建立"游陶园"及"京漆园"等工艺研究组织，在绘画、工艺领域振兴产业，培养艺术家。

特别是受浅井忠漆器图案的影响，莳绘艺术家杉林古香（Sugibayashi Koko，1881-1913）等制作了许多作品，如采用浅井忠图案创作的《鸡合莳绘砚箱》（图3-28）《盐屋莳绘砚箱》《鸡

图 3-28
浅井忠 图案
杉林古香 制作
《鸡合莳绘砚箱》
1906 年
日本佐仓市立美术馆藏

梅蒔绘文库》等。在这些艺术家的努力下，新艺术运动的设计样式也随之在日本国内流行起来，出现了"和洋折中"的表现。

日本文化在海外的流行导致日本国内对琳派的重新评价，尾形光琳也通过新艺术运动再次被日本艺术家们所关注。从江户时代开始被人们喜爱的带有强烈日本风格的光琳纹样，经由欧洲被称为"新的和风风格"的高度评价，继而逆输入到日本国内，在20世纪初期的日本开始掀起热潮。三井绸缎店以及之后的三越百货店作为宣传活动之一，表彰光琳的同时创造了光琳图案的新设计并广为宣传，近代以后开始产生"新光琳风""现代风光琳设计"的设计和作品。

1815年（文化十二年）酒井抱一在光琳百年祭时出版的作品集《光琳百图》，于幕末明治时期流传到西方，有一部分被既是美术杂志编辑也是日本美术藏家的路易斯·冈斯购入，冈斯虽没有到过日本，但1883年出版的《日本美术》中刊登了光琳纹样的图版，给予尾形光琳高度评价。光琳通过新艺术运动被西方艺术家关注和接受，用欧洲的语言解释为"新的风味"，光琳的艺术正是因为具有典型的日本特色而被西方认可。在狂热的日本趣味背景下，英国艺术家奥伯利·比亚兹莱（Aubrey Beardsley，1872-1898）深受光琳纹样的影响，他的插图作品创新前卫，唯美却怪诞、华丽且颓废的气氛，简洁流畅的线条与强烈对比的黑白色块，不仅代表了新艺术的风格，其线条轮廓也对以后的一些平面设计师产生了深刻的影响（图3-29）。

图3-29
奥伯利·比亚兹莱
《莎乐美·高潮》（左）
《莎乐美·孔雀裙》（中）
《约翰和莎乐美》（右）
纸本 插图
19世纪

第三章　国际视域下的琳派艺术

图 3-30
阿尔丰斯·穆夏
《四季》组画
插图
1896 年

捷克斯洛伐克籍画家与装饰品艺术家阿尔丰斯·穆夏（Alphonse Maria Mucha，1860-1939）被誉为新艺术运动的辉煌旗手，他的作品出现在各种商品上，与富凯珠宝店合作设计室内装饰和珠宝，开创的商业性的装饰插画深受大众喜爱，画面常常由青春美貌的女性和富有装饰性的曲线和流畅的花草组成，经过他的加工，所有的女性形象都显得甜美优雅，身材玲珑曲致，富有青春活力，有的还有一头飘逸柔美的秀发。穆夏吸收了日本浮世绘的平涂手法与琳派的装饰效果，用单纯的色彩和黑线轮廓来加强外形和轮廓线优雅的刻画，他用感性化的装饰性线条、简洁的轮廓线和明快的水彩效果创造出属于市民社会的新艺术（图 3-30）。

新艺术运动从 19 世纪 80 年代开始到 20 世纪初，以欧洲为中心开始对各国产生影响，并在 1892—1902 年间达到顶峰。1900 年的巴黎世界博览会上，新艺术的装饰风格和设计受到了全世界的瞩目，形成了国际性文化现象。当时欧洲大陆有许多参与新艺术运动的组织，"Art Nouveau"（新艺术）是一个法文词语，法国、荷兰、比利时、西班牙、意大利等也以此命名，法国有新艺术画廊、现代六人集团；比利时有二十人小组、自由美学社；西班牙以建筑师安东尼·高迪（Antoni Gaudi，1852-1926）、路易·多梅尼克·蒙塔内尔（Lluis Domenech I. Montaner，1850-1923）为代表；德国则称之为"青年风格"（Jugendstil）；在奥地利维也纳称为"分离派"

（Secessionist），斯堪的纳维亚各国则称之为"工艺美术运动"，虽然名称各异，但整个运动的内容和形式则是相近的。

新艺术的各个团体也从中世纪以及中国、日本和中东的艺术中吸取自己需要的营养，尤其是日本琳派的装饰性特点和陶瓷技术，给法国、奥地利的一些团体和美国的一部分画家带来很深的影响。印象派及后印象派画家——图鲁兹·劳特累克（Toulouse Lautrec，1864-1901）、高更（Paul Gauguin，1848-1903），纳比派画家马约尔（Aristide B.Maillol，1861-1944）、博纳尔（Pierre Bonnard，1867-1947），象征派画家恩索尔（Jams Ensor，1860-1949）等，也都参与新艺术运动的商业设计和制作，促进了新艺术运动的风靡。比利时设计师亨利·凡·德·维尔德（Henry van de Velde，1863-1957）设计的一套室内陈设和家具便引起了当时巴黎人的热烈反响。新艺术运动发展的最高峰正是现代风格在各方面都获得成功的时期。

特别要指出的是19世纪90年代开始活跃在德国和奥地利的先锋派组织——维也纳分离派，它与当时欧洲的"新艺术运动"并行，成为这场席卷欧洲的世纪末艺术家审美潮流的重要组成部分。19世纪末，奥匈帝国称雄北欧的历史虽已结束，但在艺术上，以画家古斯塔夫·克利姆特（Gustav Klimt，1862-1918）、埃贡·席勒（Egon Schiele，1890-1918）、奥斯卡·科柯施卡（Oskar Kokoschka，1886-1980）和建筑师奥托·瓦格纳（Otto K.Wagner，1841-1918）、约瑟夫·霍夫曼（JosefHoffmann，1870-1956）等人为代表，奥地利维也纳为欧洲开拓了一个新的富有想象力的表现领域。

尤其值得一提的是学习工艺美术出身的克林姆特，他深受日本和东亚文化的影响，这从他私人收藏大量日本甲胄、能面以及诸多工艺品中可见一斑。克林姆特学习浮世绘及琳派艺术的装饰性，受尾形光琳《红白梅图屏风》影响，善于将装饰性与写实性共至于同一画面。其"黄金时代"杰作《吻》以柔美的线条和色块强调人物轮廓，马赛克样式的花纹点缀衣物极具装饰性，而人物脸部与手脚又具写实性，在二维平面空间使用金箔营造出绚烂的氛围，充分反映了当时社会流行的新艺术风格（图3-31）。

新艺术风格的出现让欧美的"平民艺术"和"贵族艺术"第一次达到了统一。在此之前，欧美的贵族艺术和平民艺术差异巨大，

第三章　国际视域下的琳派艺术

图 3-31
克里姆特
《吻》
油画
180cm×180cm
1907 年
奥地利美景宫美术馆藏

纯艺术与工艺美术之间也有高低之分，在新艺术运动之后两者就不再有差异，呈现出人人平等的价值观。但随着否定装饰的低成本现代设计的普及，新艺术运动的繁复设计退出了历史的舞台，20 世纪 60 年代美国复制新艺术运动的装饰性有所抬头，丰富的个性装饰造型得到重新评价。今天，新艺术运动被视为 20 世纪文化运动中最有创新力的先行者（图 3-32）。

归结新艺术运动的命题，其实就是：艺术即生活。其本质与日本美术十分契合，日本美术对于"生活的理念"是日本人对生活的

图 3-32
新艺术运动期间欧洲流行的设计装饰纹样

诸多美好的信念与希望。与琳派同样以精美的花卉和植物为主题、平面化的线条与色彩、浪漫曲线的运用、强调作品的装饰效果的"新艺术运动"与"工艺美术运动""装饰艺术运动"都是人类设计和美术史上独特的互相交错，整体改变了今天的审美崇尚，而且将世界从即将陷入工业革命之后全然机械化、经济化的态势中重新拉回到了人文主义的怀抱中，其中所涉及的伦理和哲学意味，完全超出了运动本身所提供给世人外在表象的审美情趣，上升到了关于人类进化，尤其是意识和思想进步的至关重要的层面。

第四章
琳派的创造与再生

如果我们研究日本艺术，看到的是一个充满智慧、哲思和悟性的人。他的时间用来做什么呢？研究地月距离？不。研究俾斯麦政策？不。他研究一叶草，而这一叶草让他得以描摹每株植物，每个季节，乡村广阔的景象、动物、人类。他就如此度过了一生，而生命太短不足以完成全部。这难道不是简单的日本人教授给我们的真正的宗教吗？他们居于自然之中，如同花儿一样。

1888年，梵高（Vincent van Gogh，1853–1890）在给弟弟提奥（Vincent Theo，1857–1891）的信中对日本艺术如是描述。他也曾以油画临摹过《花魁》《大桥骤雨》和《龟户梅屋铺》等浮世绘版画，并经常在自己的油画背景中点缀日本版画的图像，至死都在追寻他的"日本之梦"。英国学者苏立文（Michael Sullivan，1916–2013）在著作《东西方艺术的交会》中指出："梵高后期作品贯穿的线条和色彩之间的张力，也正是葛饰北斋和安藤广重版画杰作中使人视觉振奋的因素，而梵高吸收并彻底超越了这种日本影响，这正是他的天才之处。"[1]梵高对东方哲学的思考以及对日本美术的研究，至今都被当做东西方美术交流的典型例子而津津乐道。

今天，值得我们再一次朴素地发问："琳派"到底是什么？并非把琳派只当做日本古代美术来研究，而是将其放置于现代文化中，再次思考琳派的创造与再生已成为今天的重要课题。

琳派是以本阿弥光悦、俵屋宗达、尾形光琳、伊藤若冲、酒井抱一等艺术家为代表的艺术流派，曾在日本美术史上放射出璀璨的光芒。值得关注的是，这些大师并非所处时代日本美术的中流砥柱，无论对于贵族、民众还是宗教首领而言，狩野派才是时代的正统，这一派有家族传承，有大名扶植，绝非琳派那种同好俱乐部。狩野派抱着捍卫祖宗家法、亘古不变的决心，将那些不循规蹈矩、喜好个人发挥的学徒逐出门派。而琳派传承者的作品风格迥异、形式多样，既有江户市民文化影响下繁复花草图案的屏风和漆器，也有画风朴素、主题风趣的水墨着色挂轴，这些都传承了琳派的精神：在工艺上精益求精的匠心以及创意上自由的情趣之心。狩野派可谓冠冕堂

[1] [英]苏立文.东西方艺术的交会[M].赵潇，译.上海：上海人民出版社.2022:254.

皇的宗系派别，但是对现代日本而言，人们回顾过去，却往往觉得琳派更代表日本本土画派重超脱、重雅趣的精髓。

一、传统经典与全球化

日语有"花鸟风月"（かちょうふうげつ）一词接近中文"风花雪月"的意境，其意在于随着季节的变化而产生的风景，同时也经常指以自然风景为题材，借此进行艺术创作这一雅致的过程。琳派表现的中心是"花鸟风月"，是日本人对于自然美的极致追求，并非实际的具体指向或以人物表现为中心，而是与自然一体化来创造美的和谐。这样的民族并非仅限于日本，地球上所有的民族都在生育他们的土地和环境中成长，顺应本地风土构建本民族的文化。但和辻哲郎指出：

> 绝没有如日本人那样，对于人在自然中生存抱有如此的自觉性，创造以自然为主体的文化堪称绝无仅有。[①]

在回归自然的全球化文化语境下，重视自然主义的日本文化热潮再次涌现，令人再次感受到日本"花鸟风月"的自然魅力。而琳派如同自然所拥有的旺盛生命力，生生不息，涓涓细流般地渗透于日本民族的血液之中。在日本"Cool Japan"文化政策的导向以及回归自然的潮流中，人们再次发现琳派美的源泉，是追求可持续（Sustainability）发展的源头。

1. 琳派四百年祭

时至今日，"琳派"的定义依然在发展并发生细微的变化。尾形光琳的"琳"字与流派的"派"字组合形成的"琳派"是后人几经流变形成的名称，有意识地将尾形光琳作为代表艺术家而采用其"琳"字。我国东汉许慎的《说文》中就有"琳，美玉也"之说，"琳"字带有美玉的意味，"琳派"是日本美术中璀璨的珠玉，其名称也

① [日] 和辻哲郎. 风土 [M]. 陈力卫，译. 北京：商务印书馆，2006:117.

包含了这一流派作品外表华丽而又雅致的意图。

2008年，东京国立博物馆举办了主题为"尾形光琳诞辰350周年纪念"的"大琳派展——继承与变奏"的大型展览。至此，东京国立博物馆已经举办过三次琳派的大型展览，第一次是1951年，展览命名为"宗达·光琳派展"，并非只是狭义展出宗达派及光琳派的作品，而是展出了与今日琳派同样审美范畴的展品，包括绘画、工艺领域的多种作品，但当时并没有确定琳派这个名称；第二次是1972年的"琳派展"，"琳派"的名称由此开始普及。在这两个展览之间的20世纪50年代后半叶至20世纪60年代，"光琳派"的解释范围比较狭隘。在确定"琳派"名称之前，曾用过尾形流、光悦流、尾形派、光悦派、光琳派、宗达·光琳派等多种名称。

此外，每年在日本相关琳派的艺术展览、评论层出不穷，在不同时期的不同命名中，反映出琳派在特定时期的重点和评论方向，甚至有学者认为琳派无法被定义。"琳派"一般英译为"Rinpa School"或"Rimpa School"，也是和浮世绘一样为欧美国家熟知的日本美术样式之一。在2004年东京国立近代美术馆举办的"琳派RIMPA"展中，日本学界就琳派造型的国际性、近代性、后现代性等问题展开讨论。对这些概念进行反思，有助于检验琳派产生的环境及与之有关的思想和趣味，并将其还原为特定的历史概念和文化潮流。

以本阿弥光悦1615年建立"光悦艺术村"作为琳派诞生的起点，2015年正是琳派创立400周年，同时恰逢尾形光琳逝世300周年。因此，2015年作为琳派艺术的重要节点，整个日本以京都为中心、政府与民众为一体共同推进各种琳派展览和内容丰富的纪念活动。其特色不仅限于狭义的美术，还包含工艺、室内装饰、设计、时尚，甚至涉及京都料理、和式点心、旅游等生活相关的所有多样性领域。将与之呼应的琳派代表艺术家们的绘画、书法、染织、陶艺、漆艺等日常用品在内的生活美术都整合成为整体（图4-1）。

同时，东京的根津美术馆与静冈的MOA美术馆共同以尾形光琳的两幅国宝屏风为中心，分别举办特别展览"燕子花与红白梅：光琳设计的秘密"和"燕子花与红白梅·光琳艺术·光琳与当代美术"，前者展出从本阿弥光悦到尾形光琳的作品，探究光琳设计的源泉及

第四章 琳派的创造与再生

图 4-1
"琳派四百年祭"海报
2015 年
琳派 400 年祭委员会
日本京都府文化博物馆

其营造;后者是从光琳影响中窥寻当代美术的作品,指出琳派并非过去的遗物,而是与当代相联系的美的系谱。

位于箱根的冈田美术馆也举办了《箱根琳派大公开——冈田美术馆 RIMPA 全展》(图 4-2),将冈田美术馆收藏的琳派作品全部展出;静嘉堂文库美术馆的《金银的系谱——围绕宗达·光琳·抱一美的世界》,推出了国宝俵屋宗达笔《源氏物语关屋澪标图屏风》进行修复后的首次公开展示;京都国立博物馆举办第一次大规模的

191

琳派艺术——日本的生活美学

图 4-2
"箱根琳派大公开——冈田美术馆 RIMPA 全展"海报
2015 年
日本冈田美术馆

琳派展《琳派·京彩》，宗达、光琳、抱一的《风神雷神图屏风》同时在展览中登场；京都"站"美术馆举办《神坂雪佳与冈本太郎的工作》展以"工作"的观点比较生活在不同时代的琳派代表艺术家神坂雪佳和山本太郎，沿着时间的脉络感受传统琳派的新魅力，是现代动漫与琳派的奇幻穿越与血脉继承（图 4-3）。

在琳派 400 周年纪念活动中，主办方几经协调，将尾形光琳的两幅名作《燕子花图屏风》和《红白梅图屏风》同时展出，而这两幅作品自问世以来，同时展出的场面极其罕见。1959 年，日本天皇为祝贺皇太子成婚，两幅名作曾在根津美术馆展出，距 2015 年再一

第四章　琳派的创造与再生

图 4-3
"神坂雪佳与冈本太郎的工作展·琳派 400 年纪念"海报
2015 年
日本京都"站"美术馆

次展出已有 56 年。1972 年东京国立博物馆举办名为《琳派》展、2004 年东京国立近代美术馆举办《PIMPA》展，虽都规模宏大，光琳的这两幅名作却都没能同时展出。因此 2015 年琳派 400 周年纪念之际，这两幅名作同时展出成为最大热点。

与此同时，欧美各大博物馆也结合琳派藏品举办各种活动。在大洋彼岸美国华盛顿的弗瑞尔美术馆（Freer Gallery of Art），与日本共同策划了美国首次全面的宗达展览"宗达：创造之波"（Sōtatsu : Making Waves）。以此为契机，琳派相关的书籍和研究论文也相继刊行。其中美术史学家河野元昭主编的《琳派：交相辉映的美》（思文阁出

193

版社，2015年）系统解析了琳派400年的传承，是至今为止琳派最全面的普及读本，该书开篇即为琳派下了定义"琳派——是日本美的象征"①。各种活动将继承琳派的象征性作品齐聚一堂，以及琳派元素持续发展的势头，正是日本美术研究领域出于对"日本传统"身份的认同与发展。

1972年东京国立博物馆举办"琳派"展之际，琳派的命名还没有普遍使用，美术史学家山根有三对琳派的学术确立贡献了至关重要的力量。他编著了《琳派绘画全集》（全五卷、日本经济新闻社、1977年），对琳派研究产生了本质性影响，此后琳派的研究和出版物层出不穷，一直延续到今天。

从近现代美术史来看，菱田春草（hisida shunsou，1874-1911）和下村观山（Kanzan Shimomura，1873-1930）等日本美术院系统的艺术家作品都被日本学界归为江户琳派的近代表现。菱田春草为明治时期的日本画的革新做出了贡献，其晚年名品《落叶》体现出强烈的琳派审美意识（图4-4），在使用传统屏风形式的同时，运用空气远近法，通过色彩的浓淡和描写的疏密表现出一种距离感，在日本画的世界中实现了合理的空间表现。构图整体为微俯瞰的角度，橡树、杉树、朴树、枥木等树木错落有致，上下大胆的剪裁手法，使人联想到俵屋宗达的《槙枫图屏风》（参见图2-5）构图以及金银泥下绘的影响，同时也是尾形光琳《燕子花图屏风》风格的延续。美术评论家石井柏亭（Ishii Hakutei，1882—1958）评价这件作品是"光琳与西洋装饰画的结婚"②。

下村观山名作《弱法师》（图4-5）取材于歌谣曲目（能乐的词章）《弱法师》，描绘了盲人弱法师俊德丸漂泊诸国最终到达彼岸，在梅花绽放的难波四天王寺庭院中，面向西方落日合掌冥思极乐净土的场景。弱法师将轻轻飘落在袖子上的梅花花瓣都视为佛祖施舍，表现出大彻大悟的境界。画中描绘的梅树老木有意识地模仿了光琳《红白梅图屏风》的表现手法，具有琳派风格的白梅，是下村观山写生于资助者原三溪庭院里的卧龙梅。这件作品曾在1915年光琳二百年祭中展出，画中人物面貌令人联想起能面具，画面散发

① [日]河野元昭.琳派響きあう美[M].京都：思文閣，2015：1.
② [日]MOA美術館，内田篤吴.光琳ART光琳と現代美術[M].東京：角川学艺出版社，2015：72.

第四章 琳派的创造与再生

图 4-4
菱田春草
《落叶》
纸本 设色
六曲一双
各 154cm×354cm
1909 年
日本永青文库藏

着下村观山精通的能乐情趣。

大正、昭和初期日本画家速水御舟（Gyoshu Hayami，1894-1935）也在积极探索琳派艺术的新样式。"御舟"并非画家本名，而是被俵屋宗达《源氏物语关屋澪标图屏风》的精彩所折服，看到屏风金波银浪上漂浮的"御舟"而得名。他临摹宋元古画、大和绘、俵屋宗达、尾形光琳等作品，初期受到被称为新南画[①]的今村紫红（Shiko Imamura，1880-1916）的影响，虽然引进了琳派的装饰性画面构成和西洋画的写实技法，但并不停留在一种样式上，而是不

① 南画：日本画派。因受中国"南北宗论"影响而称"文人画"为"南画"，并形成宗派。

195

断改变画风,在写实中加入装饰性和象征性的独特画境。

现藏于山种美术馆的《名树散椿》(图4-6)具有强烈琳派风格,是御舟在1929年到京都游玩之际,拜访昆阳山地藏院时对一棵树龄约400年的名树八重山茶老树进行写生后的再创作。作品构图生动,地面和树干简洁明了,金地给人一种光滑的质感。树的动态使人联想到俵屋宗达养源院的金地着色障壁画《松图》,脱离古典屏风画的意境描绘,带有西洋近代单纯化的风格,既是对自然的写实,又有着明显的琳派装饰性和平面构造。值得注意的是背景使用纯粹抽象的金色并非金箔,而是使用漆艺的莳绘技法,选用极其细腻的金砂施莳制成,由此实现了抑制光泽的平坦金地。这是对琳派全面金地的一个进步,流露出非常强烈的表现欲,是21世纪流行完全消除细微差别的"超级平面"(Super Flat)的早期表现。

福田平八郎(Heihachiro Fukuda,1892-1974)也继承了琳派的要素,他认为"设计性"是最重要的关键词。《涟》(图4-7)是其最具象征性的作品,他在写生和冈本东洋(Okamoto Toyo,1891-1969)摄影作品的基础上进行精确计算,将水波形态抽象化和色彩单纯化,画面仅用群青和白金底将微风中波光粼粼的水面表现得淋漓尽致,还原了绘画真正单纯的色面,突出了设计性与写生的要素。

图4-5
下村观山
《弱法师》
绢本 金地 设色
六曲一双
各187cm×405.4cm
1915年
日本东京国立博物馆藏

第四章 琳派的创造与再生

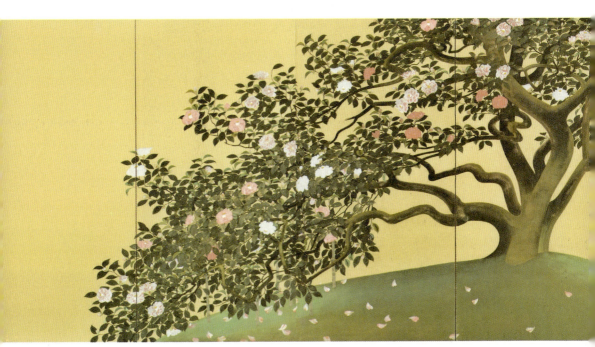

图 4-6
速水御舟
《名树散椿》
纸本 金地 设色 二曲一扇
167.9cm × 169.6cm 1929 年
日本山种美术馆藏

琳派艺术——日本的生活美学

图 4-7
福田平八郎
《涟》
绢本　设色
157cm×184cm
1932年
日本大阪新美术馆
建设准备室藏

水波是福田平八郎毕生追求的主题，与尾形光琳人为装饰的波纹相比，他捕捉到了更自然的水波流动与变化。福田平八郎在日本传统美术的基础上，凝视自然和对象，表现其本质之美，是一种彻底的自然关照和写实，能看到他将桃山美术和琳派进行大胆的设计和样

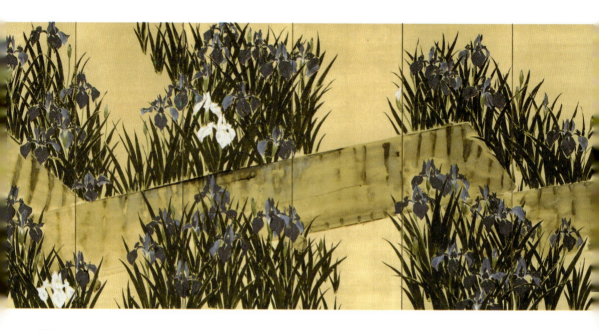

第四章 琳派的创造与再生

式性的统一，更为简约与装饰性，对跨越古典的日本画样式展开了全新的表现。

川端龙子（Ryushi Kawabata，1885-1966）的《八桥》（图4-8）则是直接将琳派的主题演化为自我创作的要素。川端龙子在大正年间十分仰慕光琳，深受琳派影响。这幅《八桥》屏风图带有与光琳相呼应的强烈意识，她自我评价道："光琳是以单纯的形式描绘花朵，我则赋予花朵更多的变化，在变化中寻求统一。"①以写实为基础，川端龙子将燕子花的个性——作出详细的描绘，表现出多样性的造型，表现了与光琳不同的特征。

在日本美术的近代化过程中，为琳派而倾倒的艺术家不胜枚举，今村紫红、安田靫彦（Yukihiko Yasuda，1884-1978）、小林古径（Kokei Kobayashi，1883-1957）、竹内栖凤（Takeuchi Seiho，1864-1942）等日本画画家都或多或少地对琳派有所继承，他们在大正时期带着宗达、光琳的共同审美意识进行创作。与此同时，从19世纪中晚期到20世纪初期，日本经历了快速工业化、商业化和西方化的过程。随着各种现代思潮风起云涌，各种社会民间组织，其中包括艺术领域内的许多个人和团体几乎同时出现，他们都力图通过自己的艺术理念和设计实践来表达对社会现实的看法，或是对社会问题进行反

图4-8
川端龙子
《八桥》
绢本　金地　设色
六曲一双
各 159.2cm×353.2cm
1945年
日本山种美术馆藏

① [日]MOA美術館，内田笃吴. 光琳ART 光琳と現代美術[M]. 東京：角川学艺出版社，2015:92.

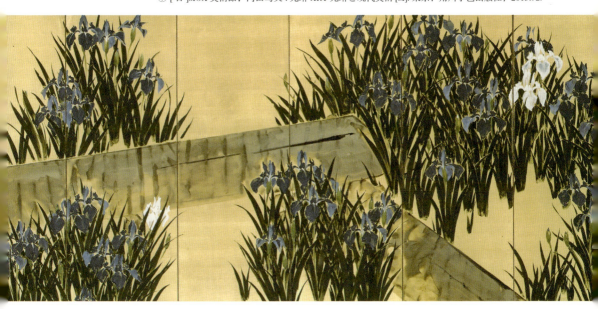

思和改造的愿望。虽然日本属于传统的东方国家，具有悠久的东亚文化积淀，但却在短短四十多年间，迅速接受了以工业文明为特征的近代西方价值观，身处东西文化的夹缝中间，艺术家们努力寻求将东西方文化中的优秀成分重新优化组合、为己所用的道路。

2. 战后琳派的创造力

第二次世界大战之后，日本国内一片萧条，传统文化曾一度完全消解，欧美文化如潮水般覆盖过来，日本传统美术变得相对僵化和保守。这一时期，日本设计界与美术领域有了明确的区分，同时陷入了对欧美及风格的过度模仿，在国际设计界饱受争议。1951年6月，日本战后第一个全国性设计团体"日本宣传美术会"（Japan Advertising Artists Club，简称"日宣美"）在东京成立，每年面向社会公开征集作品举办"日宣美展"，众多优秀设计人才脱颖而出，日宣美也一跃成为发掘并培养战后新一代设计师的摇篮而备受瞩目。他们致力于在现代设计的同时，极力探索日本传统文化艺术中的风格与特征，最终走出一条独具"亚洲风格"的设计之路。

随着摄影、插画促成的图像风格抬头，也使平面设计领域更为多样化。1960年，世界设计大会在东京召开（图4-9），这是日本设计界接触海外新兴设计思潮的绝好机会，也为1964年东京奥运会及随后国际活动的设计带来了活力。日宣美团体在会上发表了"东

图 4-9
"1960年世界设计大会"东京
田中一光设计的会议海报（右）

京宣言",充满理想地表示"为了在将来确保更具品质的生活,我们需要更多的创造活动。作为设计师,我们肩负着更多的责任。"① 在那个设计师为理想而奋斗的黄金时代,"东京宣言"唤起了人们对于设计的社会责任以及设计伦理的思考,透过这个世界性议题的提出,让日本设计师站到了世界设计的前沿。

这次会议作为日本设计界从启蒙期迎来新时代的转折点,在日本设计史上具有重要而深远的意义。受1968年全球性文化革命风暴的影响,1970年日宣美在日本的大学动乱中被迫解散。日宣美存续的20年间,作为日本战后平面设计运动的中心,开创了平面设计的黄金时代,并对西方和整个亚洲的设计产生了广泛的影响。

田中一光就是在这一时期成长并牵引设计界的重要设计师之一,他的创作风格受到琳派很大的影响,间接地将琳派的风格推广到现代,被称为"20世纪琳派"的继承者和代表人物。实际上,田中一光早期作品因为太偏重于早川良雄(Hayakawa Yoshio,1917–2009)的设计风格而落选"日宣美",但也使他反思并从传统艺术中寻找创作灵感,在《永远的琳派》一文中他提道:

> 对我来说,琳派的世界是危险的。它以各种各样的方式诱惑我。如果说'诱惑',或许不太准确。这样说吧,琳派的世界充满着相当日本式情感的体温,以及一种馥郁的香气,让我直想躺在她的怀抱里。它既像温柔的琴声,又像是日本传统的戏剧'能'那尖锐的笛子声,有一种让日本人的血液沸腾起来的东西。那是典雅、自由、豁达而绚烂的世界,它并不炫耀自己的美质,展现像早春的阳光似的温暖世界。②

20世纪六七十年代,田中一光制作了许多巧妙引用以琳派为首的日本古典美术的海报,擅长以几何形为基础,通过图形与线条之间的协调组合,创造出大胆又富有韵味的画面,同时注重发挥文字和排版的力量,使整个版面简洁和谐,散发出独特的田中气质。采用俵屋宗达《平家纳经》愿文衬页"回盼鹿图"形象创作的《JAPAN》(图4-10)是田中一光私淑琳派最富盛名的海报作品,他将鹿的造

① [日] 竹原あき子、森山明子. 日本デザイン史[M]. 东京:株式会社美術出版社,2003:93.
② [日] 田中一光. 设计的觉醒[M]. 桂林:广西师范大学出版社,2009:59.

型更加单纯化，保留优美曲线的同时去除一切多余的部分。他认为：

> "圆形"是琳派艺术造型上的共同特征。宛如是京都东山的山丘，优美的圆形支配着整体。光悦的浮桥，宗达的鹿和象，光琳的波浪，乾山的梅，都有美丽的弧线，极其丰满，而不是尖锐的线条。宛如用平假名拼的歌，所有的作品都把人类的心包容在温柔的曲线里。①

《平面艺术植物园》（图 4-11）海报则将光琳的燕子花造型更加单纯化，提炼成日本典型美的象征。田中一光的设计是琳派精华的提炼，1974 年，他将对宗达、光琳的感受提炼并编辑出版画集《光琳百图》，进一步推动了琳派在近代日本社会与设计领域中的影响力。

如第二章所述，琳派的本质带有抽象设计性的精华，田中一光的作品正是这种精华所结出的果实。他将战后欧美作为对立面进行反思，引用古典作品元素进行几何形态的解构和重构，以此引发日

图 4-10
田中一光
《JAPAN》（左）
海报
1986 年

俵屋宗达
修复《平家纳经》
衬页插图（右）

① [日]田中一光. 设计的觉醒[M]. 桂林：广西师范大学出版社, 2009：61.

图 4-11
田中一光
"平面艺术植物园"
海报
1990 年
日本东京国立近代
美术馆藏

本民族的认同感,将日本传统艺术与西方现代设计原则完美融合的设计风格,对战后日本视觉文化的塑造产生了深远影响。江户时代并没有平面设计师的称谓,实际上,从俵屋宗达到尾形光琳,他们的制作都与今天的平面设计师十分接近,绘画比重较多的酒井抱一也为原羊游斋的莳绘制作过下绘。田中一光在《设计的觉醒》一书中将光悦、宗达、光琳解释为艺术总监及设计师,也许这是为了与自身作品相呼应。无论如何琳派的特征不只限于田中一光这样的引

用，这是琳派作为经典宝藏依然生机勃勃的一面。

平面设计大师永井一正也是日本战后设计界的领军人物之一。1960年，他与龟仓雄策（Kamekura Yusaku，1915–1997）、田中一光、横尾忠则（Yokoo Tadanori，1936– ）等设计师一起创立了"日本设计中心"（Nippon Design Center），1966年完成冲绳海洋科学博览会和札幌冬季奥运会的系列设计，逐渐成为日本设计界的核心人物。在他看来，优质的设计应该是人的五感，即视觉、触觉、嗅觉、味觉、听觉的统合，并具有某种目的的"形态"。设计师在设计某样东西的时候，要找到自然中已经存在的法则和规律，并将其"成形"，要珍惜与自然共通的感觉。同时，他认识到日本的平面设计有一天势必要向世界发声，对传统解体的再认识，也必须要思索现代视觉新构成的必要性。透过这样的自觉，他追求抽象性的设计，在表现技法中大部分仍保有琳派绘画的平涂装饰性效果，并不追求立体阴影层次；借由散步时天马行空思考所浮现的创意造型，历经酝酿、组合而定案成型，从其使用于海报的动物象征化呈现可以看出琳派艺术所包含的各种艺术特征（图 4–12）。

日本强大的设计究其根源，西方多会用"禅"去形容他们的设计精神，优雅、简洁、疏密把控等方面十分突出。实际上，除了禅的形而上境界之外，许多日本平面设计师的作品中可以看到琳派的艺术特征，印刷媒介的扁平特征与琳派的平面构造相契合，深埋在作品中的点、线与装饰符号，处处都流出独特的自然主义情感，隐然与大自然的生命共舞，贴近自然界单纯且更为真实的脉动。

在日本的战后画家中，以琳派风格深入人心的首推加山又造。加山又造出生于京都以西阵织和服图案为业的家庭，与尾形光琳相似，从小接受传统文化美学的熏陶，青年时期进入东京美术学校学习，在二战结束后的文化混乱和传统绘画的危机中，他不拘泥于传统日本画的框架，积极吸收拉斯科洞窟壁画的原始绘画、超现实主义和立体主义等广泛的欧洲绘画风格，还使用喷枪等现代技术，将日本画的传统样式与现代表现相结合。进入20世纪60年代后，他开始以宗达和光琳的风格为基础，捕捉自然的本质，作为普遍形象加以纯化，创造出极富装饰性的作品，由于大胆的设计和华丽的装饰表现，被世人称为"现代的琳派"。

第四章 琳派的创造与再生

图 4-12
永井一正
"JAPAN"
海报
1988 年

　　加山最为人所知的代表作是《春秋波涛》（图 4-13），画面满月当空，波澜汹涌、雄伟壮阔，其中如雪的樱花和绚丽的枫叶、璀璨的银杏，有一种严峻生存状态下努力绽放的豪迈姿态，这是一部以日本原风景为题材、表达出强烈民族自然情绪的作品。受俵屋宗达《鹤下绘三十六歌仙和歌卷》（参见图 1-16）的影响，他以鹿儿岛县数千只仙鹤飞舞的风景为素材，创作出具有强烈琳派风格的名作《千羽鹤》（图 4-14），鹤群从右肩上升，盘旋而飞，具有震撼

琳派艺术——日本的生活美学

人心的临场感和装饰意味。加山又造极具革新精神，使日本画传统意匠和样式在现代复活，同时也挑战时代禁锢下的裸女主题，涉足水墨画、陶器、和服绘画、装饰艺术等领域，为现代日本画的世界开拓了新的道路。

兴盛于 17 世纪的琳派，至今仍然代表现代日本被称为"和风"的风格，是因为它具有造型上的普遍性。正如美术活动家九鬼隆一（Ryuichi Kuki，1852-1931）所指："琳派在日本绘画史上的地位，是完全纯粹的提取日本国绘画之精华，以抽象技巧见长，最具装饰

图 4-13
加山又造
《春秋波涛》
绢本　设色
六曲一扇
169.5cm×363cm
1966 年
东京国立近代美术馆藏

的趣致,卓越于古今东西。"[1]以大和绘为母体的琳派在审美本质上无疑与日本民族自身的装饰意趣有着直接的渊源关系,得以成就了其它流派无法达到的优美的装饰境界。也正因为如此,琳派四百年,根植于日本特殊的风土之上,依然焕发出旺盛的生命力,日本民族根深蒂固的自然主义情怀使琳派有丰富的想象力和旺盛的创造力。

二、面向 21 世纪的琳派

21 世纪,全球进入高度信息化时代,琳派作为传统的艺术表现形式也似乎已经消解,但琳派的审美意识是溶汇于日本民族的血脉因子。20 世纪末,西方再次涌现日本文化的热潮,由日本创造的漫画、动画、游戏等大众文化受到了世界范围的好评,其影响涉及时尚、饮食文化以及观光、日语热潮等,这种现象推动了日本的文化国力,被称为日本软实力。

可以想象,漫画、动画如同江户时代的浮世绘、黄表纸[2]等,皆属于大众娱乐的亚文化。江户民众在浮世绘、黄表纸、歌舞伎等文

图 4-14
加山又造
《千羽鹤》
六曲一双
各 155cm×639cm
1970 年
东京国立近代美术馆藏

[1] [美]克莉丝汀·古斯.日本江户时代的艺术[M].胡伟雄 等,译.北京:中国建筑工业出版社,2008:276.
[2] 黄表纸:日本江户时代中期,1775 年(安永四年)以后流行的草双纸,属于绘本的一种。

娱活动中成长，获取知性的力量，如同今天全球化时代以动漫为中心的日本年轻一代。文化原点源于自古以来给予生命力量的大自然，在这样的感性文化中，到处洋溢着受琳派影响的审美意识。今天，随着日本以文化艺术立国的"Cool Japan"（酷日本）战略国策和"NEO JAPONISM"（新日本主义）潮流的到来，琳派显示出更加丰富的形态与生命力。

1. 琳派与文化艺术立国的日本

2001年，日本政府颁布《文化艺术振兴基本法》，发表了"文化艺术立国"宣言，文化厅提出"文化艺术要浸透于国民全体，从产业到社会生活，成为国家成长的源泉"，希望从经济大国转向文化大国，成为21世纪日本的支柱力量。对于保护日本传统文化而言，这是一项值得期待的文化政策。

为大力向海外推广日本文化软实力，日本政府制定并实施了"Cool Japan"（酷日本）计划。Cool Japan名称的出现源于2002年美国记者达格斯·岩雷"Japan's groonal cool"（日本国民总酷量）的报道。2003年5月，日本的《中央公论》杂志摘译发表"国家·被称作'酷'的新国力——阔步于世界的日本帅气"[①]评论。"国家·酷力"是哈佛大学教授、政治学者塞缪尔·奈伊（Joseph Samuel Nye，1937- ）提倡国家"软实力"的一种，指通过吸引他国国民的力量来帮助本国实现政治和经济目标。2010年6月，日本经济产业省设立了"酷日本室"，由于日本国内人口缩减导致内需疲软，因此根据海外需求创造相关产业，这种战略被命名为"酷·日本战略"，并被定位为日本的国策（图4-15）。

Cool Japan的具体实施，主要指电影、音乐、漫画、动画、电视剧、游戏、日本现代亚文化、流行文化，也包括日本武士道、传统日本料理、茶道、花道、舞蹈等日本传统文化，另外，在世界上拥有市场竞争力的汽车、摩托车、电器等日本产品和产业也被认为是"Cool

[①] 日文原题:『中央公論』ナショナル？クールという新たな国力世界を闊歩する日本のカッコよさ，2003年5月号。

第四章　琳派的创造与再生

图 4-15
"Cool Japan"
宣传标识之一

图 4-16
"COOL JAPAN:
Worldwide Fascination
in Focus"
展览海报
2017 年
荷兰莱顿国立民俗学
博物馆

Japan"的一部分。无论如何,"展现日本的魅力,获得海外需求的同时创造相关产业"是 Cool Japan 的最终定位。随着 Cool Japan 战略的实施,日本文化在海外再次人气高涨。动画、漫画、游戏、旅游等产业更是获得了可观的经济利益。

2017 年,荷兰莱顿国立民俗学博物馆举办了"酷日本:聚焦全球魅力"(COOLJAPAN: Worldwide Fascination in Focus)大型展览,出发点与日本政府推广"Cool Japan"有所不同,是来自海外对日本文化的俯瞰(图 4-16)。该博物馆拥有世界著名的日本国宝级美术工艺收藏品,其中不乏琳派艺术精品,旨在展示当今的图标是悠久传统的一部分。展览展出了被称为"日本伦勃朗"的葛饰北斋的作品,最引人注目的展品是当代艺术家松浦浩之(Matsuura Hiroyuki, 1964-)创作的四米高的画作《Uki-Uki》,以新旧元素的传统和服与漫画为特色,完美诠释了展览的核心信息。

另外,还展出有经典动漫和游戏(如《死亡笔记》《幽灵公主》《最终幻想》)的原画、设计,放映专题动画剪辑片。日本流行文化的粉丝们蜂拥而至,他们可以在经典的街机和最新的游戏电脑上尽情地玩游戏,在成千上万的漫画中进行选择。展览同时还开展了一系列以日本文化为主题的活动,"酷日本"是一个壮观而精心设计的展览,面向粉丝和新来者,年轻人和老年人,对于西方人而言,日本是一个充满幻想的国家,即使是现代日本,也是一个充满梦想的国家。展览突出了当代日本的流行元素,并将其置于历史背景中,使大众更直观地感受到日本审美的根源(图 4-17)。

在文化艺术立国的时代背景下,日本工艺美术更显示出独特的魅力。日本在东西方两种文化传统的参照下,审视自身历史以及面临的现代性问题,使得日本在包括工艺美术在内的文化反思中具有了比欧美更加开阔的视野。美术学家三井秀树在《琳派的设计学》一书中指出"工艺美术的核心在于'工艺',它是一面镜子,比其他所有文化手段都更能清晰地反映一个民族或国家的文化本质;工艺美术其实处于人之社会生活文化的核心"[1]。这说明工艺美术并不是一种纯粹美学意义上的艺术门类,而是一种生活形式,虽然不是

[1] [日]三井秀樹.琳派のデザイン学[M].东京:NHK 出版,2013:81.

第四章　琳派的创造与再生

图 4-17
"COOLJAPAN:
Worldwide Fascination
in Focus"
展览现场
2017 年
荷兰莱顿国立民俗学
博物馆

生活的全部，但却是生活的底层根基，无论是从物质角度还是文化方面来说都是如此。

自 2009 年起，著名退役足球队员中田英寿（Nakata Hidetoshi, 1977- ）发起了采取行动基金会的"重新发现日本"慈善项目（TAKE ACTION FOUNDATION "REVALUE NIPPON PROJECT"），他一直是日本传统文化和工艺的积极支持者，也是"采取行动基金会"的董事会主席，项目旨在促进日本传统文化和工艺的传承、创新发展。在项目开始的 6 年半的时间当中，中田英寿去到了日本 47 个都道府县，拜访了 2000 多个人物和场所，行程长达 20 万公里，他希望这种对传统文化和工艺传承可以超越国境与文化，能够传达到全世界的每一个人。项目每年还选择一种传统工艺，如陶瓷、和纸、竹、漆等一种素材为主题，邀请各领域的专家选择工艺家和艺术家、设计师等共同制作者，组成团队进行自由创作。

2014 年项目的主题是"型纸"，大量精美的光琳纹样及琳派风格通过精巧细致的雕刻技法，转换到型纸、隔扇、屏风等室内装饰作

品上。其中由日本传统伊势型纸雕刻师兼子吉生（Kaneko Yoshio，1955— ）和日本建筑师妹岛和世（Sejima Kazuyo，1956— ）联手制作的作品《Silver Balloon》呈现出光和影的当代艺术感觉。所有的球体都是由妹岛和世手工塑形，加入了手工技艺，同时在型纸上涂一层银色，创造一种光感，这并不是一个简单发光的照明器具，而是一个柔软、温暖巨大的悬浮在半空中的发光体，可以抚慰观者的心灵。

当代艺术项目与传统技艺的结合，我们依然可以感受到它精致的琳派造型与花纹（图4-18）。当代艺术策展人长谷川佑子（Hasegawa Yuko，1957— ）是这个项目的顾问，她在项目展览开幕式提到："当

图4-18
兼子吉生
妹岛和世
长谷川佑子
《Silver Balloon》
2014年
型纸
当代艺术作品

第四章 琳派的创造与再生

"第一次看到这么多不同的型纸时,我震惊于它们的精美。这些是江户到明治时期,无名的传统画家作为副业设计的。他们给我提供了强烈的日本审美的观感。妹岛和世对建筑空间质量的敏感度非常高,这也是为什么我选择她做作品的原因。她利用光改变空间,以全新的视点链接现代与过去……这件作品通过传统方式过滤出现代的光,建立一个超前的当代空间。"

在这个项目的委托下,型纸艺术企业家起正明(Masaaki Okoshi)、产品设计师新立明夫(Akio Shindate)、作家白洲信哉(Shinya Shirasu)共同设计创作了世界上第一辆也是唯一一辆型纸自行车《风云波轮》。所有的设计和 CAD 工作都是由新立明夫在英国钢架自行车制造工作室马修·索特(Matthew Sowter)和总部位于东京的造型公司 Trywork 的支持下完成,车上使用的是伊势型纸纹样金印,传统工艺在现代工业制作中显示出独特魅力(图4-19)。

纵观历史,日本的工艺和美术(绘画、雕刻)始终有着紧密的关联,基本上没有明确的区分。因此,日本艺术家或许也沾染了这样一种尊崇匠人气质的意识。洛杉矶当代美术馆馆长保罗·席美尔(Paul Schimmel,1954-)评价道:"不是做什么,而是怎么做,即制作过程中,日本艺术家体现出了日本的国民性。匠人般的手法以及在制作过程中所倾注的时间是十分独特的。"这里所说的"匠人般的手法",并不意味着一味追求技巧或是单纯回归传统,此外,日本艺术家对造物的执着与那些过度追求过程而缺乏创意的物品制作之间有着本质的

图4-19
起正明
新立明夫
白洲信哉
《风云波轮》自行车
伊势型纸纹样金印
右图(局部)
2014年
一般财团法人
TAKE ACTION
FOUNDATION 藏

213

区别。正如日本学者伊东正伸（Ito Masanobu，1961- ）所指出的那样："虽然柳宗悦①的'手工艺之国'已变成对美好过去的珍贵记录，人们的意识和对待事物的看法，行动的模式经过长年的积累已变成了一种文化。虽然其中会有日益变化的部分，但作为文化根基的部分今后也理应会被传承下去。"

在以文化艺术立国为基本国策的推动下，日本传统美术的改革和尝试已卓有成效，琳派艺术在这个全球化的时代依然展现出新的风采，虽然极具现代感却依然从内而外、潜移默化地散发出日本民族的文化吸引力。

2. 琳派与"新日本主义"

1884年，法国作家龚古尔在小说《宝贝》的序言中曾提到"日本主义"是19世纪欧洲最重要的美学运动之一。在资本运作的帮助下，东方艺术第一次正面与西方艺术相遇并对其现代化进程产生巨大影响。20世纪90年代以来，一方面，消费文化潮流导致具有日本风格的新波普艺术在国际上得以流行；另一方面，日本作为"动漫之国"，动漫文化深深影响日本的国内文化与国际影响力，日本文化再一次成为世界的热点。

中国社会科学院日本研究所在2008年的《日本经济蓝皮书》中指出："近年来日本漫画、动画片、游戏等大众文化发展迅速，30多年前被认为是面向小孩子们的动画概念，正在发生巨大变化，日本动画这种亚文化正在各种场合向主流文化升华。"21世纪以来，在商业化的推动下，日本文化有持续向全世界扩张的势头，欧洲评论家称这一现象为"新日本主义"（NEO JAPONISM）的冲击。

在日本当代艺术领域，将被称为"新日本主义"代表艺术家的作品陈列一堂，我们可以看到他们成长于日本战后重建和经济起飞的时代，作品普遍深受动漫等流行文化影响，同时也可以看到很多作品潜移默化地具有琳派的样式特征。会田诚（Aida Makoto，1965- ）被称为"日本现实的报道者"，是1990年代以来对日本

① 柳宗悦（Yanagi Soetsu，1889-1961）：日本著名民艺理论家、美学家。1936年创办日本民艺馆并任首任馆长，1943年任日本民艺协会首任会长。"民艺"一词的创造者，被誉为"民艺之父"。

当代美术产生重要影响的大众文化始创者之一。会田诚的作品涉及绘画、雕塑、装置、漫画、影像以及小说在内的多种形式，大多以少女为主角，显示了他对日本历史、社会议题、以至日本当代社会现实的想法，并以富有漫画感的语言直接表达出来，经常带有暴力、色情和野蛮的意象。

作品《群女子图》则完全采用了尾形光琳《燕子花图屏风》的构图节奏和韵律，画面将女子高中生与从乡下到迪士尼乐园游玩归来的女初中生汇聚在一起，年轻而生机盎然的少女们犹如燕子花的"群青"色，十分具有会田诚的特色，这样的造型如同与琳派有趣的花火碰撞。会田诚善于在作品中把东方文化的自在优雅与现代文明的冷漠组合成一道怪诞的视觉景观，以挑战日本根深蒂固的自然观，他对当代日本身份的认同以及全球化所进行的多元探索，扩展了日本当代美术的广度和深度。

20世纪60年代以后出生的日本艺术家中，村上隆（Murakami Takashi，1962— ）是极具世界影响力的一位。他深受日本动漫的影响，作品结合了日本当代流行卡通艺术与传统日本绘画风格特点，在艺术上采取接近商业的处理手法，消弥了商品和高雅艺术之间的鸿沟，因此人们常常将他与安迪·沃霍尔相提并论。他强烈意识到西方的当代艺术与日本的艺术创作是截然不同的，重要的是如何不依靠任何固有的文化体系而创造出最本质的东西。

20世纪90年代，村上隆到美国参加纽约现代艺术博物馆主办的国际交流计划时，就开始思考起战后的日本——关于消费主义，还有动漫角色和文化给人的懒散、软弱无骨的感觉。他认为他的工作就是把这些特质混合起来，呈现出日本的社会文化。他在2011年的著作《艺术战斗论：你也可以成为艺术家》自序中谈道：

> 我投身艺术界大约有二十年了，心中一直抱着一个理想，那就是希望在东方开展艺术革命。面对艺术界中存在的东西方差距，我们应该如何搭建桥梁，以摆脱表面上的误解，摆脱西方国家在艺术上的压倒性优势？这是我一直在摸索的。[1]

直到今天，我们看到村上隆依然不断在思考与探索。他的作品

[1] [日]村上隆.艺术战斗论：你也可以成为艺术家[M].长安静美，译.长春：时代文艺出版社，2011：10.

既融合了东方传统与西方文明,高雅艺术与通俗文化之间的对立元素,同时又保留了娱乐性和观赏性,从表面看来既像玩偶,又像模型玩具,融可爱、性幻想与极端暴力于一体,带有浓浓的卡通色彩,体现出日本文化的内涵。

2000年开始,村上隆在美国发起了一场"超扁平"(Superflat)艺术运动。在他的扁平世界中,常常出现的微笑小花、水母眼睛和他在作品中创造的另一个人格"DOB君",都是融汇古典艺术和波普艺术元素而创作的人物,活动初衷就是期望通过他的作品向公众传达"当代日本文化自二战以后就不断地模仿西方和制造赝品,整个社会风俗、艺术、文化,都极度平面化"的事实。他将"超扁平"具象化,不同于一般绘画的单纯结构,视线可以轻松地移到任何地方,而且小花有眼睛,这会使鉴赏者产生被注视的错觉。他始终带着日本美术平面性特点的强烈意识,这是琳派与年轻一代的血脉传承,是琳派全面金地的当代表现(图4-20)。

图4-20
村上隆
《Flower Ball 系列·扩大宇宙》
胶印 银色 高光泽上光
2018年
私人藏

第四章　琳派的创造与再生

杉本博司（Hiroshi Sugimoto，1948- ）被誉为"观念摄影第一人"，他自幼接受教会学校的教育，1974年毕业于洛杉矶艺术中心设计学院并移居纽约，以摄影家的身份活跃在美国，是英国《泰晤士报》"20世纪最伟大艺术家排行榜"中唯一在世的日本摄影师。不为众人熟知的是，就像萨穆尔·宾开办"新艺术沙龙"一样，杉本博司曾在20世纪70年代末开始在纽约开设名为"民艺"（MingGei）的画廊，从事了长达十年之久的日本传统美术的调研与贸易，收藏古美术品则是他一直持续的事业。因而杉本博司对日本的神道与佛教周边的古典美术充满兴趣，对古代建筑、古典文学的造诣也颇深。他提道：

> 幸运的是，收藏古董是我的兴趣，而我也从古董中学到许多事情。这些知识和体验，变成我创作中的阴阳两面，继续诞生新的形体。在我心中，所有最古老的事物，最终都会变成最新的事物。①

杉本博司以纽约和东京为据点，展现出超人的跨领域活动能力，他的创作将东西方史学、哲学和美学带入摄影，极致了摄影的意义。

图 4-21
杉本博司
《月下红白梅图》
铂金　印相
二曲一双
各 156.1cm×172.2cm
2014 年

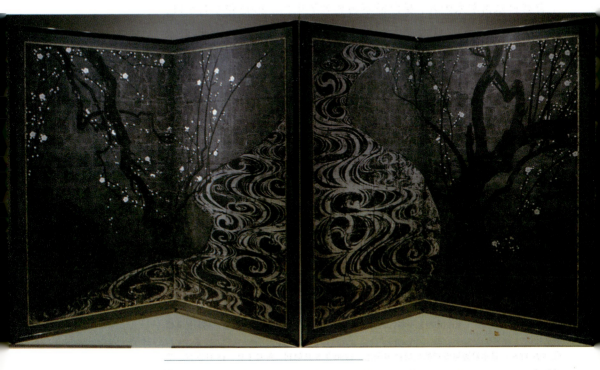

① [日] 杉本博司. 直到长出青苔 [M]. 黄亚纪，译. 桂林：广西师范大学出版社，2012：232.

《月下红白梅图》就是杉本博司将古老的琳派转换为最新的事物的经典案例，作品拍摄了尾形光琳《红白梅图屏风》，经过铂金印相技术[①]处理成单色，加强黑白灰的丰富变化和表情，再现红白梅雅致的月下风景（图 4-21）。仿佛再次回到了尾形光琳的时代，想象中的满月就在这上空，它照亮了河面；红白梅在月下仿佛散发着幽香，去除色彩使视觉上做了减法，但是却无形中增加了嗅觉的一面，这也是一次跨越时空的旅行，正契合杉本博司自己对作品的理解"我的艺术的主题是时间"。

"新日本主义"的文化背景下，类似尾形光琳《红白梅图屏风》与杉本博司《月下红白梅图》这样古典与现代的跨时空旅行与对话成为了一种新时尚。实际上，到了 20 世纪 80 年代，日本当代艺术与古代美术还基本处于一种割裂的状态。例如创刊于 1948 年，被誉为亚洲最权威的艺术杂志《美术手帖》在 20 世纪 80 年代以前基本不登载日本古代美术的内容，唯一一次例外是 1968 年辻惟雄《奇想的系谱》一文对古代美术史的重新梳理与解读。所以在创刊于 1980 年、介绍流行时尚文化的重要杂志 *BRUTUS*[②]（图 4-22）上登载日本古美术内容，是以前不曾想到的事情。2002 年 9 月 1 日，*BRUTUS* 刊行了"日本美术？当代艺术？"一文，这一期将日本古代美术与当代艺术并列在一起，开始思考日本传统美术与当代艺术之间的关联。

随后，东京艺术博览会扩大规模，自从 2007 年起，每年 4 月份樱花盛开的季节在东京国际论坛举办。艺博会集合了古美术、工艺、日本画、西洋画和现代美术等各时代精品汇聚一堂，2011 年推出的 "Artistic Practice—艺术实验"、2012 年 "SHUFFLE" 展览等都尝试将古典美术与当代艺术置于同一空间展出，以"任何时代和形式中都存在艺术实验"为主题，使参观者感受日本美术史。其中就将琳派代表作与当代艺术家的作品进行比较，策展方并非要展示琳派

① 铂金印相技术：Platinum and palladium print。摄影技术之一，是对铂金印相配方的改进，在配方中加入了贵金属"钯"。铂钯印相是一种古老的照片印制工艺，在摄影技术史上一直占据着极其重要的地位。
② *BRUTUS*：日本漫画屋发行的生活情报杂志，1980 年 5 月创刊，每月 1 日、15 日发行，受众面甚广。

图 4-22
BRUTUS 杂志
2002 年 9 月 1 日刊 "日本美术？当代艺术？"

作为经典传统的权威，而是在日本艺术家的心目中提出了"现在，在这里的琳派"的观点。

进入 21 世纪，毫无疑问，动漫已成为日本一大标志性文化产业。动漫业的发展也让世界更多地了解和熟悉日本文化，外国观众普遍

认为浮世绘与日本动漫关系密切，实际上琳派与动漫所传达出的视觉感受极其相似——对比强烈而明朗的色彩、抽象与写意并存的构图、以及由内而外所散发的装饰感。目前，中国还没有人对两者进行对比研究，而日本却已有过多次琳派与动漫的展览，可以看出日本对现代流行文化与传统文化结合的探索，以及"新日本主义"冲击下的文化力量。

2015年京都纪念琳派400周年活动中，京都国际漫画博物馆《琳派致敬展》呈现了一场"琳派400年历史与现代日本的绝妙邂逅"。（图4-23）展览展出了"日本漫画之父"手冢治虫[1]的《火之鸟》，美水镜[2]的《幸运星》以及虚渊玄[3]和新房昭之[4]合作的《魔法少女小圆》剧场版等非常受欢迎的动漫角色，他们与琳派绘画背景融洽地结合，两者之间的共性可见一斑。展览海报以手冢治虫的《火之鸟》为主体，色彩与金色背景浑然一体，羽毛的白色加上红绿对比色，更加凸显琳派明朗而富有装饰性的特点。琳派重造型，自尾形光琳之后形成了抽象风格的装饰构图，这一点与新房昭之导演的动画场景一样：以抽象风格化的构图来渲染整体氛围或人物心理，在其"物语"系列动画与《魔法少女小圆》中体现得淋漓尽致。

2016年5月，以"我们继承了琳派"为题，（图4-24）在东京举办了一场融动漫于琳派绘画的展览。海报将尾形光琳的《燕子花图屏风》与V家（VOCALOID）[5]的数字合成的虚拟歌姬初音

[1] 手冢治虫（Osamu Tezuka，1928-1989）：被誉为"日本漫画之父"，1947年以漫画《新宝岛》奠定了日本漫画的叙述方式，创立了日本漫画意识形态，极大地扩张了新漫画的表现力。1952年作品《铁臂阿童木》轰动日本，1953年的《缎带骑士》则是公认的世界第一部少女漫画。漫画作品《火之鸟》被誉为日本漫画界最高杰作。

[2] 美水镜：（Kagami Yoshimizu，1977- ）日本男性漫画家、原画家。代表作有原画《笑わないエリカ》（ペンギンワークス）、《ケーキ×3!～苺いちえ～》（frau）漫画《仆と、仆との夏》、《幸运☆星》等。

[3] 虚渊玄（Gen Urobuchi，1972- ）：日本剧作家、小说家、编剧，游戏公司Nitro+董事，NITRO社核心成员。

[4] 新房昭之（Akiyuki Shinbo，1961- ）：日本动画导演、演出、分镜制作者、前动画师。

[5] VOCALOID：（英文：Vocaloid，日文：ボーカロイド）是由YAMAHA集团发行的歌声合成器技术以及基于此项技术的应用程序，由剑持秀纪（Kenmochi Hideki）率领研究小组于西班牙的庞培法布拉大学开发。最初该项目并没有商业目的，YAMAHA集团帮助其商业化并最终变为了产品"VOCALOID"。该产品可以令用户通过输入歌词和音符的方式让软件唱歌，配合加载伴奏数据来完成整首音乐制作，在制作过程中无需任何新的歌手提供声音资料。

第四章　琳派的创造与再生

图 4-23
"琳派致敬展"海报
2015 年
日本京都国际漫画博物馆

图4-24
"我们继承了琳派"
海报
2016年

未来①完美结合在一起，整个色调以黄蓝为主，初音的头发与画面上的燕子花交相呼应，虽失去了《燕子花图屏风》原本的典雅之感，看起来却更加"激萌"（Moe）。展览展出了2015年在京都国际漫画博物馆"RIMP-ANIMATION 琳派400周×《NEWTYPE》30周年展"所展出的作品，同时还有丰和堂画师用琳派手法描绘手冢治虫、初音未来、《幸运星》等角色的作品（图4-25）。

近年来，初音未来已成为各大厂商的"宠儿"，代言、授权产品种类从互联网、时装、汽车到生活用品，世界各地都有其踪迹，因此也必然成为日本经典文化的代言人。2020年1月起，东京国立博物馆与国家文物局开展尾形光琳描绘秋草纹的《冬木小袖》（图1-26）修复项目，是文化财活用的重要项目之一。初音未来穿上冬木小袖为之代言，项目持续的两年间，共收到来自民间近百万日元捐赠基金；

① 初音未来：（初音ミク/Hatsune Miku），是2007年8月31日由CRYPTON FUTURE MEDIA 以 Yamaha 的 VOCALOID 系列语音合成程序为基础开发的音源库，音源数据资料采样于日本声优藤田咲。

第四章　琳派的创造与再生

图 4-25
酒井莺蒲
《旭日波涛中的鹡鸰》
漫画家手冢治虫《火之鸟》

该项目也跟随来到 2023 年印度新德里 G20 峰会，作为参加国展示本国文化的重要部分，在"文化走廊·G20 数字博物馆"（Culture Corridor·G20 Digital Museum）中予以重点介绍。将二次元形象融入名作，也开启了日本宝国的二次元打开方式。

漫画创作团队 CLAMP[①] 的作品风靡日本，在少女漫画的历史上留下了绚丽的一笔，甚至提出 CLAMP 就等同于商业卖点。在画技上，CLAMP 成功地自主一派，作品集众"美形主义"[②] 特性于一身，消弭人体比例的不协调之外，将 20 世纪 90 年代中性漫画盛行的最新网点技巧引进少女漫画中，撷取网点比拟真的光影特性，将天空、云彩、瀑布、波涛刻画得惟妙惟肖，追求完美的华丽美形，被读者冠上"后美形主义"的称号。作品具有强烈的装饰意味，其装饰性和设计感都与琳派绘画的特征相似，最有代表性的是 2005 年上映的动画《四月一日灵异事件簿》（日文名：xxxHOLiC）。CLAMP 常用黑与白、金与银等强对比色或者红与蓝等补色来渲染画面，细致的人物头发、服装描绘结合抽象的装饰性元素作为主要内容。从背景选色到线条的抽象表现，动画中所描绘的"白色烟雾"与《红白梅图

图 4-26
《冬木小袖》
初音修复项目
2020 年
日本东京国立博物馆

① CLAMP：是由日本漫画家五十岚寒月（五十岚皋）、大川七濑、猫井椿（猫井三宫）、摩可那（摩可那阿巴巴）4 名女性组成的创作团体。
② 美形主义：在传统少女漫画中，画面人物的美比故事来的重要。

图 4-27
《四月一日灵异事件簿》
怪谈与人插图

屏风》中间溪流的黑底银色线条都有明显相似之处，同样化具象为抽象，表现出流水或烟雾的动感。在头发、丝带等细长物的描绘上，CLAMP 既设计好与画面之间的呼应关系，也表明人物之间的密切联系，与琳派风格如出一辙（图4-27）。

潘力在《"日本主义"与现代艺术》一文中指出，历经从"日本主义"到"新日本主义"的冲击，近代百余年来，日本艺术基于自身独特的造型观、美学观以及根深蒂固的日本式的感性，"不断巧妙地把传统用新的形式来加以替换，在常常沿袭传统并且认为这种替换没有必要的西方人看来，这是一种非常困难的尝试。"[1] 创造出既不是中国古代的、也不是西方现代的形式语言，并自觉或不自觉地成为西方艺术参照的坐标。

今天，在不同的精神特质和社会作用下，艺术正呈现出无穷无尽的变化。曾经古代美术与当代艺术之间久有门户之见，犹如古典主义和哥特式那样泾渭分明，人们喜欢抓住"风格"一词不放，而

[1] 潘力. "日本主义"与现代艺术 [N]. 中国美术报，2016-06-27.

以中日艺术为代表的东方艺术关于艺术法则和形式的理解，与许多已经确立的欧洲艺术并不相称。虽然，东方艺术家不断在欧美发声，但从根本上说，世界艺术的规则至今还未被动摇，许多艺术家不得不将西方标准作为自己向外发展的重要基石。在这两种相互交错又互相制衡的境遇中，西方趣味和日本传统元素的耦合成为日本当代艺术家们作品成功的基本法则。

 我们可以看到，今天的日本艺术显然已不再是一个依附东亚或西方文化而存在的附庸，而是在艺术体系中自成逻辑。我们认识到，所谓分类不过是便于按时间顺序进行编组，而真正的差异性却像人类的精神世界一样广阔无边，东西方艺术的差异性、中日美术的差异，固然源自风土四季、社会背景和精神气质的不同，但真实而更为博大的统一性也呈现在我们面前。琳派艺术抽象与写意并存所具有的装饰性，是日本美术特征的集中和完美体现，超级平面的色彩价值、取材日常生活的艺术态度、自由而机智的构图、对瞬息万变的自然敏感把握，这些鲜明的日本式表达不仅令世界瞩目，而且还继续对东西方当代文化产生着广泛影响。

结语

日本美术史学家源丰宗①在《日本美术的源流》一书中展望了日本美术的全貌，他将维纳斯比作西方美术的象征，是一种客观写实而又理想官能的美术；将龙比作中国美术的象征，是一种超现实的严格主义；日本则以秋草为象征，是一种物哀的感觉主义情怀，这种秋草的传统美学本质上是一种情趣主义的体现。日本民族基于岛国特殊的风土，形成了独特的审美方式，《古今和歌集》序的第一句即为"和歌以人心为种子，方成为万语的诗歌"，可以说是日本审美意识的最初宣言。此后，从提倡"亡父大人遗言里也说，要以心为本取舍词语"的藤原定家开始提出要以所谓"有心体"作为理想境界，经过世阿弥②提倡的"知道人心之贵，方有人心之趣"，直到本居宣长的"物哀"，日本人的审美意识历史中这种后来被称为"心情式美学"的东西一直扮演着重要角色。

这种极为情绪与心情性的审美集中反映在日本美术作品中，尤其以"琳派"艺术最为典型。纵览琳派系谱，从室町时代本阿弥光悦建立光悦艺术村开始，日本民族的审美意识早已根植于琳派当中；俵屋宗达的艺术趣味在于，在民间绘画中把平民画师旺盛的消化力与已经失去活性的京都贵族的浓厚文化底蕴结合了起来；至于光琳和乾山的创作是为了美化上层贵族的生活，是把以装饰为目的的艺术与富人文化结合起来了，正如加藤周一指出的：这不是生活艺术化，而是艺术生活化③。这种情况虽然超出了人民的生活，但时代把他们

① 源丰宗（Toyomune Minamoto，1895-2001）：日本美术史学家、文学博士。主攻佛教美术史。
② 世阿弥（Zeami，1363-1443）：日本室町时代初期的猿乐演员与剧作家。
③ [日]加藤周一.日本艺术的心与形[M].许秋寒，译.北京：外语教学与研究出版社，2013：143.

的艺术作为生活的一部分进行了消化。到了江户的酒井抱一,则将光琳未能完全成熟的市民文化真正推广成熟,因此便出现了光琳和乾山的流水、小桥作为装饰花纹风靡一世的状况。

此后,琳派的造型在深入日本人生活的同时一直传承到今天。琳派艺术家们以丰富的古典文学和审美体验为支撑,将贴近生活的一草一木、一鸟一物加以大胆构成,被广泛应用于工艺品,以柔和明朗、圆润丰富的形态贴近并深深地融入到了日本人的生活之中,这就是琳派的造型设计。传统的日式点心、京都的特产、料理的盛盘、和服的花纹等等,都隐藏着将自然简单化的琳派形态,持续创造出日本人的"美丽生活"。

1930年,"京都学派"[①]哲学家九鬼周造(Shuzo Kuki, 1888-1941)基于日本人这种独特的精神风貌、审美意识与传统文化,提出了盛行于江户时代的美学范畴——"粹"。琳派艺术勃兴的江户时代是日本封建文明走向成熟的时期,虽然经济与文化得以空前繁荣,但国家整体形式并不稳定,人们的精神世界也因此发生改变,逐渐从否定现世、寄希望于来世的佛教信仰转向对现世生活的热情讴歌。这一时期,掌握大量财富的新兴市民阶层追求感官生活的物质化,享乐之风盛行,重视现世生活,将极为情绪化的情感作为重要关照对象并予以崇高化,"粹"应运而生。

在日语中,"粹"写作"いき",本意为举止脱俗、通达人情世故,随着时代变迁而变化成一种审美的意识,尤其是对单纯美的向往,与侘寂等共同构成日本的美的观念。在京都,"粹"多指在恋爱和装饰等方面深入研究后结晶出来的文化样式,表现在造型上则是绚烂豪华的振袖和服等美化生活的琳派艺术。因此,在日常生活中,琳派的审美也深刻地反映了江户人的道德理想。

九鬼周造对"粹"的本质进行提炼,分析了与"粹"相关的外延,即上品、华丽、意气和涩味。其中上品即品质上乘、品位不俗,华丽则是主体以其外观吸引他人注意,以求能容易与他人亲近,意气则与"清爽""畅快"等形容相符合。随着社会文化的发展,"粹"

① 京都学派(Kyoto School)一般指以西田几多郎和田边元为中心,以及师事西田和田边的哲学家所形成的日本哲学学派。以融合西方哲学和东方哲学为目标。

的意义和外延也被不断扩大，现在广泛用于日常生活中。较之西方浪漫主义之前以某种客观的、合理的原理来把握"美"的古典主义思考方式，日本民族情绪性的、心情性的审美意识就更显得特殊。九鬼周造认为"粹"不仅是人的精神上体现出的品位，而且也是民族性的必然展现，必须也必然能够表现出民族的本质性特征。九鬼的美学思想特色在于，采用西方形而上学的方法，尤其是存在主义的思考方式，将江户时代市民生活中的审美现象进行提炼，上升至概念性的解析，使逐渐淡出日本人生活的审美现象重新回归到人们的视野当中，并使之形成了一种具有现代意义的美学范畴。

琳派既存在于日本文化根底的装饰美这一大范畴中，又追求精神上的美，当我们理解日本美学的时候，不能不意识到它的存在。对于日本人而言，琳派的生活美学可以说是无意识中的意识，是渗透到日本人身体里的东西，是产生于江户时代审美意识"粹"的一部分。琳派作为美的重要表达形式，也是美的外在展现方式，作品与四季的变化和自然之美相通，运用以金银为首的鲜艳色彩的装饰之美。琳派绘画制作的特殊性尤其通过工艺品成为日常生活中的亲密伙伴，它以屏风、挂幅等绘画为首，涉及砚箱、和服、团扇、香包、印笼、茶碗等各种生活用品，不拘泥于绘画和工艺等领域。这不单指其作品表面的设计，不管是陶瓷或漆器，还是染、织、印刷、金属加工等手法，琳派都打破了各种素材之间的局限。质地、坯子或质感跟崭新的设计一体化后，功能和美感在一个支点上形成互相牵引，独具匠心。

田中一光提到"琳派，至今仍然代表现代日本的被称为'和风'的风格，是因为它具有造型上的普遍性。……琳派还悠然地活在现在日本的街头我们所能看到的和服、日式房间和日本陶器的装饰之中"[①]。与西方的碟盘、咖啡杯等规则整齐的样式相对比，日本的碟盘与茶碗更有意味，于不经意间表现出日本的风格。尤其经过本阿弥光悦和尾形光琳对生活日用品的艺术提升，极度偏离规则但又具有强烈一体感的艺术，成为日本民族的瑰宝。这些美术作品并不仅仅被当作艺术来观赏，而是融合在日常的生活里，与其他要素相结合，

[①] [日]田中一光.设计的觉醒[M].朱锷，译.桂林：广西师范大学出版社，2009：62.

创造出一个整体美的世界。可以说，在美的表现与日常生活一体化的过程中，日本人发挥了他们创造"美"的独特才能。

琳派在不同历史时期的特征和个体状态不尽相同，但每位艺术家之间又似乎有某种照应，相互适应并联系起来。它之所以能持续四百年依然焕发着独特魅力和强大的生命力，无可置疑的是艺术语言系统的生命不断地开发与开放，源源不断地融汇不同时代的审美取向，同时外来文化助其激活传统的文化潜质，使之能保持长久的生命力。在琳派艺术中保存着日本民族、文化的特殊历史形态，蕴含着这个民族特殊的审美体验；它们不仅是对民族意识的反映，更是在不停地继承和塑造着这个民族的集体审美意识。最终汇集而成的"粋"正是日本民族中的这种核心语汇与审美体验，它在其他语言、文化中没有贴切对应的词语，这种微妙之处不仅在色彩、造型等视觉领域存在，在感觉、审美判断的领域同样普遍。

每一个民族文化都有着自身独具的审美语言，其中凝聚着这个民族的独特生活体验。琳派就是如此，以日本民族的心理期待与文化情绪为中心，视觉上的装饰之美是因为与情感内心达成一致而形成的结果，成为迥然不同于其他国家的日本美学特色，它"无法被定义"，或许只可意会不可言传。是的，琳派渗透在日本民族生活的方方面面，若我们漫步于日本街头，一定能领略到它的魅力。

参考文献

著作类·中文

[1] 潘力. 浮世绘 [M]. 石家庄：河北教育出版社，2007.

[2] 潘力. 和风艺志：从明治维新到 21 世纪的日本美术 [M]. 北京：人民美术出版社，2011.

[3] 徐庆平. 东方美术史 [M]. 北京：首都经济贸易大学出版社，2009.

[4] 高兵强. 新艺术运动 [M]. 上海：上海辞书出版社，2010.

[5] 戴季陶. 日本论 [M]. 北京：东方出版社，2014.

[6] 周兰平. 动漫的历史 [M]. 重庆：重庆出版社，2007.

[7] 姜建强. 山樱花与岛国魂 [M]. 上海：海人民出版社，2008.

[8] 李东君. 落花一瞬：日本人的精神底色 [M]. 北京：北京大学出版社，2007.

[9] 周佳荣. 近代日本文化与思想 [M]. 北京：商务印书馆，1985.

[10] 叶渭渠，唐月梅. 物哀与幽玄：日本人的美意识 [M]. 桂林：广西师范大学出版社，2002.

[11] 张夫也. 外国工艺美术史 [M]. 北京：中央编译出版社，2003.

[12] 刘晓路. 日本美术史话 [M]. 北京：人民美术出版社，1998.

[13] 吴廷璆. 日本史 [M]. 天津：南开大学出版社，1994.

[14] 潘运告. 宣和画谱 [M]. 长沙：湖南美术出版社. 1999.

[15] 叶渭渠. 日本文学思潮史 [M]. 北京：经济日报出版社，1997.

[16] 姜文清. 东方古典美：中日传统审美意识比较 [M]. 北京：中国社会科学出版社，2002.

[17] 黄遵宪. 日本国志 [M]. 吴振清，徐勇，王家祥，点校整理. 天津：天津人民出版社，2005.

[18]（美）费诺罗萨. 中日艺术源流 [M]. 夏娃，张永良译. 长沙：湖南美术出版社，2015.

[19]（美）鲁思·本尼迪克特. 菊与刀 [M]. 吕万和，等译. 北京：商务印书馆，2005.

[20]（美）大卫·松本. 解读日本人 [M]. 谭雪来，译. 北京：中国水利水电出版社，2004.

[21]（美）克莉丝汀·古斯. 日本江户时代的艺术 [M]. 胡伟雄，等译. 北京：中国建筑工业出版社，2008.

[22]（日）加藤周一. 日本艺术的心与形 [M]. 许秋寒，译. 北京：外语教学与研究出版社，2013.

[23]（日）辻惟雄. 图说日本美术史 [M]. 蔡敦达，邬利明，译. 北京：三联书店，2016.

[24]（日）和辻哲郎. 风土 [M]. 陈力卫，译. 北京：商务印书馆，2006.

[25]（日）加藤周一. 日本文化论 [M]. 叶渭渠，等译. 北京：光明日报出版社，2000.

[26]（日）冈仓天心. 东洋的理想 [M]. 阎小妹，译. 北京：商务印书馆，2018.

[27]（日）藤家礼之助. 中日交流两千年 [M]. 章林，译. 北京：北京联合出版公司，2019.

[28]（日）永井荷风. 江户艺术论 [M]. 李振声，译. 桂林：广西师范大学出版社，2022.

[29]（日）古谷红麟，神坂雪佳. 新美术海：日本明治时代纹样艺术 [M]. 长沙：湖南美术出版社，2023.

[30]（日）内藤湖南. 日本文化史研究 [M]. 储元熹，卞铁坚，译. 北京：商务印书馆，1997.

[31]（美）Conrad Totman. 日本史 [M]. 王毅，译. 上海：上海人民出版社，2014.

[32]（日）田中一光. 设计的觉醒.[M]. 桂林：广西师范大学出版社，2009.

[33]（日）冈田武彦. 简素 [M]. 钱明，译. 北京：社会科学文献出版社，2016.

[34]（日）谷崎润一郎. 阴翳礼赞 [M]. 陈德文，译. 上海：上海译文出版社，2010.

[35]（日）铃木大拙. 禅与日本人的自然爱 [M]. 林少杨，等译. 西安：西安交通大学出版社，1989.

[36]（英）苏立文. 东西方艺术的交会 [M]. 赵潇，译. 上海：上海人民出版社，2022.

著作类·外文

[1]（日）林屋辰三郎. 光悦 [M]. 東京：第一法規出版社，1964.

[2]（日）山口恭子訳. 本阿弥行状記（東洋文庫）[M]. 東京：平凡社，2011.

[3]（日）河野元昭. 光悦：琳派の創始者 [M]. 東京：宮带出版社，2015.

[4]（日）辻惟雄. 日本美術の見方 [M]. 東京：岩波书店，1992.

[5]（日）玉蟲敏子. もっと知りたい　酒井抱一生涯と作品 [M]. 東京：東京美术，2008.

[6]（日）仲町啓子. もっと知りたい　尾形光琳生涯と作品 [M]. 東京：東京美术，2008.

[7]（日）MOA 美術館，内田笃吴. 光琳 ART 光琳と現代美術 [M]. 東京：角川学艺出版社，2015.

[8]（日）柳父章. 翻訳の思想—「自然」と NATURE[M]. 東京：平凡社，1977.

[9]（日）樋口清之. 日本人の歴史1自然と日本人 [M]. 東京：講談社，1979.

[10]（日）久野健，持丸一夫. 日本美術史要説 [M]. 東京：吉川弘文館，1989.

[11]（日）矢代幸雄. 日本美術の再検討 [M]. 東京：株式会社ぺりかん社，1994.

[12]（日）矢代幸雄. 日本美術の特質 [M]. 東京：岩波書店，1943.

[13]（日）剣持武彦. "間"の日本文化 [M]. 東京：朝文社，1992.

[14]（日）河野元昭. 年譜でたどる：琳派400年[M]. 東京：淡交社，2015.

[15]（日）東京国立近代美術館. 琳派RIMPA：国際シムポジウム報告書[M]. 東京：東京国立近代美术馆，2006.

[16]（日）沼田英子. かわいいジャポニズム[M]. 東京：東京美術，2017.

[17]（日）玉蟲敏子. 俵屋宗達金銀の'かざり'の系譜[M]. 東京：東京大学出版会，2012.

[18]（日）古田亮. 俵屋宗達ー琳派の祖の真実ー[M]. 東京：平凡社新書，2010.

[19]（日）小学館. 日本美術全集ー宗達・光琳と桂離宮ー. 13巻江戸時代Ⅱ[M]. 東京：小学館，2013.

[20]（日）村重宁. 宗達？光琳（水墨画の巨匠6）[M]. 東京：講談社，1994.

[21]（日）村重寧. 日本の美と文化：琳派の意匠[M]. 東京：講談社，1984.

[22]（日）玉蟲敏子. 光琳の絵の位相[M]. 東京：淡交社，2005.

[23]（日）MOA美術馆. 光琳デザイン[M]. 東京：淡交社，2005.

[24]（日）高阶秀尔. 美術史における日本と西洋[M]. 東京：中央公论美术出版社，1991.

[25]（日）三井秀樹. 琳派のデザイン学[M]. 東京：NHKブックス出版，2013.

[26]（日）MOA美術馆. 光琳デザイン[M]. 東京：淡交社，2005.

[27]（日）佐藤道信. 日本美術館・東京美術学校と岡倉天心[M]. 東京：小学馆，1997.

[28]（日）西山松之助，等. 日本人と"間"：伝統文化の源泉[M]. 東京：講談社，1981.

[29]（日）矶崎新监修. 間：二十年後の回帰展覧図録[M]. 東京：東京艺术大学，朝日新闻社，2000.

[30]（日）矶崎新. 見立ての手法　日本的空間の解読[M]. 東京：鹿岛出版会，1990.

[31]（日）仲町啓子. すぐわかる琳派の美術（改訂版）[M]. 東京：東京美术，2015.

[32]（日）源丰宗. 日本美術の流れ [M]. 東京：岩波书店，1992.

[33]（日）迁善之助. 中日文化之交流 [M]. 北京：中国国立编译馆，1931.

[34]（日）三户信惠. かわい琳派 [M]. 東京：東京美术，2014.

[35]（日）辻惟雄."風流の奇想"《奇想の図譜》[M]. 東京：平凡社，1989；

[36]（日）佐野绿"風流の造型"《風流、造型、物語》[M]. 兵庫：スカイドア，1997.

[37]（日）サントリー美術館. 鈴木其一 [M]. 東京：読売新聞社，2016.

[38]（日）小林忠. 宗達と光琳　日本美術全集（第18卷）[M]. 東京：株式会社講談社，1990.

[39]（日）淡交社編集局. 京都琳派をめぐる旅 [M]. 京都：淡交社，2015.

[40]（日）玉蟲敏子. 絵は語る13 夏秋草図屏風 [M]. 東京：平凡社，1994.

[41]（日）玉蟲敏子. 都市のなかの絵：酒井抱一の絵事とその遺響 [M]. ブリュッケ，2004.

[42]（日）日本浮世绘协会. 原色浮世绘大百科事典（第一卷）[M]. 東京：大修馆，1982.

[43]（日）古田亮. 俵屋宗達・琳派の祖の真実 [M]. 東京：平凡社，2010.

[44]（日）大石慎三郎. 江戸時代 [M]. 東京：中央公論社出版，1977.

[45]（日）平山郁夫，等. 水墨画の巨匠6 宗達・光琳 [M]. 東京：講談社，1994.

[46]（日）河原正彦. 日本の美術154 乾山 [M]. 東京：至文堂，1979.

[47]（日）村重寧. 琳派の意匠雅びのルネッサンス. 日本の美と文化14[M]. 東京：講談社，1982.

[48]（日）山口静一. フェノロサ美術論集"鑑画会フェノロサ氏'帰朝'演説筆記"，1887年[M]. 東京：中央公論美術出版，1988.

[49]（日）河野元昭. 琳派響きあう美[M]. 京都：思文閣，2015.

[50]（日）竹原あき子，森山明子. 日本デザイン史[M]. 東京：株式会社美術出版社，2003.

[51]（法）Louis Gonse.L'art Japonais[M].London：Ganesha，2003.

[52]（法）GonseFrancois Raogael. Evolution de L'Image de L'Orient Japonais dans les Histoires de L'Art Japonais 1880-1912[M]. Limoges：Presses Universitaires de Limoges，2000.

[53]（法）GonseFrancois Raogael. Regards et Discours Europeens sur le Japon et l'Inde au XIXe Siecle[M]. Limoges：Presses Universitaires de Limoges，2000.

[54]（德）Klaus Berger.Japonisme in Western painting from Whistler to Matisse，trans.David Britt[M]. Cambridge New York：Cambridge University Press，1992：108.

[55]（英）Max Put.Plunder and Pleasure:Japanese Art in the West 1860-1930[M].Leiden:Hotei Pub，2000.

[56]（美）Sherman Lee . Japanese Decorative Style[M]. Literary Licensing. LLC，2013.

学术论文类·中文

[1] 潘力."文极反素"：读《简素：日本文化的根本》有感[N].文汇读书周报，2017-02-06(6).

[2] 潘力.间：日本艺术中独特的时空观　访日本当代建筑大师矶崎新[J]. 美术观察，2009（1）:121-128.

[3] 潘力.传统：转型与创造　日本美术的战后崛起之路[J]. 文艺研究，2009（5）:134-148.

[4] 李厚泽. 中日文化心理比较试说略稿[J].2010（10）：15-36.

[5] 潘力."日本主义"与现代艺术[N]：中国美术报，2016-06-27.

学术论文类·外文

[1]（日）「日本美術の三つの基本的特質は、非対称性、様式性、多色性」フランスの評論家エルネスト？シェスノーの講演（1869年）.

[2]（日）河野元昭. 伊年印草花図屏風[J].2018（9）：31-33.

[3]（日）灰野昭郎.工芸と花漆芸花事情(花と美術＜創刊50年記念特集＞)[J].1988（11）：15-20.

[4]（日）村重寧.桃山時代の町絵と琳派様式の形成[J].美術史研究（5）1967（3）：94-108.

[5]（日）村重寧.宗達とその様式[J].日本の美術（461）2004（10）：1-84.

[6]（日）村重寧.鈴木其一筆雨中青桐？楓圖(特輯プライス？コレクション)[J].國華108（9）2003（4）：32-33.

[7]（日）村重寧.琳派：画題と図様の展開(江戸の美術＜特集＞)[J].古美術（100）1991（10）：44-48.

[8]（日）村重寧.尾形光琳：絵画と意匠の交歓[J].月刊文化財（228）1982（9）：13-19.

[9]（日）河野元昭，松冈心平.琳派と能対談琳派と能の饗宴(1)本阿弥光悦と観世黒雪[J].観世83（4）2016（4）：20-29.

[10]（日）河野元昭.琳派と能琳派とはなにか：光悦、宗達、光琳をめぐって[J].観世82（7）2015（7）：22-31.

[11]（日）榊原吉郎，河野元昭.対談これからの琳派[J].美術京都（46）2015（3）：2-21.

[12]（日）佐藤道信.《明治国家与近代美术》第一章"明治美术与美术行政"，吉川弘文馆，1999（4）.

[13]（日）平木孝志.宗達と光琳の絵画(琳派の芸術)[J].(北國新聞文化センター「茶の湯と美術談義」2014；12月3日レジュメ.

[14]（日）村重宁.やまと絵—日本絵画の原点[J].別冊太陽日本の心（201）.东京：平凡社，2012（8）：18-20.

[15]（日）小松大秀.漆艺品中关于苇手的表现及其发展历程[J].MUSEUM，1983:383号刊.

[16]（日）小松大秀.漆艺品中的文学意匠再考"[J].MUSEUM，2000:564号刊.

[17]（日）佐野绿.風流の造型「風流、造型、物語」[J].スカイドア，1997.

[18]（日）仲町啓子.宗達の金銀泥絵と明代の花卉図について：畠山記念館蔵《重文金銀泥四季草花下絵古今集和歌巻》の分析を中

心として [J]. 実践女子大学美學美術史學 = Jissen Women's University, aesthetics and art history (31),2017（3）: 1-19.

[19]（日）仲町啓子. 抱一：生涯と作品隠棲の理想に憧れて：光琳を見つけた転換期一七九〇～一八〇九（寛政二～文化六）年頃（酒井抱一：江戸琳派の粋人）[J]. 別冊太陽：日本のこころ (177),2011（1）:32-51.

[20]（日）仲町啓子. 光琳の江戸下りの成果と意味（特集光琳画の展開と受容）[J]. 根津美術館紀要 (5),2013.

[21]（日）田中喜作. 小西家旧藏光琳関係資料（上、下）[J]. 美術研究 ,1936.

[22]（日）西本周子. 宗雪与相説：宗達派草花図の系譜（一）[J]. 東京家政学院紀要・人文・社会科学系 41，2001.

[23]（日）西本周子. 乾山の立葵図 [J]. 東京国立博物館研究誌 (429), 1986（12）:4-17.

[24]（日）西本周子. 尾形光琳筆牡丹花肖柏図 [J]. 國華 (1016),1978（9）:39-41.

[25]（日）山本光一. 北陸に江戸琳派を伝える山本光一（江戸琳派の美：抱一・其一とその系脈）:（江戸琳派の展開）[J]. 別冊太陽・日本のこころ (244)，2016（11）: 134-137.

[26]（日）太田佳鈴. 池田孤邨研究—幕末から明治における江戸琳派の展開の一例として [J]. 鹿島美術研究（年報第 31 号別冊），2014（11）.

[27]（日）岡野智子. 池田孤邨論—新出の「紅葉に流水図屏風」を中心に— [J]. 国華 121（2），2015（9）: 9-31.

[28]（日）岡野智子. 光琳から抱一へ：継承と新様式の誕生（江戸琳派の美：抱一・其一とその系脈）:（江戸琳派の確立）[J]. 別冊太陽・日本のこころ (244)，2016（11）: 16-19.

[29]（日）岡野智子. 広重と江戸琳派の接点（江戸琳派の美：抱一・其一とその系脈）:（江戸琳派の展開）[J]. 別冊太陽・日本のこころ (244)，2016（11）: 112-115.

[30]（日）岡野智子. 江戸琳派の系譜（酒井抱一：江戸琳派の粋人）[J]. 別冊太陽 (177)，2011（1）: 147-161.

[31]（日）横山九実子. 鈴木其一考—伝記及び造形上の諸問題— [J]. 美術史 43（2），1994（3）：193-216.

[32]（日）横山九実子. 江戸琳派における物語の絵画化　意匠化について(「美術に関する調査研究の助成」研究報告)[J]. 鹿島美術財団年報(14 別冊),1996.

[33]（日）横山九実子. 酒井抱一一門の出版物と流派観の形式について [J]. 学習院大学人文科学論集 8,1999.

[34]（日）高橋佳奈. 鈴木其一「癸巳西遊日記」解題 [J]. 東京大学大学院人文社会系研究科・文学部美術史研究室(美術史論叢)22 号，2006：21-52.

[35]（日）竹林佐恵. 鈴木其一の画業における画風確立期に関する研究 [J]. 鹿島美術研究（年報第 31 号別冊），2013：213-225.

[36]（日）宗像晋作. 抱一と銀 (酒井抱一：江戸琳派の粋人）：(抱一：生涯と作品江戸の風流を描く：抱一様式の確立　一八二〇・二八（文政三・十一）年)[J]. 別冊太陽（177），2011（1）：129-135.

[37]（日）宗像晋作. 喜多川相説筆四季草花圖貼付屏風 [J]. 國華 117（1），2011（8）：26-33.

[38]（日）宗像晋作. 伝俵屋宗達筆「月に秋草図屏風」小考 [J]. 出光美術館研究紀要(16)，2010：109-127.

[39]（日）宗像晋作. 福田平八郎の画業における六潮会の意義 [J]. 大分県立美術館研究紀要，2018（3）：19-33.

[40]（日）小林祐子. 抱一と羊遊斎 -- スタイリッシュなブランド蒔絵の誕生 [J]. 別冊太陽（177），2011（1）：140-143.

[41]（日）武田恒夫. 始興序説—京画壇によせて [J]. 大和文華（110），2003（10）：1-14.

[42]（日）武田恒夫. 屏風繪と金 [J]. 國華 116（6），2011（1）：7-18.

[43]（日）武田恒夫. 一刻絵の歌意をめぐって [J]. 大手前比較文化学会会報(6)，2005：4-8.

[44]（日）中部義隆. 渡辺始興展望 [J]. 大和文華（110），2003（10）：15-30.

[45]（日）斉藤全人. 田中有美研究（続）光琳、応挙からの影響について[J]. 三の丸尚蔵館年報・紀要(22), 2015：25-33.

[46]（英）Ellen・P・Conant. 曲折的朝日：一八六二年至一九一零年的日本参加万国博览会《JAPAN 与英吉利西日英美术的交流》[J]. 东京：世田谷美术馆，1992.

[47]（英）Lawrence W Chisolm.Fenollosa:the Far East and American Culture[J]. Westport，Conn:Greenwood Press，1976.

[48]（美）Oliver Imperial. ヨーロッパにおける日本磁器：その鑑賞と模倣 [J]. 日本美術全集 18，1990.

[49]（美）Ernest Francisco Fenollosa：Review of the chapter on painting in Gonse's "L'Art Japonais"（评冈斯《日本美术》中绘画章节）[J].（Boston：James R.Osgood and Company,1885）.Reprinted from 'Japan weekly mail' of July 12,1884.

[20]（法）Francois Pouilllon edited.Dictionnaire des Orientalistes de Langue Francaise[J]. Paris:Karthala，2012.

附　录

附录一：琳派主要人物列表（安土桃山至昭和时代）

序号	姓名	生卒年	所处朝代	简介、特点	代表作
1	本阿弥光悦 Koetsu Honami	1558—1637	安土桃山至江户初期	琳派始祖。书法家、艺术家。书道光悦流的始祖。艺术创造领域广泛，被誉为"宽永三笔"第一书法家、此外他在陶艺、漆器艺术、出版、茶道亦有涉猎，是个多才多艺的综合艺术家	陶器《不二山茶碗》；书法《鹤下绘三十六歌仙和歌卷》《四季草花下绘古今集和歌卷》；莳绘《舟桥莳绘砚箱》《左义长莳绘砚箱》《鹿莳绘笛筒》《樵夫莳绘砚箱》等
2	俵屋宗达 Sotatsu Tawaraya	生卒年不详，推定约为15世纪70年代出生	江户初期	琳派绘画方面的始祖。与尾形光琳同为近代初期的大画家。扇面画、屏风画则吸取中国画没骨法特长，创造了大和绘的新样式和溜込技法；他以独特的意匠，洗练而单纯的色彩，使障壁画极富装饰趣味	《鹤下绘三十六歌仙和歌卷》《松图》《狮子图》《白象图》《四季草花图画笺》《扇面贴交屏风》《风神雷神图屏风》《莲池水禽图》《舞乐图屏风》《源氏物语关屋澪标图屏风》《牛图》等
3	俵屋宗雪 Soestu Tawaraya	生卒年不详	江户初期	是俵屋宗达时期，宗达工房的代表画师。宗达去世后，继承了工房印"伊年"，很多场合经常与宗达混同。金泽地区宗雪的继承人制作了很多伊年印草花图屏风，这个传统一直持续至江户末期。传说金泽地区的嫁妆常自带"俵屋的草花图屏风"，非常受欢迎	《篱菊图》《龙虎图屏风》《秋草图屏风》《萩兔图》《群鹤图屏风》等
4	喜多川相说 Soestu Kitagawa	生卒年不详，推定约为17世纪后半至18世纪初	江户初期	宗达、宗雪工房"伊年"印的后继者，擅长墨画淡彩的草花图，很多屏风作品用花草贴押绘	《伊年印草花图》《四季草花图押绘贴屏风》《四季草花图屏风》《秋草图屏风》等

续 表

5	尾形光琳 Korin Ogata	1658—1716	江户时期	琳派代表画家、工艺美术家。生于京都御用的和服商家庭。早期作品追求新意,在花草画、故事画、风景画方面形成一种严谨巧妙的风格,并被授予法桥荣誉称号。1701年以后,广泛涉猎各家艺术之长,特别注重研习中国绘画及雪舟的泼墨山水技法,使画艺更加精深。特别以屏风画、漆工艺和纺织品图案驰名	《燕子花图屏风》《红白梅图屏风》《八桥图屏风》《波涛图屏风》《千鹤图》《八桥莳绘螺钿砚箱》等
6	尾形乾山 kenzan Ogata	1663—1743	江户时期	陶工、绘师。一般窑名使用"乾山"。尾形光琳弟弟,雁金屋三子。1689年进入仁和寺学习参禅,向野野村仁清学陶艺。艺术作品自由阔达,洗练而有素朴的味道。乾山与光琳合作很多的陶艺器皿作品	《金银蓝绘松树纹盖物》《锈蓝金绘绘替皿》《锈绘寿老人图六角皿》《锈绘观鸥图角皿》《锈绘绘替角皿》《锈绘摇落蔦文火入》《花笼图》《八桥图》等
7	渡边始兴 Sikou Watanabe	1683—1755	江户中期	京都画坛复兴的先驱,私淑尾形光琳艺术,擅长山水、花卉、人物。他的画风一直集狩野派、琳派、大和绘的风格并存,每一幅作品成为一个独特的意境。整体上看,琳派风的优秀作品更多,相比于光琳,在画面构成方面相对较弱,色彩更加艳丽,从光琳那里学到装饰性手法,琳派的装饰性更加鲜活和增强	《吉野山图屏风》《鸟类真写图卷》《大觉寺障壁画》《春日权现灵验记绘卷》《兴福院障壁画》等
8	深江芦舟 Rosyuu Fukae	1699—1757	江户中期	出生于京都,师从尾行光琳,学习宗达派的作品	《茑的细道图屏风》《纸本著色草花图》等
9	伊藤若冲 Jakuchu Ito	1716—1800	江户中期	京都琳派画家。擅长画花、鱼、鸟、尤其是鸡,大胆构图佐以华丽浓彩,以巧妙地融合现实与幻想的画风著称,是将琳派的宫廷贵族装饰手法与市民大众喜闻乐见的题材相结合的艺术家	《动植彩绘》《群鸡图》《仙人掌群鸡图》《树花鸟兽图屏风》《鸟兽草花图屏风》《释迦十六罗汉图屏风》《白象群兽图》等

续表

10	中村芳中 Houtyuu Nakamura	生年不详 —1819	江户中期至江户后期	出生于京都，主要活跃在大阪。从南画转而琳派，擅长人物、花草画及俳句，与木村蒹葭堂有交集。后世将他划分到琳派画师中，在华丽装饰的琳派中，属于比较朴素大方且有趣味表现的画风，是画坛中比较特殊的存在	《白梅图》《杂画卷》《白梅小禽图屏风》《四季草花图扇面押绘贴交屏风》等
11	俵屋宗理 Tawaraya Souri	生卒年不详 据传逝于1782年	江户中期	私淑俵屋宗达和尾形光琳等画家。从京都风格琳派过渡到潇洒的江户风，江户琳派的先驱。葛饰北斋曾一度以"俵屋宗理二代"为名	《槙枫图屏风》，俳句《世谚拾遗》插图等
12	酒井抱一 Hoitsu Sakai	1761—1829	江户后期	号雨村、俳句诗人，特别仰慕光琳，曾主持光琳逝世100年纪念活动，并收集出版《光琳百图》《尾形流略印谱》。宗达、光琳、抱一被称为宗达光琳派三代宗师	《夏秋草图屏风》《波涛图屏风》《禄寿图》等
13	铃木其一 Kiitsu Suzuki	1795—1858	江户后期	酒井抱一的弟子，也是最著名的后继者，被誉为江户琳派的旗手。画风及技法受抱一的影响很大，甚至超越师傅，作品引领明治时期新的画风和感觉，具有与近代都市相通的洗练而理性的装饰意味	《风神雷神图襖》《朝颜图屏风》《梅椿图屏风》《花木图屏风》《夏秋溪流图》等
14	池田孤邨 Iketa Koun	1801—1866	江户后期	与铃木其一同为酒井抱一高足，作品不多产，但是质量高、画幅大，在近代日本画中表现比较新颖。早稻田初代馆长市岛谦吉收藏了他的很多印章，其中"同乡孤邨"的印章37枚，现在都收藏在早稻田大学会津八一纪念馆里	《墨田川远望图》《红叶流水图屏风》《百合图屏风》《五节句图》《春景富士图》《桧图屏风》等
15	柴田是真 Shibata Zeshin	1807—1891	江户后期至明治时代	莳绘师、画家。11岁进入初代古满宽哉门下，后向四条派铃木南岭学习，尤其擅长在和纸上的漆绘。明治时期万国博览会莳绘额展出，1890年，受皇室保护制作皇室工艺品	《四季花鸟图屏风》《鬼女图额面》《瀑布鹰图》等

附 录

续 表

16	酒井莺蒲 Sakai Hou	1808—1841	江户后期	酒井抱一弟子,之后作为养子继承了雨华庵。效仿酒井抱一风格,与抱一合作过很多天花板画、匾额、团扇和极小的画卷等工艺作品,也画过不少俳句摺物本。雨华庵既是绘画工房,也是作佛事的地方,因此他也积累了很多佛教绘画	《酒井抱一像》《三觉院天井板画》《六玉川绘卷》《立葵图》《扇面散图屏风》《牡丹蝶图》等
17	村越其荣 Murakosi Kiei	1808—1867	江户后期	铃木其一弟子,字素行,别号自得堂。儿子村越向荣也是画师	《夏秋草图屏风》《四季草花图》《献上鹤图》等
18	山本光一 Yamamoto Kouitsu	推定为1843—1905	明治时代	明治时代江户琳派绘师。酒井抱一弟子山本素堂的长男。设计图案时同时考虑西式器物的形状,善于金工和莳绘等多种混合技法的作品。1877年第一届国内劝业博览会中,漆器图案作品获花纹奖。自称"尾形流专门"	《不动明王二童子图》《狐狸图》《伊豆名所图屏风》《滑稽百鬼夜行绘卷》等;东京艺术大学美术馆藏749件图案收藏中,山本光一的作品最多
19	浅井忠 Chu Asai	1856—1907	明治时代	工部美术学校学习西洋画,在欧洲对光琳有了新的认识,改良日本美术工艺	《秋庭》《鬼外福内》等
20	神坂雪佳 Kamisaka Sekka	1866—1942	明治后期至昭和时代	近现代日本画家,图案家,主要在绘画和工艺领域内活动。1890年师从图案家岸光景学习工艺设计、图案,同时开始研究琳派。1901年考察英国格拉斯哥国际博览会赴欧,在欧洲重新认识日本的优秀装饰艺术,在琳派影响下形成摩登明快的风格	《春日野》《狗儿》《四季草花图屏风》《百世草》《新图案》《新美术海》等
21	冈田三郎助 Okada Saburosuke	1868—1939	明治时代至昭和时代	油画家、版画家。向曾田幸彦、黑田清辉学习油画,1896年成为东京美术学校西洋画科助教。1897—1902年赴法国留学,潜心研究光琳风格的服装	《妇人像》《绫子之衣》《水边裸妇》等

续 表

22	横山大观 Taikan Yokoyama	1868—1958	明治时代至昭和时代	日本院展的中心人物，用明快的色彩表现绘画，作品具有琳派风格的效果	《屈原》《千与四郎》《夜樱》等
23	荒木十亩 Araki Jippo	1872—1944	明治时代至昭和时代	擅长花鸟画，尝试鲜艳色彩的表达，学习琳派作品创作近代花鸟画	《四季花鸟》《蓬莱山图》《早春》等
24	下村观山 Kanzan Shimomura	1873—1930	明治时代至昭和时代	师从狩野芳崖、桥本雅邦学习日本画，绘画中融合了日本与西洋的绘画表现	《弱法师》《木间之秋》等
25	菱田春草 Hisida Shunsou	1874—1911	明治时代	日本画画家，与横山大观、下村观山一起为冈仓天心的门下，一起创立了"朦胧体"，在传统日本画中引入各种新颖技法，为明治时期的日本画的革新做出了贡献	《落叶》《王昭君图》《黑猫》等
26	五代清水六兵卫 Kiyomizu RokubeiV	1875—1959	明治时代至昭和时代	陶艺家，承袭江户时代中期以来清水烧陶工的名迹。参与明治时代京都工艺革新运动	《水流图向付皿》《三岛茶碗》等
27	今村紫红 Shiko Imamura	1880—1916	明治时代至大正时代	临摹古画，融合各种技法，探求新的日本画的表现方法	《风神雷神图》等
28	杉林古香 Koko Sugibayashi	1881—1913	明治时代至大正时代	京都莳绘师家出生，京都市立美术工艺学校学习漆艺，研究图案。前往法国学习新艺术，受欧洲新艺术运动影响，开始研究光琳	《鸡合莳绘砚箱》《盐屋莳绘砚箱》《鸡梅莳绘文库》等
29	小林古径 Kokei Kobayashi	1883—1957	明治时代至昭和时代	认识到写生在绘画中的重要性，作品主要的主题形式为对峙的墨色等，学习俵屋宗达《风神雷神图》构图	《发》《鹤与七面鸟》《白桦小禽》等
30	前田青邨 Seison Maeda	1885—1977	明治时代至昭和时代	学习大和绘的传统，以历史画为轴心，作品领域广泛，擅长肖像画和花鸟画。作品受光琳的《燕子花图屏风》的影响，多在金地上画绿色的叶子与白色的花	《罂粟》《浴女群像》《唐狮子图屏风》《罗马使节》等
31	小茂田青树 Omoda Seiju	1891—1933	明治时代至昭和时代	大正时期日本画界新世代代表人物，研究琳派，擅长绘制金屏风	《菜园》《夜露》《朝露》等

附录二：日本时代与琳派大记事年表

时代	年号	西历	同时代大记事	琳派艺术家及作品
战国时代	天门十九年	1550		
	永禄元年	1558		本阿弥光悦（1558—1637）在京都诞生
	永禄八年	1565	三好三人众、松永久秀被足利义辉杀害	
	永禄十年	1567	东大寺大佛殿被烧毁	
	永禄十一年	1568	织田信长奉足利义昭命入京	俵屋宗达诞生（生卒年不详）
	元龟二年	1571	狩野永德画京都大德寺聚光院襖绘	
	天正元年	1573	织田信长被足利义昭流放出京都，室町幕府灭亡	
	天正四年	1576	安土城筑城开始，狩野永德等狩野派一门开始描画障壁画	
安土桃山时代	天正十年	1582	织田信长去世	
	天正十五年	1587	丰臣秀吉开始建造聚乐第	
	天正十六年	1588	后阳成天皇行幸聚乐第	
	天正十八年	1590	狩野永德去世	
	天正十九年	1591	千利休去世；长谷川等伯一门描绘祥云寺障壁画	
	庆长三年	1598	丰臣秀吉去世	
	庆长五年	1600	关之原战	
	庆长六年	1601	本阿弥光甫诞生	
	庆长七年	1602	安艺广岛城主福岛正则修复寄进严岛神社的《平家纳经》	至此，俵屋宗达画的《平家纳经》开始有显著影响力
	庆长八年	1603	德川家康成为征夷大将军；二条城完成；出云阿国演出歌舞伎	

续表

安土桃山时代	庆长九年	1604	丰臣秀吉去世七年祭，在丰国社举行临时大祭礼	
	庆长十年	1605	《隆达节小歌卷》跋	俵屋宗达描绘版下绘
	庆长十一年	1606		俵屋宗达与本阿弥光悦合作描绘有"庆长十一年十一月十一日"铭文的光悦色纸金银泥下绘
	庆长十二年	1607	越前北庄城主松平秀康去世；其夫人与乌丸光广再婚	
	庆长十三年	1608	嵯峨本《伊势物语》刊行	
	庆长十九年	1614	茶人千少庵去世；大阪冬之阵	俵屋宗达已盛名，参加千少庵等召开的茶会
	庆长二十年	1615	大阪夏之阵，丰臣氏灭亡	本阿弥光悦拜领鹰峰土地，开始经营光悦村
江户时代	元和二年	1616	德川家康去世	后水尾天皇绘画参考"俵屋绘"《中院通村日记》
	元和四年	1618		本阿弥光悦母亲妙秀去世
	元和六年	1620	桂离宫创建	
	元和七年	1621	养源院再建	俵屋宗达描绘养源院杉户绘
	元和八年	1622	醍醐寺无量寿院本坊完成	俵屋宗达为醍醐寺无量寿院本坊绘制障壁画。这一时期，俵屋宗达的扇绘在京都非常有名，称为都俵屋，用颜料绘制源氏夕颜卷。假名草子《竹斋》（1621-1623）
	宽永三年	1626	后水尾天皇行幸二条城；狩野探幽等一门制作二条城障壁画	
	宽永五年	1628	堺·祥云寺伽蓝落成	俵屋宗达寄赠《松岛图屏风》
	宽永六年	1629	俵屋宗达与林罗山、板仓重宗一起到鹰峰拜访本阿弥光悦	
	宽永七年	1630	林罗山著书《鹰峰记》	俵屋宗达接受后水为天皇制作屏风三条的委托。《一条兼遐书状》俵屋宗达临摹乌丸光广的《西行物语绘卷》。此时已获"法桥"名号
	宽永八年	1631	尾形宗柏去世	《源氏物语关屋澪标图屏风》纳入醍醐寺。《宽永日日记》
	宽永九年	1632	角仓素庵去世	
	宽永十四年	1637	岛原之乱	本阿弥光悦去世
	宽永十五年	1638	乌丸光广去世	
	宽永十六年	1639	宽永三笔之一的松花堂昭乘去世	
	宽永十八年	1641	本阿弥光甫获法眼称号	俵屋宗达去世（具体年份不详）
	宽永十九年	1642	俵屋宗达后继者俵屋宗雪获法桥称谓，与俵屋宗达都已去世	

续表

江户时代	明历四年	1658		尾形光琳（1658—1716）在京都诞生
	明历九年	1663		尾形乾山（1663—1743）在京都诞生
	明历十八年	1672		尾形光琳在闰6月能《装束付百二十番》、10月笔写《花传抄》
	延宝六年	1678	东福门院和子去世	
	延宝八年	1680	丰臣纲吉成为五代将军；后水尾天皇去世	
	天和二年	1682	本阿弥光甫去世；井原西鹤、初版《好色一代男》刊行	
	天和三年	1683		渡边始兴诞生（1683—1755）
	贞享四年	1687	五代将军德川纲吉发布生类怜悯令	尾形光琳、乾山的父亲尾形宗谦去世。他们各自继承了家产
	元禄二年	1689		3月，尾形乾山在御室建习静堂，第一次接受仁和寺宫宽隆法亲王接见；7月，尾形光琳、乾山一起拜访二条纲平
	元禄三年	1690		尾形乾山在习静堂邀请独照性圆及其弟子月潭道澄，独照授予其号灵海
	元禄十二年	1699	中村内藏助就任银座年寄役职位	9月，尾形乾山在鸣泷泉谷开始建乾山烧窑；深江芦舟诞生（1699—1757）
	元禄十四年	1701		2月27日，尾形光琳就任法桥。作为银座手代访问泉屋吉左卫门的铜吹座
	元禄十五年	1702	大石内藏助等赤穗浪士四十七人，袭击本所松坂町的吉良上野介邸	7月，尾形光琳与银座年寄中村内藏助的女儿胜达成五年的养育契约。尾形乾山作《色绘定家詠十二月和歌花鸟图角皿》
	元禄十七年	1704		尾形光琳作《中村内藏助像》，秋天前往江户
	宝永四年	1707	富士山大喷火，诞生宝永山	正月，尾形光琳接受酒井雅乐头忠拳等十人的扶持
	宝永五年	1708		渡边始兴在这段时间为近卫家及禁里工作
	宝永六年	1709	五代将军德川纲吉去世	3月左右，尾形光琳回到京都
	正德元年	1711		5月，尾形光琳在新町通路二条下始建新屋敷
	正德二年	1712	勘定奉行荻原重秀被罢免；六代将军德川家宣去世	尾形乾山将鸣泷泉谷的尚古斋转让给桑原空洞，废窑后移居至二条丁子屋町
	正德五年	1715	大阪竹本座初演近松门左卫门作《生玉心中》中出现乾山烧的名字。近松门左卫门《国性爷合战》	尾形乾山于正德年间作《锈绘柳文重香合》

续表

江户时代	享保元年	1716	与谢芜村诞生；德川吉宗着手享保改革	6月2日，尾形光琳去世，葬于妙显寺兴善院。伊藤若冲诞生（1716—1800）
	享保三年	1718		渡边始兴开始作《鸟类写生图卷》
	享保八年	1723	池大雅诞生	
	享保九年	1724	英一蝶去世	渡边始兴为二条家工作
	享保十二年	1727	《当风美女雏鸟》再刊行；《光琳雏形若绿》刊行	渡边始兴到近卫家新造御殿的违棚摹写狩野探幽、尚信的画
	享保十五年	1730	中村内藏助去世；曾我萧白诞生	
	享保十六年	1731	沈南蘋来日	10月，尾形乾山在轮王寺宫公宽法亲王到江户之际随行，在入谷开窑
	享保十八年	1733	圆山应举诞生；沈南蘋归国	
	享保二十年	1735	《光琳绘本路标》	渡边始兴临摹完成《春日权现验记绘卷》
	元文二年	1737		尾形乾山著陶法传书《陶工必用》（江户传书）、《陶磁制方》（佐野传书），访问佐野
	元文三年	1738	公宽法亲王去世	尾形乾山将光琳摹写的宗达扇面画卷物赠予立林何帛
	元文四年	1739	法藏寺落成	
	元文五年	1740		3月，尾形乾山在公宽法亲王的三年祭中咏唱六首追悼和歌，寄赠《染分秋草千鸟纹样小袖》
	宽保三年	1743		6月2日，尾形乾山去世，葬于坂本善养寺。渡边始兴在兴福院绘制障壁画
	延享二年	1745	德川家重成为九代将军	立林何帛作《天神图》
	延享三年	1746		渡边始兴绘制立本寺障壁画
	宽延三年	1750		渡边始兴绘制北野天满宫绘马
	宝历元年	1751		立林何帛作《乙御前图》
	宝历四年	1754	长泽芦雪诞生	
	宝历五年	1755		渡边始兴去世；伊藤若冲将家督让与弟弟，作《旭日凤凰图》

续 表

江户时代	宝历七年	1757	深江芦舟去世	
	宝历八年	1758	宋紫石来日	俵屋宗理为《世谚拾遗》插绘
	宝历九年	1759	大冈春川《莳绘大全》（全五卷）	伊藤若冲制作鹿苑寺障壁画
	宝历十一年	1761		酒井抱一诞生（1761—1828）
	明和元年	1764	平贺源内创制石棉布	伊藤若冲制作金刀比罗宫障壁画
	明和二年	1765		伊藤若冲向相国寺寄赠《动植彩绘》与《释迦三尊图》
	明和四年	1767		伊藤若冲为《乘兴舟》题跋；酒井抱一父亲、酒井忠仰去世
	明和六年	1769		原羊游斋诞生（1769—1845）
	明和七年	1770	铃木春信去世	
	安永三年	1774	杉田玄白、前野良泽刊行《解体新书》	
	安永五年	1776	池大雅去世；上田秋成刊行《雨月物语》；平贺源内发明电器装置	酒井抱一十五岁（元服），开始学习俳谐
	天明元年	1781	曾我萧白去世	酒井抱一初次前往京都
	天明二年	1782		俵屋宗理去世
	天明三年	1783	与谢芜村去世	仁阿弥道八诞生（1783—1855）
	天明六年	1786	宋紫石去世；田沼意次辞去老中官职；将军德川家治去世	宿屋饭盛撰《吾妻曲狂歌文库》（茑重版）中，酒井抱一以尻烧猿人为狂歌名刊登肖像和狂歌
	天明七年	1787	德川家齐成为第11代将军；松平定信任老中官职，着手宽政改革	
	宽政元年	1789		伊藤若冲制作西福寺襖绘
	宽政二年	1790	宽政异学禁令；强化出版统制	伊藤若冲作《菜虫谱》；酒井抱一移居至蛎壳町的酒井家中屋敷，开始作《轻拳馆句藻》
	宽政五年	1793		酒井抱一转居至本所
	宽政七年	1795	圆山应举去世	
	宽政八年	1796		铃木其一诞生（1796—1858）
	宽政九年	1797		茑屋重三郎去世；酒井抱一在西本愿寺剃度，成为文如上人弟子
	宽政十年	1798	本居宣长《古事记传》	

江户时代	宽政十一年	1799	桑山玉洲《绘事鄙言》刊行；长泽芦雪去世	中村芳中前往江户；伊藤若冲作《百犬图》
	宽政十二年	1800		伊藤若冲去世
	享和元年	1801	本居宣长去世	池田孤邨诞生（1801—1866／68）
	享和二年	1802	木村兼葭堂去世	中村芳中在江户刊行《光琳画谱》
	文化二年	1805		中村芳中回到大阪；酒井抱一移居至浅草寺境内的姥池附近
	文化三年	1806	喜多川歌麿去世	
	文化五年	1808	狩野养川院去世	酒井莺蒲诞生；村越其荣诞生
	文化六年	1809		酒井抱一移居至下谷根岸，号"莺邨"
	文化八年	1811		仁阿弥道八将窑转移至五条坂，复兴京烧
	文化九年	1812		仁阿弥道八取得"法桥"名号
	文化十年	1813	渡边南岳去世	酒井抱一刊行《绪方流略印谱》；铃木其一成为酒井抱一弟子
	文化十一年	1814	葛饰北斋《北斋漫画》初刊行；歌川丰春去世	田中抱二诞生
	文化十二年	1815	鸟居清长去世	酒井抱一举办"光琳百年祭""光琳遗墨展"；刊行《尾形流略印谱》《光琳百图》，这一时期努力彰显光琳等事业
	文化十四年	1817		酒井抱一刊行《莺邨画谱》；铃木其一结婚，继承家督
	文政元年	1818	松平不昧去世；司马江汉去世	
	文政二年	1819		中村芳中去世
	文政三年	1820		住吉家鉴定尾形光琳笔《风神雷神图》；铃木其一作《春宵千金图》
	文政四年	1821		酒井抱一作《夏秋草图屏风》；原羊游斋作《目白蔓梅拟莳绘轴盆》（酒井抱一下绘）
	文政六年	1823	西博尔德（Siebold）来日；大田南亩去世	酒井抱一刊行《乾山遗墨》，作《十二月花鸟图》
	文政九年	1826		酒井抱一刊行《光琳百图后编》（上下二册）；仁阿弥道八作《隅田川望远图》
	文政十年	1827		酒井抱一作《五节句图》
	文政十一年	1828	西博尔德事件	酒井抱一在雨华庵去世；西村藐庵编《花街漫录》、酒井抱一序、铃木其一插绘

续表

江户时代	天保四年	1833		铃木其一为修炼绘画,进行近畿到九州的西游
	天保五年	1834		中野其名诞生(1834—1892)
	天保十一年	1840		村越向荣诞生
	天保十二年	1841	天保改革	酒井莺蒲去世;铃木其一作《迦陵频图绘马》
	天保十三年	1842		仁阿弥道八隐居,在伏见桃山兴窑
	天保十四年	1843		铃木其一作《百鸟百兽图》;山本光一诞生(1843?—1905?)
	弘化二年	1845		酒井道一诞生;原羊游斋去世;铃木其一作《三十六歌仙图》
	嘉永二年	1849	葛饰北斋去世	
	嘉永六年	1853	黑船事件,美国的佩里将军来日,提出开国要求	
	安政二年	1855		仁阿弥道八去世
	安政三年	1856		浅井忠诞生(1856-1907)
	安政四年	1857	铃木其一次女、阿清嫁给河锅晓斋	
	安政五年	1858	日美修好通商条约缔结	铃木其一因霍乱去世
	文久二年	1862	高桥由一入洋书调所	酒井莺一去世
	元治元年	1864	蛤御门之变	池田孤邨刊行《光琳新撰百图》
	庆应元年	1865		池田孤邨刊行《抱一上人真迹镜》
	庆应二年	1866		神坂雪佳诞生(1866—1942)
	庆应三年	1867	大政奉还;福泽谕吉《西洋事情》	
明治时代	庆应四年	1868	江户改称东京	池田孤邨去世(或1866)
	明治六年	1873	维也纳万国博览会召开,日本在前一年在《美术》中刊登出品文书	
	明治七年	1874	起立工商会社开业	菱田春草诞生(1874—1911)
	明治八年	1875		古谷红麟诞生(1875—1910)
	明治九年	1876	开设工部美术学校	
	明治十年	1877	西南战争初发;第一回内国劝业博览会	平福百穗诞生(1877—1933)
	明治十一年	1878	费诺罗萨来日	

续 表

明治时代	明治十三年	1880	京都府画学校开校；萨穆尔·宾（Samuel Bing）购入《光琳百图》	今村紫红诞生（1880—1916）
	明治十五年	1882	第一回内国绘画共进会提出"光琳派"	
	明治十六年	1883		小林古径诞生（1883—1957）
	明治十七年	1884	费诺罗萨、冈仓天心等进行古美术调查	中野其明绘制明治宫殿的杉户绘
	明治十八年	1885		川端龙子诞生（1885—1966）
	明治二十年	1887	设置东京美术学校	
	明治二十二年	1889	颁布"大日本帝国宪法"；东京美术学校开校；设置帝国博物馆	中野其明刊行《尾形流百图》
	明治二十四年	1891		堂本印象诞生（1891—1975）
	明治二十五年	1892		中野其明去世
	明治二十七年	1894		速水御舟诞生（1894—1935）
	明治二十八年	1895		神坂雪佳刊行《精华》
	明治二十九年	1896		松田权六诞生（1896—1986）
	明治三十年	1897	公布古社寺保护法	
	明治三十一年	1898		浅井忠就任东京美术学校教授
	明治三十三年	1900	巴黎万国博览会举办	神坂雪佳刊行《Thiku 佐》；光琳派绘画展览会；这一时期，菱田春草与横山大观制作朦胧体
	明治三十五年	1902	京都高等工艺学校设立	神坂雪佳为京都高等工艺学校初代教授
	明治三十六年	1903	帝室博物馆特别展"光琳特集"；审美书院刊行《光琳派画集》	
	明治三十七年	1904	三井（三越）吴服店举办"光琳遗作展"	
	明治四十年	1907	三越吴服店征集"光琳纹样"	浅井忠作《朝颜莳绘手箱》，去世；古谷红麟著《光琳纹样》
	明治四十一年	1908		古谷红麟著《工艺之美》
	明治四十二年	1909	日英博览会，光琳笔《红白梅图屏风》等出品；三越吴服店举办"光琳祭"活动	菱田春草作《落叶》

续表

时代	年号	公元		
明治时代	明治四十三年	1910		神坂雪佳刊行《百世草》；古谷红麟去世
	明治四十四年	1911		今村紫红作《风神雷神图》；菱田春草去世
大正时代	大正二年	1913	"俵屋宗达纪念会"；发现俵屋宗达墓碑；日本美术学会举办"宗达展"；《宗达画集》刊行	神坂雪佳结成"光悦会"
	大正四年	1915	三越"光琳二百年忌纪念展览会"	
	大正五年	1916		今村紫红去世
	大正九年	1920		神坂雪佳作《草花图》（1918—1920）
昭和时代	昭和二年	1927		加山又造诞生（1927—2004）
	昭和三年	1928		速水御舟作《翠苔绿芝》；平福百穗作《玉柏》
	昭和五年	1930	宗达·光琳·抱一展；《琳派名作集》刊行	田中一光诞生（1930—2002）
	昭和七年	1932	光琳祭	川端龙子作《新树之曲》
	昭和八年	1933	东京帝室博物馆"时代屏风浮世绘光琳派展览会"；日本退出国际联盟	平福百穗去世
	昭和十年	1935	京都博物馆"本阿弥光悦展"	速水御舟去世
	昭和十一年	1936		小林古径作《紫苑红蜀葵》
	昭和十七年	1942		神坂雪佳去世
	昭和十九年	1944		松田权六作《蓬莱之棚》
	昭和二十一年	1946	举办第一回日展	
	昭和二十三年	1948	《美术手帖》创刊	
	昭和二十四年	1949	美术史学会设立	
	昭和二十五年	1950	文化财保护法公布	冈本太郎《光琳论》（三彩）
	昭和二十六年	1951	国立博物馆"宗达光琳派展览会"	

续表

昭和时代	昭和三十二年	1957	热海美术馆"光悦·宗达·光琳派展"	小林古径去世	琳派展高峰时期
	昭和三十三年	1958	白木屋"生诞300年纪念——光琳展"		
	昭和三十五年	1960	新达达主义组织者（Neo Dadaism Organizers）成立	堂本印象作《风神》	
	昭和三十六年	1961	日本桥高岛屋"俵屋宗达展"		
	昭和三十八年	1963	银座松屋"酒井抱一名作展"		
	昭和三十九年	1964	东京奥林匹克运动会		
	昭和四十年	1965	日本桥三越"光琳名品展"		
	昭和四十一年	1966	德川美术馆"光悦宗达光琳乾山抱一——琳派名品展"	川端龙子去世	
	昭和四十三年	1968	秋田市美术馆"开馆十周年纪念特别展-光琳派展-光悦·宗达·光琳·乾山"		
	昭和四十五年	1970	日本万国博览会		
	昭和四十六年	1971	纽约JAPAN HOUSE"琳派展"		
	昭和四十七年	1972	高松冢古坟发现；札幌奥林匹克；东京国立博物馆"创立百周年纪念特别展琳派"		
	昭和五十年	1975		堂本印象去世	
	昭和五十二年	1977	日本经济新闻社《琳派绘画全集宗达派一》刊行		
	昭和五十三年	1978	冈山美术馆"特别展光琳乾山"；中日和平友好条约缔结		
	昭和五十四年	1979	冈山美术馆"特别展酒井抱一"		
	昭和五十七年	1982	涉谷区松涛美术馆"琳派再生神坂雪佳"展		
	昭和六十年	1985	MOA美术馆"特别展光琳"		
	昭和六十一年	1986	姬路市立美术馆"琳派意匠——琳派的设计"展	田中一光作《JAPAN》；松田权六去世	
	昭和六十二年	1987		田中一光作《色彩流水-A》、《色彩流水-B》	
	昭和六十三年	1988		加山又造作《群鹤图》	

续表

平成时代	平成元年	1989	福冈市美术馆"日本之美'琳派'宗达·光琳·抱一至现代"展	
	平成四年	1992	町田市立国际版画美术馆"琳派——版与型之间展"	
	平成五年	1993	板桥区立美术馆"江户琳派的鬼才——铃木其一展";大英博物馆·出光美术馆"琳派"展	
	平成六年	1994	名古屋市立博物馆"特别展——琳派美的继承宗达·光琳·抱一·其一"展	
	平成十四年	2002	东京国立博物馆"江户莳绘——光悦·光琳·羊游斋"展	田中一光去世
	平成十五年	2003	京都国立近代美术馆"神坂雪佳"展	
	平成十六年	2004	东京国立近代美术馆"RIMPA"展	加山又造去世
	平成二十七年	2015	琳派成立400年	

后　记

琳派是日本美术的精粹所在，至今仍活跃于日本民族生活的方方面面，是日常生活审美化的典范，如书中所述，是真正"生活的艺术"。

出于对日本江户时代艺术的兴趣，以及对装饰性的天然亲近，我将琳派作为博士在读期间的研究课题。国人对琳派的艺术也许有过接触，然而由于其内容太过庞杂，表现形式过于多样化，时间跨度长达400多年，谱系涉及人数众多，至今没有一本专著对其进行系统地介绍。因此，在我博士毕业之际，国内日本美术研究的权威学者、浮世绘研究第一人，也是我的博导潘力教授嘱我尽量将论文整理成通俗易读的书稿出版。这个博士课题也是在潘力教授的鼓励和引导下确定的，在写作过程中，他给予我毫无保留的指导，并能在百忙之中为此书作序，在此向恩师再一次致以最真切的谢意！

然而，我很惶恐。出版著作于我而言是一件极其庄重和理想化的事情，文章虽顺利通过博士学位论文答辩，但真的可以印刷成册以飨读者吗？我自觉研究的浅薄，不敢贸然行事，怕交出不合格的作业。或者，读博几年耗尽了我对文字的热情，因此毕业后至少两年时间，我连再次打开论文的勇气都没有。随后我进入教学岗位，在上海大学上海美术学院史论系承担外国美术史的教学与研究工作，

其中有一门《日本美术》，这也是国内为数不多的日本美术课程，随着继续教与学，跟随着学生们的视点，我看到了学生们对于日本美术的兴趣和一知半解，同时我对日本美术有了更全面和进一步的了解和研究，也终有信心重新整理文稿。

本书在原博士论文的基础上进行了修改增减，并追加了更多精彩的作品图片，毕竟琳派最大的特征是装饰性，视觉的第一印象也许就是使读者产生兴趣的最初切入点。书稿梳理了琳派400多年的谱系，并对本阿弥光悦、俵屋宗达、尾形光琳、酒井抱一等代表性艺术家进行了重点着墨。同时从日本室町及至江户时代的社会文化体系，岛国的风土及绳纹文化的装饰性源头探索日本民族个性及其所蕴涵的日本式审美思维。通过琳派艺术的特征，分析日本美术自身演变的脉络和特点，探寻日本民族生活中的审美精粹所在。

希望此书能丰富读者对日本美术的解读，这也是我写作的最大价值所在。在此，感谢上海大学上海美术学院对青年教师成长的支持为本书出版给予经费资助；感谢所有帮助过我的老师和朋友，以及挚爱的家人，你们的支持是我继续前行的基础。谢谢！